감정의
자화상

KB092191

화가의 가슴에서 꺼내온 가장 내밀한 고백

감정의 자화상

초판 1쇄 인쇄 2018년 5월 25일 \ **초판 1쇄 발행** 2018년 6월 5일
지은이 박홍순 \ **펴낸이** 이영선 \ **편집 이사** 강영선 김선정
주간 김문정 \ **편집장** 임경훈 \ **편집** 김종훈 이현정 \ **디자인** 김회량 정경아
독자본부 김일신 김진규 김연수 박정래 손미경 김동욱

펴낸곳 서해문집 \ **출판등록** 1989년 3월 16일(제406-2005-000047호)
주소 경기도 파주시 광인사길 217(파주출판도시) \ **전화** (031)955-7470 \ **팩스** (031)955-7469
홈페이지 www.booksea.co.kr \ **이메일** shmj21@hanmail.net

ISBN 978-89-7483-935-2 03600
값 16,000원

이 도서의 국립중앙도서관 출판예정도서목록(CIP)은 서지정보유통지원시스템 홈페이지(http://seoji.nl.go.kr)와
국가자료공동목록시스템(http://www.nl.go.kr/kolisnet)에서 이용하실 수 있습니다.(CIP제어번호: CIPCIP2018015181)

감정의 자화상

화가의 가슴에서 꺼내온
가장 내밀한
고백

박홍순 지음

서해문집

자기감정에 솔직한
삶을 꿈꾸다

고대 국가가 형성된 이래 철학을 비롯한 각종 학문은 인간을 줄곧 '이성적 존재'로 규정해왔다. 이성을 인간의 본질적 성격으로 이해하는 순간, 감정은 열등한 지위로 전락한다. 누군가를 상대로 감정적이라든가 감성적인 사람이라고 지칭하는 순간, 어딘가 문제가 있다는 의미로 통한다. 그렇기 때문에 적어도 철이 든 이후에는 자기감정을 가급적 숨기거나 위장해야 하는 것으로 치부한다.

하지만 이성을 인간의 본질로 확신하는 견해는 최근 '알파고'가 도발한 충격과 함께 타당성을 의심받는 처지가 된다. 만약 예측과 계산을 중심으로 한 합리적인 사고나 이성에 기초를 둔 창의성에서 인간과 다른 존재를 구분하는 핵심 잣대를 찾는다면 인간은 앞으로 영원히 인공지능 꽁무니만 쫓아다니는 신세가 되기 때문이다.

치밀하고 복잡한 수읽기를 전제로 한다는 점에서 바둑은 합리적·창의적 판단능력에 관한 한 인간이 개발한 가장 뛰어난 게임이다. 그렇기 때문에 거의 무한대에 가까운 경우의 수 안에서 매 순간 가장 합리적인 한 점을 찾아나가는 바둑은 기계적인 인공지능이 도저히 넘어설 수 없는 한계로 여겨왔다. 그러나 인간의 합리적 계산과 판단능력, 나아가 창의적인 수가 인공지능을 이길 수 없다는 점이 분명해진 것이다.

이제 인간을 다른 존재와 구분하는 기준으로서의 이성은 설 자리가 마땅치 않다. 동물이나 인공지능을 비롯해 지구상의 어떤 존재도 따라올 수 없는 기준을 찾고자 한다면 단연 감정이 첫손으로 꼽힌다. 인간의 감정은 워낙 섬세하고 풍부한 성질을 지니기 때문에 견줄 대상을 찾을 수 없기 때문이다.

하지만 감정은 이성에 의해 천덕꾸러기 취급을 받으면서 워낙 오랫동안 주눅 들어 있었기 때문에 지금도 제대로 기를 펴지 못한다.

자기감정은 일시적 충동일 뿐이고, 관심을 두는 일조차 시간 낭비로 여길 정도여서 그 세밀한 결을 이해하고 받아들이지 않는다. 감정을 깊이 있게 이해하려면 무엇보다 회피하지 말고 정면으로 마주하는 것부터 시작해야 한다. 감정의 속살과 대면하고 정당한 자리를 마련해주어야 한다.

감정과의 은밀한 만남을 위한 가장 적절한 안내자는 자화상과 소설이다. 자화상은 감정을 표현하는 풍부한 표정을 담고 있을 뿐만 아니라, 그 이면에 화가가 직접 겪은 삶의 내력까지 스며들어 있기에 친밀한 만남을 주선한다. 소설은 다양한 인간 군상이 등장하고 예기치 않은 상황에서 생겨나는 다양한 고뇌와 갈등이 펼쳐져 넓고 깊은 감정의 수원지 역할을 한다. 자화상과 소설에는 살아 움직이는 숨결이 담겨 있다는 점에서 공통적으로 생생한 간접경험을 제공한다.

자화상은 친근하게 접근할 수 있도록 가급적 사람들에게 잘 알려

진 화가 가운데서 골랐다. 또한 미세한 감정 변화를 추적하기 위해 삶의 여러 국면을 거치면서 제작된 두세 작품을 비교해서 살필 수 있도록 했다. 더불어 각각의 감정과 연관된 이야기나 메시지를 담고 있는 소설, 상대적으로 많은 사람이 접했을 만한 고전 소설을 통해 풍부한 이해를 돕도록 했다.

아무쪼록 이 책이 자기감정과 진실한 대화를 나누는 계기가 되기를 바란다.

박홍순

3부 뒤 엉 킨 감 정 을 보 듬 다

숨 겨 진

I

다윗 : 하느님이 상처를 상처로 감싸 안다

기만 : 행복한 자기 마음을 가리다

꿈 : 숨어 실패하고 다른 나를 맞이하다

함께 : 우르베, 시대의 통증을 느끼다

감정을 만나다

욕구 : 프로이트, 욕망을 마주하다

상상 : 마그리트, 정신의 회복을 만나다

분열 실레,

또
　다른
나를
만나다

〈이중 자화상〉
실레
+
《나르치스와 골드문트》
헤세

내 안의 또 다른 나를
만나는 시간

흔히 자신보다 자기를 더 잘 아는 사람은 없다고 여긴다. 자기감정의 주인은 자신이라고 확신한다. 잘 알고 있는 만큼 어떤 상황에서도 자신을 조절하거나 통제하는 데 어려움이 없다고 생각한다. 하지만 인간은 단일하고 확고한 자아만을 갖고 살아가지 않는다. 마찬가지로 감정도 안정적인 상태로만 유지되기는 어렵다. 감정은 특성상 충동적이어서 통제를 벗어나 출렁거리기 일쑤다.

단지 때에 따라 감정이 다르게 나타난다는 의미에 머물지 않는다. 심지어 특정한 감정을 지닌 순간에도 다른 감정이 뒤섞여 나타나는 경우가 많다. 기쁨과 슬픔, 희망과 절망, 사랑과 미움 등이 동일한 순간에 중첩되는 경우가 얼마든지 생긴다. 그렇기 때문에 어떤

면에서 감정은 내적으로 분열의 속성이 있다. 모든 인간은 감정의 분열을 숙명처럼 안고 살아가야 하는지도 모른다. 사람에 따라서는 워낙 감수성이 예민해 분열이 더욱 두드러지게 나타나기도 한다.

에곤 실레Egon Schiele(1890~1918)의 〈이중 자화상〉은 개인적으로 몇 손가락 안에 꼽을 만큼 인상적인 자화상이다. 빠른 손놀림으로 처리한 드로잉에 약간의 색을 첨가한 정도임에도 풍부한 표정이 눈에 박히고 깊이 있는 감정이 스며든다. 극단적인 빛과 어둠의 대비로 입체감을 살린 그 어떤 자화상보다도 평면을 뚫고 생생하게 다가온다. 단순한 선과 색으로 표현했지만, 캔버스에 두껍게 덧바른 물감보다 더 강렬하다.

특히 한 화면 안에 두 개의 자신을 담은 시도가 눈길을 끈다. 자화상을 즐겨 그린 화가 중 비교적 짧은 기간에 연작 느낌으로 여러 점을 그려 미묘한 감정의 변화를 추적할 수 있게 하는 경우는 꽤 있다. 혹은 현실의 자신과 죽음의 그림자를 함께 묘사한 경우도 있다. 하지만 실레의 이 그림처럼 동일한 연령대의 자기 모습을 하나의 캔버스 안에 같은 비중으로 비교한 자화상은 미술의 역사를 통틀어 쉽게 찾아볼 수 없다.

두 명의 실레는 매우 상이한 감정을 전달한다. 아래의 실레는 묘하게도 분노와 절제, 음울함이 동시에 나타난다. 앞을 뚫어지게 응시한다. 다분히 현실에 불만스러워하는 시선이다. 사람이나 상황을 경계하는 눈빛이다. 다른 한편으로는 너무 진지해서 이지적인 모습까지 엿보인다. 감정을 솔직하게 드러내기보다는 신중함으로 눌러

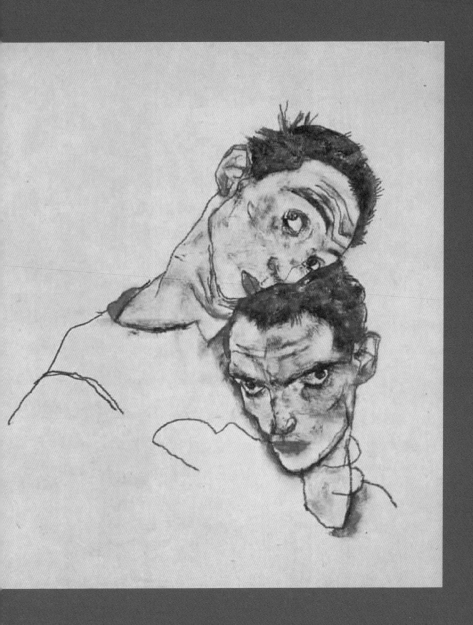

〈이중 자화상〉_에곤 실레, 1915

서 절제한다. 신중함 이면에 언뜻 음울함마저 스친다. 불안과 우울
함이 뒤섞여서 나타나는 묘한 음울함이다. 전체적으로는 날카로운
눈빛이나 굳게 다문 입술이 남성적인 분위기를 풍긴다.

위의 실레가 뿜어내는 감정은 여러 면에서 차이를 보인다. 건조
한 경계보다는 감상자를 유혹하는 듯한 젖은 눈빛이다. 상대에게 각
을 세우려는 의도는 전혀 없어 보인다. 고개를 살짝 틀어 옆으로 흘
리듯이 다가오는 시선이 상당히 관능적이다. 자기 안으로 스며들지
않고 능동적으로 다가온다. 경계를 해제하고 풀어진 감정으로 감각
을 최대한 예민하게 만드는 듯하다. 상대의 불안을 위로하며 한층
여유로운 기분으로, 마치 키스라도 할 듯이 살짝 내민 입술이 여성
적인 느낌을 전한다.

경계하는 실레와 유혹하는 실레의 관계도 흥미롭다. 상대적으로
아래의 실레가 의존하는 인상이다. 위의 실레는 토닥거리며 위로해
준다. 마치 불안에 사로잡혀 있는 아래의 실레가 사랑스럽다는 듯한
표정으로 뺨을 머리에 기대어 살며시 안아준다. 이제 괜찮으니까 너
무 걱정하지 말라며 안심시킨다. 워낙 밀착해 있어서 공간적으로 분
리된 느낌을 전혀 주지 못한다. 서로 다른 시간의 실레를 겹쳐놓은
느낌도 아니다. 시간과 공간을 공유하며 서로가 서로에게 스며든다.

실레는 자화상을 많이 남긴 화가 대열에서 빠지지 않는다. 에로
티시즘이라는 소재뿐 아니라 '빈 분리파'라는 표현주의 경향 내에
함께 있던, 나아가서는 실레가 스승으로 삼았던 클림트가 자화상에
철저하게 거리를 두었던 것과는 극적으로 대비된다. 실레는 자화상

을 통해 자신의 내면은 물론 화가로서 성장 과정에서 나타나는 회화적인 표현방식의 변화를 실현한다.

두드러진 특징 중 하나는 부분적으로든 전체적으로든 신체를 노출시켜 표정의 일부로 삼는다는 점이다. 눈빛이나 표정만이 마음을 드러내는 통로가 아니다. 때로는 왜곡되거나 뒤틀린 신체가 얼굴보다 더 극적으로 꿈틀거리는 내면을 표현한다. 혹은 신체와 표정이 어우러지면서 자기감정을 숨김없이 보여준다.

또 다른 특징은 한 화면 안에 여러 개의 자화상을 즐겨 그렸다는 점이다. 하나의 그림 안에서 서로 다른 시선으로 감상자와 교감을 원한 것이라 할 수 있다. 어떤 때는 두 명의 실레가, 또 다른 때는 세 명의 실레가 동시에 대화를 걸어온다. 혹은 현실의 실레와 죽음을 떠올리게 하는 그림자로서 실레가 겹친 모습을 드러내기도 한다.

〈이중 자화상〉은 절제와 불안감을 지닌 자신, 유혹과 감성에 휩싸인 자신으로 분열된 모습을 스스럼없이 노출시킨다. 어린 시절부터 성인에 이르기까지 평생에 걸쳐 한순간도 쉬지 않고 그를 따라다니던 정체성의 분열이 자화상에 스며들어 있다. 위에 있는 자화상이 우리에게 잘 알려진 실레라면, 아래의 그림은 깊이 숨겨져 좀처럼 드러나지 않던, 아주 가까운 사람만 알고 있던 또 다른 실레다.

위의 실레는 서양 미술사를 통틀어 손꼽히는 에로티시즘 화가로서의 모습과 연관이 있다. 실레는 외설적인 누드 작품 제작과 미성년 소녀 유혹 혐의로 재판을 받은 일로 유명하다. 스물다섯 살이던 1912년 어느 날 두 명의 경찰이 집에 들이닥쳐 그동안 제작한 작품

을 압수하고, 그는 재판에 회부된다. 혐의 중 하나가 '풍기문란'이었다. 동네 어린아이들이 드나드는 작업실에 그가 그린 외설적인 그림들을 걸어놓아 타락하게 만들었다는 것이 이유였다.

실제로 당시 동네 아이들이 작업실에 자주 들락거렸다고 한다. 실레는 언제나 반겨주었고, 아이들은 화가의 작업하는 모습이 재미있어서 자주 찾아왔던 듯하다. 어쩌면 성적인 상상력을 자극하는 그림이 잔뜩 걸려 있는 것도 호기심 가득한 아이들 입장에서는 흥미로운 놀이 느낌이었는지 모른다. 어쨌든 여러 점의 자극적인 그림은 재판에서 불리하게 작용했고, 결국 유죄 판결과 구류 처분을 받아 24일간 교도소에 갇혔다. 게다가 재판 막바지에는 화가로서 씻을 수 없는 모욕까지 당했다. 판사가 방청객들이 보는 앞에서 작품 하나를 불태워버린 것이다.

감옥에 있는 동안 쓴 《감옥일기》에서, 실레는 신체를 노골적으로 드러내고 에로틱한 포즈의 그림이나 성적인 상상력을 불러일으키는 그림을 그렸으며, 그것을 아이들이 드나드는 공간에 걸어놓았다는 점은 인정하지만, 어디까지나 예술작품이고 아이들이 보는 것도 문제 될 게 없다는 점을 강조했다.

아무리 에로틱한 작품도 예술적인 가치를 지니는 이상 외설이 아니다. 그것은 외설적인 감상자들에 의해 비로소 외설이 된다. (…) 어른들은 아직 어린아이였을 때 얼마나 타락해 있었는지, 얼마나 성적 충동에 시달렸는지 잊어버린 것일까. 나는 잊지 않았다.

실레가 보기에 자기 이전에도 수많은 예술가가 에로틱한 그림을 그려왔고 동시대 화가들도 마찬가지였다. 하지만 그 누구도 누드라든가 성적인 소재의 그림을 그렸다고 해서 감옥에 가두지는 않았다. 무엇보다 예술과 외설은 성적인 주제나 소재 여부로 구분할 수 없다. 아무리 성적인 분위기로 가득한 그림이라 하더라도 창작의도와 표현방식에서 예술적인 요소를 지닌다면 외설로 분류될 수 없는 것이다. 성에 대한 관심이나 성행위 자체를 외설로 볼 이유가 전혀 없기 때문이다. "성을 부정하는 자야말로 추잡한 인간이며, 자신을 낳아준 부모를 가장 비열하게 더럽히는 자"라는 말이 있다. 성적 욕구는 인간이 가진 가장 기본적인 본능 가운데 하나라는 점에서, 성을 부정하는 태도야말로 스스로 인간임을 부정하는 위선이라는 문제의식이다.

실레는 어린아이들이 드나드는 작업실에 그림을 걸어놓은 것에 대해서도 항변한다. 어린아이들이 성적인 관심에 의해 타락하는 것이 아니라는 주장이다. 성에 대한 호기심이나 욕구는 어린아이라고 해서 예외일 수 없기에 타락이 아니다, 오히려 자연스러운 본성의 발로라고 봐야 한다, 자신을 비롯해 현재 어른인 대부분의 사람이 어려서 강렬한 성적 충동을 느꼈던 기억을 갖고 있다, 어린아이들을 마치 성과 무관한 순진무구 자체로 여기는 견해야말로 자기기만이다, 성에 대한 감각은 나이가 어리다고 해서 덜하지 않다, 어떤 면에서는 어른보다 더 절실하다, 그러므로 작업실에 에로틱한 그림을 걸어놓아 아이들이 성에 대한 생각을 갖게 하고 타락시켰다는 혐의는

원칙적으로 성립할 수 없다는 반론이다.

스스로 "나는 잊지 않았다"라고 할 정도로 실레는 성에 집요한 호기심을 갖고 있었고, 그림에 그것을 상당히 솔직한 방식으로 드러내곤 했다. 소년 시절부터 청년기에 이르기까지 일관된 경향이었다. 소년 시절에는 네 살 어린 여동생 게르티가 그의 성적 상상력을 자극하는 역할을 했던 듯하다. 부모가 걱정할 정도로 자주 방문을 닫아놓고 둘만의 놀이에 집중하는 시간이 많았다. 게르티는 실레를 위해 누드모델이 되어주기도 했다.

〈이중 자화상〉에서 아래쪽 실레는 전혀 다른 정체성을 대변한다. 감각적인 분위기가 선명한 실레와 달리 다소 복잡한 감정이 섞여 있다. 먼저 관능보다는 절제와 음울함, 신중함이 두드러진다. 성적인 충동에 휩싸여 있는 실레의 수많은 그림과 상당한 격차를 보인다. 그림으로 실레를 접했던 우리에게는 상당히 낯선 모습일지 모르지만 실제로 당시 가까이에서 지냈던 사람들의 증언에 따르면 오히려 일상의 모습에 가깝다.

가까운 동료들은 외설적인 느낌마저 주는 그림의 에로틱한 분위기와 그의 실제 생활은 거의 관련이 없어 보였다고 증언한다. 생활은 문란하지 않았고 성에 대해서도 탐닉이나 집착 증상을 보이지 않았다는 것이다. 작품에 나타나는 에로티시즘이 성에 대한 호기심의 발로일 수는 있어도 일상생활과 직접적인 연관은 없다는 것이다.

심지어 작품의 도발적 이미지와 어울리지 않게 성에 대한 고리타분한 사고방식마저 엿보인다. 그의 작품에서 뇌쇄적 눈빛이나 육감

적 몸짓으로 감상자의 마음을 설레게 하는 여인으로 자주 등장하는 모델은 발리라는 여인이다. 발리는 수년간 동거하면서 수많은 작품의 주인공 역할을 한다. 재판에서 빌미가 된 그림 중 상당수가 그녀의 모습이다. 단순히 모델만 한 것이 아니라 동거 기간 내내 연인으로서 육체적·정신적 정을 나누었고, 그가 재판 때문에 고통과 시련에 휩싸여 있을 때는 위로와 격려를 하며 늘 곁에서 보살펴주었다.

하지만 엉뚱하게도 실러는 이웃에 살던 여인과 급작스럽게 결혼한다. 결혼을 생각하는 순간 전통적인 가부장적 사고방식으로 돌아간 듯하다. 다분히 가정적인 여성상을 지닌 이웃집 여인과 결혼하기 위해 5년간 동거하며 사실상 부부로 살아온 여인, 하지만 도발적인 분위기를 풍기는 발리에게 이별을 통보한다.

가까이 지냈고, 나중에 실레의 전기를 저술한 미술비평가 뢰슬러에게 보낸 편지에서 "나는 결혼할 작정입니다. 다행스럽게도 발리와는 아니지만요"라고 전한다. 연애에 적합한 여성과 결혼에 적합한 여성을 구분하는 고루한 사고방식의 일단을 보여준 것이다. 적어도 자신에게는 성에 대해 최대한 관대하지만 함께 가정을 꾸리고 살 부인에게는 극도로 엄격한 보수적인 남성들이 흔히 보이는 여성에 대한 이중잣대 말이다.

발리와 헤어지고 이웃집 여인에게 간 것이 1915년 2월이니 〈이중 자화상〉은 그 후의 작품으로 짐작된다. 위의 실레가 관성을 허락하지 않는 열정적인 발리를 향한 뜨거운 시선이라면, 아래의 실레는 보통 사람들처럼 안정적인 가정생활을 꿈꾸는 소심한 실레의 시

선이 아닐까. 실제로 이후 결혼한 아내를 모델로 제작한 그림에서는 발리를 모델로 한 작품에서 흔히 보이는 성적 충동과 온몸의 감각을 간질이는 유혹을 찾아보기 어렵다. 결국 내면에서 분열된 감정이 자화상으로 드러났으리라.

아래쪽 실레에서 보이는 경계와 불만의 눈빛에는 몇 년 전 겪은 외설 논란 재판에서의 고통도 아직 섞여 있는 듯하다. 재판 과정에서 실레는 예술가로서의 존재를 송두리째 부정당하고, 갇혀 있는 동안 극심한 고통에 시달렸다. 《감옥일기》에서 실레는 "어제 흐느껴 울다, 소리 죽여, 벌벌 떨며, 목메어 울다. 절규. 고함치는 듯한, 절박한, 애원으로 가득한, 신음하는 듯한, 목이 메도록 흐느껴 울다"라며 당시의 심정을 토로한다. 극심한 고통이 길지 않은 생애 내내 그림자처럼 따라다녔을 것이다.

특히 판사가 사람들 앞에서 작품을 불태운 광경은 예술가에게 상상하기 어려운 모욕감을 안겨주었을 것이다. "재판을 받는 자리에서 재판관은 점잖을 피우며 내 침실에 걸려 있던 작품을 촛불로 불살라버렸다. 사보나롤라다! 종교재판이다! 중세다!" 사보나롤라는 15세기 말에 화형당한 수도사다. 실레는 자신에 대한 재판을 아무런 합리성도 없는, 중세 종교재판의 광기와 다름없다고 여긴 것이다. 그 고통과 울분은 시간이 지난다고 기억에서 사라지는 게 아니라, 재판 이후 짧은 생을 마감할 때까지 자화상에서 늘 일그러진 분노의 표정으로 따라다닌다.

여러 개의 나를 만나고
인정한다는 것에 대해

한편으로는 격렬한 분노 감정을, 다른 한편으로는 움츠러드는 경계심처럼 소심한 감정을 드러내는 아래쪽 실레의 복합적인 모습이 1911년작 〈삼중 자화상〉에서는 분화된 양상으로 나타난다. 공통적으로 등장하는 관능적인 실레가 맨 위에서 유혹하는 눈빛으로 쳐다본다. 실레는 몇 가지 간단한 묘사로 유혹의 느낌을 극대화하는 데 상당히 능하다. 1913년작 〈삼중 자화상〉과 비교하면 공통적인 요소가 발견된다.

먼저 초점이 흐려진 눈으로 살짝 흘기듯 아래를 내려다보게 묘사해 끈적끈적한 분위기를 연출한다. 마치 키스를 하려는 듯 입술을 살짝 내밀거나 부드럽게 벌린다. 혹은 가늘게 처리해 여성의 입술처럼 보이게 한다. 무엇보다 동작에 특별히 신경 쓴다. 〈이중 자화상〉은 뺨을 상대의 머리에 기대어 안는 동작으로 매력을 뽐낸 반면, 1911년작 〈삼중 자화상〉에서는 한 손을 머리 위로 올리고 무용수가 몸을 틀어 교태를 부리듯이 도발적 포즈를 취한다. 1913년작에서는 수줍은 여인처럼 상대의 어깨에 살며시 손을 얹고 지긋이 유혹한다. 간단한 작업이지만 여성적인 표정이나 동작을 효과적으로 살려냈다.

나머지 두 명의 실레는 〈이중 자화상〉에서 본 아래 실레의 분화된 모습이다. 1911년작의 아래 실러와 1913년작의 가운데 실레는 비록 부정적인 느낌이긴 하지만, 감정을 상당히 능동적인 방식으로 표

〈삼중 자화상〉_ 에곤 실레, 1911
〈삼중 자화상〉_ 에곤 실레, 1913

출한다. 공통적으로 이마에 깊숙하게 주름이 팰 정도로 눈을 치켜뜨고 불만스러운 기분을 여과 없이 드러낸다. 날카로운 경계의 눈빛과 분노가 동시에 표출된다. 당장이라도 그림에서 빠져나와 화난 목소리를 쏟아낼 것만 같다. 이에 비해 1911년작의 가운데와 1913년작의 오른편 실레는 수동적인 분위기다. 감정을 드러내기보다는 절제한다. 온순한 표정에 더해 진지함과 신중함도 묻어난다. 감정을 밖으로 토해내지 않고 안으로 삭힌다. 수동성을 넘어 위축된 느낌마저 풍긴다. 상당 기간 아무 말도 안 하고 지냈을 것 같다. 눈치를 보는 눈길에서는 불안과 음울함이 조금 스친다.

능동적 실레와 수동적 실레는 삶 속에서 늘 교차하며 나타난 서로 다른 정체성의 표현이다. 적극적이고 미래 지향적인 태도는 예술에 대한 태도나 결단에서 잘 나타난다. 소년 미술학도 시절, 실레는 미술 아카데미의 전통적인 교습 내용에 반발이 심해 교수가 "자네는 악마가 내 교실로 보낸 학생"이라고 고함을 칠 정도였다고 한다. 1910년에 작성한 《스케치 수첩》에서도 새로운 예술을 향한 적극적인 자세를 표명한다. "새로운 예술가는 무조건 그 자신이어야 한다. 창조자가 아니면 안 된다. 과거에서부터 전해 내려온 것을 이용하지 않고 전적으로 자기 내부에 토대를 마련해야 한다." 이는 과거의 통념이나 전통에서 벗어나 새로운 영역과 표현방법을 능동적으로 개척하는 창조적 예술가의 길을 걷겠다는 다짐이다. 실제로 실레는 전통에 구애받지 않고 새로운 미술가의 길을 걷는 데 거침이 없었다. 적극적으로 표현주의 미술 그룹에 참여하고 실험적인 시도에

몰두했다. 하지만 현실에서는 수줍음이 많았다. 뢰슬러를 비롯해 가까운 사람들의 증언에 따르면, 일상에서 실레는 격정적이거나 화를 내는 경우가 거의 없었다. 열정적인 사람이 보이는 성격 특징과는 거리가 멀어, 늘 조용하고 내성적인 편이었다. 확실히 미술작업 과정에서 나타나는 능동성과는 상반된, 이중적인 성격을 보였다.

출생과 성장 환경을 보더라도 보수적인 성향으로 작용할 여지가 더 크다. 그의 증조부는 법률 고문관이었다. 아버지는 철도역 역장, 조부와 백부는 철도 기술자여서 다분히 관료적인 가정 분위기였다. 《자화상을 위한 스케치》에서 실레 스스로 "내 속에는 독일인의 피가 흐른다. 때로 나는 내 안에 있는 선조의 존재를 느끼곤 한다"라고 했을 정도로 내부의 보수 성향을 느끼고 있었던 듯하다.

〈삼중 자화상〉의 분화된 두 실레는 이렇듯 분열된 내면의 또 다른 측면을 반영한다. 어떨 때는 하나의 실레 안에 묘하게 섞어놓았다가 다른 때는 구분해서 서로 다른 인격으로 묘사한 것으로 보아, 관능적인 실레보다는 분열 정도가 상대적으로 덜했던 것 같다. 어떤 경우에든 관능적인 실레는 독자적인 모습을 선명하게 뿜어대며 다중 자화상의 한 축을 담당하지만, 능동성과 수동성으로 구분되는 실레는 때에 따라 뒤섞여서 나타나니 말이다. 스스로 경계가 허물어진 상태를 인정할 정도로 분열의 선이 덜 명확했던 듯하다.

바꾸어 말하면 성적 관능성에 대한 몰입이 내적 갈등을 얼마나 자극하고, 평생 정체성에 미친 영향이 얼마나 컸을지 짐작하게 한다. 성적 욕망과 정신적 절제 간 갈등이 이토록 선명하고 치열하게

나타나는 문학으로는, 단연 헤르만 헤세Herman Hesse 의 《나르치스와 골드문트》에 나오는 골드문트의 문제의식이 아닐까 싶다. 헤세 스스로 이 책을 두고 "영혼의 자서전"이라고 표현했음을 고려할 때, 실레가 〈이중 자화상〉으로 분열된 정체성을 묘사했듯이 헤세 또한 골드문트에게 자신의 분열된 감정을 투영했을 수 있다.

소설의 대략적 내용은 다음과 같다. 가톨릭 수도원 학생인 두 주인공 골드문트와 나르치스는 각각 욕망과 이성, 예술과 종교를 대표하는 인물이다. 골드문트는 종교적 계율과 내부에서 꿈틀대는 성적 욕망 사이에서 방황하다 방랑의 길을 떠난다. 그는 수많은 여성을 만나고 다양한 성 경험을 통해 자유롭게 욕망을 누린다. 끊임없이 낯선 세계와 충돌하던 중 감옥에 갇히지만 나르치스의 도움을 받아 구사일생으로 구출되어 수도원으로 돌아온다. 하지만 골드문트는 그곳에서 충동적 욕망과 정신적 절제를 예술적 승화로 융합시키고 죽음에 이른다.

실레가 하나의 자화상 안에 서로 다른 성격을 지닌 두세 명의 자신을 등장시켜 내적 분열과 통합을 묘사했다면, 헤세는 골드문트와 나르치스라는 상반된 경향의 인물 속에 분열된 자신을 녹여냈다. 헤세는 인간 본질의 양극성, 삶의 이중성 표현을 문학적 과제로 여겼는데, 사실은 인간이라는 보편적 존재에 대한 탐구 이전에 자신이 오랜 세월 겪은 내적 갈등의 표현이라고 봐야 한다. 실제로 헤세는 열네 살에 부친의 뜻에 따라 신학교에 입학했으나 속박된 생활을 견디지 못하고 7개월 후 탈주해, 서점 점원과 시계 기능공을 거치면서 문학

수업을 시작했다. 골드문트와 여러 측면에서 닮은 구석이 있다.

골드문트 역시 어린 소년 시절부터 내부에서 출렁이는 욕망과 절제 사이의 분열에 괴로워한다. 수도원 시절 다른 소년들이 밤에 담을 넘어 동네 처녀들을 찾아가는 일탈에 우연히 합류한다. 밤늦게 으슥한 장소에서 여인들과 서로 희롱하는 자리에서 한편으로는 흥분되어 가슴이 쿵쾅거리고 다른 한편으로는 자기 행위가 금기와 죄악에 해당한다는 생각이 들어 돌아갈 시간만 기다린다.

"또 오세요!" 소녀가 속삭였다. 소녀의 입이 그의 입에 닿으면서 가볍게 키스를 했다. 그는 재빨리 다른 친구들을 뒤따라 조그마한 정원을 지나고 화단에 걸려 넘어졌다가 축축한 흙냄새와 거름 냄새를 맡았으며, 장미 덩굴에 손을 찔리고 울타리를 넘어 마을을 빠져나와 숲으로 향했다. '절대로 다시 오지 않으리라.' 그의 의지는 이렇게 명령을 내렸으나 가슴은 헉헉거리면서 '내일 다시 와야지!' 하고 애원하고 있었다.

이성으로서는 욕망에 노출되어 있는 이 시간과 공간을 도저히 용납할 수 없다. 어려서부터 부모나 주변 사람들에게서 배운 내용과, 일상을 촘촘하게 규제하던 종교적 계율과 성경 내용에 따른다면, 수도사는 절대로 그런 자리에 찾아가서는 안 된다. 그런데 도망치듯 나오는 길에 난생처음 여인의 입술을 느꼈다. 절제와 이성은 그에게 의지를 통해 지나간 일은 어쩔 수 없다손 치더라도 다시는 사탄의 유혹에 빠지지 않겠다고 다짐하게 한다. 하지만 그의 내면에서는

또 다른 골드문트가 유혹한다. 다시 이 여인들을 찾아가라고, 그것도 내일 당장 가서 육체적 쾌락을 느끼라고 말이다. 그는 의지를 향해 입술에 아직도 남아 있는 설렘, 좁고 어두운 공간에서 은은하게 풍기던 여인들의 살 냄새를 다시 맡고 싶다고 애원한다.

골드문트는 서로 다른 자아의 갈등 속에서 극심한 번뇌를 느껴 나르치스를 찾아가 털어놓는다. 유혹에 몸을 맡겨 소녀의 몸을 조금이라고 만지려 손을 뻗치면 쾌락의 굴레에서 다시는 벗어나지 못하고 지옥의 나락에 떨어질 것 같은 공포를 느꼈다고 토로한다. 하지만 의외로 나르치스에게서 계율 자체에 너무 얽매이지 말라는 충고를 듣는다. "계율을 지키는 사람이 하느님에게서 더 한층 멀리 떨어져 있을 수도 있어"라며, 자책하지 말고 내면의 솔직한 목소리에 귀를 기울이라고 한다.

한동안 번민의 나날을 보냈으나 결국 안에서 꿈틀대는 본능적 욕망을 부정하지 못한다. 그러던 어느 날 여인과 처음으로 깊은 키스를 나눈다. 키스 경험을 통해 그동안의 경계심이 무장해제되고 마음속에서 무언가 녹아내리는, 형언할 수 없는 전율을 느낀다. 내부에 도사리고 있던 달콤한 공포와 온갖 비밀이 눈을 떠 삶을 바라보는 사고방식에 마법과 같은 변화가 찾아온다.

드디어 이성과 절제의 그림자 안에서 살아가던 높은 울타리를 박차고 욕망의 황무지로 나아간다. 수도원을 나가 방랑의 길로 들어서 다양한 육체적 쾌락에 몸을 맡긴다. 유랑을 통해 새로운 도시, 새로운 경치, 새로운 여자, 새로운 체험 등을 쌓아간다. 하지만 내면의 또

다른 골드문트가 사라진 것은 아니다. 잠시 자리만 비켜주었을 뿐 여전히 마음에서 원심력을 경계하는 구심으로 작용한다. 어느 순간 다시 정신적 안정을 요구하는 목소리가 내면에 퍼진다. 그리고 다시 서로 상반된 두 명의 골드문트 사이에서 갈등한다.

충실하면서도 관능의 향락을 잃지 않는 사람이 있을까? (…) 여자와 남자, 떠돌이와 평범한 시민, 이성과 감정, 끌어당기는 입김과 토해내는 입김, 남자인 것과 여자인 것, 자유와 질서, 충동과 정신, 도저히 그 양자를 동시에 체험할 수는 없다. 항상 어느 한쪽을 메우기 위해서는 다른 쪽을 버리지 않으면 안 되었다. 더욱이 그 어느 것이나 동시에 중요하고 열망할 가치가 있었다.

항상 새롭고 가슴을 콩닥거리게 하는 관능과 정신이나 생활의 안정이 함께 어우러지는 일이 얼마나 어려운지 토로한다. 충동에 자신을 맡기면 떠돌이처럼 정착하지 못해 불안정한 순간이 반복된다. 반대로 토해내는 입김과 충동에 의존하는 향락을 포기하면 현실의 도덕률과 일상의 반복 속에서 지루한 삶을 살아야 한다. 정해진 의무 속에서 살아가는 "인간은 단순한 도구에 불과"하다.

문제는 어느 것 하나만 강조해 지속적으로 몰두하는 순간 다른 하나가 손상을 입는다는 점이다. 그런데 헤세에 따르면 사람들은 보통 한쪽을 메우기 위해 다른 쪽을 버리는 선택을 한다. 일반적으로 교육 과정이나 사회생활 과정에서는 욕망을 포기하도록 요구받고

실제로 이를 따른다. 아주 극소수이긴 하지만 관능적인 삶과 자유를 선택하는 사람도 있다. 하지만 골드문트와 헤세는 "그 어느 것이나 동시에 중요하고 열망할 가치"가 있다고 한다. 두 가지를 분리해서 어느 한쪽을 배제하는 선택을 하면 안 된다는 생각이다. 양자택일에 의해 분리되지 않는 경우에만 인간의 삶은 성취와 행복에 도달하기 때문이다. 그러므로 화학적으로 결합되어 동시에 스며든 경우가 아니라도 둘은 어느 한쪽을 내려놓아서는 안 되는 끈이다. 인생 전체에 걸쳐 함께 짊어지고 가야 하는 자기 자신이다.

실레의 자화상도 헤세가 마주했던 고민과 비슷한 지점에 서 있다. 그 모든 상이한 정체성을 숨기거나 거부하지 않고 자신으로 수용한 채 살아가겠다는 선언이다. 자신에게, 나아가 그림을 마주하는 모든 사람에게 전체로서의 자신을 봐달라는 주문이다. 현상적으로 어울리지 않아 보이는 여러 모습을 인정해야 진정한 실레에 조금이라도 접근할 수 있다.

감정의 분열은 실레에게만 닥친 독특한 현상이 아니다. 워낙 예민해 조금 더 격하게 나타났을 뿐이다. 인간이라면 누구나 숙명처럼 안고 살아야 하기에 비정상이라고 우려할 일도 아니다. 오히려 분열을 현실로 인정하고 지나치게 충돌하지 않도록 평화로운 조화를 만들어낼 필요가 있다. 이를 통해 자기 삶을 보다 역동적이고 창조적으로 실현할 가능성을 얻을 테니 말이다.

기 만　　렘브란트,

자기
　　마음을
가리다

〈탕자로서의 자화상〉
렘브란트
＋
《고리오 영감》
발자크

내가 방탕한 생활을
한다고?

기만이라고 하면 당연히 타인을 상대로 한 감정이나 행위를 떠올
린다. 우리는 자신을 기만할 수 있는가? 누구나 인생의 어느 시기에
자기 의지나 의도와 무관하게 현실이 강제하는 감정이 막강한 힘을
발휘하기 마련이다. 깊이를 모르는 수렁에 빠져 허우적대는 상황에
서는 어쩔 수 없이 시름에 시달린다. 표정이나 감정도 침잠된 상태
에서 벗어나기 어렵다. 부당하게 궁지에 몰린 상황이 장기간 지속된
다면 시도 때도 없이 치밀어 오르는 분노를 억누르기 어렵다.

하지만 감정이 주어진 상황과 꼭 일치하는 양상으로 나타나는 것
은 아니다. 인간은 타인만이 아니라 자신의 감정조차 속이기 때문이
다. 무엇보다 견디기 어려운 고통을 겪거나 자존감에 큰 상처를 입

는 상황이라면 위장 정도가 높아진다. 감정은 타인과의 관계를 전제로 하는 경우가 많기 때문에 자신을 보호하려는 충동에서 자유롭지 못하다. 단지 표정 관리 차원의 문제라면 일시적인 위장에 머문다. 시련이나 궁지에 몰린 상태가 예상을 벗어나 오래 지속될 때는 외적인 위장을 넘어 실제 자기감정이 그러한 것처럼 내적인 주문을 건다. 그러한 의미에서 기만의 내면화가 나타난다.

네덜란드 화가 하르먼스 판 레인 렘브란트Harmensz van Rijn Rembrandt(1606~1669)는 서양 미술사를 통틀어 가장 많은 자화상을 그렸을 것이다. 확인된 것만 해도 회화 60여 점, 에칭 20여 점, 소묘 10여 점 등 총 90여 점에 이른다. 자화상의 화가라는 말에 고개가 끄덕여진다. 화가로서 경력을 쌓기 시작한 청년 시절부터 장년기를 거쳐 죽음을 앞둔 시점까지 마치 자신의 기록을 남기듯이 자화상을 그렸다. 단순히 얼굴이나 표정의 차이를 드러내는 데 머물지 않고 다양한 상황 설정을 통해 당시 렘브란트의 문제의식을 반영한다.

화가가 자화상을 그리는 이유는 여러 가지다. 재정적 어려움 때문에 모델을 구하기 어려울 때도 자화상을 그린다. 극심한 가난에 시달렸던 고흐가 그러하다. 렘브란트도 후기로 갈수록 자화상 제작이 늘어나는 것이 장년기에 맞이한 경제적 파산과 무관하지 않다. 또한 화가로서 한평생 살아가면서 몇 차례 묘사 방법에서 변화가 나타나는데, 주문받은 작품에 바로 적용하기에 섣부를 때 자화상을 통해 실험적 시도를 하곤 한다.

하지만 무엇보다 자화상은 자기 내면을 관찰하고 드러내는 것이

〈탕자로서의 자화상〉_ 렘브란트, 1635

가장 중요하다. 자신만이 은밀한 마음에 접근할 수 있기에, 묘사 과정에서 자연스럽게 내적인 정신과 만난다. 특히 시민혁명 이후 '개인'이 중요한 행위 주체로 등장하고, '자아'가 관심 대상으로 등장하면서 더욱더 자화상은 화가의 내면세계에 대한 탐구의 의미를 지닌다. 하지만 19세기 이전이라 해도 자신의 얼굴과 몸을 그리는 작업의 특성상 자화상이 어느 정도 은밀한 마음과 대면하고 대화를 나누는 장이었음을 부정할 이유는 전혀 없다.

물론 그렇다고 해서 당시 화가의 내면과 자화상으로 표현된 바가 일치한다고 보기는 어렵다. 기본적으로 화가든 문학가든 일반인이든, 누구나 실제의 마음과 겉으로 드러나는 말이나 행위가 일치하지 않는 경향을 보이기 때문이다. 자서전이나 자화상은 실제보다 어느 정도 자기를 미화시키곤 한다. 누구나 속마음을 있는 그대로 보여주는 데 매우 소극적이라는 점은 굳이 설명할 필요도 없으리라.

렘브란트의 자화상도 곧이곧대로 받아들이기보다는 그 당시 상황과의 연관 속에서 바라보는 '해석' 과정이 필요하다. 심지어 소극적으로 실제 마음을 드러내지 않는 정도를 넘어, 적극적으로 자신의 상태와 상이한 방향으로 기만적인 상황을 설정하는 경향도 자주 보인다. 〈탕자로서의 자화상〉도 그러한 경우에 해당한다.

선술집에서 탕자의 모습으로 여자를 무릎에 앉히고 진탕 술을 마시는 장면이다. 깃털 장식으로 한껏 멋을 부린 모자를 쓰고 있다. 레이스로 화려하게 수놓은 복장에, 귀족인 양 도금 손잡이가 번쩍이는 칼도 허리에 차고 있다. 술잔을 들고 우리에게 "이봐, 한잔하자고!"

라며 건배사를 외치는 듯하다. 술집 작부처럼 희롱을 받아들이는 여인은 렘브란트의 부인인 사스키아다. 허구한 날 낭비와 타락에 빠져 사는 모습이다.

기독교《성경》의 〈누가복음〉에 나오는 유명한 탕자 이야기를 빗대어 그렸다. 아버지에게 자기 몫의 재산을 미리 받아 객지를 떠돌며 탕진한 아들 이야기 말이다. 재산을 다 날려 돼지치기까지 하며 온갖 고생을 하다가 집으로 돌아온 아들을 아버지는 따뜻하게 맞아준다. 이 자화상은 재산을 날린 탕자의 한창때 모습에 자신을 연결시킨다.

이 자화상에서 우리는 무엇을 읽어낼 수 있을까? 문학·미술 등 예술 분야에 박학했던 독일의 철학자이자 사회학자 게오르크 지멜 Georg Simmel 은《렘브란트, 예술철학적 시론》에서 다음과 같은 해석을 붙인다.

〈탕자로서의 자화상〉을 자세히 보면, 그가 누리는 그늘지지 않는 삶의 쾌락이 조금은 인위적으로 보인다. 왜냐하면 마치 이 쾌락이 당장은 그의 존재 표면에 나타난 것 같지만 이 존재 심층에서는 먼 곳에서 미치는 보다 무거운 운명들과 피할 수 없이 서로 엉겨붙어 있기 때문이다.

지멜에 따르면 쾌락에 빠진 탕자의 모습이 현상적으로는 감상자의 눈을 지배하지만, 사실은 보다 깊은 내면의 메시지가 담겨 있다. 제대로 이해하기 위해서는 렘브란트를 둘러싼 무거운 운명이 서로

엉겨 있는 상태를 발견해야 한다. 방탕한 생활과 쾌락의 외형 아래 어떤 운명이 숨겨져 뗄 수 없을 정도로 연결되어 있다는 말일까?

지멜은 렘브란트가 "삶과 죽음의 관계에 대한 특별한 감각을 갖고 있으며, 죽음의 의미에 대한 아주 깊은 통찰력을 갖고 있다"고 한다. 회화에 묘사된 장면은 어느 한 순간이기 마련이다. 전통적으로 회화는 특정 시간 속에 펼쳐진 공간을 정지 화면으로 잡아내는 성격이 강하다. 현상에 치중하는 화가라면 시간과 공간 안에 갇혀 작업한다는 것이다.

하지만 렘브란트는 그 순간을 삶의 전체성으로 확장하는 특별한 재능이 있다고 한다. 다른 화가들은 대체로 삶을 그리거나 죽음을 그리는 작업이 분리되어 나타난다. 죽음을 다루더라도 단지 특정한 지점에서 마주치는 것을 그릴 뿐이다. 하지만 렘브란트는 삶의 순간에 죽음을 엉겨 붙게 함으로써, 죽음이 처음부터 삶에 내재함을 알게 한다. 삶이 항상 죽음을 가지고 다닌다.

〈탕자로서의 자화상〉에도 현상적으로는 삶이 상징하는 쾌락의 분위기가 가득하지만, 동시에 죽음이 상징하는 퇴락의 분위기도 결합되어 나타난다는 해석이다. 지멜의 문제의식으로 접근하면 술에 취해 눈이 풀린 렘브란트와 달리 진지한 표정인 사스키아, 생명을 잃고 박제가 되어버린 공작, 화려한 옷과 달리 낡은 느낌의 벽, 그리고 그 벽의 좌측 상단에 무언지 모르게 어른거리는 그림자 등이 눈에 밟히기는 한다. 삶과 죽음, 그 연장 선상에서 양지와 음지, 성장과 쇠퇴가 동시에 섞여 있는 삶의 전체성으로서 말이다.

하지만 이 자화상을 전후한 렘브란트의 사정이나 삶 전체의 궤적을 고려할 때 지멜의 해석은 상당히 과장된 느낌이다. 삶과 죽음을 관통해 인생을 바라보는 자신의 철학적 견해에 렘브란트의 그림을 무리하게 꿰어 맞춘 듯하다. 삶의 전체성, 삶과 죽음의 공존이 그의 작품 안에 묘사된 경우가 아예 없다고 말할 수는 없겠지만 작품 대부분에, 특히 직접 이 자화상에 연결시키기는 어렵다.

이 자화상은 삶에 대한 무거운 통찰보다는 오히려 자신을 가리는 가벼운 가면이라고 봐야 한다. 타인들에게 솔직한 모습과 감정을 보여주기 싫어서 쳐놓은 장막이다. 일종의 자기기만으로도 보인다. 성장 과정과 이즈음 처한 상황을 고려할 때 그러하다.

렘브란트는 제분업자의 아들로 태어나고 자랐다. 궁색한 형편은 아니지만, 야망을 품고 있던 그에게 만족스러운 상황은 아니었다. 당시 네덜란드 암스테르담은 유럽의 금융시장으로서 확고하게 자리 잡고 있었다. 세계 각지에서 온 진귀한 물건과 부가 넘쳐나는 도시였다. 화가로서 성공을 꿈꾸던 그에게 화려한 삶은 도달할 수 없는 미지의 세계만이 아니었다.

스물다섯 살에 접어들 무렵 이미 상당히 인정받는 화가 대열에 올라선다. 이즈음에는 그림에 전체 이름이 아니라, 간단히 '렘브란트'라는 서명으로 대신한다. 르네상스 시대의 거장처럼 세례명만으로 불리길 원했고, 실제로 간단한 이름으로도 통할 위치에 도달한다. 수입도 대폭 늘어 그림 한 점 값이 숙련 수공업자의 1년 월급을 훌쩍 뛰어넘었을 정도다. 주문도 이어지고, 수업료를 내는 제자도

수십 명에 이르러 재정적으로 풍족함을 누린다.

게다가 이 자화상을 그리기 1년 전인 1634년에는 네덜란드 작은 도시의 시장 딸인 사스키아와 결혼한다. 처남은 변호사이자 고위 관리, 한 처제의 남편은 거부로 통하는 인사여서 누가 봐도 상당한 신분 상승에 성공한다. 부인이 결혼지참금으로 4만 길더를 가지고 왔으니 주변 사람들의 부러움을 한 몸에 받은 것은 당연하다.

그런데 렘브란트에게 화가로서의 성공과 함께 낭비 경향이 생긴다. 가장 큰 문제는 외국 작가들의 회화나 판화, 진기한 물건의 수집벽이다. 나중에 작성된 조사목록을 보면 외국 주요 작가들의 판화만 8000여 점에 이른다. 당시 돈깨나 있는 사람들은 이국적인 물건으로 집을 채웠는데 렘브란트도 예외가 아니었다. 네덜란드는 무역이 매우 활발해 세계 각지에서 신기한 물건이 속속 들어왔고, 렘브란트는 자신의 수입을 초과하는 지출에 열을 올린다.

점차 주변에서 그의 낭비벽을 비난하는 말들이 쏟아진다. 렘브란트가 아니라고 변명해도 소용없다. 급기야 처가 식구들도 낭비를 중단하라고 충고하기 시작한다. 그가 염치없게도 아내의 지참금을 방탕한 생활로 날려버리고 있다는 비난이 줄을 잇는다. 이즈음 〈탕자로서의 자화상〉을 그린다.

당시의 상황을 고려할 때 다분히 의도적으로 어떤 메시지를 담았다고 봐야 한다. 낭비로 인해 재산을 고스란히 날려버린 성경 이야기의 주인공 탕자로 자화상을 완성한 것은 주변의 곱지 않은 시선이나 비난에 대한 대답의 의미일 것이다. 당시 전후 사정을 고려해 다

시 그림을 보면 렘브란트의 다음과 같은 항변이 들리는 듯하다.

'내가 낭비로 집안을 말아먹을 놈이라고? 이 그림의 탕자처럼 말이지? 매일 술이나 먹고 술집 작부 엉덩이나 두드리며 흥청망청 재산을 탕진한다고? 웃기지 마. 무릎 위 여인이 내 처인 게 안 보여? 탁자 위의 안주도 잘 봐. 박제 공작인 게 안 보여? 이걸 내가 먹는다고? 박제 공작이든 허리의 화려한 칼이든 그림 제작을 위한 도구일 뿐이라고. 낭비는 무슨!'

사람들의 비난에 맞서 자신을 적극적으로 변명하기 위해 만든 자화상이다. 탕자의 모습으로 자신을 등장시켜 역설적으로 강력하게 반박하려는 의도를 느낄 수 있다. 삶과 죽음, 생성과 쇠퇴에 대한 통찰이라는 지멜의 해석과는 거리가 멀다. 게다가 어느 정도 거짓 변명의 성격도 끼어들어 있다는 점에서 자신을 가리려는 기만도 보인다.

자화상 속의 그는 술과 여자에 빠져 낭비하는 인간이 아니라고 항변한다. 그런데 방탕한 생활로 낭비한 것은 아닐지 모르지만 그 이상의 낭비벽을 갖고 있었던 것은 사실이다. 주요 화가의 판화나 진귀한 물건의 수집벽 말이다. 그림 제작을 위한 물건이라고 변명하지만, 그렇게 이해하기 어려운 물건도 많으며, 또한 예술 작업과 무관하게 이미 네덜란드 부자들 사이에 유행하던 수집벽이라는 점에서 설득력 없는 구차한 변명도 섞여 있다. 결국 진실을 가리기 위한 장막, 어떤 면에서는 자기감정마저 기만하는 자화상이라 할 수 있다.

자신의 파산을
인정하지 못하다

〈탕자로서의 자화상〉을 그린 이후의 생활을 봐도 변화나
개선의 조짐은 보이지 않는다. 낭비 습관은 갈수록 더해, 심지어 파
산 위기에 닥쳐서도 멈추기는커녕 더 기승을 부린다. 결국 더 이상
버티지 못하고 파산에 이르러 불행한 말년을 보낸다.

30대 초반이던 1639년에 무리하게 구입한 대저택도 그 일환이
다. 암스테르담의 부자를 비롯해 유지라 할 수 있는 유명인사들이
모여 사는 동네에서 꽤 크고 비싼 집을 구입한다. 당시 화폐로 1만
3000길더, 지금으로 환산하면 130만 달러에 해당하는 대저택이다.
주택 구입가의 3분의 2를 5~6년 융자로 받아 이자와 원금을 계속
갚아나간다. 집 때문에 생긴 빚이 나중에 발목을 잡아 파산의 원인
으로 작용한다. 하지만 대저택 구입에 따른 부담은 파산의 여러 요
인 중 하나였을 뿐이다. 전반적으로 그의 수입을 고려하면 6년 기한
내에 융자금을 갚을 능력이 충분했으니 말이다. 문제는 주택 구입이
낭비의 한 부분이었고, 생활의 다른 영역에서도 끊임없이 밑 빠진
독에 물을 붓듯 돈이 샜다는 점이다.

감당하기 어려울 정도로 지출 부담이 늘어나는 반면, 회화의 유
행이 변해 갈수록 설 자리가 좁아지면서 수입이 급격하게 줄어든다.
고객들은 화려하고 세부 묘사에 충실한 그림을 선호했지만 렘브란
트는 극적인 명암 대비 중심의 기존 묘사방법을 고집한다. 하지만

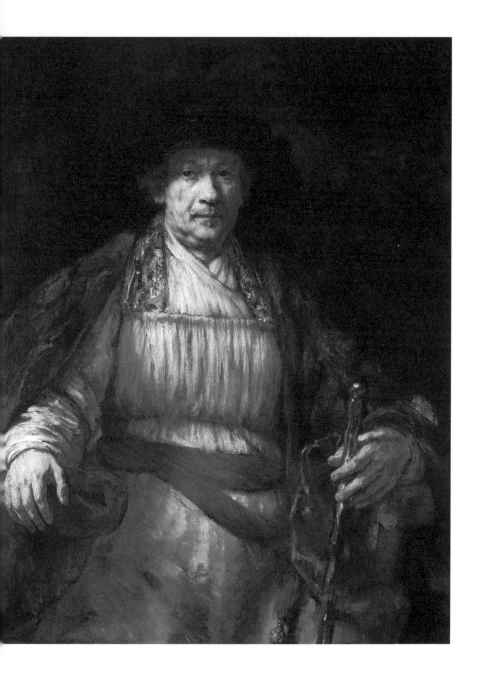

〈자화상〉_ 렘브란트, 1658

그의 수집벽이 줄어들 기색을 보이지 않으면서 빚은 갈수록 쌓인다.

엎친 데 덮친 격으로 1642년에 사스키아가 병으로 세상을 떠난다. 부인의 죽음으로 고통을 겪었지만, 정신을 차리지 못한 채 돈을 뿌리고 다녀, 더는 버틸 수 없는 지경이 되어 빚더미에 눌린다. 1653년에 이르러서는 그림 제작과 학생들의 수업료로는 도저히 부채를 갚을 길이 없어 돈을 빌려 써야 하는 지경에까지 이른다. 결국 1656년에 지불 불능으로 파산 선고를 받는다. 집이 처분되고 모든 작품이 세금으로 징수되어 강제로 팔렸지만 빚을 청산하기에는 여전히 부족하다. 쉰두 살이던 1658년에는 모든 재산이 경매 처분된다.

1658년작 〈자화상〉은 경매 처분으로 재산을 다 날린 해의 모습을 담았다. 하지만 다시 솔직한 자기와 마주하기보다는 가면 뒤로, 기만의 장막 뒤로 숨는다. 파산 선고를 받고 모든 재산을 날린 사람이기는커녕 마치 권좌에 앉아 있는 권력자처럼 왼손에 지팡이를 쥐고 근엄한 모습으로 우리를 쳐다본다. 부를 과시하는 듯한 모습조차 보인다. 값비싼 모피 코트를 두르고, 목에서 가슴에 이르는 끈은 온갖 보석으로 장식된 듯 번쩍인다. 옷도 부를 상징하는 금빛으로 빛난다.

자세는 위풍당당하고 자신감이 가득하다. 표정도 전혀 흔들림이 없다. 정면을 보며 자신에 대해 전혀 걱정할 게 없다는 식이다. 지팡이를 쥔 군력자의 모습은 '여전히 나는 회화의 왕이야!'라는 자부심의 표현이다. 부를 과시하는 모습은 '이 정도의 파산 선고나 경매 처분으로도 나는 끄떡없어!'라는 자기 확신의 표현이다. 실제로는 하

루하루 고통에 휩싸여 살고 있음에도 이러한 모습으로 자신을 드러 낸 것은 일종의 허세나 자기기만이라는 표현 말고는 어떤 말로도 대신하기 어렵다. 자신의 문제점이나 그로 인해 닥친 어려운 현실을 인정하지 않고 자기기만을 통해 정당화하려 하면 문제가 더 심각한 방향으로 흘러간다. 반성적으로 문제를 점검하고 지금까지와 다른 방향으로 나아갈 가능성을 스스로 차단하기 때문이다.

문학작품에서도 자신과 관련된 현실과 처지에 스스로 눈감고 애써 부인하는 인간상을 종종 만난다. 가장 전형적인 사례로는 사실주의 문학의 선구자로 잘 알려진 프랑스 소설가 발자크Balzac의《고리오 영감》이 손꼽힌다. 제면업으로 부자가 된 고리오 영감은 아내가 세상을 떠난 뒤 두 딸에 대한 맹목적 사랑에 빠진다. 매년 큰돈을 벌지만 대부분의 돈을 딸들을 위해서 쓰고, 자신을 위해서는 거의 지출을 하지 않는다. 최고의 교육을 위해 비싼 급료를 주어야 하는 선생들을 붙여주고, 일상생활에서도 가장 화려한 물품을 사용하도록 한다. 딸자식들을 잘 결혼시켜 행복하게 살도록 막대한 재산 대부분을 지참금으로 준다. 자신을 위해서는 고작 연금만 남길 뿐이다.

하지만 두 딸은 고마워하기는커녕 아버지가 제면업자인 것을 부끄럽게 여긴다. 배경이 든든한 집안 출신 사위들도 마찬가지다. 딸들은 아버지가 생명처럼 여기던 장사를 그만두도록 졸라댄다. 결국 딸들의 요구에 따르지만, 사위들은 노골적으로 노인을 무시하고 두 딸도 아버지와 만나는 일 자체를 꺼린다. 노인은 할 수 없이 연금에 의존해 허름한 하숙집에 방 하나를 얻어 칩거한다.

같은 하숙집에 살던 청년 으젠이 딸들의 처사를 이해할 수 없다며 위로의 말을 건넨다. 자기 자식임에도 불구하고 떳떳하게 보지 못하고, 어쩌다 볼 기회를 얻더라도 딸들이 외면하듯 무시하거나 금방 자리를 떠나니 어찌 된 일이냐고 묻는다. 고리오 영감은 고개를 가로저으며 입을 연다.

두 딸은 나를 몹시 사랑한다네. 나는 행복한 아비지. 사위들만 나를 홀대하고 있다네. 사위들과의 불화 때문에 귀여운 딸들이 괴로움을 받는 게 싫소. 그래서 남몰래 딸들을 만나기를 더 좋아하지. (…) 그 애들은 지나면서 나에게 가벼운 미소를 던지지. 마치 아름다운 햇살이 떨어지듯 내 마음을 황금빛으로 물들이지. 그 애들이 돌아올 테니까 나는 거기에 남아 있어야만 한다네. 그래야만 딸들을 다시 한 번 보게 되거든!

고리오 영감은 궁색한 변명 논리를 만든다. 사위들 때문에 자신과 딸들이 불편해서 눈치를 볼 뿐 자신에 대한 딸들의 사랑은 의심할 수 없다고 한다. 누가 보더라도 아버지에 대한 노골적인 무시와 비굴하기 짝이 없는 자신의 대응조차 희한한 논리로 정당화한다. 딸의 집을 방문해서도 영감은 떳떳하게 자신이 왔음을 알리거나 안으로 들어가지 못하고 주변 골목에서 딸이 탄 마차가 나오기를 기다린다. 그러다가 운 좋게 마차와 마주칠 기회가 와도 딸은 잠시 흘깃 쳐다보기만 할 뿐 마차에서 내리지도 않고 지나쳐버린다.

하지만 영감은 아버지를 부끄러워하는 딸들의 무심한 눈빛을 아

름다운 햇살인 양 둘러댄다. 그러고는 마차가 지나간 자리에서 다시 넋 놓고 딸이 집으로 돌아올 시간을 기다린다. 얼마나 걸릴지도 모르는 상태에서 말이다. 그렇게 한정 없이 시간을 보내다 마차가 돌아오면, 눈길도 제대로 안 주고 차갑게 집으로 들어가는 딸의 뒷모습을 보는 것으로 만족한다. 그러고는 딸들을 다시 한 번 보게 되니 얼마나 다행이냐는 논리를 갖다 댄다.

그러나 정말 딸들도 자신과 같은 마음인데 현실적인 조건 때문에 어쩔 수 없이 잠깐 스치는 것이라는 점에 대해서는 고리오 영감도 회의적이었다고 봐야 한다. 그의 황당한 논리와 나름대로 애쓴 장황한 설명과 달리 하숙집에 사는 동안 영감은 늘 어두운 표정으로 사람들을 피한다. 대부분의 시간을 우울하게 보내고, 기분이 즐겁지 않으니 사람들하고도 제대로 어울리지 않는다. 딸들에게 무시당하는 현실에 슬퍼하고 있음을 어두운 표정으로 알 수 있다.

주변 사람들이 딸들의 괘씸한 처신을 어떻게 비난하는지, 자신에 대해 얼마나 가련한 동정의 눈길을 보내는지도 잘 안다. 그 시선에서 자신과 딸들을 변호하기 위해 현실을 직시하기보다는 오히려 렘브란트가 그러하듯이 자기기만을 통해 자신을 가리고 숨어버린다. 그 결과 사태는 점점 심각해지고 고통도 더 커진다.

딸들은 급기야 온갖 핑계로 졸라대 영감의 유일한 생계수단인 연금마저 저당 잡히고 목돈을 챙긴다. 영감은 당장 먹고살기도 힘든 상태에 빠지고, 딸들을 볼 수 있는 시간도 더욱 줄어든다. 심지어 건강이 악화돼 목숨을 잃을 수도 있는 위중한 상태라고 기별했음에도

딸들은 별 시답잖은 핑계를 대며 찾아오지 않는다. 고리오 영감은 그제야 고통스러운 한숨과 함께 솔직한 속내를 드러낸다.

그 애들은 나를 사랑하지 않네. 결코 나를 사랑한 적이 없어! 틀림없는 사실이야. 예전에도 안 왔으니까 이번에도 안 올 거야. 그 애들이 늦게 오면 올수록, 나를 기쁘게 해줄 생각이 적어지는 걸세. 나는 그 애들을 알고 있지. 내 딸년들은 결코 내 슬픔이나 고통이나 궁핍을 알아챌 줄 모르네. 내 죽음까지도 이해하지 못할 걸세. 내 깊은 사랑조차 모르지.

죽음을 앞두고서야 흘러간 생애를 보며 솔직한 속내를 털어놓는다. 자신의 맹목적인 사랑과 반대로 딸들은 항상 받는 것을 당연하게 여겼고, 아버지를 그저 이용 수단으로 대했음을 인정한다. 언제나 현실에 눈 돌리고 자신을 기만한 어리석음 때문임을 깨닫지만 너무 늦었다. 죽음이 이미 바짝 다가왔기 때문이다.

렘브란트도 점차 죽음의 그림자가 자신에게 다가오는 것을 느끼면서 약간의 변화를 시도한다. 물론 전적으로 현실을 인정하는 데까지 나아갔는지 단정하기는 어렵다. 여전히 노년기 자화상에서도 최소한 부분적으로는 솔직한 자기감정을 가리면서 허세 부리는 태도를 버리지 않는 경향이 발견되기 때문이다. 하지만 과거와 달리 현실과 허위, 성찰과 기만이 섞인 상태로 나타난다.

사람들에게 꽤 많이 알려진, 쉰다섯 살에 그린 〈사도 바울로서의 자화상〉을 봐도 그러하다. 1956년의 파산 선고와 뒤이은 경매 처분

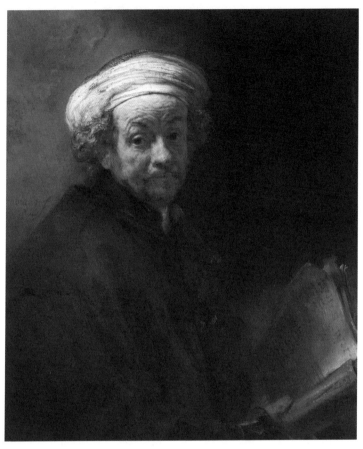

〈사도 바울로서의 자화상〉_ 렘브란트, 1661

후에도 렘브란트의 상황은 계속 악화된다. 급기야 1660년에는 가장
가난한 사람들이 몰려 사는 유대인 빈민촌으로 이주해 밑바닥 생활
을 감내해야 하는 처지에까지 이른다. 이 자화상은 네덜란드는 물론

이고 유럽 미술계에 이름을 떨치던 렘브란트가 더 추락할 곳이 없는 빈민촌 생활로 전락한 직후에 그린 것이다.

그럼에도 불구하고 여전히 자신을 초기 기독교 전파와 신학에 주 춧돌을 놓은 지도자 바울에 비유한다. 터번을 쓴 차림으로 앞을 응 시한다. 가슴에 품은 검은, 하느님의 말씀을 성령의 검으로 비유한 바울의 가르침을 상징한다. 오른손에는 바울의 서신이 들려 있다. 이 세상에 영적 진리를 전파한 바울과 미술의 새로운 전망을 연 선 구자로서 자신을 동일시하려는 의도가 엿보인다.

재정적인 안정성이나 사회적인 지위가 도저히 회복할 수 없을 정 도로 추락하고, 미술계에서도 자신의 시대가 지나갔음을 렘브란트 는 그 누구보다 잘 알고 있었을 것이다. 하지만 박해 속에서 겪은 빈 번한 폭력과 감옥살이, 사선을 넘나드는 위험을 굳은 의지로 극복한 바울에 자신을 비유함으로써 여전한 자부심을 보여준다.

하지만 1658년작 〈자화상〉에서 보이는 전형적인 허세와는 다소 다른 느낌이다. 상대를 조롱하거나 위풍당당한 모습과는 거리가 있 다. 바울로 표현했지만 표정은 불굴의 의지라고 보기에 힘이 빠진 상태다. 오히려 지나온 삶의 굴곡, 보다 직접적으로는 이미 몇 년 이 상 온몸으로 겪은 극심한 빈곤의 그늘이 깊게 배어난다. 바울이라는 점을 모르고 보면 삶에 대한 회한에 잠긴 초라한 시골 노인이라고 여길 정도다. 표정도 자화상 제작을 위해 거울을 보면서 '정말 이 초 라한 노인이 나인가?'라고 묻는 듯하다. 말 그대로 '늙은' 자신을 어 느 정도는 정면으로 마주하고 대화를 시도하는 분위기다. 현실을 애

써 부인하고 기만과 허세로 은폐하기보다는 조금씩 두껍고 딱딱한 껍데기 안의 자신을 들여다본다. 심지어 초라해 보이는 모습조차 회피하지 않고 드러낸다.

아직은 있는 그대로의 현실과 솔직한 감정을 모두 열어놓는 데 망설이는 듯하다. 아무 매개 없이 상처 입은 내면을 마주하고 타인에게 보여주는 데 멈칫거린다. 바울의 모습에 실어서 약간 수줍은 듯 틈새를 보여준다. 소극적인 한계 내에서이긴 하지만 비켜서지 않는다는 점에서 중요한 변화라고 할 수 있다. 하지만 이후 대부분의 자화상에서는 다시 당당하거나 최소한 담담한 표정으로 돌아간다. 언제 자신의 초라한 모습을 드러낸 적이 있었느냐는 듯 어려움이라고는 전혀 없는 사람의 기색을 보인다. 다만 그의 생애 마지막 해, 예순세 살이던 1669년에 그린 〈말 스틱을 든 자화상〉('제욱시스 모습의 자화상'이라든가 '웃는 자화상'으로 불리기도 한다)에서는 거의 유일하게 나락으로 떨어진 자신을 허세나 위장 없이 드러낸다. 아무 일도 벌어지지 않은 듯 담담한 모습 뒤로 숨지 않고 있는 그대로의 자신을 묘사한다.

맞닥뜨린 현실을 마주하고, 내면과 솔직한 대화를 나누는 일, 자기감정을 가감 없이 드러내는 일이 얼마나 힘든지 알 수 있다. 렘브란트가 엄청난 양의 자화상을 그렸음을 고려할 때, 단순히 자신과 자주 마주한다고 해서 솔직해질 수 있는 것이 아니다. 가장 밑바닥에 떨어진 모습, 부끄럽거나 비열한 모습조차 회피하지 않고 정면으로 만날 용기가 있어야만 자기기만의 언저리에서 서성대지 않는다. 그래야만 비로소 냉정한 진단과 새로운 삶의 전망을 모색할 수 있다.

⟨엘로에서 박사에게 보낸 자화상⟩
프리다
+
《안나 카레니나》
톨스토이

비교적 덜 끔찍한
프리다의 자화상

불쌍하고 가련하게 여기는 연민의 감정이 자신을 향하는 순간이 있다. 불행한 처지에 빠진 자신을 애처로운 시선으로 바라봄으로써 위안을 찾는다. 자기 연민은 한편으로 더 깊은 절망에 빠지지 않도록 스스로를 다독이는 역할을 하지만, 다른 한편으로는 자기만족에 빠져 현실의 문제에서 눈을 돌릴 위험이 생긴다는 점에서 양날의 검이다. 자칫 자기 세계 안에 갇혀 능동적인 대응을 가로막는다면 객관적인 상황이 주는 불행에 더해 동정심을 통한 합리화로 자기를 늪에 방치하는 이중의 덫이 된다.

그렇기 때문에 자기 연민에는 수동적 동정에 머물지 않고 능동적 격려로 나아가야 하는 과제가 생긴다. 저절로 혁신이 이루어지지는

않는다. 자기 최면으로 전락하지 않으려면 현실에 대한 냉정한 인식과 미래를 향한 낙관적 시선이 필요하다. 일반 사람들로서는 상상하지도 못할 불행을 자기 연민을 통해 극복한 화가로 멕시코 미술을 대표하는 프리다 칼로Frida Kahlo(1907~1954)를 꼽을 수 있다.

〈엘로에서 박사에게 보낸 자화상〉은 그녀의 다른 자화상에 비해 상대적으로 덜 끔찍한 편이다. 목에 두른 가시나무 목걸이를 제외하면 지극히 평범하다. 상심에 잠긴 표정으로 뚫어질 듯 쳐다보는데, 꾹 다문 입술이 좀처럼 열릴 것 같지 않아 상심의 무게가 가볍지 않음을 느끼게 해준다. 화려한 꽃으로 머리를 장식했지만 워낙 표정이 진지해서 전체적으로는 들뜬 분위기가 아니다.

그녀의 뒤로 펼쳐진 배경도 특별한 게 없다. 도안 느낌으로 처리한 나무가 펼쳐져 있는데, 앙상한 나뭇가지로 남아 있거나 계절이 기울어 곧 이파리를 떨어뜨릴 듯하다. 손 모양의 브로치에 리본을 그려 메시지를 남긴다. "1940년에 나의 의사이자 가장 좋은 친구 엘로에서 박사를 위해 나의 초상화를 그렸다. 내 모든 사랑을 담아. 프리다 칼로." 엘로에서는 프리다가 큰 사고를 당한 후 평생에 걸쳐 진료와 의학적 조언을 해준 의사이자 친구다. 자신에게 찾아온 마음의 병을 자화상으로 그려서 그에게 보낸 것이다.

마음에 찾아온 고통은 가시나무로 엮은 목걸이에서 잘 나타난다. 마치 예수의 머리를 싸매고 있던 가시면류관에서 한 가닥 뽑아낸 것인 양 그녀의 목에 박혀 피를 흘리게 한다. 워낙 멕시코가 유럽의 오랜 식민 지배를 당해 예술에서 고통의 표현을 예수가 겪은 고난에

〈엘로에서 박사에게 보낸 자화상〉_ 프리다 칼로, 1940

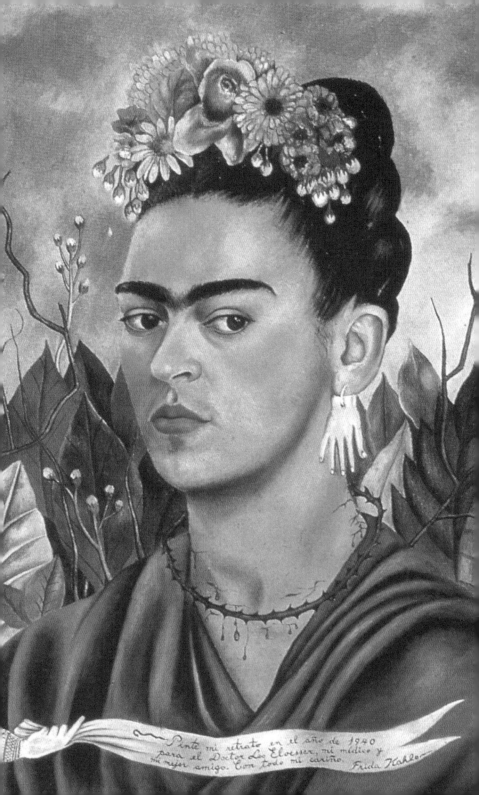

Pinté mi retrato en el año de 1940 para el Doctor Leo Eloesser, mi médico y mi mejor amigo. Con todo mi cariño. Frida Kahlo

빗대어 묘사하는 경향이 강했다. 프리다도 예수의 순교에 자신의 고통을 실어 표현한 듯하다. 어떤 심정이었기에 자신을 순교자 이미지로 그렸을까?

이 수수께끼를 풀기 위해서는 그녀의 다른 자화상과 비교하는 데서 출발할 필요가 있다. 우리에게 익숙한 자화상은 상당히 끔찍하다. 가장 강렬한 인상을 주는 것은 〈조각난 기둥〉처럼 참혹하게 조각난 자기 몸을 드러낸 자화상이다. 몸을 지탱하는 척추를 온통 금이 가고 곧 허물어질 것 같은 낡은 신전 기둥으로 묘사한 그림이다. 온몸이 보정기로 묶여 겨우 버티고, 얼굴에서 몸과 팔에 이르기까지 곳곳에 크고 작은 못이 박혀 섬뜩한 기분마저 든다. 그녀의 상당수 자화상이 온몸으로 겪는 육체적 고통을 노골적으로 드러낸다.

평생 망가진 자기 몸을 지켜보고, 모든 순간 직접 고통을 느껴야 하는 자기 연민이 자화상에 담겨 있다. 그녀의 육체는 어려서부터 고난의 연속이었다. 여섯 살이던 1913년에 소아마비에 걸려 1년 가까이 병상에서 지내고, 꿈 많은 여학생이던 열여덟 살에는 타고 가던 버스가 열차와 충돌하는 대형 사고를 당한다. 너무나 절망적인 상태여서 수술 도중에 죽을까봐 의사들이 수술을 머뭇거렸을 정도다.

그녀는 일기에서 당시 상황을 "버스 안의 모든 승객을 제멋대로 질질 끌고 다녔다. 특히 나를. (…) 내 몸은 만신창이가 되고 말았다"라고 적었다. 만신창이라는 말이 전혀 과장이 아니다. 요추 세 군데, 쇄골, 세 번째와 네 번째 갈비뼈가 부러졌다. 오른쪽 다리 열한 군데에 골절상을 입었고, 오른발은 탈구되고 으깨졌다. 왼쪽 어깨는 관

절이 빠지고, 골반 세 군데가 부러졌다. 쇠붙이가 꼬치에 꿰듯이 복부를 관통했다. 수술은 사고 당시만이 아니라 평생에 걸쳐 반복됐다. 평생 40여 차례나 크고 작은 수술을 견뎌야 했고, 상당 기간 의료용 코르셋과 목발에 의지해 살았다.

하루 종일 침대에 누워 지내는 딸을 위해 부모는 천장에 거울을 설치해주었다. 그 거울을 바라보고 자화상을 그리면서 미술가로서의 길에 들어섰다. 운명적 고통이 일상을 지배하는 상태에서 자신에 대한 공감의 일종으로서 자기 연민이 생기는 것은 지극히 당연하다. 하지만 프리다는 육체적 고통에서 오는 자기 연민을 수동적 측은함에 머물지 않고, 부러지고 상처 난 몸을 드러내는 자화상을 그림으로써 능동적 극복 의지로 전환시킨다.

육체의 고통에서 오는 정신적 방황은 부끄러움과 다른 감정으로 작용할 가능성이 적지 않다. 가리지 않고 객관화시킴으로써 새로운 전망을 열어나가도록 자신을 자극하는 의미로 작용한다. 대형사고로 몸이 조각나는 고통을 겪은 후 중절 수술과 유산의 끔찍한 경험도 숨기지 않는다.

스물두 살이던 1929년에 멕시코 벽화운동의 선구자 디에고 리베라Diego Rivera와 결혼하고, 다음 해 첫 번째 임신을 했으나 건강 상태가 좋지 않아 중절 수술을 한다. 아이를 간절히 원했지만 몸이 임신과 출산 과정을 버티기 어려웠기에 의사와 남편 모두 강력히 수술을 권한 것이다. 프리다는 일기에서 당시의 고통을 절규하듯 생생하게 전한다.

잔인한 선택을 해야 하는 상황에 나를 다시 밀어 넣었다. (…) 나는 아이를 원했다. 아이를 갖고 싶다는 바람이 그렇지 않은 쪽보다 훨씬 강했다. (…) 하룻밤 사이 나는 모든 걸 잃어버렸다. 벽을 넘어 나의 울음소리, 신음, 비명이 아직도 들리는 것 같다.

스물다섯 살에 두 번째 임신을 했지만 다시 약한 몸이 문제가 되어 유산을 겪는다. 두 번의 절망에 몸부림치며 삶의 의욕을 잃었으나 그녀는 고통을 회피하지 않고 정면으로 마주하며 다시 붓을 잡는다. 출산 과정, 특히 중절 수술이나 유산 때문에 제대로 세상의 빛을 보지 못한 태아를 소재로 한 그림을 연속으로 그린다.

중절 수술과 유산의 참혹함을 그대로 보여주는 대표적 작품이 〈헨리 포드 병원〉이다. 침대에서 피를 흘리는 그녀의 주변으로 죽은 태아, 자궁과 골반 뼈가 둘러싼다. 〈나의 출산〉은 피로 얼룩진 침대에서 임산부가 벌린 양 다리 사이로 눈을 감은 아기가 나오는 장면을 담고 있다. 프리다는 출산과 관련된 억압과 고통을 숨기지 않고 고스란히 드러낸다. 부러지고 무너져 내린 몸에서 오는 고통을 공격적으로 묘사함으로써 극복 의지를 확고하게 보여주듯이, 중절 수술과 유산을 둘러싼 고통도 승화 과정을 겪는다.

하지만 〈엘로에서 박사에게 보낸 자화상〉은 사람들에게 상처를 벌려 보여주고 이를 통해 아픔을 넘어서는 프리다의 기존 자화상과 사뭇 다른 분위기다. 목에 핏방울을 맺게 하는 가시면류관이 등장하지만 어떤 종류의 고통인지는 겉으로 보이지 않는다. 자화상 자체만

으로는 목에서 흐르는 피가 무엇을 의미하는지 알 길이 없다.

이 자화상을 그린 1940년에 그녀를 둘러싸고 벌어진 상황을 구체적으로 살펴봐야만 가시면류관이나 순교자 이미지의 의미를 제대로 이해할 수 있다. 남편 디에고와 10년 만에 이혼하고 1년 만에 다시 재결합하던 와중에 그렸다는 점에 주목할 필요가 있다. 이를 이해하기 위해서는 결혼과 이후 1940년까지의 생활에 대한 이해가 전제되어야 한다.

프리다의 〈나와 디에고 리베라〉는 결혼한 지 1년 반 만에 그린 작품이다. 한눈에 보기에도 디에고는 거대한 몸집이고 프리다는 가냘프다. 다분히 몸집 차이를 강조한 것이다. 치마 아래로 살짝 보이는 발을 디에고의 발에 비교해보면 일부러 실제보다 훨씬 작게 그렸음을 알 수 있다. 머리 위를 나는 비둘기도 당시 주위 사람들이 둘의 결혼을 코끼리와 비둘기의 결합으로 표현한 바를 반영한다. 비둘기가 입에 문 리본에는 "그림에 보이는 사람은 나 프리다 칼로와 사랑하는 남편 디에고 리베라이다"라는 글이 쓰여 있다.

둘의 만남과 결혼에는 프리다의 적극적인 마음이 크게 작용한다. 디에고의 자서전에 따르면 첫 만남도 프리다가 다가서면서 시작된 것이다. 공공건물 벽화 작업을 하는 그에게 다가와 자신이 좋은 화가가 될 가능성이 있는지 평가해달라면서 몇 점의 그림을 보여준다. 그리고 "다른 그림도 봐주시면 좋겠어요. 당신은 일요일에 쉬니까 다음 주 일요일에 우리 집에 와서 그림을 봐주실 수 있을까요?"라고 제안하면서 둘의 관계가 이어진다.

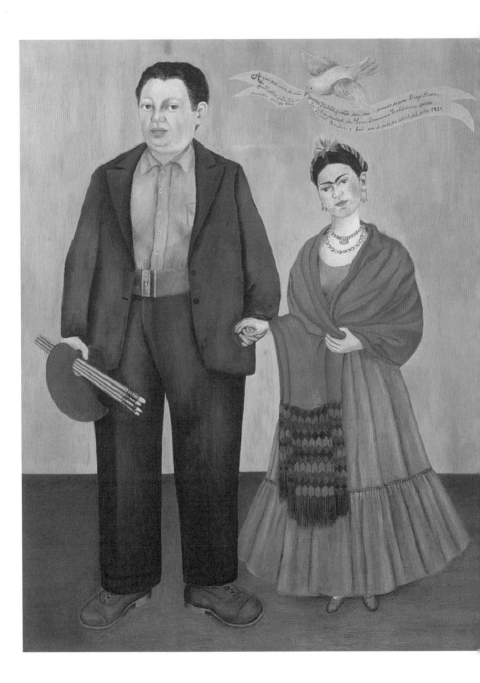

〈나와 디에고 리베라〉_프리다 칼로, 1931

주변 사람들은 우려의 시선이 보냈고, 가족 중에서도 반대 의견이 많았다. 주로 문제가 된 것은 스무 살에 이르는 나이 차이와 디에고의 복잡한 여자관계였다. 특히 복잡한 여자관계는 널리 알려질 정도였다. 파리에 살 때도 한 여자와 동거하면서 동시에 두 명의 러시아 여성과 관계를 갖고 딸까지 두었다. 멕시코로 돌아와서도 숱한 여성과 염분을 뿌렸다.

하지만 주변 사람이나 가족의 반대에도 불구하고 프리다는 결혼에 확고한 태도를 보인다. 결혼과 관련해 일기에 쓴 내용을 봐도 그러하다. "어떤 이의 눈엔 괴상스럽고 또 다른 이의 눈에는 신성해 보일 수도 있는 우리의 결혼에 대해 다시 말하라면, 그건 한마디로 '사랑의 결합'이다." 프리다는 사랑으로 맺어진 둘의 관계에 확고한 의지를 보인다. 하지만 결혼한 지 얼마 되지 않아 우려가 현실로 드러나 프리다는 깊은 수렁에 빠져 고통에 시달리기 시작한다.

사랑과 결부된 자기 연민의 수동성

디에고는 결혼 후에도 다양한 여성과 지인 이상의 긴밀한 관계를 유지한다. 가장 큰 충격은 1934년에 프리다의 여동생 크리스티나와 깊은 관계를 맺어온 사실이다. 디에고가 여동생을 유혹해, 1년 가까이 깊은 관계가 이어졌다. 프리다는 당시 겪은 고통을 엘로

에서 박사에게 보낸 편지에서 이렇게 토로한다.

최근 몇 달 동안 너무 큰 고통에 시달렸기 때문에 조만간 완전히 회복되기는 힘들 것 같습니다. (…) 계속 이런 상태라면 곧 신경쇠약에 걸리고 말 거예요. 여자를 백치나 불감증으로 만드는 끔찍한 신경쇠약 있잖아요. 반半백치 상태를 극복한 것만도 다행입니다.

어떤 여자라 하더라도 말로 다 할 수 없는 극심한 고통과 분노를 느낄 만한 사건이다. 그녀가 '신경쇠약'이나 '반백치 상태'라고 표현한 것이 전혀 과장으로 느껴지지 않는다. 오히려 감정을 다 드러내지 않기 위해 자제한 기색이 역력하다. 상당 기간 고통에 허우적대지만 디에고를 깊이 사랑한다는 사실을 깨닫고 다시 관계를 회복한다.

하지만 여동생과의 사건 이후에도 남편의 여성 편력이 줄어들 기미를 보이지 않자 진절머리를 내고 원망도 한다. 그에게 보낸 편지에서 "이 모든 연애편지, 여자 속옷, 여자 영어 선생, 집시 모델, '잘해 주는' 조수, '멀리서 찾아온 전권 대사'……. 이런 것은 그저 당신의 '바람기'를 상징할 뿐"이라며 고질적인 바람기를 탓한다.

게다가 중절 수술과 유산 이후 그녀와 성관계를 꺼리는 디에고의 태도에 대해서도 적지 않은 불만을 갖는다. 그녀는 자신의 인생관이 "사랑을 하고 목욕을 하고 다시 사랑을 하는 것"이라고 말할 정도로 강한 성욕을 가졌다. 정신적·육체적 갈등 속에서 프리다도 종종 다른 남자와 연애를 한다. 그녀가 서른 살 되던 1937년에 러시아에서

스탈린의 탄압을 피해 멕시코로 망명 온 혁명가 트로츠키와 일정 기간 남녀로서 친밀한 관계를 유지한 일은 꽤나 유명하다.

결국 〈엘로에서 박사에게 보낸 자화상〉을 그리기 직전인 1939년에 관계가 악화되어 이혼에 이른다. 디에고는 자서전에서 이혼을 회상하며 다음과 같이 적는다. "우리의 상황은 점점 나빠졌다. 어느 날 밤에 나는 순전히 충동에 이끌려 그녀에게 전화를 걸어 이혼해달라고 부탁했다. 불안한 나머지 어리석고 야비한 구실을 날조했다. (…) 프리다는 즉시 자기도 이혼을 원한다고 선언했다."

하지만 헤어져 있는 동안 서로를 필요로 한다는 점을 깊이 깨닫고 다음 해 재결합한다. 대신 그녀는 조건을 단다. 그중 하나로 둘 사이에 '더는 성관계를 갖지 않을 것'을 못 박는다. 그가 만난 다른 모든 여자의 모습이 머릿속에 떠오르기 때문에 사랑을 나눌 수 없다는 게 주요 이유다. 재결합하기로 결정했지만 가슴 깊이 남아 있는 통증이 전혀 가시지 않은 상태임을 알게 한다.

재결합하고 몇 년 지난 뒤 그린 〈테우아나 차림의 자화상〉을 봐도 그로 인한 상처가 가슴에 불로 지진 인두 자국처럼 남아 있음을 알 수 있다. 멕시코 전통 의상인 테우아나를 머리에 쓴 모습이다. 디에고가 테우아나를 좋아했고, 그녀 역시 이 의상을 입음으로써 그와 동반자로서의 의미를 드러내곤 했다.

이 자화상은 프리다의 복잡한 속내를 드러낸다. 테우아나 차림은 디에고를 증오할 때조차 마음 한구석에서는 뜨겁게 사랑하고 있음을, 여전히 그에게 좋은 아내가 되는 소망을 갖고 있음을 보여준다.

머리에 쓴 꽃이나 그 이상으로 꽃이 만발한 듯한 화사한 의상도 그를 향한 사랑을 담은 듯하다.

이혼한 후 혼자 밤을 보내면서 그에게 썼지만 부치지 않은 편지에서 "나의 밤이 당신의 부재를 알도록 나를 재촉하는군요. 나는 당신을 찾고, 내 곁에 있는 당신의 커다란 몸, 당신의 숨소리, 당신의 냄새를 찾습니다. 나의 밤은 내게 답합니다. 비어 있다고"라고 할 정도로 늘 깊은 애정을 느끼고 있었다.

하지만 무표정한 얼굴은 깊은 상흔을 남긴 고통의 시간을 표현한다. 특히 이마에 그려진 디에고의 얼굴은 지워지지 않는 문신처럼 마음 깊은 곳에 신경쇠약이나 반백치로 만드는 고통의 흔적으로 남아 어느 한 순간도 흐려지지 않는다. 그림 저편에서 프리다는 눈물이 마르지 않는 모습으로 우리를 쳐다보고 있을지도 모른다. 혼자 있을 때는 문을 모두 걸어 잠그고 꺼이꺼이 통곡하는지도 모른다.

그런데 왜 대형 교통사고로 온몸이 부서진 고통의 흔적이나 중절 수술과 유산으로 가슴이 찢어져버린 고통의 흔적은 매우 노골적으로 드러내 감상자들에게 '나는 이토록 끔찍하게 아파요!'라고 호소하면서, 디에고에게서 받은 고통은 수동적으로 가려 눈에 잘 안 보이게 했을까? 왜 신체적 고통이나 아이를 잃은 슬픔이 초래한 자기 연민에 대해서는 능동적으로 묘사하면서, 사랑의 상처로 생긴 자기 연민은 상징이나 은유를 통해 겨우 끝자락만 만날 수 있도록 묘사했을까?

사랑의 상처로 생긴 자기 연민의 내향적 특징 때문이다. 같은 자

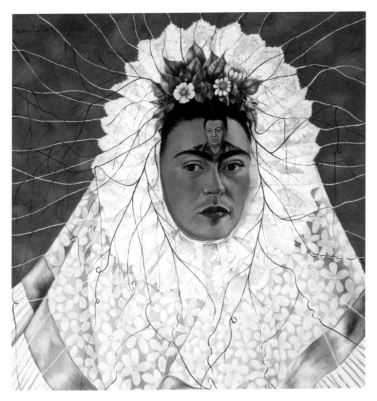

〈테우아나 차림의 자화상〉_ 프리다 칼로, 1943

기 연민이라 하더라도 외적 사건으로 인해 생긴 연민과 마음 안에서
비롯되는 연민은 전혀 다른 양상으로 나타난다. 사랑과 연관된 자기
연민의 내향성을 이해하는 데는 19세기 러시아를 대표하는 위대한
작가이자 사상가 톨스토이Tolstoy의《안나 카레니나》가 적지 않은 도
움을 준다.

안나 카레니나는 아름다운 외모와 교양을 갖춘 귀부인으로서 러시아 사교계에서 수많은 남성을 설레게 한다. 정계 실력자인 남편에게 충실하며 뭇 남성들이 보내는 흠모의 눈길에 전혀 흔들리지 않는다. 스무 살이나 연상인 남성과 애정 없이 시작한 결혼생활이지만 도덕성을 지켜야 한다는 마음에 정숙한 여인으로서의 삶을 이어간다.

그러던 와중에 귀족 출신 젊은 장교인 브론스키가 저돌적인 애정 공세를 퍼붓는다. 본래 그는 결혼이나 가정생활을 좋아하지 않고, 독신자로서의 삶에 만족하던 인물이다. 그러나 우연히 안나를 만난 후 단 한시도 생각을 지울 수 없어 그녀의 주위를 떠나지 않는다. 아주 짧은 기회만 찾아와도 사랑을 고백하기에 여념이 없다. 사교계 여성들의 마음을 사로잡고 있는 청년 장교의 집요한 접근에 안나도 흔들리기 시작한다.

결국 두 사람의 사랑이 불타올라 이제는 안나도 뜨거운 사랑을 숨기지 못한다. 남편도 두 사람의 관계를 알게 되고, 자기 위신과 아이를 위해서라도 부적절한 관계를 청산하라고 요구하지만, 이미 뜨거운 사랑의 불덩이를 안고 있는 그녀의 마음은 애인을 향해 달려간다. 아이 문제를 비롯해 여러 사정으로 이혼하지 않은 채, 가정을 떠나 브론스키와 장기간 밀월여행을 떠나고 둘 사이에 아이도 생긴다.

하지만 어느 순간 브론스키의 사랑이 식기 시작한다. 안나는 인생의 모든 행복보다 사랑을 중하게 여기는 여자만이 할 수 있는 마음으로 여전히 사랑하지만 그의 시선은 날이 갈수록 차가워진다.

브론스키는 오랫동안 바라던 것이 실현되었음에도 불구하고 충분히 행복하다고는 생각하지 않았다. 그와 같은 욕망의 실현은 이전부터 기대하고 있던 행복이라는 커다란 산에 비하면 겨우 한 알의 모래를 가져온 정도로밖에는 느끼지 못했다. 행복이 곧 욕망 실현이라고 생각하는 사람들이 범하는 과오를 그에게도 깨닫게 했다.

심상치 않은 변화가 느껴질수록 그녀의 사랑은 더욱 발작적으로 강렬해진다. 이에 반비례해서 브론스키는 그녀의 격한 감정이 자기에 대한 사랑 때문임을 알고 있으면서도 식어가는 감정을 숨길 수 없다. 뜨겁게 고백했던 기억도 점차 흐려진다. 한 여인을 소유하는 방식의 욕망 실현에서 행복을 찾던 사람들이 소유 욕구가 어느 정도 충족되었다고 생각할 때 지루함을 느끼는 경험과 비슷한 상태에 도달한다. 톨스토이의 표현을 빌리자면 브론스키는 꽃의 아름다움에 끌려 그만 그것을 따서 쓸모없게 만들어놓고는 시든 꽃에서 이전의 아름다움을 찾지 못하는 사람과 같은 심정으로 그녀를 바라본다.
가족에게 돌아가기에는 이미 늦었고, 오직 브론스키만을 의지하며 나날을 보내는 안나를 남겨두고, 그 혼자 외출하는 일이 갈수록 늘어난다. 깊어지는 외로움과 그에게서 느끼는 거리감 때문에 예민해지면서 점차 둘 사이의 충돌이 잦아진다. 심지어 한바탕 갈등을 겪은 후 그녀를 남겨둔 채 집을 나가기까지 한다. 안나의 가슴속에는 사랑의 상처에서 오는 모멸감이 자라난다. 그 모멸감이 덧쌓이면서 자기 연민이 깊어진다.

그가 출발한다고 알리러 왔을 때 그녀를 바라본 차고 냉혹한 시선은 그녀가 모욕을 느끼게 했다. 그래서 아직 떠나기도 전에 마음의 평정이 깨져버렸다. 혼자 남게 되자, 안나는 자유의 권리를 주장하는 것 같던 그때 그의 눈빛을 요모조모로 생각해보고 평소와 같이 단 하나의 결론, 즉 자기의 굴욕을 의식하기에 이르렀다.

안나가 생각하기에 그는 언제 어디서나 가고 싶은 곳에 갈 수 있는 권리를 갖고 있고 또한 누리려 한다. 자기를 벗어나 자유를 누리고 싶어 하는 그의 시선에서 얼음보다 차가운 느낌을 받는다. 그러한 시선이 그녀에게 모욕과 굴욕으로 다가온다. 관계가 시작되고 본격적인 동거생활에 들어갈 때까지 고백하고 매달린 것은 언제나 브론스키였다. 그녀는 가정이라는 현실적 조건과 세상 사람들의 따가운 시선을 온몸으로 감내하며 따라나선 것이다.

돌아갈 곳이 마땅치 않다는 것을 그는 누구보다 잘 안다. 그럼에도 불구하고 자신에게는 자유의 권리가 있다는 태도를 보일 때 굴욕감이 찾아오는 것은 당연하다. 어느 순간 앞으로의 불안한 삶이 두려워 비위를 맞추려는 자신을 발견하고 자괴감에 빠져든다. 아무리 부정하려 해도 스스로를 가엾게 느끼는 마음이 자연스럽게 일어난다. 단순한 불만일 때는 발작적인 감정 표출로 드러나지만 점차 자기 연민으로 심화되면 자기 안으로 숨어들어간다. 자기 연민이 깊어갈수록 마음속에서 내향성도 짙어진다.

'그이는 나를 가엾게 여겨주지 않으면 안 되는 거야.' 안나는 자신에 대한 연민의 눈물이 글썽거리는 것을 느끼면서 자신을 타일렀다. 그녀는 브론스키가 돌아오는 소리를 듣자 얼른 눈물을 닦아냈다. (…) 자신의 슬픔은, 그중에서도 특히 자신에 대한 연민 따위는 결코 보여서는 안 되는 것이었다. 자기가 스스로를 가엾게 여기는 것은 상관없었지만, 그에게 가엾게 여겨지고 싶지는 않았다.

브론스키가 방해받지 않을 자유를 누리려 애쓸수록 자기 연민도 그녀의 내면에 더 똬리를 틀고 앉는다. 스스로 과연 지금 살아 있는가 의문을 품을 정도로, 모든 것을 잃은 느낌에서 벗어나지 못할수록 고통을 드러내지 않으려는 껍질도 두꺼워진다. 혼자 있을 때는 가슴을 쥐어짜며 고함을 지르고 통곡을 할지언정 브론스키 앞에서는 마음의 평정을 가장한다. 마음은 그에게서 가엾게 여김을 받아야 한다고 생각하지만, 실제로 자기 연민을 들키면 더 고통스러우리라 여겨 방금 전까지 흐르던 눈물을 닦아내고 침착하게 책을 읽는 모습으로 맞이한다.

겉으로 상처를 드러내지 못할수록 감정의 골은 더 패기 마련이다. 자신에게 전력 질주하듯 달려오는 남자에게 사랑을 허용하고 임신까지 하는 등 모든 것을 포기한 안나 역시 상처로 인한 고통이 안으로 흐르면서 감정은 출구를 찾지 못한다. 결국 안나는 브론스키의 사랑이 식은 것을 견디지 못하고 달리는 기차에 뛰어들어 자살로 삶을 마감한다.

상대가 자신에게 애정이 없다는 확신이 들면 모든 것이 끝났다는 생각이 몰아쳐 한없이 작아지는 기분을 감내해야 한다. 문제는 쪼그라든 자신을 가엾게 여기는 연민의 마음을 드러낼수록 더욱 작아지는 느낌이 든다는 점이다. 작아진 자신을 겉으로 드러내는 순간 더욱 작아지는, 감정적 추락의 악순환이 되풀이된다.

사랑의 상처로 인한 자기 연민의 내향성을 안나 카레니나는 본능적으로 깨달았던 듯하고, 프리다 칼로 역시 이 때문에 자화상 속에서 마음의 상처를 상징과 은유 안에 가려놓은 것 아닌가 싶다. 교통사고나 유산에 의한 트라우마는 그러한 일이 일어나도록 조성된 상황이나 내적인 조건은 있지만 직접적인 상대가 없다. 만약 상황이나 자기 조건이 문제라면 감각적 고통을 선명하게 드러내 극복 의지를 분명히 하고 문제를 해결하려고 노력할 것이다.

하지만 사랑에 의한 자기 연민은 직접적이고 구체적인 상대를 전제로 한다. 그에게 자신의 초라함을 드러낼 때 현실은 더욱 초라함의 늪으로 깊이 빠져든다. 분명 자신을 상대로 한 작업이지만, 자화상은 일반적인 미술 작품과 마찬가지로 모습을 드러내기 때문에 상대에게 초라해진 자신을 들킬 수밖에 없다. 혼자 느끼는 초라함은 견딜 수 있지만, 상대의 눈을 통해 다시 확인하는 초라함은 도저히 감내할 수 없는 고통으로 다가온다.

이혼과 재결합하는 와중에 그린 〈엘로에서 박사에게 보낸 자화상〉이나 〈테우아나 차림의 자화상〉은 이런 복잡한 감정의 산물로 봐야 한다. 그림을 통해 우리를 바라보는 그녀의 눈길에서, 드러내

고 싶지 않지만 어쩔 수 없이 느껴지는 내향성 연민을 만날 때 그녀가 감내했던 고통을 조금 더 공감할 수 있으리라. 또한 혹시 자기 내부에 꿈틀대는 자기 연민이 있다면 그 정체에 보다 솔직하게 다가설 수 있으리라.

자기 연민의 방향이 잘못 잡힐 때 생기는 가장 큰 부정적 결과는 자신의 불행에만 동정심을 가진 나머지 타인의 불쌍함에는 눈을 감아버리고 외면하는 현상이다. 동굴에 숨어 상처를 핥는 맹수에서 벗어나 건강한 격려를 하려면 자기 연민이 전제되어야 한다. 자신에 대한 사랑이 세상과의 교감으로 이어지기 위해서는 내적인 고통을 정면으로 응시함으로써 타인의 절망을 내적으로 체험하는 계기로 삼아야 한다.

절 망　　쿠르베,

　　　시대의
　　　통증을
　　　느끼다

〈절망하는 남자로서의 자화상〉
쿠르베
+
《레 미제라블》
위고

억압에 도전하는 청년의
격정적 절망

　　다른 감정과 마찬가지로 절망의 감정도 다양한 동기와 스펙트럼을 갖는다. 일말의 흔적도 없이 희망이 고갈된 상태에서 토해내는 절망도 있지만, 어슴푸레한 새벽녘이 찾아오기 직전의 진한 어둠처럼 희망의 전주곡으로서의 절망도 있다. 혹은 숙명이든 삶의 굴곡이든 거듭된 추락 속에서 느끼는 개인적 절망이 있는가 하면, 시대의 아픔을 부둥켜안고 온몸을 던졌지만 바위처럼 시대가 꿈쩍도 않고 심지어 후퇴 조짐마저 보일 때 느끼는 사회적 동기로서의 절망도 있다.

　　이 세상은 혼자 살아가는 것이 아니라, 상황이든 조건이든 서로 얽히고설키기 마련이라서 현실에서는 여러 절망 요소가 뒤죽박죽

섞여서 나타나는 경우도 많다. 하지만 대체로 회화로 구현된 절망은 화가의 삶이 녹아드는 경향이 강하기 때문에 개인적인 절망으로 표출되는 경우가 많다. 특히 자화상은 자기 내면에 천착하는 성격이 짙기 때문에 더욱 그러하다. 하지만 19세기 사실주의 회화를 대표하는 구스타브 쿠르베Gustave Courbet (1819~1877)의 자화상에는 시대의 아픔에 공감하는 절망이 배어 있다.

그의 자화상 중 가장 잘 알려진 〈절망하는 남자로서의 자화상〉은 상당히 도발적이다. 자화상의 시선이 감상자를 향하는 경우는 얼마든지 있다. 자신을 그리기 위해 거울을 향한 시선이 자연스럽게 우리를 바라보는 눈길로 이어지기 때문이다. 잔잔한 눈길이든 쏘아보는 눈길이든 한동안 고정된 자세로 응시하는 느낌을 준다. 그러나 쿠르베의 자화상은 전혀 다르다. 절망하는 모습이되 보통 절망과는 상당히 거리가 있다.

경악과 절망이 교차한다는 점에서, 상식적으로 생각하는 절망의 표정과는 다르다. 일반적으로 자화상에서 만나는 절망은 깊이를 알 수 없는 바닥으로 빠져 들어가는 표정이다. 한 가닥 남은 힘마저 빠져나가고 몸을 유지하기도 힘들 정도로 처진 상태 말이다. 하지만 쿠르베의 이 자화상은 전혀 다른 기운을 뿜어댄다. 절망과 경악이 겹친 표정이긴 하지만 오히려 강렬한 에너지를 풍긴다.

이목구비 어디 한 군데 예외 없이 작은 신경까지 생생하게 살아난다. 황망함으로 크게 뜬 눈, 심상찮은 분위기의 이마 주름, 신음조차 토해내지 못한 채 벌리고 있는 입, 팽창된 콧구멍에 이르기까지

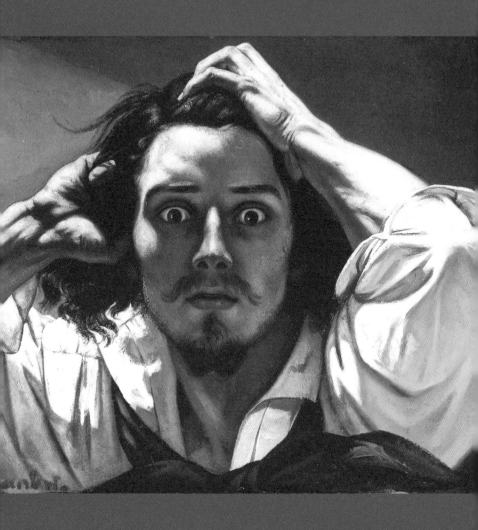

〈절망하는 남자로서의 자화상〉_쿠르베, 1845

절망의 표정에서 꿈틀대는 에너지를 느끼게 한다. 분노가 토해내는 에너지다. 그렇기 때문에 절망에 경악이 겹쳐진 분위기다.

여기에 동작까지 가세한다. 두 팔을 들어 머리를 쓸어 올린다. 사실주의를 대표하는 화가답게 손과 팔뚝에서 신경과 근육의 흐름이 세밀하게 느껴진다. 세포 하나에서까지 긴장감이 묻어나고, 머리를 쥐어짤 때 만들어지는 잔 근육이 손에 잡힐 듯하다. 당장 캔버스를 뚫고 나올 기색이다. 격정에 휩싸인 절망감은 쿠르베 자신의 감정이라고 봐야 한다. 후원자 브뤼야스에게 쓴 다음의 편지 내용은 그가 자화상을 어떻게 생각하는지 잘 보여준다.

내 삶의 모든 여정을 지나면서 심적 상태가 변할 때마다 자화상을 그려왔다. 다시 말하면, 자화상을 통해 내 삶의 이야기를 써온 것이다.

쿠르베는 늘 자화상에 자신의 감정을 담았다고 한다. 삶에 큰 영향을 끼친 상황과 그 속에서 겪은 마음의 변화를 묘사한다. 위의 자화상을 포함해 1840년대에 특히 많은 자화상을 남겼는데, 그만큼 감정의 변화가 크게 나타난 시기였음을 짐작할 수 있다. 특히 표정이나 동작을 연출하듯 묘사한 것으로 보아 격렬하게 감정을 표출하고자 의도하지 않았나 싶다.

절망이나 두려움의 심리 상태를 자주 보인다는 점에서 고통의 수렁에서 허우적댔으리라 짐작할 수 있다. 이즈음 그가 어떤 상황에서 절망을 느꼈는지, 참고할 만한 요소가 꽤 있다. 1819년 프랑스 오르

낭에서 태어난 그는 청년기로 접어든 갓 스무 살 때 파리에 도착해 본격적으로 미술가의 길을 걷는다.

성장 과정을 고려할 때 생활의 곤란에서 오는 개인적 고통은 그리 크지 않다. 1남 4녀의 장남이었지만 부유한 지주의 아들이었기 때문에 가난한 성장 배경을 지닌 화가들에 비해 괜찮은 조건이었다. 쿠르베가 편지에서 "누구를 기쁘게 해주기 위해, 아니면 쉽게 돈을 벌기 위해 그림을 그리고 싶지도 않네"라고 말한 것도 절박한 생활고와는 어느 정도 거리가 있던 여건과 무관하지 않았을 것이다.

그의 고통은 개인적인 어려움보다는 시대적, 사회적 상황과 밀접하게 연관된다. 프랑스 대혁명의 출렁이는 물결을 경과하던 프랑스에서 쿠르베는 급진적인 혁명 사상에 공감하고 있었다. 신분제나 군주제를 완전히 종식시키고 보통선거권을 주장하는 공화주의에 전적으로 공감했고, 나아가 사회주의 사상을 적극 받아들였다. 푸리에 Fourier, 프루동Proudhon 등 공상적 사회주의자들과도 자주 어울렸다. 나중에는 예술 활동을 통한 참여에 머물지 않고, 혁명적 무장봉기였던 파리코뮌에 직접 참여할 정도로 사회문제와 혁명 활동에도 관심이 많았다.

철저한 사실주의 정신과 화풍도 사회 현실에 굳건히 발을 디디고 살고자 했던 그의 문제의식과 연관이 깊어 보인다. 그의 사실주의는 대상의 사실적 묘사에 머물지 않고 사회구성원 대부분을 차지하면서도 착취와 억압 속에서 살아가던 민중에게 주목한다. 낭만주의 미술이 주목하던 역사적 영웅보다는 고된 삶을 살아가는 노동자, 타

작하는 농민 등을 적극적으로 캔버스에 담는다. 쿠르베는 '사실주의 선언'에서 다음과 같이 강조한다.

민중에게 진실한 회화를 제시하고 진정한 역사를 가르칠 목적으로 예술을 갱신해야만 하리라. 진정한 역사란 언제나 도덕관을 타락시키고 개인을 처참히 쓰러뜨려온 초인간적인 차원의 개입을 배제시킨 역사를 가리킨다.

쿠르베에 따르면 기존의 역사는 초인간적인 존재를 부각시키는 데 몰두했다. 신이라든가 인간의 한계를 넘어선 영웅을 등장시켜 역사의 수레바퀴를 굴렸다. 과거의 수많은 예술사조도 이들의 역할을 강조하는 데 초점을 맞추었다. 이러한 허구에서 벗어날 때 진정한 역사가 가능해진다. 무엇보다 과거의 찬란했던 시절을 되살리는 추억이 아니라 '지금-여기'에 주목해야 한다. "요컨대 머리가 아니라 눈으로 바라봐야만 하는 것"이다. 예술도 당대의 사회문제와 사회적 과제에서 눈을 돌려서는 안 된다.

이를 위해 화가는 자기 시대를 꿰뚫어볼 수 있는 안목을 가져야 하며 "자기 시대의 모습을 해석하고, 단지 화가일 뿐 아니라 한 인간이 될 것"을 강조한다. 시대의 현실과 아픔에 공감하고 이를 회화적으로 구현해야 진정한 화가이며, 이럴 때 비로소 살아 있는 예술작품을 제작할 수 있다고 본다.

많은 사람이 프랑스 혁명을 바스티유 감옥 습격 사건이 있었던

1789년과 나폴레옹 집권까지의 과정으로 잘못 이해한다. 프랑스 혁명은 굵직굵직한 흐름만 골라도 1789년을 시발점으로 1830년 7월 혁명, 1848년 2월혁명, 1871년 파리코뮌에 이르기까지 여러 봉우리를 만난다. 〈절망하는 남자로서의 자화상〉은 1830년과 1848년 혁명 사이에 완성된 작품이다. 따라서 이 당시 느꼈던 벅찬 희망과 고통스러운 절망을 묘사한다.

쿠르베의 희망과 절망을 간접적으로나마 느낄 수 있는 문학작품으로는, 비슷한 시대를 살았고 사회의 아픔을 문학에 담은 빅토르 위고Victor Hugo(1802~1885)의 《레 미제라블》을 꼽을 수 있다. 이 작품은 가난 때문에 빵 한 조각을 훔쳐 19년 동안 감옥살이를 한 장 발장의 이야기로 잘 알려져 있다. 소설은 프랑스 대혁명의 배경으로 빈곤이 인간과 사회변동에 미치는 영향을 고찰한다. 격동의 와중에 있던 프랑스의 사회 현실이 잘 반영되어 있다.

대략 줄거리는 이렇다. 장 발장은 출옥 후에도 전과자라는 낙인 때문에 박해를 받는다. 이름을 바꾸고 백만장자에 시장까지 되지만, 자베르 경감 때문에 과거의 신분이 폭로된다. 다시 복역하던 중 탈옥한 그는 시장으로 있을 때 구해준 여공의 딸 코제트를 고통스러운 삶의 수렁에서 구해 평화롭게 지낸다. 그러던 중 혁명이 일어나는데, 코제트를 사랑하는 청년 마리우스는 정부군과 싸우다 부상을 입는다. 장 발장은 마리우스를 업고 하수도 구멍으로 탈출한 후 코제트와 결혼시키고, 모든 재산을 준 뒤 기구한 인생을 마감한다.

열렬한 공화파로서 혁명 대열의 선두에 선 청년 마리우스의 문제

의식과 행동이 당시 쿠르베가 가졌을 희망과 절망을 이해하는 데 큰 도움을 준다. 마리우스는 1789년 혁명이 나폴레옹의 황제 즉위와 전쟁으로 배반당한 후 태어났다. 처음에는 시민계급의 영향을 받아 공화국이라는 말을 황혼 속의 단두대처럼 끔찍스러운 것으로 여기지만 역사를 공부하면서 새로운 문제의식에 눈을 뜬다.

그는 그 속에서 수많은 별이 반짝이는 것을 보고, 공포와 환희가 교차하는 이상한 놀람을 느꼈다. (…) 혁명에서 민중의 위대한 현상이 나타나는 것을 보고, 제국에서 프랑스의 위대한 형상이 나타나는 것을 보았다. 마음속으로 그것은 모두 훌륭한 일이었다고 스스로 외쳤다.

아직은 어느 정도 몽상가의 모습이 있지만 현실의 노동자와 농민, 빈민이 겪는 고통을 보면서 분노의 힘을 가슴 깊이 지닌 청년으로 변모한다. 사회적 약자를 가엾게 여김과 동시에 독사와 같은 독재자를 죽일 마음도 있다. 나폴레옹에 의해 혁명이 배반당했지만 1830년 7월혁명을 앞두고 마리우스를 비롯해 공화주의 세력들 사이에 혁명적 전율이 감돈다.

파리에 도착한 스무 살 즈음에 마리우스가 그러했듯, 쿠르베 역시 혁명적 사상을 가졌으나 청년이기 때문에 갖는 몽상가 기질도 어느 정도 있었으리라. 가슴 뛰는 열정이 있기에 감정이 격정적으로 표출되는 것은 당연하다. 이 시기의 자화상에서 느껴지는 격정 가득한 표정과 동작이 이를 반영한다.

혁명으로 분출되는 희망은 짜릿한 흥분으로 다가온다. 1815년 엘바섬을 탈출한 나폴레옹이 워털루 전투에서 패배한 후 프랑스는 과격 왕당파와 공화파 진영으로 나뉘어 아슬아슬한 균형을 이루고 있었다. 1824년에 그나마 신중하게 균형 정책을 펴던 루이 18세가 죽고 과격 왕당파가 권력을 잡으면서 두 세력 간 갈등이 격화된다. 1830년에 의회를 해산하고 귀족에게 유리한 방향으로 선거법을 개정하는 칙령을 발표하자 혁명이 일어난다.

머칠 간 치열한 시가전이 벌어진 뒤 과격 왕당파가 축출되면서 공화국을 향한 희망이 살아났지만 상황은 마리우스처럼 공화주의 신념을 갖고 있던 사람들이 바라던 것과는 전혀 다른 방향으로 흘러간다. 루이 필리프를 중심으로 한 왕정 체제가 들어선 것이다. 왕당파 및 귀족과 공화국을 지향하는 민중 세력 사이에서 줄타기를 하는 온건한 왕정이었지만, 결국은 기업가를 비롯한 자산가 등 지배계급에 유리한 방향으로 향한다.

자산가의 이익을 일방적으로 옹호하는 정책으로 빈부 격차는 갈수록 벌어지고 노동자를 비롯한 공화파와의 갈등이 다시 격화된다. 빅토르 위고는《레 미제라블》에서 당시 한 공화주의자의 연설을 통해 당시의 문제의식을 전한다.

나는 왕을 원치 않는다. 경제적인 점에서만 보더라도 왕 같은 건 필요 없어. 왕은 기생충이야. (…) 지금 헌법은 문명의 나쁜 편법이지. 과도기를 구하고, 추이를 원활히 하고, 동요를 가라앉히고, 입헌군주제를 실시함

으로써 국민을 군주제에서 민주제로 차츰차츰 옮아가게 한다는 그따위 이론은 모두 되어먹지 못한 이론이야.

루이 18세든 루이 필리프든 왕정은 입헌군주제라 하더라도 지배계층의 이익을 옹호하고 공화국을 무산시키려는 음모일 뿐이라는 주장이다. 왕정 아래에서의 헌법은 민중을 속이는 허위일 뿐이다. 군주제에서 민주제로 평화롭게 이행해간다는 주장도 허상이다.

타협이나 균형은 불가능하고 다시 공화국을 향한 혁명으로 나아가야 한다는 호소다. 합의한 최저임금법도 수포로 돌아가고, 노동자들의 결사 권리도 크게 제한되는 등 상황이 갈수록 악화되면서, 1832년 6월, 다시 혁명을 향한 봉기가 일어난다. 빅토르 위고는 긴박한 분위기를 꿈틀대는 언어로 전한다.

일은 결정 났다. 폭동은 터지고, 돌멩이는 빗발치고, 총은 불을 뿜고, 지금은 메워진 센강의 조그만 지류를 건너고, 안성맞춤의 거대한 요새가 된 루비에섬의 작업장에는 전사들이 집결하고, 바리케이드를 치고, (…) '무기를 들라!'고 외치고, 달음박질치고, 곤두박질치고, 도망질치고 혹은 저항한다.

파리 도심으로 들어오는 10여 곳의 주요 길목에는 봉기에 참여한 시민군에 의해 바리케이드가 세워진다. 하지만 곧이어 정부군은 대대적인 군사 진압과 학살을 단행한다. 화력을 동원해 공격하고 대규

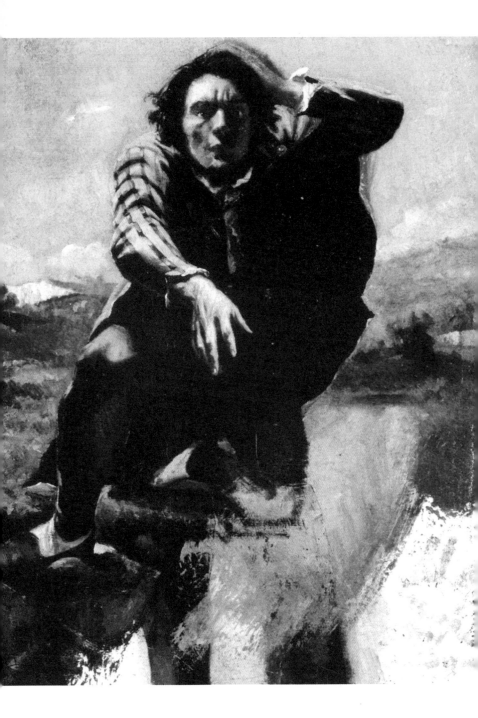

〈겁에 질린 사나이〉_ 쿠르베, 1844

모 병력이 투입되면서 더는 바리케이드를 지키며 혁명을 이어가기 어려운 상황이 찾아온다. 마리우스가 바리케이드를 지키며 시민군을 지휘하는 지도자로서 용감하게 싸우지만 끝없이 밀려오는 정부군을 당할 방법이 없다.

그 와중에도 마리우스는 목숨을 걸고 마지막까지 바리케이드를 지키면서 다수의 봉기 참여자가 퇴각할 시간을 벌어줄 지원자로 자처한다. 서로 남으려는 싸움이, 타인이 남아서는 안 될 이유를 찾아내려는 관대하고 눈물겨운 말다툼이 벌어진다. "자네야말로 자네를 사랑하는 아내가 있지." "자네야말로 늙은 어머니가 계시지 않는가." "부모는 없지만 어린 동생 셋은 어떻게 한단 말인가?" "자네는 다섯 아이의 아버지야." "자네는 살아야 할 권리가 있어. 열일곱 살 아닌가. 죽기에는 너무 빨라." 온갖 이유를 들어 서로 자신이 바리케이드에 남고 다른 사람들을 피신시킬 이유를 찾기에 여념이 없다.

위대한 혁명의 바리케이드들은 영웅주의의 집결처였다. (…) 마리우스는 이제는 감동이라는 게 없어진 줄 알았다. 그러나 막상 죽을 사람을 택해야 한다는 생각에 온몸의 피가 심장으로 역류하고 말았다.

마리우스가 바리케이드에 끝까지 남아 지휘했지만 혁명은 종말로 치닫는다. 밀집한 정부군 보병의 움직임, 이따금 들리는 기병들의 달리는 소리, 포병이 무거운 포를 옮길 때 나는 기분 나쁜 소음, 멀리서 들려오는 아득하고도 무서운 아우성 등이 숨통을 죄어온다.

점차 도시 전체에 무서운 침묵이 감돌면서 두려움도 깊어간다.

결정적 순간이 찾아온다. 총공격이 시작되고 집중 포격에 바리케이드는 파괴된다. 보병이 총검을 치켜들고 밀물처럼 밀려온다. 마지막 남은 봉기자마저 뒤죽박죽되어 후퇴하고, 바리케이드는 점령당한다. 큰 부상을 당한 마리우스를 장 발장이 뛰어들어 도피시킨다. 병사들은 시내의 집들을 뒤지며 도망자들을 추격한다. 봉기 진압 과정에서 800여 명이 학살당한다.

수많은 민중이 참여한 봉기였음에도 불구하고 정부의 강력한 탄압으로 실패하고, 왕정은 무너지지 않았다. 숨 막히는 억압의 시대가 도래하고 공화국을 향한 희망이 요원해져 절망감이 사람들 사이에 스며든다. 여러 차례 많은 사람이 목숨을 걸고 싸웠지만 거듭되는 패배를 경험하면 두려움과 절망감이 퍼진다. 심한 경우엔 집단적인 패배 경험이 누적되어 학습된 무기력을 낳기도 한다.

쿠르베의 또 다른 자화상 〈겁에 질린 사나이〉는 자신을 포함해 당시 공화국에 열망을 갖고 있던 사람들의 정서와 감정을 반영한다. 이번에는 오른손이 앞을 향하고 있다. 손은 자신이 가려던 방향을 간절한 모습으로 가리키지만 이미 힘이 풀려 아래로 처진 상태다. 마찬가지로 앞을 향하던 발걸음도 멈춘 채 무릎을 꿇고 주저앉는다. 한 손으로 머리를 쥐어잡고 두려움에 휩싸인 표정이다.

뒤로는 사실적으로 묘사된 산과 들이 보인다. 하지만 그의 앞에는 무슨 형태라고도 할 수 없는 거친 붓질로 가득하다. 다른 곳은 매우 사실적으로 완성도 높게 그렸지만, 그의 앞은 미완성인 채 방치한 느

낌이다. 마치 낭떠러지를 만난 것처럼, 더는 앞길을 열기 어려운 상 태를 이런 식으로 표현한 것 아닌가 싶다. 몇 차례의 봉기가 좌절되 고 대대적인 탄압을 겪으면서 방향을 잃어버린 두려움이 묻어난다.

자신은 물론이고 숱한 어려움을 뚫고 시대를 헤쳐나갔던 역전의 용사들조차 두려움 때문에 멈칫거리고 뒷걸음치면 절망도 더 짙어 진다. 〈절망하는 남자로서의 자화상〉이 바로 이 감정 상태를 대변한 다. 마리우스가 그러했듯이 쿠르베 역시 그 누구보다 열정적으로 공 화주의 신념을 가진 인물이다. 그런 만큼 1789년에서 이후 10년 가 까이 진행된 격동의 시기, 그리고 1830년에서 1835년에 이르기까 지 여러 차례 시도된 크고 작은 봉기나 저항이 무위로 끝나면서 '앞 으로는 무엇을 어떻게 해야 하는 거야! 도대체 가능성이 있긴 한 거 야?'라는 황망함과 함께 절망을 느낀 것으로 보인다. 시대의 상처에 서 느끼는 통증을 생생한 표정으로 담아낸 듯하다.

반복되는 절망 속에서도
희망의 끈을 놓지 않다

절망의 어둠이 가장 짙은 곳에서 다시 희망의 불씨가 움튼 다. 필리프의 입헌 군주정은 소수 부유한 지주층과 산업 자본가의 이익을 대변하는 권력이었다. 실제로는 자산가 편에 서면서 겉으로 는 두 진영 사이에서 줄타기를 하는 정책은 매번 위태로울 수밖에

없다. 보다 정확히 말하자면 오른쪽으로 무게중심이 기울면서 균형은 파산을 맞이한다.

날이 갈수록 빈부 격차가 극심해지고 노동조건도 최악을 경신한다. 정치적으로도 공화정치를 향한 발걸음이 진척될 기미를 보이지 않는다. 1840년대 들어서는 실업자도 급증하고 물가도 폭등하면서 노동자·도시빈민·농민 등 민중의 불만이 한계치를 넘어선다. 게다가 1846년의 흉작과 연이어 1847년의 공황까지 겹치면서 사태는 파국으로 치닫는다. 1848년 2월에 노동자를 중심으로 다시 대규모 봉기가 일어나 격렬한 시가전으로 확대된다. 빅토르 위고가 언급하듯이 1830년대 초반의 봉기에 비해 보다 체계적인 양상을 보인다.

폭동의 은밀한 교육 속에서 16년이 지났으므로, 1848년은 1832년보다 혁명의 준비에 관한 지식이 많았다. 그래서 기존의 바리케이드는 새로운 봉기에서 만들어진 거대한 바리케이드와 비교하면 하나의 초안이자 태아에 불과했다.

왕정이 해산되고 필리프가 영국으로 망명한 후 임시정부가 구성된다. 공화주의 경향을 가진 세력이 주도권을 발휘하면서 드디어 1789년 혁명 이래 끓어오르던 공화국을 향한 열망이 현실에서 실현되리라는 기대가 그 어느 때보다 커진다. 특히 가장 밑바닥에서 고통스러운 삶을 보내던 노동자들의 희망은 더욱 그러했다.

실업자들에게 일자리를 제공하기 위해 국립작업장이 생겨난다.

하지만 제헌의회를 구성하기 위한 선거에서 온건 세력이 다수를 차지하면서 국립작업장은 폐쇄된다. 다시 노동자의 시위가 벌어지자 군대를 동원한 무참한 진압이 뒤따른다. 은행가, 대지주, 산업자본가를 중심으로 한 자산가들이 득세한다. 공화주의 열망을 부정할 수 없기에 권력을 잡은 나폴레옹 1세의 조카 루이 보나파르트는 제2공화정을 선언한다. 하지만 나폴레옹이 그러했듯이 곧 쿠데타를 일으켜 스스로 황제로 즉위하고 제정으로 회귀해 혁명과 공화국을 향한 희망이 다시 배반당한다.

빅토르 위고는 혁명의 쇠퇴와 함께 찾아오는 회피와 자포자기를 피부로 느꼈던 듯하다. 작가로 동시대를 살아가면서 혁명의 배반이 초래하는 왜곡된 사고방식과 비겁함을 너무나 절절하게 묘사한다.

세상에는 그 이상의 것을 요구하지 않는 사람들이 있다. 하늘의 푸름을 보고, '살아가는 데 이것으로 충분하다!'고 말한다. (…) 가난한 사람의 굶주림이나 헐벗음, 어린이의 심각한 질병, 초라한 침대, 감옥, 추위에 떠는 소녀의 누더기에 왜 신경을 쓰는지 이해하지 못한다. 그것은 평화롭고도 무서운, 그리고 무자비하게도 만족해 있는 정신이다.

희망의 거듭된 좌절을 목격하면서 본래 희망이 없었다는 듯 정신은 비겁한 자기 합리화에서 길을 찾는다. 극도로 가난하면 가난한 대로, 빈곤에 의한 질병에 시달리면 시달리는 대로 살아가며, 그것이 인간의 운명이니 여기에 만족해야 한다고 믿는다. 그저 하늘을

보며 걸어 다닐 수 있고, 숨을 쉬는 것만으로도 충분하고 축복이라고 여긴다.

혹은 신비주의나 몽상에 빠지는 데서 활로를 찾는다. 사이비 종교로 빠져들거나 자연을 새로운 신으로 떠받든다. 자연의 경이로움에 몰두해 자연의 사소한 변화 하나하나를 인간사회에서 요구되는 과제에 대신한다. 자연에 대한 찬미만으로도 인생의 의미는 모두 충족되기에 세상의 선과 악에 대해서는 아무런 관심을 두지 않는다. 세상의 인간사는 모두 하찮고 오직 신비로운 것이나 무한한 것에서만 의미를 찾을 수 있다고 생각한다. 비겁한 자기 합리화에 머물지 않고 세력을 만들어 집단적으로 사람들에게 유포한다.

상황의 어려움에 더해 시대의 어둠을 함께 헤쳐나갔던 동지들 사이에서 기회주의적 자기 합리화가 대규모로 확산되면 절망의 정도는 더 깊어진다. 내리누르는 상황을 돌파하기가 버겁기 때문에 생기는 절망은 그래도 희미하지만 다음을 기약하면서 감내할 가능성을 남겨놓는다. 하지만 옆에 있던 동료들이 광범위하게 자기 합리화의 대열로 쏠려 들어갈 때 느끼는 절망은 단순한 고통을 넘어 감정에 깊은 상처를 남긴다. 회복이 가능할까 싶은 정도로 심한 정신적 내상을 초래한다.

쿠르베의 〈부상당한 남자로서의 자화상〉은 이러한 정신적 내상을 보여준다. 가슴에 칼을 맞고 쓰러진 모습이다. 몸을 지탱할 수 없는 상태여서 겨우 나무에 기대어 최소한의 의식만 유지한 듯하다. 풀어헤쳐진 가슴에는 핏자국이 선명하다. 옆에는 결투에 사용했던

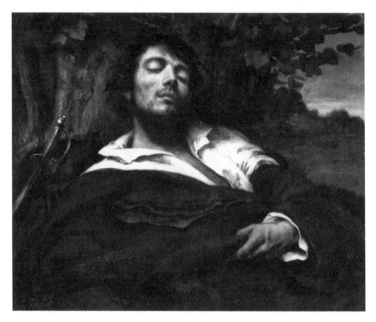

〈부상당한 남자로서의 자화상〉_ 쿠르베, 1854

칼이 주인과 함께 덩그러니 놓여 있다. 더는 눈을 치켜들 힘도 없는 듯 이쪽을 쳐다보는 일조차 버거워 보인다. 입에서 한 줄기 가는 신음이 흘러나올 듯하다.

사랑했던 여인을 잃은 아픔을 결투에 패한 모습으로 표현했다고 해석하는 견해가 많다. 쿠르베에게 사랑하는 여인을 떠나보낸 경험이 있는 것은 사실이다. 그리고 부상당해 쓰러져 빈사 상태에 빠진 남자로 자신을 묘사할 때 그러한 마음의 상처가 의식이든 무의식이든 어느 정도 작용했을 수도 있다.

하지만 낭만주의적인 설정과 묘사에 대해 적지 않은 혐오감을 갖고 사실주의의 개척자를 자처하던 쿠르베가 사랑을 둘러싼 결투와 같은 낭만적인 소재에 빠져 살았다고 단정하기엔 섣부른 면이 있다. 사랑을 차지하기 위한 결투 장면은 당시 낭만주의 문학의 상징과도 같이 빈번하게 등장하던 설정이다. 이를 모를 리 없는 쿠르베가 자신을 전형적인 낭만주의의 틀 안에 가두어놓았다고 보기엔 설득력이 약하다.

특히 이 그림은 제작하는 데 오랜 기간이 걸렸고, 나중에 망명 생활을 할 때도 개인 소장을 했을 정도로 매우 아끼는 작품이었다고 한다. 그토록 각별히 아꼈다는 점과 앞에서 확인한 자화상을 대하는 그의 자세에 비추어볼 때, 사랑의 감정만으로 설명하기에는 부족하다. 게다가 이 자화상은 보나파르트에 의한 제2제정과 마찰이 심할 때 그렸다. 그 이듬해에는 정부가 파리 박람회를 위해 주문한 작품 제작을 거부하기도 한다.

여전히 시대의 극심한 통증을 공감하던 때였음을 고려한다면, 이 자화상에서의 부상은 개인의 경험에 머무르지 않는 상처를 담았다고 봐야 한다. 적어도 1848년 혁명 이후 집단적으로 확산된 절망감, 눈앞에 펼쳐진 제2제정의 위선과 억압에서 오는 좌절의 그림자가 섞여 있다고 봐야 한다. 정신적 내상을 빈사 상태에 빠뜨린 부상으로 묘사함으로써 자기 위안과 동시에 새로운 긴장의 끈을 잡으려는 갈증으로 보인다.

이후의 활동을 보더라도 쿠르베는 절망에 주저앉아버리지 않는

다. 또 한 번 혁명의 파도가 프랑스를 몰아쳐, 1870년에 프랑스-독일 전쟁으로 제2제정이 무너지고, 1871년에는 무장봉기를 통해 혁명정부를 수립한 파리코뮌이 세워진다. 쿠르베는 예술가로서 코뮌의 혁명적 활동에 참여한다. 미술가동맹의 회장으로서 박물관을 다시 열고 살롱전 주관 업무를 맡는다.

하지만 파리코뮌은 다시 정부군에 의해 진압되고, 약 3만 명이 처형되는 처참한 결과로 끝난다. 쿠르베는 진압된 뒤 조형물 파괴 혐의로 투옥된다. 재판 결과 전 재산 몰수와 그림 압류, 막대한 금액의 벌금형을 선고받는다. 결국 1873년에 국경선을 넘어 스위스로 망명한다. 그리고 정신적·육체적으로 급속히 쇠약해져 4년 후 세상을 떠난다.

프랑스 혁명은 거의 100년 가까운 기간 동안 봉기와 진압, 승리와 패배, 격변기와 과도기 등 수많은 우여곡절을 겪으며 진행된다. 그 과정에서 희망과 절망이 교차하지만, 당시 혁명에 참여한 사람들로서는 희망의 기간보다 절망을 감내해야 하는 기간이 더 길었을지도 모른다.

절망의 감정이 몰아닥칠 때는 마치 빠져나갈 수 없는 늪처럼 느껴진다. 깊이를 알 수 없는 늪에 빠져들어가는 느낌이 언제까지나 반복되리라는 두려움이 엄습한다. 통증이 다소 완화되더라도 지루한 무기력이 반복되면서 어찌해야 하는지 가늠하지 못하는 날이 이어진다. 하지만 우리가 역사에서 얻을 수 있는 교훈은 시대의 어둠에서 느끼는 통증이 희망의 싹을 틔우는 계기라는 점이다. 진짜 문

제는 어둠이 깊어가는데도 정작 당사자가 어둠을 느끼지 못하는 데서 온다. 자각 증상이 없는 병이 소리 없이 몸을 병들게 해 더 큰 위험에 빠뜨리듯이 말이다. 희망은 절망을 피하지 않고 정면으로 마주할 때 자신의 끝자락을 보여준다.

욕 구 　　프로이트,

욕망을
마주하다

〈반영, 자화상〉
프로이트
+
《내 슬픈 창녀들의 추억》
마르케스

모든 근육에서 꿈틀거리는
욕망의 흔적

인간이 진화의 산물인 이상 자기 내부에서 동물적 속성을 어느 정도 발견할 수밖에 없다. 정신 이전에 육체적 본능에서 비롯된 강렬한 충동에서 자유롭지 못하다. 가장 원초적인 욕구로 단연 식욕, 수면욕, 성욕이 꼽힌다. 이 가운데 예술 분야에서 항상 논란의 대상이 되는 것은 성욕이다. 특히 인간은 다른 동물들보다 성을 창조적으로 활용해 쾌락을 상승시키는 능력을 지녔다는 점에서 더욱 적극적 의미를 지닌다.

혁명을 다루면서 기아에 시달리는 빈민을 묘사하거나 '우리에게 빵을 달라!'는 요구를 다루지 않는 한 직접 식욕을 회화적으로 묘사하는 경우가 흔할 리는 없다. 하지만 성욕은 미술의 역사를 통틀어

다양한 매개와 형식을 통해 늘 뜨거운 관심의 대상이었다. 심지어 극도로 성적인 욕구를 제한하고, 심지어 죄악시하던 중세조차 다양한 상징을 통해 은밀하게 욕망을 드러냈다.

특히 20세기에 들어서면서 성적인 표현은 더욱 자유로워진다. 구스타프 클림트Gustav Klimt가 절제된 에로티시즘을 보여준다면 그의 제자에 해당하는 실레 이후 현재에 이르기까지 상당히 도발적인 시도가 이어진다. 지극히 사실적인 방식의 누드로 유명한 루치안 프로이트Lucian Freud(1922~2011)도 빼놓을 수 없다.

〈반영, 자화상〉은 프로이트 그림의 전형적 특징이 압축적으로 담겨 있다. 언뜻 보면 그저 그런 자화상처럼 여기기 십상이다. 노령기에 접어든 얼굴을 사실적으로 그린 평범한 자화상 분위기다. 하지만 조금만 더 꼼꼼하게 뜯어보면 색다른 점을 발견할 수 있다.

먼저 과도할 정도로 얼굴 각 기관의 윤곽이나 안면 주름, 잔 근육의 경계와 볼륨감을 강조한 점이 눈에 띈다. 마치 피부가 아니라 그 밑의 근육이나 신경이 그대로 노출된 느낌이 들 정도다. 그의 다른 그림에서도 동일한 표현 형식이 나타난다는 점에서 다분히 의도적인 묘사 방법이다. 현상적으로 보이는 모습에 머물지 않고 더 깊이 들어가 원형에 접근하려는 시도라고 봐야 한다.

인간의 육체적 충동에 근거한 욕구를 표현하기에 적합한 방식이다. 그가 왜 "내가 진짜로 흥미를 느끼는 것은 동물로서의 사람"이라고 말했는지 짐작하게 한다. 의식에 의해 관리되는 영역 너머에 있는, 보다 원초적이고 은밀한 영역을 건드린다. 안면과 몸 전체에서

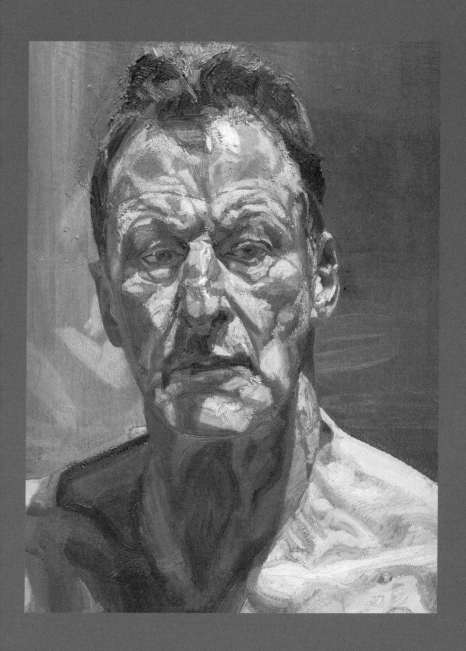

〈반영, 자화상〉_프로이트, 1985

나타나는 울퉁불퉁한 굴곡이 정신성보다는 육체성에 더 관심을 두고 있음을 강조해 그가 지향하는 바를 적극적으로 표현해준다.

다음으로 캔버스로 잘려 있긴 하지만 상의를 벗은 맨몸을 드러낸 점도 주목할 만하다. 물론 독창적이라고 보기는 어렵다. 실레를 비롯해 다른 화가 중에서도 드물긴 하지만 벗은 몸을 자화상으로 드러내는 경우가 있기 때문이다. 차이가 있다면 그가 유난스러울 정도로 누드를 즐겨 그렸다는 점이다. "난 누드를 선호한다. 벗으면 계급이 어떻건 다 똑같으니까." 사회적 지위나 역할을 배제하고 인간의 속성이나 욕구 자체에 주목한다.

1993년에 그린 자화상 〈반영, 작업실의 예술가〉를 보면 아예 실오라기 하나 걸치지 않은 모습이다. 완전 누드 상태로 작업실에서 한 손에는 팔레트를, 다른 손에는 붓을 들고 있다. 심지어 정면을 향하고 있기 때문에 성기가 모두 드러난다. 사전에 아무런 정보 없이 그림 앞에 서면 대부분의 감상자가 상당히 무안할 정도다. 얼굴과 상체의 일부분만 놓고 보면 세월의 차이를 제외하고는 앞의 자화상과 거의 차이가 없다. 프로이트의 상징처럼 되어 있는 '벌거벗은 초상화'를 그 자신에게 적용한 그림이다. 자화상이 아니라 모델을 대상으로 그린 경우에는 훨씬 더 노골적인 노출이나 과격한 자세를 보인다. 자신의 딸들이 모델이 되어 다리를 벌린 채 누워 있는 경우도 있다. '동물로서의 사람'에 주목한 생각 그대로 남성이든 여성이든 누드를 미화하려는 어떤 시도도 없다. 여성의 가슴이나 배, 남성의 성기 등을 축 늘어진 모습으로 적나라하게 노출시켜 동물적인 분위기를 물씬 풍긴

다. 워낙 노출에 거침이 없어서 그의 전시회는 미성년자 입장불가 조치가 내려진 적도 있을 정도로 늘 논란의 대상이 된다.

예를 들어 〈누더기 옆에 서서〉는 노년기로 접어드는 여인의 누드다. 흐른 세월만큼이나 가슴은 늘어지고 배도 비만으로 접혀 있다. 거친 붓질은 푸석푸석해진 피부 느낌을 현실감 있게 살려낸다. 여기에 누더기를 배경으로 하고 있어서 몸에 대한 일체의 이상화 작업과 거리를 둔다. 전통적인 누드화 기준에서 볼 때 아름다움과는 거리가 먼, 어떤 면에서는 추하게 느껴질 수도 있는 인체를 드러냄으로써 몸에 대한 생경함을 만들어낸다. 그 생경함 때문에 오히려 현상적으로 보이는 몸 너머의 에너지와 욕망에 대한 궁금증을 자아낸다.

이상적인 비율이나 매끈한 피부를 통해 그리면 인체 자체의 매력에 주목하게 된다. 그러한 의미에서 '아름다움'이라는 추상적인 미적 감각에 관심을 둔다. 이전의 수많은 화가가 이상적인 누드를 통해 이상적인 정신을 추구했다면, 프로이트는 현실적인 육체를 통해 현실적인 욕구에 주목한다. 서양 미술사에서 고대 그리스 이래 비례는 육체의 아름다움을 판가름하는 기준이었고, 이를 통해 정신의 아름다움을 표현했다.

하지만 프로이트는 비만으로 몸의 균형이 무너지고 늘어진 느낌을 주는 현실적 인간의 몸을 만나게 함으로써 미적 감각보다는 육체의 욕구 자체로 생각이 향하도록 만든다. 이를 위해 그는 "예술가의 책임은 보는 사람들을 불편하게 만들어야 한다"라고 말한다. 사람들이 추하다고 여기는 몸매나 과도하게 주름 잡힌 묘사 등은 감상자에

게 불편함을 자극해 화가의 메시지에 주목하게 만드는 장치다.

루치안 프로이트는 정신분석학의 선구자 지그문트 프로이트 Sigmund Freud의 손자다. 서양 미술의 역사에서 정신분석을 회화에 도입한 대표적인 경향이 초현실주의다. 대부분의 초현실주의 화가가 서로 어울리지 않는 사물을 옆에 두어 순간적으로 생경함 느낌을 자아냄으로써 무의식의 입구로 인도한다. 하지만 루치안 프로이트는 이러한 시도를 일축한다.

로트레아몽이 말한 수술대 위 우산과 재봉틀의 만남은 불필요하게 부자연스러운 것이었다고 생각한다. 두 눈 사이에 코가 있는 것보다 초현실주의적인 게 어디 있겠는가?

초현실주의 미술에서 흔하게 사용하는 기법인 낯선 사물의 만남을 '병치'라고 한다. 로트레아몽Lautréamont이라는 시인이 〈말도로르의 노래〉라는 시에서 소년을 "수술대 위에서 재봉틀과 우산의 우연한 만남처럼 아름다운"이라고 표현한 대목이 주목을 받으면서 이를 회화적으로 구현하는 데 몰두한다. 병치된 사물들 사이의 관계가 멀수록 이미지가 주는 충격이 더욱 강렬해지면서 의식 저편으로 우리의 생각을 인도한다.

루치안 프로이트는 외부의 사물이나 낯선 관계를 통해 의식 세계 저편에 있는 무의식을 탐구하는 방식이 터무니없다고 한다. 두 눈 사이의 코야말로 초현실주의에 적합하다는 말은 무의식의 근거는

외부 사물이 아니라 인간 육체에 있다는 의미를 담고 있다. 그가 보기에 욕망의 억압에서 출발하는 무의식과 만나기 위해서는 그 근원이라 할 수 있는 육체, 특히 성적인 욕구에 주목해야 한다. 성 에너지의 분출과 억압 사이에서 정신분석의 통로를 찾은 지그문트 프로이트에 더 가깝다.

회화적으로 실현하고자 한 육체적 욕망은 보다 정확하게 말하자면 화가 자신의 것이다. 어려서부터 노년에 이르기까지 한시도 벗어나지 못했던 성적 욕망의 표현이다. 청소년 시절부터 남다른 성적 경험을 했고 평생에 걸쳐 영향을 미친다. 프로이트는 열아홉 살 때 자신보다 열한 살이나 많은 유부녀 로나와 사랑을 나눈다. 세상의 도덕률에 얽매이지 않고 살아가는 이 여인을 통해 성적인 욕망에 눈을 뜬다. 영국 저널리스트 그레이그가 쓴 평전에 따르면, 그는 그녀를 만난 지 거의 70년이 지난 노년기에 다음과 같이 회상한다.

그 이전에 나는 누군가에게 반한 적이 없었네. 그러니까 여자가 정말로 나에게 중요한 의미가 된 적이 없었단 말이지. 무척, 무척 거칠었고 어떠한 사회적 금기나 관례도 두려워하지 않았어. 나는 정말로 그녀에게 푹 빠졌지.

이후 청년기와 장년기를 거쳐 노년까지 왕성한 성적 욕구를 자랑한다. 언제든 욕정을 느끼는 순간 섹스를 해야만 만족해, 그림을 그리다가 여자가 찾아오면 모델을 방치한 채 욕실에 들어가 섹스를 하

는 경우가 많았다고 한다. 섹스 후에는 알몸 차림으로 나와서 다시 그림을 그렸다. 상대를 가리지 않고 섹스에 몰입했는데, 심지어 친구의 연인, 전 연인의 딸에 이르기까지 통념을 넘어서는 관계도 마다하지 않았다. 그리고 그와 성적인 관계를 가진 대부분의 여성은 그의 모델이 되어 캔버스 앞에 선다.

성 에너지를
창작의 에너지로!

자화상 〈누드 팬에 놀라는 화가〉는 프로이트가 갖고 있던 끊임없는 성적 욕구의 역설적 표현이다. 큰 캔버스 앞에서 옆에 놓인 의자 위에 팔레트와 붓을 잔뜩 쌓아두고 작업하는 중이다. 바닥에는 다른 작업에 사용되었을 것으로 보이는 넝마 조각들이 잔뜩 쌓여 있다. 벽에는 배합한 색의 상태를 확인하거나 붓에 묻은 물감을 닦아서 생긴 듯한 흔적이 가득해서 어지럽다.

한 여인이 그의 다리를 붙잡고 떨어지지 않겠다는 듯 안긴 모습이다. 남자의 다리 사이로 자기 다리 하나를 낀 후 손으로 말아 빠져나갈 수 없도록 밀착한다. 제목과 상황을 종합적으로 고려하면 여자는 작품 모델이자 그의 그림 애호가이고, 섹스 파트너이기도 하다. 그림에서는 여자가 적극적으로 매달리고 화가는 짐짓 무심한 척하지만 현실은 정반대라고 봐야 한다. 그는 타인과 비교할 수 없을 정

〈누드 팬에 놀라는 화가〉_ 프로이트, 2004

도로 왕성한 성욕의 소유자였음이 여러 사례로 잘 알려져 있다.

두 번 결혼했지만 비공식적으로 셀 수 없는 여인과 관계를 맺는다. 피임에 극도로 거부감을 가져 계획에 없는 많은 자녀가 생길 수밖에 없었다. 여러 여인이 낳은 아이 중 프로이트가 자식으로 인정한 자녀만 14명에 이른다. 하지만 주변 사람들에 따르면 비공식적인 경우까지 포함해 훨씬 더 많은 자녀가 있다. 노년기에 이르러서도 욕망의 질주는 멈출 줄 몰랐는데, 이 자화상도 여든세 살 때 작품이다.

프로이트만큼 노년에 이르기까지 적극적으로 육체의 욕망에 집착하는 인물이 묘사된 소설로는 라틴아메리카를 대표하는 작가 가브리엘 가르시아 마르케스Gabriel Garcia Marquez가 일흔 살 넘은 노년기에 내놓은 《내 슬픈 창녀들의 추억》이 바로 떠오른다. 작가 자신의 경험이 녹아 있는 사실과 문학적 허구가 뒤섞여 많은 논란을 불러일으킨 작품이다.

소설에서 화자는 작가 자신처럼 느껴진다. 마르케스가 콜롬비아의 바랑키야에서 살 때 함께 지냈던 여자들과 남자들에 관한 기억이 담겨 있다. 그의 작품 대부분이 옛 기억에 바탕을 두고 있다. 또한 꿈과 현실을 버무리는 소설의 기법 등에 대해 그는 "바랑키야에서 가졌던 대화들, 네그라 에우페미아의 집이나 사창가, 혹은 술에 취해 나누었던 대화에서 배웠지요"라고 한다. 그만큼 마르케스가 직접 겪은 이야기가 적지 않게 담긴 소설이라고 추측할 수 있다.

화자는 칼럼을 쓰는 작가다. 죽음의 그림자가 바짝 다가올 나이이면서도 열네 살 창녀와 뜨거운 사랑을 나눈다. 화자의 첫 경험은

프로이트보다 훨씬 이른 열두 살 때다. 초등학생 시절에 아버지를 따라 술집에 갔다가 우연히 매춘이 이루어지는 공간에 들어서, 사창가 최고의 창녀 카스토리나에게서 처음으로 성을 경험한다.

네 명도 누울 수 있을 것 같은 침대에 나를 던지고 능수능란하게 바지를 벗긴 다음 덮쳤다. (…) 그녀를 다시 만나고 싶다는 열망 때문에 한 시간도 잠을 이루지 못했다. 이튿날 아침, 떨리는 마음으로 그녀의 방으로 올라가 큰 소리로 울면서 깨운 뒤 미친 듯이 사랑을 나누었고, 그 사랑은 현실 세계의 강풍이 무자비하게 앗아갈 때까지 계속되었다.

그녀에게서 육체적 사랑을 배운 뒤엔 주로 창녀들의 몸을 탐닉한다. 어머니가 숨을 거두면서, 결혼해서 적어도 아이 셋은 두라고 당부한다. 나중에 성적 매력이 가득한 여인과 결혼할 기회도 찾아온다. 나름대로 성적 매력을 지닌 여인이었는데, 무더위가 기승을 부리자 브래지어와 속치마를 벗어던지려는 그녀의 적극성에 매료돼 정식으로 청혼한다. 결혼해서 가정을 구성할 것인지, 아니면 자유롭게 사창가를 드나들 것인지 선택해야 하는 상황을 맞이한다.

결혼식 전 사창가에서 열린 격렬한 파티를 경험하면서 자신이 갈 길을 정한다. "나는 두 세계 중 어느 쪽이 정말로 나에게 도움이 되는 세계인지 알게 되었다. (…) 그녀들 중 스물두 명이 사랑과 복종을 맹세했고, 나는 죽음이 갈라놓을 때까지 그녀들에게 충성과 신의를 지키겠다고 화답했다." 결국 쾌락을 포기할 수 없어 결혼식장으로

가지 않는다. 이후 평생 독신으로 살며 수많은 창녀와 쾌락으로 가득한 나날을 보낸다.

어떤 여자와 잠을 자든 일종의 화대 명목으로 돈을 준다. 돈을 거부할 경우 나중에 쓰레기통에 버려도 좋으니 억지로라도 돈을 받으라고 할 정도로 창녀와의 관계를 익숙하게 여긴다. 여성 편력도 프로이트에 버금갈 정도로 다양하고 많다. 오십 줄에 들어설 때까지 적어도 한 번 이상 잠을 잔 여자가 총 514명에 이르고, 한 여인과 수년 동안 한 집에서 관계를 지속한 경우도 종종 있다. 그의 성적 욕구를 자극한 다미아나와도 관계를 오래 이어간다.

몹시 짧은 치마를 입은 채 세탁장에서 몸을 구부리고 있던 그녀의 풍성한 사타구니를 우연히 보게 되었다. 거역할 수 없는 열병에 사로잡힌 나는 뒤로 다가가 그녀의 치마를 걷어 올리고, 팬티스타킹을 무릎까지 내린 다음 후위로 일을 치렀다. 그녀는 음산한 신음 소리를 내면서, 어머나, 거기는 들어오는 데가 아니라 내보내는 곳이에요, 하고 말했다.

이른바 '변태적인' 성적 욕구를 충분히 채워주는 여인이었기에 더 오래 유지된 듯하다. 처음 관계의 기억이 강렬해서인지 이후에도 그녀가 빨래하는 동안 다가선다. 그녀의 표현대로라면 '내보내는 곳'을 통해 사랑을 나눈다. 청년에서 중년, 장년, 나아가서는 노년에 이르기까지 단절 없이 육체적 욕망을 충족시킨다.

프로이트가 여든 살이 넘어서도 왕성한 성욕을 자랑했듯이 마르

케스의 화자도 아흔 살이 되어서까지 새로운 여인을 찾는다. 심지어 아흔 살 생일 기념으로 풋풋한 처녀와 함께하는 뜨거운 사랑의 밤을 자신에게 선사하고 싶어 한다. 젊은 시절부터 단골로 이용했던 사창가 포주에게 처녀여야 한다는 조건을 단다. 단골 포주답게 남성과 경험이 전혀 없는 소녀를 연결시켜준다. 정작 그녀를 만나면서는 직접적인 육체적 관계보다 지켜보는 것만으로 더한 쾌락을 느낀다.

그날 밤 나는 욕망에 쫓기거나 부끄러움에 방해받지 않고 잠든 여자의 몸을 응시하는 것이 그 무엇에도 비할 바 없는 쾌락이라는 사실을 알았다. (…) 나는 불을 끄고 새벽에 수탉이 울 때까지 그녀를 안고 잤다. 나는 잠들어 있는 그녀를 더 사랑하고 있었다.

과거에는 격렬한 관계에서 오는 쾌감을 좇았다. 여성도 마구잡이로 선택하고 옷도 반쯤만 벗은 채 덤벼들어 짐승처럼 욕구를 충족시키는 식이었다. 하지만 이 여인에게서 그동안 경험해보지 못한 보다 정적인 쾌감을 얻는다. 프랑스 작가 생텍쥐페리Saint-Exupéry의 《어린 왕자》를 읽어주는가 하면, 곤히 잠든 여인을 지켜보면서 수건으로 땀을 닦아주고 잔잔한 기쁨을 얻기도 한다.

마르케스가 직접 설명한 바에 따르면 그는 함께 사창가를 드나든 사람들의 모임인 '동굴 그룹'의 멤버였다. 아예 사창가에 방을 두고 작업했는데, 친구들이 그곳을 '마천루'로 불렀을 정도로 그의 삶은 창녀들과 밀접하게 연결된다. 여인들을 찾아 사창가를 배회하는 일

이 잦았다고 한다. 그러므로 소설 속 이야기의 상당 부분은 자신의 육체적 욕망을 대신한다.

세계적인 화가 중 피카소나 프로이트가 성적인 욕망을 상징한다면 소설가 중에서는 마르케스가 손가락 안에 들어가지 않을까 싶다. 톨스토이와 빅토르 위고도 빠지지 않는다. 톨스토이는 복잡한 여자 관계와 거리를 두었지만 일흔 살이 넘어서도 부인과 잠자리를 거르지 않을 정도로 왕성한 성욕을 자랑했다고 한다. 빅토르 위고는 타인의 정사 장면을 훔쳐보는, 이른바 '변태적인' 성욕으로 잘 알려져 있다. 소설에도 몰래 여인의 몸을 염탐하는 장면을 즐겨 묘사한다. 그가 남긴 메모 수첩에 따르면 노년에 이르러서도 하녀나 창녀와 적극적으로 성적인 관계를 나눈 것으로 보인다.

이들 작가들은 왕성한 성 에너지를 창작의 에너지로 삼았다. 하지만 성 에너지는 작가와 같은 특별한 사람에게만 능동적 역할을 하는 게 아니다. 처음에 언급했듯이 인간이 진화의 산물인 이상 동물적 본능이나 육체적 에너지와의 연관성이 깊을 수밖에 없다. 그렇다면 성적 욕망에 대한 새로운 문제의식을 고민할 필요가 있다.

대부분 인류는 전통 사회에서 성 에너지를 제한해야 정신 활동을 비롯한 다른 분야의 에너지가 충실해질 수 있다는 설교를 귀에 못이 박히도록 들어왔다. 현대 사회에 접어들어서도 상당 부분 보수적인 사회적 배경과 문화적 인식 아래에서는 여전히 완고한 통념이 지배한다. 성 에너지의 한정된 총량이 있다고 전제하고 이를 자주 혹은 격렬하게 사용할 경우 고갈된다는 왜곡된 상식이 일단 문제다. 성적

쾌락을 죄악시하는 데는 정치적, 사회적 요인도 크게 작용한다.

정치적으로는 성적 쾌락을 추구하는 마음이 확대될 때 억압적 사회에 대한 저항 분위기를 형성할 수 있다는 점에서 경계 대상이 된다. 성욕이나 식욕, 수면욕 등의 육체적 본능을 통해 행복을 추구할 때, 행복을 제한하는 현실 사회의 억압이 시야에 들어오고 점차 저항의 움직임으로 전환될 수 있기 때문이다. 이를 방지하기 위해 육체적 행복은 현세에서 누릴 수 없고, 오직 다음 세상에서나 찾아야 한다는 숙명론을 퍼뜨린다. 부나 권력을 지닌 계층은 제한 없이 성적 쾌락을 누리면서 일반 평민들에게는 성과 관련한 금기나 죄의식을 유난히 강조한 것도 이러한 정치적 사정을 반영한다.

사회적으로도 지배 세력은 성적 쾌락을 경계해야 할 1차적 대상으로 주입시킬 요인이 많다. 무엇보다 장시간 노동을 강요해야 할 때 성적 쾌락은 장애 요인으로 작용한다. 인간은 한정된 시간 안에서 살아가기 때문이다. 사회 구성원의 성적 욕구가 커질수록 노동 시간 확장에 제한을 받는다. 그러므로 사회적 생산력의 가장 큰 수혜자인 지배 세력으로서는 늘 쾌락을 비효율의 주범으로 몰아 제한하려는 경향이 생긴다.

인간이 진정한 자기의 주인이 되기 위해서는 본능에 능동적인 태도를 지녀야 한다. 본성을 부정하면서 자신에게 충실할 수는 없는 노릇이다. 정신과 행위의 주인이고자 한다면, 그리고 더 많은 행복을 실현하고자 한다면, 인류 역사에서 오랜 기간 억압 대상이 되어 온 성적 욕구에 정당한 시민권을 주는 데서 시작해야 하지 않을까.

상 상　　마그리트,

　　　　정신에서
　　　　희망을
　　　　만나다

〈통찰력, 자화상〉
마그리트
+
《질투》
로브그리예

알을 보고
새를 그리다

'상상'은 그 자체만으로 전형적인 의미의 감정이라고 보기 어렵다. 사전적 의미로는, 실제로 경험하지 않은 현상이나 사물에 대해 마음속으로 그려보는 것이라고 풀이한다. 보통 사물이나 현상의 인식 과정을 설명할 때 감각을 통한 지각뿐 아니라 상상의 역할에도 주목한다. 감정보다는 인식과의 관계에서 관심의 대상이 되는 경우가 많다.

하지만 상상은 감정과의 관계에서도 매우 중요한 역할을 한다. 감정은 즉각적인 현상이고 상상은 일정한 생각의 과정을 거쳐야 한다는 점에서 관계가 없지 않느냐고 의문을 가질 수도 있다. 기쁨·슬픔·노여움·두려움 등 감정은 순간적인 면이 강하다. 위험 상황 앞에서

전후좌우 사정을 살피며 생각하기 전에 일단 두려움이 엄습하는 것은 어쩔 수 없다. 상상은 특정 계기에 반사적으로 나타나기보다는 꼬리에 꼬리를 무는 생각의 과정을 동반하는 경향이 있다.

그럼에도 불구하고 감정을 반사적 현상으로만 한정하는 것은 지독한 단견이다. 감정은 상식적으로 생각하는 정도보다 훨씬 더 복잡하다. 상대방의 감정을 읽어내기 어렵다는 점에서만이 아니라 감정이 반사적 반응을 넘어 축적 과정을 거쳐 그 깊이와 나타나는 양상이 여러 갈래로 다양하다는 점에서도 그러하다. 특히 축적이나 심화 과정에서 상상은 중요한 역할을 한다.

예를 들어 슬픔이라는 감정은 어떤 상황을 맞이하는 순간 즉각 나타나기도 하지만, 일련의 과정을 동반하면서 진화하는 면도 강하다. 앞으로 펼쳐질 상황까지 상상하며 깊이나 강도가 달라지고, 나아가서 다른 종류의 슬픔을 낳기도 한다. 서로 다른 종류로 여겨졌던 슬픔이 상상을 통해 연결되면서 예상치 않았던 슬픔으로 불쑥 나타나기도 한다.

그러므로 '상상'을, 경험하지 않은 것의 연상 작용으로 제한해서는 안 된다. 오히려 어떤 면에서는 상상의 출발이나 근거에 구체적인 현상이나 사물이 전제되는 경우가 많다. 미술에서도 상상은 창조적 영감을 제공하는 가장 중요한 통로다. 그렇기 때문에 예로부터 미술가들은 크든 작든 상상력을 발휘하는 데 각별한 관심을 기울였다. 물론 같은 상상력이라 하더라도 차이가 상당히 크다.

대부분의 화가는 현실의 재현에 중심을 두고 상상을 부분적으로

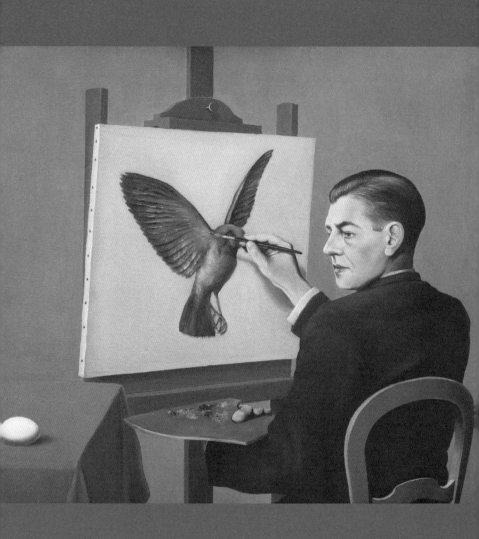

〈통찰력, 자화상〉_마그리트, 1936

가미하는 정도다. 상상 자체에 뿌리를 두고 작품 활동을 한 화가는 많지 않다. 상상력을 예술 활동의 가장 중요한 기반으로 삼는 경향으로는 초현실주의가 대표적이다. 현실의 구체적인 계기에서 출발하되 상상을 통해 새롭게 확장된 의미를 부여하는 화가로 르네 마그리트René Magritte(1898~1967)를 꼽을 수 있다. 그는 철학자이기를 자처한 화가, 자신의 사상을 그린 화가다.

〈통찰력, 자화상〉은 마그리트가 추구한 상상의 특징을 잘 보여준다. 그는 이젤에 고정시킨 캔버스에 새를 그리는 중이다. 날개를 활짝 펴고 힘차게 날아오르려는 모습이다. 너무나 사실적이어서 캔버스를 뚫고 나올 듯하다. 주변에 다른 새가 전혀 없으니 상상이라는 점을 알 수 있다. 대신 그의 시선이 향하는 왼쪽 탁자 위에 알이 하나 덩그러니 놓여 있다.

그는 진지한 시선으로 알을 본다. 동시에 손은 완성 단계인 새를 향한다. 모델을 보며 꼼꼼하게 묘사하는 화가의 모습 그대로다. 상식적으로 생각할 때 정작 그리려는 게 새라면 알을 볼 필요가 전혀 없다. 어차피 상상이라면 머리에 떠오른 대로 그리면 될 일이다. 단지 재미를 위한 그림은 아니다. 작업복이 아니라 정장을 말끔하게 차려입고 머리까지 정성스럽게 빗어 넘긴 모습이어서 최대한 긴장감을 유지한다. 알을 보고 새를 그리는 행위가 장난스러운 발상이나 묘사가 아니라는 의미인 듯하다.

알을 보고 새를 그리는 자화상은 마그리트의 문제의식 변화에서 매우 중요한 의미를 지닌다. 자신을 붓을 든 철학자라고 여겼음을

고려할 때, 화가로서의 표현 형식만이 아니라 정신적 궤적에서도 중대한 변화가 나타난 시기를 대표한다. 전형적인 초현실주의 미술과 비교해보면 마그리트가 무엇을 고민했는지 알 수 있다.

초현실주의 미술의 문제의식은 프랑스 시인 앙드레 브르통André Breton이 1924년에 발표한 「초현실주의 선언문」에 잘 담겨 있다. 선언에서 브르통은 이성에 의한 억압을 부정하고, "이성과 감성의 대화, 현실과 꿈의 교감, 철학과 예술의 교감, 통일과 자유의 교감, 순수한 직관과 과학적 기하학의 교감, 대지와 우주의 교감"이야말로 초현실주의 미술이 추구하는 가장 중요한 방향이라고 한다.

그는 합리적 사고에서 벗어나 현실과 비현실, 의식과 무의식 사이를 자유롭게 왔다 갔다 하기 위해서는 전통적인 표현 방법에서 벗어나야 하며, "한 마리의 말이 토마토 위를 달리는 모습을 생생하게 떠올릴 수 없는 사람은 백치나 마찬가지"라고 한다. 또한 전혀 어울리지 않는 소재를 뒤섞어놓으라고 한다. 초현실주의 주요 표현 방법인 데페이즈망dépaysement의 강조다. 이 단어는 전치, 전위법 등으로 번역되는데, 사물을 본래의 용도·기능·의도에서 떼어내 엉뚱한 장소에 나열함으로써 초현실적 환상을 창조한다. 합리성과 상식에서 벗어나 우연과 무질서로 나아가 새로운 의미를 획득한다.

실제로 많은 초현실주의 화가가 브르통의 권고를 적극적으로 받아들인다. 상식적인 시각에서 볼 때 같은 공간에 있는 것이 너무나 어색한 물건들을 과감하게 옆에 둔다. 물건이나 인물과 전혀 어울리지 않는 배경을 생뚱맞게 갖다 붙이기도 한다. 나아가서 과거와 현

재라는 시간 개념도 무너져 어느 시점인지 알 수 없게 해놓는다. 논리적인 설명이나 화면 구성을 의도적으로 무시함으로써 순간적으로 비현실이나 무의식과 연관된 연상 작용을 자극하는 방식이다.

다분히 프로이트를 중심으로 한 정신분석학의 영향이라고 봐야 한다. 무의식은 논리적인 시간과 공간을 벗어난다. 무의식을 확인하는 통로 중 하나인 꿈속에서 현실의 맥락과 전혀 상관없는 상황이 펼쳐지듯이 미술도 의도적으로 비논리적 상황 설정을 통해 단박에 무의식 세계로 연결되는 계기를 만들어낸다.

청년 마그리트도 전통적인 회화에서 벗어나 전혀 새로운 방식으로 사물을 보고 표현하려 했던 초현실주의자들의 문제의식과 어느 정도 닿아 있었다. 1983년 한 강연에서 자신의 청년시절을 회상하며 당시의 문제의식을 다음과 같이 소개한다.

1915년 나는 사람들이 내게 강요하는 것과 다른 방식으로 세계를 볼 수 있는 태도를 되찾고자 했습니다. 나는 회화 기법을 어느 정도 익히고서, 홀로 의식적으로 내가 회화에 대해 아는 모든 것과 다르게 하는 실험에 착수했습니다. 나는 관습과 가장 거리가 먼 그림들을 그리면서 자유의 기쁨을 경험했습니다.

전통적인 회화 형식과 다른, 파격적인 모색이 이어진다. 마그리트의 1920년대 작품을 보면 다양한 실험 과정에서 초현실주의 예술가들이 강조한, 토마토 위를 달리는 한 마리 말처럼 전혀 논리적 연

관이 없어 보이는 사물들을 낯선 장소에 늘어놓는다.

예를 들어 〈우상의 탄생〉에서 파도가 일렁이는 바닷가에 생뚱맞게 계단, 거울, 가구장식에 붙어 있는 마네킹의 팔이 등장한다. 〈무모한 잠꾸러기〉에서는 잠든 남자 아래로 손거울, 모자, 새, 리본, 촛불, 사과 등을 늘어놓는다. 〈폭풍우가 칠 것 같은 험악한 날씨〉를 보면 바다 위에 구름 모양의 의자, 머리와 팔다리가 없는 여성 토르소, 관악기가 희미한 모습으로 둥둥 떠다닌다. 〈풍경의 매력〉도 황당하기는 마찬가지다. 실내 한구석의 액자 틀 옆에 엽총 한 자루를 기대어 놓는다. 엽총은 물론이고 작품의 제목인 풍경과 관련 있는 어떠한 배경이나 물건도 없다.

하지만 치밀한 철학적 사유를 추구하는 마그리트가 보기에 무의식에만 주목하는 정신분석학은 현실에 대한 냉철한 이해를 제공하지 못한다. "정신분석학은 세계의 비밀을 환기시키는 예술작품에 대해 아무런 할 말이 없다. 어쩌면 정신분석학 자체가 정신분석을 위한 가장 좋은 사례를 보여주는지도 모른다." 그가 보기에 미술은 모순으로 가득 찬 세계의 비밀을 밝혀 사람들이 생각하도록 만드는 데 기여해야 한다. 그런데 정신분석학은 시선이 세상을 향하기보다는 개인의 성장 과정에서 형성된 내면의 무의식에 머문다. 그러한 의미에서 진정한 예술로 향하는 데 장애가 된다고 본 것이다.

회화가 현실의 사물이나 상황을 재현하는 데 머무는 전통적인 방식에서 벗어나 "예견되지 않은 이미지를 표현"하는 데서 활로를 찾아야 하는 것은 분명하지만, 의식적 사고의 부정이어서는 안 된다고

주장한다. 개인의 성장 과정이라는 좁은 틀에 갇혀서는 사고의 지평을 넓히기 어렵다. 그래서 "나는 나의 과거뿐만 아니라 다른 어느 누구의 과거도 관심이 없다"라고 한다. 전형적인 초현실주의 화가와 달리 그는 유년 시절의 기억이나 꿈에 대해 관심을 표시하지 않고, 이를 작품으로 만들지도 않는다. 무의식으로 한정되기보다는 상상력을 통해 논리적 사고를 확장하는 데서 예술의 새로운 전망을 찾는다.

1930년대 그림에서는 뚜렷한 변화가 나타난다. 그림을 보면서 사람들이 상상력을 확장하는 계기를 발견하도록 여러 장치를 동원한다. 이를 위해 아주 작은 단서를 제공하고 생각이 꼬리를 물면서 진척되도록 인도한다. 대신 연관성이 없어 보이는 낯선 사물의 조합이 아니라 상상력 확장에 개연적 역할을 하는 구체적 단서에서 출발한다.

〈통찰력, 자화상〉은 마그리트의 변화를 상징한다. 몇 년에 걸쳐 점차 우연이나 낯선 조합, 혹은 떠오르는 대로 그리는 자동화와 분명한 거리를 두면서, 여러 사물이나 현상들 사이를 꿰뚫는 요소가 존재하지만 현상적으로 잘 보이지 않는 유사성에 주목한다. 그리고 마그리트는 이 자화상을 통해 자신의 작업이 어떤 방향으로 나아가야 하는지 분명한 목표를 인식하게 되었다고 회상한다.

1936년 어느 날 밤 나는 새와 새장이 놓여 있는 방에서 잠을 깼다. 새장에서 새 대신 알을 보는 착각을 경험했다. 나는 그때 새롭고 놀랄 만한 시적 비밀을 포착했다. 왜냐하면 내가 경험한 충격은 새장과 새라는 두

물체 사이의 연관성에서 비롯된 것이기 때문이다. 그런데 이때까지 나는 관련 없는 두 물체의 만남에서 이러한 충격을 일으키려고 하는 잘못을 범해왔다.

현실에서 새장과 새를 볼 때 당장 눈앞에 보이지는 않지만 알의 상태로 있던 때를 머리 한구석에 떠올리고 있었으리라. 밤에 잠에서 깨어 새장을 바라보면서 불현듯 새가 아닌 알을 보는 착각이 일어났는데, 이는 비논리적이거나 황당한 경험이 아니다. 새장이나 새를 보면서 자기도 모르게 알을 생각할 가능성은 누구에게나 있기 때문이다. 이 경험에서 그는 연관성 있는 사물이나 현상의 관계를 통해서도 얼마든지 회화적 충격을 주고 상상력을 자극할 가능성을 발견한다.

생각이 미궁으로 빠져들어가거나 개인적 성장 경험으로 한정되는 정신분석 방식을 지양하고 명확하게 인식할 수 있는 방향으로 회화의 정신성을 실현하기 위해서는 연관성 있는 단서에서 출발해야한다. 특히 보통 사람들이 마그리트의 그림을 통해 철학적 계기를 만나고 상상력으로 사유를 확장하기 위해서는 새와 알의 관계처럼 제공된 단서가 상대적으로 익숙한 것이어야 한다. 그래서 이후 작품에서는 일상에서 흔히 만나는 사물이나 현상에서 출발함으로써 누구라도 사고의 지평을 확장하는 상상력을 발휘하도록 배치한다. 그리고 사물의 다양한 조합을 위한 열렬한 탐색을 한다. 이를 통해 철학이 관심을 두는 인간 사회의 비밀에 접근하도록 돕는다.

상상을 통해
감정이 격화되다

캔버스에 묘사된 아주 작은 단서에서 생각의 폭을 넓히고 보다 높은 단계로 상승시키기 위해서는 상상력을 발휘할 수 있도록 돕는 사다리가 있어야 한다. 마그리트는 이를 위해 사물과 사물, 낮은 단계와 높은 단계를 이어주는 '유사성'에 주목한다. 1966년에 프랑스 철학자 미셸 푸코Michel Foucault에게 보낸 편지에서 마그리트는 유사성의 의미를 다음과 같이 설명한다.

사물들은 그것들 사이에 유사성을 갖지 않습니다. (…) 생각만이 유사를 갖습니다. 생각은 자신이 보고, 듣고, 아는 것과 똑같은 것이 됨으로써 유사성을 이룹니다. 생각은 세계가 제공하는 것을 스스로 구현합니다.

마그리트에 따르면 유사성은 객관적인 성질이 아니다. 사물이나 현상이 내적으로 갖는 특성이 아니다. 이것과 저것이 유사하다는 것은 전적으로 생각의 성질이다. 외부 사물이나 현상을 반영하면서 나타나는 수동적인 기능도 아니다. 외부의 현상을 보면서 그 사이의 관계나 질서를 주관적으로 설정하는, 정신의 능동적인 활동이다. 유사성을 부여함으로써 정신은 상승과 하강, 확장과 압축이라는 역동성을 얻는다.

마그리트의 〈마법사로서의 자화상〉도 일상의 사소한 사물이나

〈마법사로서의 자화상〉_ 마그리트, 1952

현상, 인간 활동에서 유사성을 발견하고 이를 매개로 내적 연관성을 찾으려는 의도를 잘 보여준다. 한 손으로는 빵을 한 조각 떼어 먹는다. 이와 별도로 두 손으로 나이프와 포크를 들고 고기를 썬다. 또 다른 손은 와인을 따른다. 하지만 얼굴은 식사하는 중이라고 보기 어렵다. 기본적으로 욕구 충족에서 오는 즐거운 표정과는 거리가 멀다. 허기를 달래기 위해 음식을 찾기보다는 무언가 골똘히 생각에 잠겨 있다.

사물이나 행위 모두 평소 생활에서 흔히 볼 수 있는 것들로 채워진다. 동시에 여러 가지를 하는 모습이 그저 장난스럽고, 여기에 '마법사'라는 제목을 붙인 게 어이없는 과장 같지만, 의도적인 장치라는 점을 고려하면 자기 나름의 해석을 통해 생각의 폭을 확장할 수 있다. 빵과 고기, 와인, 생각 등을 소재 자체에 머물지 않고 확장한다면, 사실 우리의 현실과 크게 다르지 않다.

특히 현대인의 삶이라면 더욱 이 마법사와 닮은꼴이다. 직장인들의 현실을 조금만 떠올려보면 쉽게 이해가 간다. 최소 인원을 통해 최대 이윤을 뽑아내려 하기 때문에, 기본적으로 많은 일을 해야 하는 데다 다양한 업무를 처리해야 한다. 직장에 다니면서 경쟁력을 갖기 위해서는 외국어 능력은 물론이고 시대 변화에서 요구되는 각종 능력을 습득해야 한다. 게다가 한국 사회에서는 요즘 들어 여자와 남자 가릴 것 없이 외모나 몸매에 대한 기대치를 충족시켜야 한다. 가정에서도 남성이든 여성이든 핵가족에서 전형적으로 요구되는 역할에 충실하도록 요구받는다. 더군다나 성공적인 사회생활을

하려면 폭넓은 인맥까지 만들어야 한다. 한마디로 모두에게 슈퍼맨이 되기를 요구하는 사회다.

이 자화상에 대해 인식 과정에서 감각의 역할에 대한 메시지로 확장해서 해석할 수도 있다. 얼굴은 무언가를 깊이 있게 생각하는, 정신 활동과 친근성을 갖는 표정이다. 그림 속 여러 동작을 시각·촉각·미각·후각 등 감각에 연결하고, 심사숙고하는 표정을 정신에 연결해 둘의 관계를 설정하는 방식으로 다가설 수도 있다.

흔히 정신의 작용을 육체의 작용과 다르거나 심지어 대립적인 관계로 이해한다. 하지만 아무리 고상해 보이는 정신 활동도 기본적으로는 육체 기능에 기반한 감각 활동에서 자유로울 수 없다. 오감을 이용한 관찰이나 오랜 기간 감각적 지각을 통해 축적된 기억에 의존한다.

각각의 육체적 활동은 분리된 듯하지만 아무리 사소한 감각 작용도 전체적으로 보면 유기적으로 연결되어 있다. 정신과 육체의 관계에 대한 마그리트의 문제의식을 이 자화상에 묘사된 단서를 통해 감상자가 상상력을 발휘해 유추하도록 안배했을 수 있다.

상상은 감정을 확장하고 심화시키는 데도 중요한 역할을 한다. 예를 들어, 감정 가운데에서 상상에 의존성이 아주 강한 대표적인 경우가 질투다. 대부분 질투는 처음에는 아주 작은 단서에 불과하지만 점차 상상을 먹고 자라난다. 감정과 상상이 서로 상승작용을 일으키면서 질투가 걷잡을 수 없을 정도로 커지곤 한다. 어느 순간에는 둘이 마치 하나인 것처럼 일체화되어 생각의 통제를 벗어나 자기

맘대로 성장한다.

마그리트와 비슷하게, 작은 단서를 제공하는 데 머물러 감상자 스스로 상상력을 이용해 정신이 보다 높은 경지로 올라서도록 하는 소설로 알랭 로브그리예Alain Robbe-Grillet의《질투》를 꼽을 수 있다. 알랭 로브그리예는 프랑스 소설가로 '반소설' 혹은 '신소설'로 불리는 '누보로망Nouveau Roman'의 대표적 작가 겸 이론가다. 누보로망은 기승전결 등 전통적 소설 형식을 거부하고 새로운 형식을 개척하는 경향을 말한다.

로브그리예는 소설과 연관된 고정관념을 거부하고 시간과 공간의 논리적 구성에서 벗어나 압축된 상징을 통해 자유롭게 내용을 전개하는 면에서 마그리트의 작업과 닮은 구석이 적지 않다. 형식적인 면이나 내용적인 면 모두에서 비슷한 느낌을 준다. 먼저 글의 형식이 현실적 합리성과 논리성은 벗어나면서도 필요 이상으로 사실주의적인 묘사 방식을 고집하는 마그리트와 닮은 구석이 있다.

통나무 다리 오른쪽에서 시작되는 하나의 비스듬한 열은 정원의 왼쪽 구석까지 다다른다. 그 줄은 세로로 세면 서른여섯 그루의 나무가 있다. 나무들은 오점형으로 배치되어 있기 때문에 또 다른 세 개의 방향으로 뻗어나가는 열을 볼 수 있다. 세 방향은 우선 방금 말한 첫째 방향과 수직으로 교차하는 방향, 그리고 서로 수직으로 교차하며 다른 두 방향과는 45도를 이루는 나머지 두 개의 방향이다.

집이나 길, 주변 경치를 설명할 때는 마치 설계도를 보는 듯 기하학적인 분위기의 묘사가 이어진다. 배경은 프랑스 식민지로 추측되는 지역의 바나나 농장이다. 위의 서술은 그 바나나 농장의 모습을 마치 도형을 그리듯 각도까지 계산해서 그려준다. 집을 설명할 때도 마찬가지다. "기둥의 그림자는 기둥 밑에 맞닿은 테라스의 동위각을 정확히 반분하고 있다." 빈틈없이 자로 잰 듯 그려서 사실적이고 기하학적인 면이 오히려 생경함을 자아내는 초현실주의 그림을 연상하게 한다.

내용전개 방식에서도 마그리트를 떠올리게 한다. 기본 줄거리는 간단하다. 화자가 부인인 'A…'와 살고 있고, 어느 정도 떨어진 곳에 프랑크라는 사내와 그의 아내가 산다. 프랑크가 종종 찾아와 A…와 이야기를 나누거나 외출하는 것을 보면서 남모르는 질투를 느낀다. 책 전체적으로 화자가 그들을 보면서 느끼는 질투를 담고 있다.

하지만 전통적인 소설처럼 질투를 유발하는 구체적 사건을 묘사하거나 질투가 얼마나 화자를 고통스럽게 만드는지 설명하지 않는다. 아예 화자가 '나'로서 자신을 설정하는 경우가 없고, 생각을 밝히는 대목 자체도 찾아보기 어렵다. 워낙 줄거리라고 할 만한 구체적인 내용이나 맥락이 생략되어 긴장감을 늦추면 도무지 무슨 상황인지조차 이해하기 어려울 정도다.

마찬가지로 제목으로 강조된 '질투'가 소설 내용과 어떤 관계가 있는지도 찾기 쉽지 않다. 마그리트가 그러하듯이 언뜻 보면 무슨 메시지를 던지려는지 알 수 없을 정도로 아주 작은 단서만 툭 던져

주기 때문이다. 질투의 감정도 눈에 잘 띄지 않는 희미한 흔적으로만 비친다.

A…는 샤워를 한 뒤 옷을 모두 갈아입었다. 크리스티안이 열대기후에는 적당하지 않다고 생각하는 몸에 딱 붙는 밝은색 옷이다. 그녀는 늘 앉는 자리에 가서 창을 등지고 앉는다.

마그리트 그림 속의 알이나 식사하는 동작처럼 그 자체로는 무슨 말을 하려고 하는지 알기 어렵다. 어떤 부분이 질투를 유발했다는 것인지 특별한 설명도 없다. 열대 기후에 적당해 보이지 않는, 그것도 누군가가 그렇다고 말해서 기억에 남아 있는, 몸매가 드러나는 옷에 대한 언급이 있을 뿐이다. 누군가와 같이 있는 장면도 아니다. 아내가 혼자 있을 때 입는 옷차림이다. 평소에는 아무렇지도 않을 일이다. 여성의 몸매가 일부 드러나는 옷이야 흔하디흔하기 때문이다.

하지만 조금이라도 질투가 시작된 사람이라면 상당히 민감하게 느껴질 수도 있는 변화다. 질투라는 감정은 일단 한번 생기면 남들이 눈치채지 못할 정도로 아주 작은 계기에도 예민하게 반응하고 급격히 상승하는 경향을 보인다. 그렇다고 해서 질투 감정을 직접 표출하지는 않는다. 독자가 스스로 상상력을 통해 발견하고 자신의 감정으로 받아들여야만 감지할 수 있도록 서술한다. 스스로 소설 속의 작은 단서와 유사성을 가진 감정의 상태를 찾아내 연결하도록 유도

한다.

아내가 다른 남자와 있는 장면의 묘사도 그 자체로는 특별할 게 없다. 둘만의 은밀한 만남을 추적해서 몰래 보는 광경도 아니다. 늘 그렇듯 화자도 함께하는 자리에서 집에 손님으로 찾아와 이야기를 나누는 정도다.

극히 짧은 음절의 말소리는 그 사이를 점점 길게 메우는 어둠 때문에 마침내 끊어져버리고, 두 사람은 완전히 밤에 섞여들고 만다. 어둠 속에서 색이 바랜 셔츠와 드레스의 흐릿한 형태로만 두 사람의 존재가 드러난다. 두 사람은 나란히 앉아 상체를 등받이에 기대고 두 팔을 팔걸이 위에 얹고 있다.

점차 어둠의 그림자가 밀려오는 저녁 무렵 테라스에 앉아 대화를 나누는 아내와 이웃 남자의 모습이다. 마주 앉은 것도 아니고 밖을 향해 나란히 배치된 의자다. 대화를 이어가던 중 날이 저물기 시작한다. 그렇게 보면 이상하거나 의심할 여지가 전혀 없다. 어느 날 흔하게 찾아오는 일상의 한 부분으로 여겨도 무방하다.

하지만 이 대목도 독자가 질투라는 연관 단어를 떠올리면서 상상력을 마구 동원하고 자신의 과거 경험까지 연결하면 부글부글 끓어오르는 감정과 만날 수도 있다. 질투에 사로잡힌 사람의 심정으로 이 장면을 보면 어둠이 점점 깊어가고 두 사람의 대화가 중간중간 끊어지는 것조차 극도로 신경 쓰인다. 대화가 끊어진 사이사이

도대체 어떤 눈빛을 주고받고 어떤 행위를 하는지가 의심 대상이
된다.

셔츠와 드레스의 실루엣으로만 두 사람이 보이는 어둠의 조건도
분노를 부채질한다. 두 사람이 팔을 팔걸이에 얹고 있는 모습도 거
슬린다. 어둠에 더해 질투에 사로잡힌 의심까지 겹치면 두 사람의
동작은 어느 것 하나 수상하지 않은 것이 없다. 두 사람의 팔이 얹혀
있는 의자 팔걸이 쪽으로 자꾸 눈이 향한다. 말하는 과정에서 나타
나는 손의 작은 움직임조차 그 어떠한 애무보다 끔찍하게 느껴진다.
상상력이 질투심에 작용하면 평범한 현상만으로도 극단적인 상태
로 자기감정을 몰아간다.

소설에서 아내와 이웃집 남자가 특정한 관계를 맺었는지에 대한
이야기는 나오지 않는다. 육체적 관계는 물론이고 감정적으로 연인
으로서 관계를 형성했는지조차 짐작케 하는 내용이 없다. 그럼에도
불구하고 상상을 통해 질투 감정을 집요하게 끌어올려 병적인 상태
에 이르게 한다. 그조차 서술이나 표현을 극도로 자제한 채 작은 단
서만 던져놓는다. 독자 스스로 상상을 통해 감정의 확장과 심화를
경험하도록 열어놓는다.

마그리트의 그림이 우리의 정신과 감정에 미치는 영향도 마찬가
지다. 단순히 작가의 설명을 따라가는 데 머물지 않고 주체적으로
생각하도록 동기를 부여한다. 특히 의미 있는 단서를 붙잡고 따라가
다보면 나름대로 생각이 역동성을 갖는 재미를 느끼게 한다. 그러한
면에서 마그리트의 그림은 정신이나 감정이 갖는 일반적인 특징을

정확히 반영하는 편이다. 정신이나 감정은 외적인 사물이나 현상을 재현하거나 기억 속에 저장하는 데 한정되지 않는다. 스스로 확장 가능성을 열어놓는다. 그리고 이를 매개하는 중심에 언제나 상상의 힘이 자리 잡는다.

새로운

2

원작: 바람의 화원 (이정명 장편소설)

윤성: 이바람이 미리내를 품다

감정을 찾다

수용 : 좀비즘, 죽음에서 삶을 찾다

우월 : 뒤러, 인간 영상을 꿈꾸다

은결 : 아르테미시아, 복수를 승화시키다

열망 이쾌대,

미래를
품다

〈푸른 두루마기를 입은 자화상〉
이쾌대
+
《인간문제》
강경애

그는 왜
중절모에 두루마기를
입었을까?

　열망은 말 그대로 원하는 바를 이루고자 하는 간절한 감정
이다. 만약 열망이 없다면 성취하려는 의지도 생겨날 리 만무하다.
적어도 자신의 판단이나 행위에 관련되는 한 모든 시작은 마음에서
비롯되기 마련이다. 열망 역시 단일하거나 균질적인 상태로 나타나
지는 않는다. 다양한 배경과 동기, 그리고 서로 다른 경로를 통해 변
화 과정을 겪는다. 작고 약한 상태에서 보다 크고 강한 상태로 진화
하기도 하고, 처음에 전혀 의도하지 않았던 방향으로 진행되기도
한다.

　굴곡이 많은 우리 근현대사를 헤쳐나오면서, 개인적인 동기와 사

회적 배경이 맞물리며 애초에 생각하지 않았던 방향으로 열망이 분출되고 격렬한 변형 과정을 겪었던 대표적인 화가로 이쾌대李快大 (1913~1965)를 들 수 없다. 월북 경력 때문에 이름이 거론되는 것 자체가 금기시되었다가 1988년에야 비로소 대중에게 알려지기 시작했다.

자화상으로는 〈푸른 두루마기를 입은 자화상〉이 가장 잘 알려져 있다. 전통적 농촌임을 한눈에 알 수 있는 마을을 배경으로, 머리에는 중절모를 쓰고 두루마기를 입은 화가의 모습이다. 한 손에는 팔레트, 다른 손에는 붓을 들고 그림을 그리는 중이다. 뒤로는 익숙한 옛 마을 풍경 그대로다. 멀리 옹기종기 모여 있는 초가집 지붕이 보인다. 약간의 평지만 있으면 거의 어김없이 논이나 밭이 들어서 있다. 논이나 밭 사이로 난 길을 따라 아낙네 몇 명이 물동이 혹은 광주리를 머리에 이고 걷는다.

여기까지 볼 때, 한복 두루마기를 입었다는 정도 외에는 그저 평범한 자화상 중 하나다. 하지만 조금만 더 꼼꼼히 각각의 요소와 전체 분위기를 살피면 이질적인 요소들이 섞여 있음을 발견할 수 있다. 먼저 모자와 옷의 부조화에서 쉽게 이질감을 느낀다. 서양 중절모에 한국의 전통적인 두루마기를 걸치고 있으니 말이다. 물론 일제 강점기나 해방 직후라는 시기적 특성 때문에 서로 어울리지 않는 복장의 혼용이 나타날 수도 있다. 하지만 노인이라면 몰라도 비교적 젊은 층에게는 상당히 어색한 차림이다.

서양적인 요소와 한국적인 요소의 혼합은 옷 이외에도 몇 군데

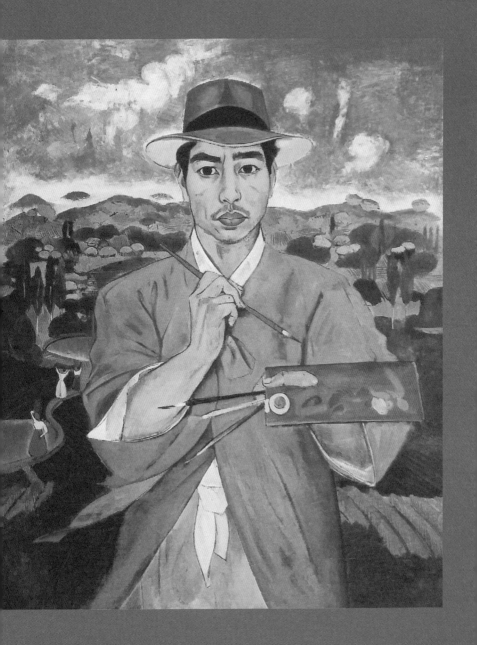

〈푸른 두루마기를 입은 자화상〉_이쾌대, 1940년대 중후반

더 보인다. 그림에 쓰이는 도구도 그러하다. 팔레트와 물감은 전형적인 서양미술 재료다. 그런데 서양의 유화에 사용하는 붓과 동양화에 쓰이는 붓, 즉 짐승의 부드러운 털로 만든 모필이 섞여 있다. 손에는 끝이 뾰족한 동양화 붓을 들고 있다. 색도 눈여겨볼 만하다. 전체적으로는 서양 유화에서 흔히 볼 수 있는 색이다. 하지만 황토색 바지나 두루마기의 색은 조선의 천연 염색 분위기를 풍긴다.

그가 한국적인 소재와 색을 잃지 않으려 한 것은 단순히 미적 표현 영역에서의 문제의식에 머물지 않는다. 또 다른 이질적인 요소의 혼합에서 우리는 표현의 영역을 넘어서는 또 다른 열망을 감지한다. 그림 안에는 온화한 분위기와 긴장된 분위기가 공존한다. 한없이 평화로워 보이는 마을 정경, 정겨운 아낙네들, 푸근한 초가집 지붕과 뭉게구름은 그림 전체에 온화한 느낌을 퍼뜨린다. 하지만 이쾌대의 자세나 표정은 예사롭지 않다. 제일 먼저 짙은 눈썹 아래로 정면을 향해 부릅뜬 눈초리가 강렬하다. 꽉 다문 입과 근엄한 표정, 그리고 흔들리지 않는 자세가 단호한 의지를 보여주는 듯하다.

서양미술을 하면서도 조선 혹은 한국인으로서의 정체성을 발휘하고자 하는 열망이 깔려 있음이 분명해 보인다. 상당히 많은 작품에서 나타나는 공통적 현상이기 때문이다. 하지만 그림 속 이쾌대에게서 느껴지는 긴장감이나 강한 의지를 고려하면 열망의 폭과 깊이가 달라진다. 또한 두 가지 열망이 한 작품에 섞여 나타나면서 동시에 일정한 변화 과정을 보여주기도 한다. 그의 성장 배경과 활동 과정을 통해 변화 과정을 더욱 자세히 살펴볼 수 있다.

이쾌대는 경상북도 대지주 집안에서 태어나 일제강점기에도 전혀 어려움 없이 유년시절을 보냈다. 조부가 금부도사, 부친이 현감을 지냈고, '삼만석꾼'으로 불릴 정도로 많은 토지를 소유한 대지주 집안이어서 전혀 부족함 없이 성장했다. 1932년 조선미술전람회에 입선하면서 화단에 데뷔했고, 2년 후에는 일본으로 유학해 도쿄 제국미술학교에 입학했다. 도쿄에서 조선신미술가협회를 조직해 활동했는데, 이중섭도 그 일원이었다.

일본의 미술대학에서 서양화 방법론을 집중적으로 습득했지만, 조선의 향토적인 소재와 색채에 대한 관심이 컸다. 1930년대 중반 유학 초기 작품은 다분히 서양화의 전형적인 느낌을 풍긴다. 대표작 중 하나인 〈카드놀이 하는 부부〉는 양복을 입은 남자와 한복을 입은 여자가 감상자를 쳐다본다. 그림 속 도구도 서구적인 분위기다. 탁자 위에는 트럼프와 양주가 있다. 색도 전형적인 유화 물감 분위기다. 과도할 정도의 명암 구사, 빛과 어둠의 대비를 통해 이목구비의 입체성이 지나치게 뚜렷해 마치 조각상을 보는 느낌이다.

조선의 친근한 소재에서 출발해도 마찬가지다. 1936년 작품 〈궁녀의 휴식〉은 조선 궁내 여인들의 일상을 담았다. 병풍과 가구, 한 여인이 한쪽 발에 신은 버선도 우리의 것 그대로다. 한국 근대 화가들의 딱딱하고 다소곳한 누드와는 다른 분위기다. 수줍은 모습은 어디서도 찾아볼 수 없다. 하지만 세 명의 누드 여인을 등장시킨 것 자체가 유럽 화가들의 누드 작품에서 흔히 볼 수 있는 세 여신 구도다. 한 여인이 자신의 유두를 손가락으로 잡고 있는 모습도 서양화에서

보던 그대로다. 눈이나 입술, 표정도 다분히 서구적인 미인이다.

이 시기 대부분 작품에서는 두꺼운 유화의 질감이 특징적으로 보인다. 하지만 1930년대 후반에 이르면 상당한 변화가 나타난다. 1938년의 〈상황〉이나 이와 유사한 요소를 지닌 〈무희의 유희〉 〈운명〉 등은 소재는 물론 표현 형식에서도 향토적인 분위기가 가미된다. 얼굴이나 옷 표현에서 기존의 과도한 입체감을 벗어난다. 동양화의 평면적인 느낌이 살아나고 물감도 얇게 발라 수채화를 보는 듯한 착각이 들게 한다.

귀국해서는 본격적으로 전통 회화를 접목시키려 시도한다. 이중섭을 비롯해 비슷한 문제의식을 가진 몇몇 화가와 함께 조선총독부가 주도하는 관변 전시회였던 조선미술전람회(선전)에 반대하고 새로운 표현 방법을 추구한다. 조선 옷을 입은 인물이 주로 등장하고, 고대 고분벽화가 담긴 엽서를 수집하고 연구해 전통적인 형태에 관심을 기울이고, 고유한 색채 감각을 탐구한다.

이즈음 그린 작품으로는 〈부녀도〉나 〈부인도〉, 그리고 형의 모습을 담은 〈이여성〉 등이 대표적이다. 얼굴도 조선 사람 느낌이고 조선 붓의 가는 선 효과, 평면적인 느낌, 얇은 색감 층 구사 등을 통해 채색 동양화 분위기를 살린다. 〈푸른 두루마기를 입은 자화상〉도 그 연장선에 있다.

그런데 이 자화상이 담고 있는 열망은 회화적 표현 영역을 넘어선다. 당시 우리 민족이 처한 상황에 대한 고민과 이를 극복하고자 하는 의지, 이념적인 고민 등이 담겨 있다. 당시 이쾌대의 활동을 봐

도 다분히 의식적인 열망임을 알 수 있다. 해방 직후의 활동은 이념적인 갈등 및 지향과 적지 않은 접촉면을 갖는다.

현상적으로는 이른바 '좌익' 계열의 미술활동 경력이 눈에 띈다. 해방 다음 해 조선미술동맹 서양화부 위원장에 선임되고, 이듬해 북을 방문한다. 한국전쟁 와중에는 좌익 활동 경력 때문에 국군에 체포되어 부산과 거제도 포로수용소에 구금된다. 1953년 남북 포로 교환 때 북을 선택한다. 월북화가라는 딱지 때문에 오랜 기간 한국 사회에서는 금기되고 어두운 장막에 갇힌다.

당시 그의 활동을 현재 전형적 의미의 이념적 경향으로 단정하는 것은 무리가 있다. 이념 자체에 대한 관심과 열망이라고 보기에는 상당히 여린 모습이다. 포로수용소에 있던 1950년에 인편을 통해 아내에게 보낸 편지만 봐도 이념적 투사로서의 정서와는 다소 거리가 있다.

이 포로수용소에서 나를 두둔하는 친지들의 덕택으로 잘 있습니다. 이곳의 미국인 수용소 소장이 미술을 이해하는 분인 까닭에 화용지와 색채도 구해주셨습니다. (…) 전운戰雲이 사라져서 우리 다시 만나면 그때는 또 그때대로 생활설계를 새로 꾸며봅시다.

그의 편지 어디에서도 자본주의 대변자들에 대한 적개심이라든가, 새로 만들고자 하는 사회주의 국가에 대한 기대 등은 보이지 않는다. 어찌 보면 지극히 평범한 인간의 모습이다. 해방에 대한 그의

열망은 이념보다는 민족이 처한 고통스러운 현실에서 출발한다. 이 자화상을 그리던 시기의 역작으로 잘 알려진 '군상 시리즈'를 봐도 그러하다. 한국 민중의 고통과 절규, 희망을 2미터 넘는 캔버스에 담은 대작이다.

특히 〈군상IV〉가 유명하다. 미켈란젤로의 군상을 보듯, 꿈틀거리는 신체를 통해 혁명적 열정을 드러낸 듯하지만 실제로는 현실에서 접한 경악스러운 충격의 반영이다. 한국전쟁이 일어나기 전인 1948년 6월 미 공군이 독도 인근에서 물고기를 잡고 미역을 채취하던 민간인을 폭격해 수많은 사람이 죽은 사건에서 충격을 받아 그린 작품이다. 당시 독도는 미국의 폭격 연습지였는데, 단순한 실수가 아니었다. 수십 척의 선박이 침몰당하고, 수십 명의 어민이 죽었다. 어민들의 증언에 따르면 저공비행하며 가까운 거리에서 기총소사까지 했다.

이념적 경향도 같은 맥락으로 보인다. 일제강점기에 고통에 빠진 조선 사람들의 참상이 가장 중요한 동기이고 토대였을 것이다. 적어도 당시에는 자본주의 방식이라고 하면 일제에서 벗어나더라도 또 다른 식민지로 추락하는 것으로 여기는 게 그리 어색하지 않은 상황이었다. 기본적으로 제2차 세계대전 이전의 식민지가 자본주의 열강들의 경제적 이익을 위한 군사적·영토적 지배를 본질로 하고 있기 때문이다. 따라서 식민지에서 벗어나는 유력한 방향으로 자연스럽게 사회주의 경향을 떠올리는 사람이 많았다. 그러한 의미에서 이쾌대의 이념적 경향 밑바탕에는 당시 '좌익' 활동을 했던 많은 사람

의 문제의식처럼 민족적 고통과 과제에 근거한 열망이 자리 잡고 있었다고 볼 수 있다.

민족의식과 계급의식을 끌어안다

일제강점기 작품 가운데 이를 추측해볼 수 있는 그림이 꽤 있다. 일본 유학이 끝나갈 때 그린 〈상황〉도 그중 하나다. 무심코 보면 무엇을 말하려는지 잘 다가오지 않는다. 화려한 옷을 입고 족두리를 한 여인 뒤로 세 명의 여성과 한 명의 남성이 몰려 있다. 다양한 옷차림과 자세, 표정에서는 각각 어떤 의미를 갖는지 쉽게 떠오르지 않는다. 바닥에는 깨진 그릇 몇 개가 나뒹군다.

화려한 옷을 입은 한가운데 여인이 궁금하다. 전통 혼례를 위한 신부 차림 같지만, 무희 복장으로 봐야 한다. 비슷한 시기에 그린 〈무희의 휴식〉이 거의 동일한 복장이니 말이다. 그럼에도 춤을 추는 자세는 아니다. 다리는 기마자세이고, 두 손을 엇갈리도록 하고, 앞을 향한 것으로 보아 무술 동작에 가깝다. 외부의 공격에 대처하는 방어 동작 같다. 부릅뜬 눈이나 굳게 다문 입술은 무엇인가를 지키기 위한 굳은 결의를 내비친다. 누구에게서 무엇을 지키려는 것일까?

뒤에 있는 사람들이 곤란에 처하지 않도록 위협에서 보호하는 동

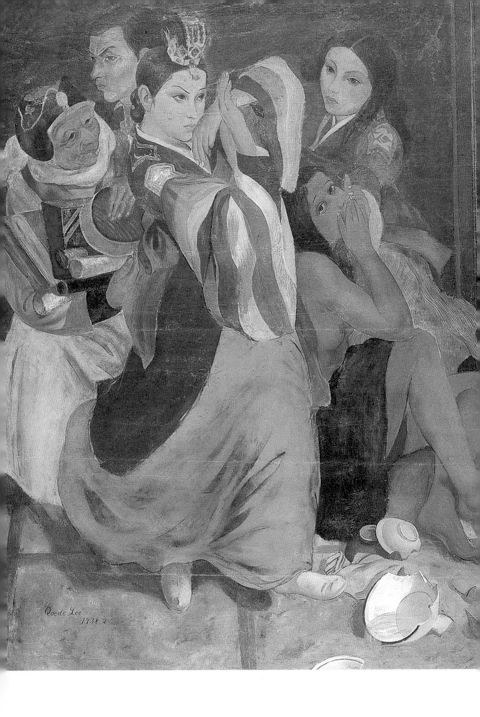

〈상황〉_ 이쾌대, 1938

작이다. 바로 옆에 손으로 입을 가린 채 슬픈 눈으로 앉아 우리를 보는 반라의 여인은 무엇을 의미할까? 전체적인 분위기로는 누드화를 위한 장치라고 보기 어렵다. 그리고 위협에서 지켜주려는 무희의 자세를 고려할 때 겁탈당하는 여인을 묘사하는 듯하다. 일제강점기에 침략자와 친일파 지주의 탐욕 때문에 자기 몸조차 제대로 지키기 어려웠던 조선 여인들이 떠오른다.

옛 여인들의 방한모인 남바위를 쓰고, 옷감을 비롯해 살림에 필요한 귀중한 물품을 품에 잔뜩 안고 있는 노파는 재산을 지키려는 몸부림이 아닐까 싶다. 방바닥에 흩어져 있는 깨진 그릇들도 이와 연관이 깊다. 토지를 비롯해 재산이라고 할 만한 것은 물론 세간까지 약탈당한 그 시대 백성의 고통을 상징한다. 나라를 잃고, 끊임없이 수탈당할 뿐만 아니라, 친일파 지주들에게 더 혹독한 착취를 당하는 식민지 백성의 파괴된 삶을 표현한 것이다. 일제의 검열과 탄압을 피하기 위해 상징적인 장치를 이용해 보여줄 수밖에 없는 사정을 반영한다.

맨 뒤에서 옆모습으로만 드러나는 남성은 이쾌대 자신일 듯하다. 주름이 잡힐 정도로 미간을 잔뜩 좁히고 눈앞에서 벌어지는 수탈과 착취에 분노하는 것으로 보아 예상할 수 있다. 그런데 왜 백성의 고통을 온몸으로 막으려는 무희처럼 정면으로 바라보지 못하고 시선을 피하듯 옆을 향하는가? 지주 집안에서 어려움 없이 자라고 일본으로 미술 유학을 갈 정도로 사정이 넉넉한 자신의 한계를 자책하듯 표현한 것 아닐까? 엄혹한 식민지 상황에 분노하긴 하지만 자신의

한계 때문에 선뜻 전면적으로 저항하지 못하는 유약한 지식인으로
서의 안타까움과 실망 말이다.

이 그림에서 느낄 수 있듯이 이쾌대의 문제의식은 식민지 침략자
와 그들의 앞잡이들 때문에 고통받는 조선 민중의 삶에 대한 공감에
서 출발한다. 그에게 민족의 아픔이란 추상적인 무언가가 아니라 바
로 식민지 백성의 신음이다. 그가 갖고 있는 민족의식이나 사회주의
에 대한 공감도 기본적으로는 이러한 맥락으로 이해할 수 있으리라.

식민지를 살아가는 지식인으로서 이쾌대와 비슷하게 상황을 인
식하고, 이른바 '좌익' 활동에 대한 문제의식에서 유사한 결을 보여
주는 소설로 강경애姜敬愛의《인간문제人間問題》가 곧바로 떠오른다.
일제강점기 계급 사상에 근거한 문학운동인 '프로문학'을 대표하는
소설가다. 이들은 계급 문제를 매개로 식민지 문제에 접근한다.

그녀 역시 농촌에서 친일파 지주에게 극심한 착취를 당하는 농
민의 삶에 주목한다. 주인공 처녀인 선비의 아버지는 소작인을 돕
다가 지주인 덕호에게 맞아 죽는다. 소작인에게 돈을 받으러 갔다
가 3원을 받았는데, 굶는 자식들을 보다 못해 2원만 받아온 것이 발
단이었다.

"이 원뿐일세……?"
"저 남성네 어린것들이 굶고…… 굶고 있기에 주, 주었습니다."
덕호는 순간 눈이 뒤집히며 들었던 산판을 휙 집어 뿌린다. 산판은 민수
의 양미간을 맞히고 절거득 저르르 하고 떨어진다.

"이 미친놈아, 그렇게 자선심 많은 놈이 남의 집은 왜 살아. 나가! 네 집 구석에서 자선을 하겠으면 하고 말겠으면 말아라."(…)
덕호는 벌컥 일어나며 발길로 냅다 찬다.

이쾌대의 〈상황〉 속에서 바닥에 뒹구는 깨진 그릇처럼 친일 지주 들은 최소한의 살림 근거조차 뿌리 뽑힌 소작인들의 마지막 숨통까 지 조인다. 자식이 기아에 시달려도 소작료는 오르기만 한다. 제날 내지 못하면 그나마 입에 풀칠하던 땅도 떼인다. 수금하러 갔다가 너무나 딱한 사정에 편의를 봐주었다는 이유로 지주에게 폭행을 당 한 선비 아버지는 결국 그날부터 자리에서 일어나지 못하고 앓다가 세상을 떠난다.
게다가 어머니까지 시름시름 앓다가 남편의 뒤를 따르자 선비는 굶을 수 없어 덕호의 집 몸종으로 들어간다. 하지만 덕호는 아버지 를 때려죽인 것도 모자라 선비의 몸을 호시탐탐 노린다. 공부를 시 켜주겠다는 미끼로 그녀에게 접근한다. 그러던 어느 날 둘만의 자리 가 만들어졌을 때 참을 수 없는 정욕의 불길에 휩싸여 바싹 다가앉 는다.

"가만히 앉았어! 누가 어쩌냐."
꿈칠 놀라 일어나려는 선비의 손을 덥석 쥐었다. 덕호의 손은 불같이 뜨 거웠다. 그리고 약간 술내를 섞은 강한 장년 사나이의 냄새가 선비의 얼 굴에 컥 덮씌운다. 선비는 어쩔 줄을 몰라 부들부들 떨었다. (…) 벌컥 일

어나렸을 때, 누런 살이 투덕투덕 찐, 늙은 호박통 같은 덕호의 볼이 선비의 볼 위에 힘껏 비비쳤다.

"선비야! 너 내 말 들으면 공부 아니라 그 우엣 것도 네가 하고 싶다는 것은 다 시켜줄게! 웅! 이년."

결국 선비는 덕호에게 순결을 빼앗긴다. 동네에는 선비를 좋아하는 청년 첫째가 있었다. 그도 부당한 행동을 일삼는 덕호에게 대들었다가 지주를 비호하는 일본 순사들에게 끌려가 주재소에서 호되게 당한 뒤 이 마을에 더 살았다가는 지주와 일본 순사들의 등쌀에 목숨을 부지하기 어렵다고 판단해 공장에 취직하려고 인천으로 떠난다. 선비도 지주와 그 집 식구들의 학대를 견디지 못하고 덕호의 집을 도망쳐 서울로 간 친구 간난이를 찾아 떠난다. 우연히 인천에서 공장 일을 하다가 선비와 첫째가 만난다.

이들은 인천에서 노동자 조직을 이끌던 대학생 출신 신철의 도움을 받는다. 나름 지식인이었던 신철은 항일의식을 가지고 있던 다른 지식인들이 보이는 사고방식의 허위에 질린다. "그들의 유일한 희망은 어떤 자본가를 붙잡아가지고 무슨 잡지나 신문사나 경영해볼까 하는 그런 심산이었다." 중앙에 앉아 잡지나 신문사를 경영해 이름을 날리는 데만 관심을 두는 것에 거듭 실망한다. 대부분 지식인이 봉건적 영웅 심리에서 나온 야욕과 가면을 몇 겹씩 쓰고 회색인에 불과하다는 생각에, 그는 인천 공장 지역에서 노동자의 진정한 벗이 되리라 굳게 결심한다.

첫째는 노동일을 하다 만난 신철을 통해 계급의식에 눈을 뜬다. 선비도 공장에서 노동력이 짓밟히고 인격이 유린되는 경험을 하면서 자연스럽게 신철, 첫째와 함께 노동자 조직에 동참한다. 신철과 첫째를 비롯한 지도부의 준비 아래 얼마 후 파업이 벌어진다. 인천 시민들은 종래에 없던 부두 노동자들의 단결과 투쟁을 보고 골목마다 나와서 응원을 보낸다. 일제 경찰에 의해 해산된 후 두 사람은 노동쟁의 주도 혐의로 체포된다.

그 후 신철과 첫째는 전혀 다른 방향으로 향한다. 신철은 가족과 법조계 대학 친구의 회유에 결국 전향한다. 출옥 후 지주 집안 딸과 결혼하고 사실상 저항의 길에서 발을 뺀다. 이에 비해 첫째는 끝까지 신념을 지키다 출옥한다. 전향한 신철의 소식과 폐결핵에 걸려 죽은 선비의 소식을 접하며 첫째는 현실 문제를 누가 해결해야 하는지 고민한다.

그렇다! 신철이는 그만한 여유가 있었다. 그 여유는 그로 하여금 전향을 하게 한 게다. 그러나 자신은 어떤가? 과거와 같이, 그리고 눈앞에 나타나는 현재와 같이 아무러한 여유도 없지 않은가! 그러나 신철이는 길이 많다. 신철이와 나와 다른 것이란 여기 있었구나! (…) 그러면 앞으로 이 당면한 큰 문제를 풀어나갈 인간이 누굴까?

선비의 죽음을 겪으면서 식민지의 현실, 그 안에서도 약자가 받는 고통, 나아가서는 이를 해결하기 위한 전망에 대해 진지한 통찰

을 구한다. 특히 누가 문제를 해결할 핵심 주체 역할을 해야 하는지 고민하면서, 신철과 같은 나약한 지식인일 수는 없다는 결론에 도달한다. 그들은 부유한 집안에서 어려움 없이 자라고, 지식인으로서 보장된 안정적인 미래 등이 있기 때문에 시련이 닥쳐오면 언제든 원래 자리로 돌아가려는 유혹이 강렬할 수밖에 없다고 판단한 것이다. 이에 비해 자신과 같은 노동자나 농민은 잃을 게 없기 때문에 돌아갈 곳도 없다고 생각한다. 타협하거나 물러나지 않고 근본적으로 문제를 해결할 때까지 싸울 주체는 결국 가난하고 직접 육체노동을 통해 삶을 영위하는 민중이라는 깨달음이다. 해결 주체에 대한 전망을 제시하고 향후 희망을 기약하면서 소설은 마무리된다.

〈상황〉을 통해 만나는 이쾌대의 문제의식도 비슷하지 않았을까? 일제와 친일 지주들의 수탈과 착취에 분노하면서도 선뜻 앞으로 나서지 못하고 뒷줄에 서서 시선을 피하듯 옆을 향하는 모습은 신철과 같은 지식인이 갖는 한계를 스스로 절감하고 있기 때문 아닐까? 단호하고 결의에 찬 모습으로 전면에 나서서 조선 사람들을 보호하는 무희가 자신 같은 지주 출신이거나 지식인이기는 어렵고, 한편으로는 일제로 인한 고통, 다른 한편으로는 아직 사회 곳곳에 남아 있는 신분제 흔적의 고통을 온몸으로 받아내는 신철처럼 민중이라는 점을 드러내고자 한 것 아닐까? 실제로 조선시대에 무희가 민중의 일원이었듯이 말이다.

그러한 의미에서 이쾌대의 열망은 일본 제국주의의 식민지 지배에 대한 단순한 반발을 넘어선다. 식민지라는 민족적 현실에 대한

1차적인 반발을 넘어 아직 맹위를 떨치는 전근대적·봉건적 잔재에 대한 저항, 나아가서는 현실에서 민중이 겪어야 하는 고통에서 출발하는 계급적 의식에 이르기까지 다양한 문제의식을 흡수한 열망을 회화에 담아내려 한다. 해방 직후 그의 활동도 이러한 열망의 연장선상에 있지 않았을까 싶다.

투 영 들라크루아,

감정을
연기하다

〈햄릿으로서의 자화상〉
들라크루아
+
《햄릿》
셰익스피어

꿈틀거리는 감정에
자신을 싣다

누구에게나 살아가면서 한두 사람의 롤모델이 있기 마련
이다. 닮고 싶은 것이 삶의 가치관일 수도 있고, 실제로 걸어간 인생
의 궤적일 수도 있다. 혹은 다른 사람들에게서 좀처럼 발견하기 어
려운 특출한 재능이나 사회적으로 실현한 성과에 마음이 꽂히기도
한다. 따르고자 하는 마음이 간절하면 간절할수록 자신의 정신과 행
위를 투영한다. 마치 자기 안에 그가 자리하기라도 한 듯 깊숙이 받
아들인다.

화가도 예외가 아니어서, 자화상을 통해 연출하는 방식으로 따
르고 싶은 간절함을 표현하는 경우가 적지 않다. 낭만주의 회화를
대표하는 외젠 들라크루아Eugène Delacroix(1798~1863)의 〈햄릿으로서

의 자화상〉도 롤모델에 자신을 투영한다. 어떤 면에서는 그가 이끌었던 낭만주의의 정신적 지주와 자신을 동일시하는 자화상이기도 하다.

그림은 단순하다. 셰익스피어의 대표작 중 하나인《햄릿》의 주인공 모습으로 자신을 표현한다. 당시의 젊은 귀족들이 즐겨 입는 복장 그대로 분장한 상태다. 우수에 찬 표정처럼 보이지만, 한편으로 결연한 의지도 묻어나온다. 한 손으로 허리에 차고 있는 칼을 잡고 있어서 언제든 결전의 날을 준비하고 있는 느낌이다. 마치 연극 무대에서 조명을 받으며 비장한 대사를 준비하는 분위기여서 긴장감이 흐른다.

사실 들라크루아는 좀처럼 자화상을 그리지 않는 화가다. 어려서부터 병 때문에 여러 번 요양했을 정도로 워낙 허약해 자기 모습에 자신감을 갖지 못했다. 그래서인지 자화상을 통해 자신을 드러내는데 상당히 인색한 편이다. 몇 개 되지 않는 자화상 가운데 비교적 초기 작품에 해당하는 이 그림에서 자신을 햄릿으로 담은 데는 그만한 이유가 있다.

19세기 유럽에서 낭만주의 미술이 전성기를 맞이하기 전까지는 신고전주의 미술이 한 시대를 풍미했다. 신고전주의는 역사적 의미를 갖는 주제를 통해 이성적인 교훈을 이끌어내고, 규칙화·규격화된 선을 이용해 단순하고 고정된 균형미를 실현하는 데 치중한다. 이에 비해 낭만주의는 역사적 교훈보다는 개인의 삶에, 이성을 중심으로 한 사회적 도덕률보다는 출렁이는 감정과 직관에 충실하다. 공

〈햄릿으로서의 자화상〉_ 들라크루아, 1821

포와 고통의 감정에서부터 의지나 상상력에 이르기까지 주관적 요소를 중시한다.

고통에 번민하는 자를 그리스·로마의 역사적 사례에서 찾기보다는 현실의 인간에게서 찾고자 한다. 낭만주의 미술의 선구자라 할 수 있는 들라크루아는 격렬한 고통을 동반하는 감정 분출의 전형을 문학에서 찾는다. 셰익스피어의《햄릿》이나《로미오와 줄리엣》을 비롯한 여러 비극과, 괴테의《젊은 베르테르의 슬픔》, 실러의 극 등으로 대표되는 영국이나 독일 낭만주의 경향 문학의 영향이 크다. 어려서부터 문학에 상당한 관심을 기울인 것도 영향을 주었던 듯하다. 열일곱 살 때 화가가 될 결심으로 학교를 자퇴하고 화실에 들어가기 전까지는 문학이나 음악에서 두각을 나타낸다. 화가로 활동하면서도 문학에서 자주 창작의 영감을 찾는다.

특히 셰익스피어의 비극에 주목한 것은 고통스러운 성장 경험도 한몫한 듯하다. 일곱 살 되던 해 아버지가 사망하고, 2년 후 군인이었던 형이 전사하고, 이후 어머니마저 잃는다. 비극적인 상황 속에서 부모가 죽고 번민과 고통으로 밤을 지새우는 셰익스피어 비극의 주인공에게 공감할 만한 경험을 스스로 안고 있었기에 그들에게 자신의 감정을 투영했던 게 아닌가 싶다. 우수와 번민을 비롯해 인간적인 감정을 극적으로 표현하는 데 셰익스피어의 비극만큼 단박에 가슴으로 다가오는 작품도 없으리라. 들라크루아는 죽을 때까지 셰익스피어의 작품을 나름의 시각으로 해석하고 이를 회화적으로 구현하려는 시도를 한다.

《햄릿》은 시종일관 감정의 폭발을 보여준다. 대략의 줄거리는 누구나 알고 있는 그대로다. 왕이었던 아버지가 죽고 어머니가 왕위에 오른 삼촌 클로디어스와 재혼하자 햄릿은 깊은 원망에 사로잡힌다.

오, 너무나 더럽고 더러운 이 육신이 허물어져 녹아내려 이슬로
화하거나,
영원하신 주님께서 자살금지 법칙을 굳혀놓지 않았으면. 오 하느님!
하느님!
이 세상만사가 내게는 얼마나 지겹고, 맥 빠지고, 단조롭고, 쓸데없어
보이는가!
역겹다, 아 역겨워. 세상은 잡초투성이 퇴락하는 정원,
본성이 조잡한 것들이 꽉 채우고 있구나.

햄릿은 이중의 고통에 몸서리친다. 느닷없이 죽음을 맞이한 아버지 생각만으로도 견디기 어려운데 어머니가 아버지의 동생과 살을 섞자 세상의 모든 사람이 더럽게 느껴진다. 몸이 공중으로 분해되어 사라지거나 차라리 자살로 생을 맞이하고 싶어 한다. 당시의 낭만주의 정서에서 자살은 정신적 소외의 극단적 표현으로, 자신의 슬프고 괴로운 감정을 실현하는 적극적 행위로 여겨지기까지 한다.

햄릿의 대사 속에서 몸의 모든 감각세포가 고통을 느끼듯이 꿈틀거린다. 모든 일상이 지겹고, 맥 빠지고, 단조롭고, 쓸데없는 것으로 다가온다. 한편으로는 가장 가까운 인간이 보여주는 추악함에

대한 증오와 번민, 다른 한편으로는 의미를 상실한 삶이 만들어내는 건조하고 무료한 감정을 동원할 수 있는 모든 단어를 구사해 토해낸다.

원망에 사로잡혀 시간을 죽이며 나날을 보내던 중 햄릿은 선왕의 망령으로부터 동생에게 독살당했다는 말을 듣는다. 망령의 말이라서 곧이곧대로 믿을 수 없어 사실을 확인하기 위해 일을 꾸민다. 극단에 요구해 선왕이 살해당하는 장면을 담은 연극을 왕 앞에서 펼치게 한 것이다. 왕의 안색이 변하는 순간 그가 아버지를 죽였다고 확신한다. 이 사실을 알고 번뇌와 분노에 휩싸인 햄릿의 감정을 유명한 대사에 담는다.

있음이냐 없음이냐, 그것이 문제로다. 어느 게 더 고귀한가.
난폭한 운명의 돌팔매와 화살을 맞는 건가,
아니면 무기 들고 고해와 대항하여 싸우다가 끝장을 내는 건가.
죽는 건 자는 것뿐일지니, 잠 한 번에 육신이 물려받은 가슴앓이와
수천 가지 타고난 갈등이 끝난다 말하면, 그건 간절히 바라야 할 결말이다.

격렬한 감정은 다시 삶과 죽음의 경계로 자신을 내몬다. 생명을 유지하기 위해서는 아버지의 원수인 삼촌의 존재를 인정해야만 한다. 반대로 아버지의 복수를 위해서는 목숨을 내걸어야 한다. 삶의 유지와 죽음을 통한 정의의 실현이라는, 양극단의 선택에 자신을 몰

아넣는다.

아버지의 죽음에 얽힌 비밀을 알게 된 후 햄릿의 감정은 더욱 예민해진다. 심지어 사랑하는 여인 오필리아에게조차 비뚤어진 태도를 보이고 공격적으로 대한다. "난 당신과 당신 애인 사이를 설명할 수 있다고. 자지 보지 노는 꼴을 볼 수만 있다면." 햄릿의 성적 도발이 거침없다. 그녀의 다리 가운데로 들어가겠다며 성관계를 요구하기도 한다.

그녀가 너무나 잔인하고 날카로운 말이라며 항의해도 막말을 멈추지 않는다. "내 칼날이 들어갈 땐 신음깨나 할 거요." 여기에서 칼날은 남자 성기의 비유이고, 노골적으로 성기를 가리키는 말을 쏟아내기도 한다. 신음이 여자가 성행위 과정에서 내는 소리라는 점은 웬만한 사람이라면 다 알 수 있는데도 대놓고 말한다.

격렬해진 감정은 복수와 죽음을 향한 길로 인도한다. 셰익스피어는 햄릿이 아버지의 원수를 죽이는 이야기를 펼치면서도 평범한 결말을 피한다. 죽일 수 있는 기회가 찾아왔지만 가장 극적인 순간을 기다린다.

지금 하면 딱 맞겠다, 지금 기도 중인데. 그래 지금 할 거야.
그럼 놈이 천당 간다. 그래서 내가 복수한다. 그건 따져봐야지.
악당이 내 아버질 죽였는데 그 대가로 유일한 아들인 내가,
바로 그 악당 놈을 천당으로 보낸다. (…) 아서라 칼아, 더 끔찍한 상황을
만나자.

놈이 취해 잠자거나 광란하고 있을 때, 침대에서 상피 붙어 쾌락을

즐길 때,

경기 중 욕하거나 구원 기미가 전혀 없는 행동을 하고 있을 때, 다리를

걸자.

오필리아와의 관계도 파국으로 치닫는다. 복수할 기회를 노리던 중 그녀의 아버지인 재상을 왕으로 착각하고 죽인다. 사랑하는 남자가 자기 아버지를 죽였다는 소식을 들은 오필리아는 미쳐서 물에 빠져 죽는다. 나중에 재상의 아들이 복수하기 위해 왕과 짜고 독을 바른 칼로 햄릿과 펜싱 시합을 한다. 경기 중에 두 사람 모두 그 칼에 찔리고, 햄릿은 최후의 순간에 왕을 죽이고 숨을 거둔다. 왕비는 왕이 햄릿을 독살하려고 준비한 독이 든 술을 마시고 죽음을 맞는다. 얽히고설킨 복수극 속에서 잠시도 긴장의 끈을 놓지 못하고 손에 땀을 쥐도록 거친 대사와 극적인 장면을 통해 출렁이는 감정을 연출한다.

들라크루아는 낭만주의 미술이 중시하는 격렬한 감정 표출의 전형으로 셰익스피어의 《햄릿》을 꼽았던 듯하다. 《햄릿》의 내용을 회화적으로 구현하는 데 만족하지 않고 자신을 햄릿으로 표현할 정도로 말이다. 아마도 자화상을 꺼릴 정도로 자기표현에 소극적이었던 들라크루아의 내면에 햄릿 이상의 꿈틀거리는 감정이 숨어 있었기에 상당 기간 주변의 조롱이나 비난을 견디며 낭만주의 미술의 대표자로서 살아갈 수 있었으리라.

역사의 현장에서
자신을 연출하다

들라크루아는 문학만이 아니라 〈민중을 이끄는 자유의 여신〉에서 역사적인 순간 속으로 자신을 밀어 넣는다. 아마 그의 작품 가운데 사람들에게 가장 익숙한 작품일 것이다. 유럽은 물론이고 전 세계적으로 민주주의와 자유주의가 확산되는 기반을 마련한 프랑스 대혁명의 상징으로 자주 사용되기에 어디선가 몇 번은 봤음 직한 그림이다.

가운데 자유의 여신이 자유·평등·박애를 나타내는 프랑스 삼색기를 들고 투쟁의 대열 선두에 서서 민중을 이끈다. 왼손에 긴 소총을 들고 있지만 워낙 힘찬 모습이어서 별로 버거워 보이지 않는다. 그녀의 아래에는 부르봉 왕가의 정예 근위병인 스위스 군인 복장을 한 병사의 시체가 나뒹굴고, 그 왼쪽으로는 하반신이 벗겨진 시체도 보이는데, 어느 편인지는 알 길이 없다.

맨 왼쪽 허름한 옷차림을 한 남성은 한눈에 봐도 노동자 같다. 1789년의 혁명 이래 몇 차례에 걸친 봉기에서 노동자나 도시 빈민의 참여가 두드러졌다는 점으로 볼 때 지극히 자연스러운 상황이다. 하지만 언뜻 상당한 과장으로 보이는 인물이 눈에 띈다. 자유의 여신 옆으로 권총을 들고 앞으로 헤쳐나가는 소년이 그러하다. 소년 역시 한 치의 두려움도 없는 표정으로 대열을 이끈다.

지금의 감성으로는 과도하다는 생각이 들지 모르겠지만, 프랑스

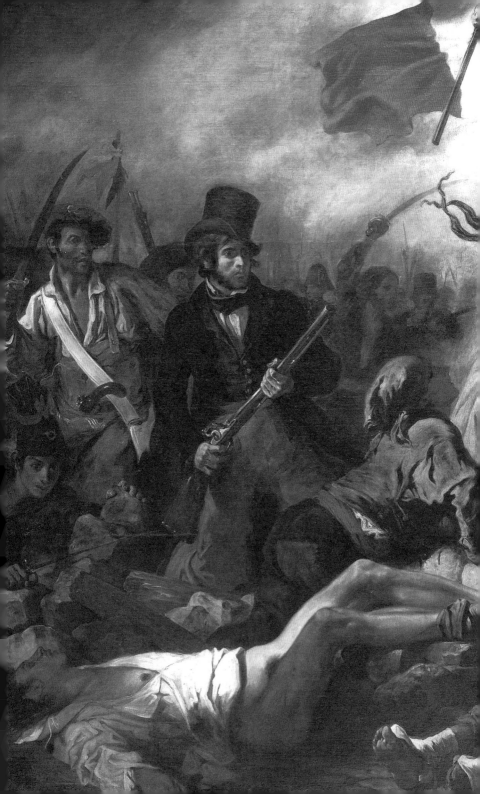

〈민중을 이끄는 자유의 여신〉_들라크루아, 1830

대혁명 당시에는 흔히 볼 수 있는 모습이었다. 아주 어린 시절부터 아동노동으로 착취받던 소년들은 시대의 아픔을 온몸에 간직한 노동자의 일부였기 때문이다. 실제로 혁명이 벌어지면 당시 노동자와 빈민 등이 설치한 파리의 바리케이드에서 전투에 참여한 소년들의 활약은 그리 낯설지 않았다고 한다.

자유의 여신과 소년만큼이나 눈길을 끄는 인물이 한 사람 더 있다. 장총을 들고 여신의 뒤를 바짝 따르는 남자다. 모자와 신사복 차림을 고려할 때 시민계급, 즉 부르주아지의 일원으로 보인다. 구체제를 지배했던 귀족과 성직자에 맞서 시민계급이 프랑스 대혁명의 동맹자로 참여했으니 충분히 개연성 있는 해석이다.

그런데 이 인물의 또 다른 특징에 주목할 필요가 있다. 이 그림에 등장하는 인물 가운데 여신을 제외하고는 얼굴에 가장 환한 빛이 비치고 세부 묘사에도 가장 심혈을 기울인 기색이 역력하다. 다른 인물들이 이상화된 여인과 소년, 노동자의 모습이라면 이 인물은 실제 대상을 보고 그린 느낌이다.

게다가 얼굴을 자세히 보면 영락없이 1837년의 자화상에서 확인할 수 있는 들라크루아의 이목구비와 너무나 닮아 있다. 여러 가지 사정을 종합할 때 자신을 주인공으로 삼아 그렸다고 봐야 한다. 과거 햄릿을 자신의 모습에 투영했듯이, 1830년 7월혁명 와중에 거리 대열에 참여하고 있는 혁명가의 모습을 자신에 투영한 듯하다.

그는 평소에 병약한 신체와 우울증 때문에 주로 화실에서 지냈다고 한다. 마찬가지로 혁명 정신에 공감하면서도 거리에 나가지 못하

〈민중을 이끄는 자유의 여신〉의 일부분 _ 들라크루아, 1830
〈자화상〉_ 들라크루아, 1837

고 화실에서 민중의 열기를 회화적으로 구현하는 데 만족해야 했다. 그로서는 소극적인 참여에 머물러야 했던 자신의 한계에 적지 않은 아쉬움이 있었을 것이다. 그런 자신을 전투에 참여해 치열하게 싸우는 혁명가의 모습에 담음으로써 아쉬움을 달랬던 게 아닐까.

혁명 현장을 묘사한 이 그림에서도 안정적인 구도와 정확한 선 묘사를 통한 이성적 교훈보다는 풍부한 표정과 선명한 색을 통한 감정 표출에 충실하고자 했던 낭만주의의 특징이 살아난다. 들라크루아는 원색에 가까운 강렬한 색으로 열정적인 감성을 표현한다. 삼색기의 선명한 빨강과 파랑만이 아니다. 여신 바로 아래에서 부상을 당한 듯 겨우 몸을 지탱하며 간절한 눈길로 바라보는 남자의 푸른색 셔츠나 자유의 여신상 허리에 감은 붉은색 천도 여신의 노란색 치마와 대비되며 강렬한 느낌을 전달한다. 인물과 인물의 경계는 물론이고 신체와 의복 등을 선으로 구획하지 않고, 색의 대비와 명암을 통해 효과적으로 구분한다.

혁명을 하나의 역사적 기록으로, 혹은 직접 정치적인 메시지로 보여주기보다는 현장에 실제 참여하는 듯한 감정을 자아내는 방식으로 다룬다. 현실적 엄밀성으로 보면 자유의 여신을 등장시킨 시도가 사실성을 해칠지 모르지만 감정의 분출이라는 점에서는 효과적이다. 그녀를 통해 새로운 시대로 나아가는 희망의 감정을 생생하게 전달한다. 들라크루아는 〈민중을 이끄는 자유의 여신〉을 발표하고 여전히 프랑스에서 맹위를 떨치고 있던 신고전주의 미술을 비판한다.

차가운 정확성은 예술이 아니다. 그러한 기술은 완성된 기교를 보여주지만 거기에는 표현이 없다. 그렇기 때문에 교묘한 필세는 볼 수 있지만, 불행하게도 나는 그 기교를 보고 있으면 마음이 냉각되고 내 공상은 그 날개를 오므린다.

그가 보기에 신고전주의는 눈을 위해 그리는 미술이다. 정밀한 기교를 통해 고대 그리스·로마의 상황을 재현하는 데 초점을 맞춘다. 현실을 다루더라도 고전적인 이상이나 이성으로 마련한 도덕률을 숙련된 선 묘사를 통해 구현한다. 하지만 기교는 기계적인 정확성을 보여줄 수는 있을지언정 마음을 움직이지는 못한다. 오히려 마음이 얼어붙어 상상력이 꺾인다는 것이다. 진정한 예술이 되려면 "눈을 위해서가 아니라 마음을 위해서 창작"해야 한다.

여기까지는 낭만주의 화가들의 일반적인 경향과 큰 차이가 없다. 들라크루아는 앞의 몇몇 자화상에서 보았듯이 문학이나 역사 현장의 인물과 자신의 감정을 일치시키는 방식으로 한발 더 나아간 것이다. 어떤 면에서는 심리학에서 말하는 투영과도 연관이 깊다. 대신 일반적으로 말하는, 나쁜 면과 관련 있는 투영, 스스로 피하고자 하는 검은 그림자의 반대 측면이라고 할 수 있다. 굳이 이름을 붙이자면 좋은 투영, 혹은 하얀 그림자다.

싫었거나 자신이 인정하고 싶지 않은 부정적인 면을 체현하고 있는 상대, 그럼에도 불구하고 자기 내부에 들어와 있는 어두운 그림자가 아니라, 너무나 닮고 싶은 긍정적인 면을 갖고 있는 상대를 향

해 달려가는 밝은 그림자 말이다. 심리학자 마리루이제 폰 프란츠 Marie-Louise von Franz 는 〈개성화 과정〉이라는 글에서 심리적인 그림자에 대한 자각을 알기 쉽게 설명한다.

친구가 당신의 결점을 비난할 때, 마음속에 심한 분노가 끓어오르는 것을 느낀다면 바로 그 순간 자기가 의식하지 못하고 있는 당신 그림자의 일부를 발견할 것이다.

심리적인 그림자는 무의식의 이미지다. 부정적인 투영은 자아의식으로서는 결코 있을 수 없는 성격으로서의 그림자다. 가장 싫어하기 때문에 절대로 그렇게 되지 않으려고 노력해온 바로 그 성격이 검은 그림자의 정체다. 여러 가지 이유 때문에 자세히 들여다보려고 하지 않았던 자기 인격 안의 어두운 구석이다. 성격 안의 열등하고 부정적이며 숨기고 싶은 부분, 험악하고 비굴한 또는 야비한 부분, 의식 입장에서는 숨기고 싶은 부분, 즉 부정적·원시적인 부분을 의미한다.

이에 비해 들라크루아의 투영은 자아의식이 나아가고자 하는, 보다 우월하고 긍정적이며 자신과 타인에게 보이고 싶은 부분에 해당한다. 가급적이면 의식이 드러내고 싶어 하는 전향적인 미래를 담는다. 그러한 의미에서 그림자라는 말을 군이 붙이자면 하얀 그림자인 것이다. 물론 어두운 그림자로서의 투영이라고 해서 무조건 퇴행적인 것은 아니다. 오히려 그러한 부분과 정면으로 마주하고 타협함으

로써 의식은 안정과 균형을 이룰 수 있다. 들라크루아의 투영은 안
정과 균형을 넘어 새로운 전망을 여는 데 기여할 수 있다는 점에서
보다 능동적인 역할을 한다. 그러므로 자기 마음속에 검은 그림자를
발견하는 노력과 함께 일종의 롤모델로서의 하얀 그림자를 심어놓
는 작업도 큰 의미가 있다.

허 무 키르히너,

상처로
세상을
보다

〈군인으로서의 자화상〉
키르히너
+
《무기여 잘 있거라》
헤밍웨이

전쟁이 남긴 상처를
핥다

허무는 엄습하는 충격이 너무 깊어서 수렁에서 빠져나올 길이 없다는 생각에 허우적거릴 때 생겨나는 감정이다. 가장 일반적으로는 마음속이 아무것도 없이 텅 비어서 모든 것이 무가치하고 무의미하게 느껴지는 상태를 말한다. '허무한 것'을 가리키는 히브리어 '헤벨'은 '증기' 또는 '호흡'이라는 뜻이다. 그만큼 나오자마자 금방 사라져버려 손에 잡히지 않는 공허를 느낀다는 뜻일 게다. 무엇에서도 의미를 찾지 못하고 부유하는 듯한 삶을 이어간다는 점에서는 공통적이다.

문제는 왜 일체의 현상이 헛되거나 보잘것없게 느껴지는가이다. 일상적으로 맞닥뜨리는 세계와 자신의 삶 전체가 가치 없는 순간의

연속으로 다가올 정도라면 그만큼 큰 충격을 받았기 때문이다. 만약 일시적인 충격이라면 툭툭 털고 일어나면 그만이다.

자신이 어찌할 수 없는 불가항력적 상황에서 상당 기간 지속적으로 충격을 접할 때 허무에 빠진다. 나아가 한 사회 내에서 적지 않은 사람들이 허무에 빠지고 하나의 경향으로 자리 잡았다면 그 충격이 전면적이었다는 의미다. 사회적인 심리 현상으로 나타날 정도로 상당수의 사회 구성원이 허무에 빠지는 충격적 사건은 그리 흔하지 않다. 인류 역사에서는 상당 기간에 걸쳐 사람들의 생사를 쥐고 흔든 전쟁이 대표적인 경우다.

전쟁으로 인한 허무감을 회화적으로 표현한 화가로 독일 표현주의 미술의 선구자 중 한 사람인 에른스트 루트비히 키르히너Ernst Ludwig Kirchner(1880~1938)가 꼽힌다. 〈군인으로서의 자화상〉은 마음의 상처를 잘 보여준다.

군복을 입고 있지만 전쟁에서 승리를 다짐하는 결연한 의미와는 한참 거리가 멀다. 눈동자가 보이지 않을 정도로 진하게 물감을 채워 넣은 눈이 앞날에 대한 희망을 상실한 마음을 드러낸 듯하다. 그림에서는 보이지 않지만 초점을 잃어 끊임없이 흔들리고 있을 것만 같다. 입에 문 담배도 위안이 되지 않는다. 담배가 축 늘어질 정도로 별 의미를 두지 않는 것으로 보아 초조함 때문에 떨고 있을 것만 같다.

가장 강렬한 인상을 주는 것은 단연 잘린 손이다. 잘려나간 팔에서는 여전히 시뻘건 피가 배어나온다. 그의 아픔은 잘려나간 손 때문만이 아니다. 차라리 육체의 고통이라면 당장은 극심할지라도 시

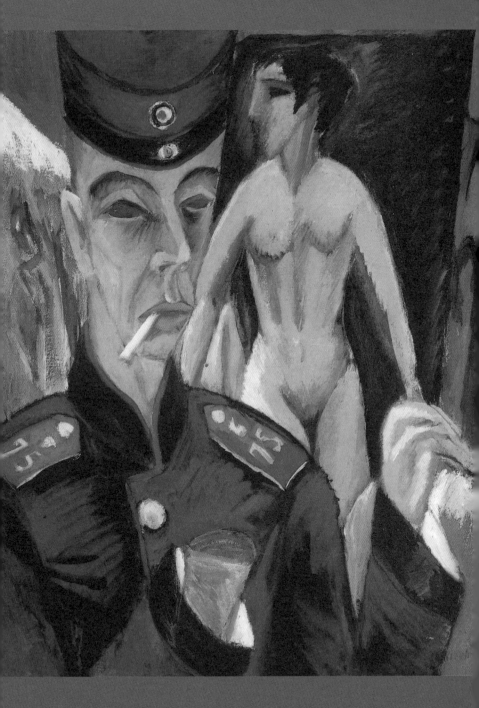

〈군인으로서의 자화상〉_키르히너, 1915

간이 해결해줄 것이다. 하지만 화가에게 붓을 쥐어야 하는 손이 없다면 절망감은 깊이를 알 수 없는 늪을 향하기 마련이다. 그림에서는 뒤편으로 누드 여인이 있고, 벽에 세워진 대형 캔버스들이 보인다. 절실하게 그림을 그리고 싶지만 붓을 들 수 없는 현실에 허망함이 스며들어 있다. 화폭을 가득 채운 원색에 가까운 붉은색과 푸른색이 오히려 더 깊은 우울감을 자아낸다.

이 자화상에는 키르히너 자신의 경험이 상당 부분 담겨 있다. 군복과 잘린 손목은 직접 전쟁에 참여해서 얻은 육체적·정신적 상처를 보여준다. 키르히너는 1914년 독일이 제1차 세계대전의 중심이 된 상황에서 군대에 자원입대한다. 대부분 청년이 그렇듯 애국심에 참전했지만 전쟁 과정에서 민간인을 포함해 무고한 많은 사람이 대량학살당하는 장면을 목격하고 충격을 받는다. 상상을 초월하는 전쟁의 참상을 직접 겪은 뒤 신경쇠약 증상을 보여 군대를 떠난다.

전쟁으로 입은 정신적 상처를 그림에서 잘린 손목으로 표현한 듯하다. 전쟁의 피바람이 사회를 뒤덮던 시기에 화가로서 작업하기란 매우 어려웠으리라. 게다가 전쟁 경험에 의한 트라우마는 캔버스 앞에 서는 행위를 더욱 멈칫거리게 했으리라. 고통스럽다고 해서 전쟁이 없는 곳으로 도망갈 수 있는 상황도 아니다. 당시 유럽인 입장에서는 '세계대전'이라는 표현이 공연히 만들어진 게 아닐 테니 말이다. 유럽 어디든 전쟁의 그림자와 공포가 넘실대 피할 곳이 없다.

후방이라고 공포에서 벗어날 리 만무하다. 과학기술의 발달로 인한 무기 개발과 거미줄처럼 깔린 철도망으로 전 유럽이 동시에 전

쟁터로 변한 상황이어서 민간인이 사는 구역도 안전지대일 수 없다. 20세기 접어들어 전쟁의 성격과 양상이 바뀐다. 누가 더 빠른 시간에 상대편 민간인을 대량살상할 무기를 사용하고 결정적 공격을 가하는가에 의해 승패가 결정된다. 군인보다 민간인 사망자나 부상자가 더 많이 발생할 수밖에 없는 방식이다.

설사 전쟁이 끝난다고 해서 문제가 해결되기를 바라기도 어렵다. 이미 제1차 세계대전 전부터 산업화가 초래한 그늘이 사회 전체를 뒤덮고 있었고 전쟁 후에도 어둠이 걷히기를 기대하지 못하는 상황이다. 대도시의 화려한 건물과 넘쳐나는 다양한 상품 이면에 빈부 격차로 인해 신음하는 대다수 도시인의 삶을 목격해야만 한다. 더군다나 당장 전쟁이 끝나도 곧 다시 더 큰 규모의 전쟁이 벌어질 수밖에 없다는 점도 허무에 빠지기 좋은 조건이다. 세계대전이 산업화를 통한 초과이윤 확대를 위해 유럽 강대국들이 식민지 확대 경쟁을 벌이던 와중에 일어났기 때문이다. 이래저래 몇 겹으로 버티고 서 있는 절망의 벽 앞에서 허무의 감정이 자라난다.

세계대전 이전에도 키르히너 그림에는 우울감이 짙게 깔려 있었다. 그는 산업화된 도시의 그늘에서 자아를 상실한 채 살아야 하는 사람들에게 메시지를 던지고 싶어 했다. 그가 베를린에 정착하면서 목격한 대도시는 겉으로 보기에 대량생산으로 활기 넘치는 듯했지만, 도시 이면에는 역겨운 악취와 어두운 그림자가 가득했다.

생산적인 분위기를 풍기는 듯한 대로변의 풍경과 다르게 몇 걸음 옮기자마자 만나는 뒷골목에는 술집과 바가 득시글하고 어느 골

〈모델이 있는 자화상〉_키르히너, 1910

목에서나 사치와 향락에 젖은 도시인이 흥청댄다. 그 주변으로 도시 빈민들의 비참한 삶이 화려한 도시와 극적으로 대비되어 더욱 짙은 그늘을 드리운다.

키르히너는 산업화가 맹렬한 속도를 낼수록 신음이 커져가는 도시인의 내면을, 심하게 휘어져 마치 곧 쓰러질 것만 같은 건물이나 거리에 어지럽게 뒤섞여 있는 사람들의 모습으로 묘사하곤 했다. 혹은 과학기술에 기초한 산업 문명에 대한 반발을 에로티시즘이 묻어나는 누드화로 표현했다. 아무것도 걸치지 않는 여성의 벗은 몸을 통해 일체의 제약에서 벗어난 순수함 자체를 담아내려 했다.

〈모델이 있는 자화상〉도 그 일환이다. 아틀리에에서 화가는 그림 작업을 준비하고, 뒤편의 모델은 의자에 앉아 무표정한 얼굴로 기다린다. 화가는 담배 파이프를 입에 물고 양손에 붓과 팔레트를 챙겨든 채 작품 구상을 한다. 특유의 붉은색과 푸른색의 원색 대비가 퇴폐적인 분위기는커녕 생경한 느낌과 함께 묘하게 슬픔을 자아낸다. 기대와 희망보다는 무력감이나 권태감이 강하다.

〈군인으로서의 자화상〉에서 보이는 절망과 허무까지는 아니다. 그래도 팔레트와 붓을 들고 있긴 하다. 얼굴의 어둠도 상대적으로 덜하다. 색면도 훨씬 정돈된 상태다. 불과 몇 년 사이 절망감이 훨씬 더 깊어지고 표현도 거칠고 격해진 것이다. 그만큼 세계대전의 충격이 컸음을 알 수 있다.

제1차 세계대전의 충격이 초래한 허무감을 문학으로 승화시킨 대표적인 작품으로 어니스트 헤밍웨이Ernest Hemingway의《무기여 잘

있거라》를 꼽는 데 주저할 사람은 별로 없으리라. 키르히너가 그러했듯이 헤밍웨이도 세계대전 당시 스무 살의 나이로 이탈리아 전선에 참전해 중상을 입기도 했다. 직접 겪은 전쟁 경험을 바탕으로 전쟁의 참혹함과 그로 인해 사회에 전반적으로 퍼지는 허무 감정을 풀어낸다.

전쟁이 일어나자 이탈리아 전선에 의용군으로 참전한 미국인 군의관 프레드릭 중위와 영국의 지원 간호사 캐서린을 중심으로 소설은 전개된다. 처음부터 긴장감이 흐른다. 밤만 되면 대포에서 내뿜는 섬광이 번쩍인다. 어둠을 뚫고 행군하는 군인들의 발소리와 대포가 덜컹거리며 끌려가는 소리가 들린다. 이윽고 전선에서 신호탄이 오르고 포탄이 터지자마자 옆에서 "어머니! 아이고, 어머니!" 하며 참을 수 없는 고통의 절규가 들린다.

몸을 만지자 비명을 질렀다. 포화가 명멸하는 사이에 보니까 두 다리 모두 무릎 위가 부서져 있었다. 한쪽 다리는 어디로 갔는지 없어졌고, 다른 다리는 힘줄과 바짓가랑이로 간신히 매달려 있었다. 몸에 붙어 있지 않은 것처럼 다리 토막이 꿈틀꿈틀 움직였다. (⋯) "아아 예수님, 성모님, 이 고통을 멎게 해주세요." 그러고는 헐떡이며 "어머니, 어머니" 하더니 조용해졌다. 팔을 깨문 채. 끊어질락 말락 한 다리 토막이 꿈틀거리고 있었다.

전쟁은 낭만적인 경험이 아니다. 흔히 국가에서는 애국심을 부추

기며 청년들의 가슴에 불을 지피려 하지만 전쟁터에서 만나는 일상은 어느 편이든 지옥이기 마련이다. 참전 병사 입장에서는 아군이든 적군이든 전투 과정에서 목숨을 잃거나 부상당한 병사의 모습을 일상적으로 접해야 한다. 특히 폭격으로 죽은 시체나 부상당한 사람의 모습은 처참함 그 자체일 수밖에 없다.

소설의 장면처럼 팔이나 다리가 날아가버리기 일쑤다. 극심한 고통을 겪고 있는 사람이라면 누구나 이 병사처럼 차라리 어서 목숨이 끊어지기를 바랄지도 모른다. 전투 규모에 따라 수십 구나 수백 구 넘는 시체가 신체의 일부가 사라진 상태로 널브러져 있다. 이런 상황에서 누가 낭만적인 감정으로 지켜볼 수 있을까.

그렇다고 해서 총상으로 부상이나 죽음이 덜 끔찍하다는 이야기는 전혀 아니다. 또 다른 전투에서 동료 병사가 충격을 받고 갑자기 비틀거리더니 앞으로 꼬꾸라진다. 경사진 둑에 드러누운 채 일정치 않게 피를 토하는 모습이 심상치 않다. 나머지 병사들이 빗속에서 그의 위에 웅크리고 앉아 끔찍한 모습을 지켜본다. "탄알이 목덜미 아래를 관통해 오른쪽 눈 아래로 나왔다." 병사는 프레드릭이 양쪽 상처 구멍의 피를 막고 있는 동안 절명하고 만다.

하지만 전쟁을 독려하는 국가나 군 지휘부는 일상적으로 목격하는 시체와 부상자들로 인해 행여 사기가 떨어질까 우려해 영웅 만들기에 여념이 없다. 전사하거나 부상을 당하더라도 국민들이 마음속으로 기억하고 역사에 이름이 남을 것이니 돌격을 망설이지 말라고 한다. 전투 중 폭격을 맞아 프레드릭도 부상을 당하는데, 군 당국은

어떤 근거를 대서라도 전쟁 영웅으로 만들려고 한다.

"자네, 훈장을 타게 될걸세. (…) 중상을 입었으니까. 자네가 영웅적 행위
를 했다고 설명할 수만 있다면 은훈장을 탈 수 있다는 걸세. 그렇지 못하
면 동훈장이고. 당시 상황을 자세히 얘기해보게. 어떤 영웅적인 행동을
했나?"
"천만에, 다들 치즈를 먹고 있다가 그만 날려가버렸을 뿐이야."
"농담이 아냐. 부상당하기 전후에 틀림없이 영웅적인 행위를 했을 거야.
잘 생각해봐."
"아무 일도 안 했어."
"누구를 업어다 주진 않았나? 자네가 몇 명을 업어 날랐다는데." (…)
"나르긴 누굴 날라, 꼼짝도 못하고 있었는데."

아무리 국가나 민족에 대한 충성심이나 상대편에 대한 적개심을
심어놓으려고 해도 점차 무감각해지는 현상은 어쩔 수 없다. 아무
생각 없이 무작정 애국심에 동조하는 병사들도 있지만, 점차 회의감
이 찾아든다. 전선 사수와 전진만 요구하는 지휘부에 대한 불만도
커진다. "군 당국은 다만 인력이니 병력이니 하는 것만 생각하고 있
거든. 놈들은 사단에 대해서 논쟁만 하고 있고, 그 사단이 몇 개 손에
들어오면, 이내 몰살시켜버리지."
　대부분 전쟁 초기에는 승리에 대한 확신이 집단적으로 형성된다.
하지만 전선 상황이 고착되면서 불안감이 스며든다. 승리에 대한 믿

음도 날이 갈수록 희미해지고, 나아가서는 승리한다고 해서 달라질 게 그리 많지 않다는 생각이 자라난다. 승리를 바라왔지만 이제는 승리를 믿지도 않고, 심지어 뭐가 뭔지 도무지 알 수 없는 상태에 빠진다. 그저 살아남는 것이 중요해지고 당장 푹 자는 게 관심사가 된다. 장기전이 되면서 전쟁에 회의감을 가진 탈영병이 늘어난다. 부대를 버린 자는 총살에 처한다는 엄격한 규정에도 불구하고 장교들 그룹에서까지 도망자가 발생한다.

부상에서 어느 정도 회복된 후 잠시 전선을 떠나 사회로 나올 일이 있지만 현실감이 없다. 막상 지긋지긋한 전쟁터를 벗어났지만 이미 사회가 더 낯선 느낌이다.

양복으로 갈아입고 보니, 나는 가장 무도회라도 가는 사람 같은 느낌이 들었다. 오랫동안 군복만 입고 있었으므로, 평복을 입었을 때의 느낌을 잊어버리고 말았다. 양복바지가 헐렁하니 맥이 없었다.

기분 나쁜 소리를 내며 총탄이 날아다니고, 지축을 흔들며 포탄이 터지고, 팔다리가 잘린 부상자나 시체를 접하는 전쟁터의 참상이 머리에서 떠나지 않는다. 이제는 전쟁이 끝나더라도 평범한 삶을 살기가 어렵지 않을까 하는 두려움도 커진다.

자신이 부상당했을 때 보살펴준 간호사 캐서린과 서로 사랑하지만 전쟁은 그조차 제대로 놓아두지 않는다. 그녀 역시 전투에서 약혼자가 사망한 상처를 안고 있다. 그녀가 임신을 하게 되고, 엎친 데

덮친 격으로 프레드릭이 엉뚱하게 스파이 혐의까지 받으면서 두 사람은 스위스로 탈출한다. 하지만 전쟁터는 도망자의 삶을 그대로 놓아두지 않는다.

캐서린은 사산을 하고 심한 출혈로 오랜 시간 의식불명 상태로 있다가 결국 숨을 거둔다. 병실 복도에서 의사에게 "오늘 밤, 내가 할 수 있는 일이 있겠습니까?"라며 이야기를 건네지만, "아뇨, 아무것도 할 일이 없습니다"라는 대답이 돌아올 뿐이다. 사랑하는 여인이 죽은 상황에서 아무런 일도 할 수 없는 자신의 무력함만 거듭 확인한다.

전쟁이라는 괴물은 세상을 지배하는 동안 단 한순간도 정상적인 삶을 허용하지 않고 모두를 괴물로 만들어버린다. 전쟁에서 승리를 거두든 패배하든 정상으로 복귀하기는 불가능하다는 생각이 잦아진다. 무엇보다 귀를 찢는 비명 소리와 낭자하게 흐르는 피로 점철된 전쟁터의 참상이 머리에서 떠나지 않는다. 특히 전쟁으로 육체적·정신적 장애가 생긴 경우라면 더욱 그러하다.

《무기여 잘 있거라》의 프레드릭도 그렇지만 세계대전 이후 상황을 허무 감정에 실어서 그린 헤밍웨이의 또 다른 소설 《해는 또다시 떠오른다》의 주인공 제이크도 마찬가지다. 그는 전쟁 부상으로 성불구가 된다. 전쟁 중 지원 간호사 일을 하던 브레트를 사랑하지만 생식기 불능으로 육체적 관계를 나누지 못한다.

전쟁이 망쳐놓은 삶으로 인해 매사에 의미를 찾지 못한다. 전쟁이 끝난 뒤에도 그저 술에 취하거나 여행을 떠나고, 소란스러운 투

우 경기에 몰입하면서 시간을 보낸다. 스페인 투우와 투우사에 관한 필요 이상의 세부적인 묘사가 이어지지만 흥미보다는 좌절과 허무에 빠진 나날을 더욱 쓸쓸하게 보여주는 느낌이다. 전쟁에 대한 환멸에서 오는 무의미한 쾌락의 반복 이외에는 아무것도 아니다.

마지막 장면에서 브레트는 제이크 옆으로 바싹 다가와 앉는다. 서로 꼭 붙어 허리를 감았지만 불구의 몸 때문에 더는 이어지지 않는다. 그녀는 "우리가 함께했더라면 참 즐거웠을 거예요"라며 짧막하지만 의미심장한 말로 이별을 대신한다. 전쟁 이후 지금까지의 나날처럼 앞으로도 그에게는 아무런 기대도 없는 시간이 기다릴 뿐이다. 희망의 씨앗이라곤 단 한 톨도 남아 있지 않다는 절망감이 쌓이면서 키르히너가 그랬듯이 뿌리 깊은 허무가 자리 잡는다.

허무를 허무로
남겨놓다

허무의 감정이 마음속에 한번 똬리를 틀고 들어앉으면 좀처럼 다른 감정에 자리를 내주지 않는다. 키르히너가 원래 비관적이기만 했던 것은 아니다. 세계대전이 터지기 전인 1905년에 키르히너는 헤켈 등 네 명의 독일 건축학과 학생과 함께 "현재와 미래를 잇는 다리 역할"을 자임하며 '다리파'라는 미술가 그룹을 결성했다.

키르히너는 다리파 강령에서 "미래를 짊어질 젊은이인 우리는 편

안하게 자리 잡은 늙은 세력에 대해서 팔과 삶의 자유를 마련하고자 한다"면서 전통에서 벗어나 자유로운 표현에 기초한 미술 혁신을 강조했다. 비록 19세기 말 이후 독일 사회의 급격한 산업화와 도시화 속에서 확산되는 인간소외 현상에 주목하고 어두운 현실을 그리긴 했지만 다리파의 선언대로 미래에 대한 강한 희망을 품고 있었다.

하지만 전쟁을 겪으면서 전반적으로 희망의 기색이 옅어지고 암울함이 캔버스를 덮는다. 허무감 속에서 허우적거리는 인간의 실존을 더욱 어둡게 그린다. 전쟁이 끝난 지 약 10년이 지난 뒤에 그린 〈다리파 예술가들〉 속의 키르히너 역시 〈군인으로서의 자화상〉의 어둠에서 크게 벗어나 있지 않다.

전반적으로 침울한 분위기다. 다리파라는 미술가 그룹도 해체로 향하던 시기여서 시대로 인한 허무에 이어 스스로에 의한 허무까지 겹친 것이다. 뒤에 서 있는 사람 가운데 왼편이 키르히너다. 손에는 직접 목판화로 제작한 '다리파 연대기'가 들려 있다. 키르히너의 주관이 가득 실린 이 문서에 그룹 구성원 대부분이 불만을 가진다. 그림에서 네 사람의 시선이 마주치거나 한 방향을 향하지 않고 서로 엇갈리는 것도 우연이 아니다. 모두 표정이 없고 키르히너는 자신을 벽으로 일부 가린다.

키르히너는 전쟁 이후의 작품에서 허무를 허무로 남겨놓는다. 미래를 향한 기대를 담고 있는 밝은 빛을 거의 남겨놓지 않는다. 그러한 한계 때문에 제1차 세계대전 이후 독일의 또 다른 미술 경향인 '다다'는 다리파를 비롯한 표현주의 미술에 적개심 가까운 비판의

〈다리파 예술가들〉_키르히너, 1927

눈길을 보낸다.

베를린을 중심으로 확산된 독일 다다 미술가들은 낡은 시대를 일소하고 새로운 시대를 열어나가려는 포부를 키운다. 현실의 부조리나 소외를 극복하는 데도 적극적으로 참여하려는 의지를 보인다. 전쟁이 초래하는 허무의 표현에 머물지 않고, 전쟁이 한창일 때임에도 불구하고 직접 전쟁을 비판하고 평화를 향한 행동을 촉구한다. 황제에게 충성을 다하는 군대에 대항해 일어난 수병들의 반란, 노동자의 결사와 집회에서 희망을 발견한다.

이들에겐 기계문명을 예찬하는 미래파 미술 경향이 아예 싹수가 없는 짓거리로 보인다. 추상미술은 사람들의 눈을 현실에서 떠나도록 부추기는 배신행위를 한다. 이들보다는 덜하지만 다리파식 표현주의 미술도 희망과 의지를 약화시키기는 마찬가지여서 다다의 비판 대상에서 벗어나지 못한다. 절망스러운 현실을 개인의 감정에 담아 드러내지만, 허무의 유포라는 점에서 사람들에게 힘을 주기보다는 비판에 빠져 과거에 머물게 하는 퇴행적 시도라는 비판이다.

독일 다다 주도자 중 한 사람인 휠젠벡Hulsenbeck의 〈다다 선언서〉에는 표현주의 미술에 대한 이들의 문제의식이 잘 담겨 있다.

우리 시대의 가장 절실한 관심을 표현하는 그러한 예술에 대한 우리의 기대를 과연 표현주의는 충족시켰는가? 생의 본질이 우리의 피와 살이 되게 불사르는 그러한 예술에 대한 우리의 기대를 과연 표현주의자들은 충족시켰는가? 그러지 못하였다! 내면으로 되돌아간다는 미명하에 문

학과 미술의 표현주의자들은 문학과 미술사에서 찬사를 구하고 가장 고상한 시민적 기품을 열망했던 세대로 떼 지어 몰려갔다.

그에 따르면 표현주의는 내면에 우리의 시야를 한정시킨다. 사회가 구조적으로 사람들에게 강제하는 고통을 느끼는 데 머물지 않고, 능동적으로 문제를 해결해야 하는 시대적 과제 해결에 아무런 도움을 주지 못한다. 실천적인 대안에 소극적이라는 점에서 "표현주의는 행동적인 인간의 노력과 아무런 상관도 없다"는 것이다.

키르히너를 비롯한 다리파의 작품이 허무를 허무로 남겨놓는 경향이 다분하기 때문에 이들의 비판이 전혀 근거 없지는 않다. 특히 개인을 넘어 사회 전체적으로 허무가 집단 심리로 자리 잡는다면 문제 해결에 걸림돌로 작용할 수도 있다. 허무 그 자체에서는 새로운 동력을 찾아내기 어렵다.

가장 큰 문제는 현실이 억압 덩어리고, 대부분 사람이 수렁에 빠져 어우적대고 있음을 인지하지 못하는 상태라는 점이다. 문제를 문제로 느끼지 못하는 상황이야말로 최악이다. 하지만 허무는 사람들의 삶을 무의미하게 만드는 현실의 충격을 인지한다는 측면에서 나름 의미를 갖는다. 다만 과거나 현재에 머물지 않고 미래까지 모두 무의미한 대상으로 넣고 부유하는 정신을 부채질한다면 그나마 적극적인 역할조차 사라져버린다. 그렇기에 허무는 자신을 대체할 정신의 능동성과 만날 때 비로소 진정한 생명력을 얻는다.

수 용 콜비츠,

죽음에서
　삶을
찾다

〈죽음에의 초대, 자화상〉
콜비츠
+
《생의 한가운데》
린저

죽음의 부름을 담담하게
받아들이다

수용은 어떠한 대상이나 상태를 마음으로 받아들이는 것을 의미한다. 수용은 상대를 인정한다는 점에서 공감의 출발이다. 호감을 가진 사람과의 대화에서는 자연스럽게 생기는 감정이다. 하지만 잘 모르거나 싫어하는 경우에는 이야기가 달라진다. 수용은커녕 꺼리거나 배타적인 태도를 보이기 마련이다.

더군다나 그것이 죽음이라면 더 말할 나위가 없다. 청년 시절에는 누구나 죽음과 아무런 관계도 없다고 여긴다. 중년에 접어들어 신체 기능이 저하되더라도 죽음을 자신의 문제로 여기는 경우는 드물다. 죽음과 반쯤 겹쳐 살아가는 노년기도 큰 차이는 없다. 혹시라도 죽음의 그림자가 찾아올 기색이 보이면 질겁하고 등을 돌린다.

하지만 간혹 죽음과 대면하며 공감을 표현해온 화가나 문학가들이 있다. 독일 화가 케테 콜비츠Käthe Kollwitz(1867~1945)도 죽음을 정면으로 응시하며 작품 활동을 한 대표적인 경우다. 말년에 죽음을 소재로 수십 편의 작품을 내놓는다. 특히 〈죽음에의 초대, 자화상〉에서는 자화상 형식을 빌려 죽음과 대화를 시도한다.

그림 속 인물은 60대 후반의 노년기에 들어선 모습이다. 언뜻 보기에도 얼굴에 주름이 가득하고 신체는 활력을 잃은 상태다. 온몸을 기대어 겨우 지탱하는 느낌이다. 한 손을 들고 있지만 무언가 하려는 적극적인 손짓이 아니다. 몸 한쪽이 칠흑 같은 어둠 속으로 빠져드는 듯하고 옆에서 거친 손이 어깨를 살짝 두드린다. 죽음이 불현듯 찾아와 함께 가자고 한다. 얼굴을 어두운 그늘 속에 배치해 사신이 바짝 다가와 있음을 보여준다. 어디에도 거부하거나 도망가려는 기색은 없다. 마치 어느 날 문득 찾아오리라는 것을 예상하고 있었다는 듯 담담한 표정이다. 어떤 면에서는 기다리고 있었다고 해도 무리가 없을 것 같은 분위기다. 닫혀 있는 입을 열어 "안 그래도 기다리고 있었으니 이제 가지요"라며 따라나서지 않을까 싶다.

케테 콜비츠는 죽음과 관련된 작품이 유난히 많다. 죽음의 두려움과 처참함을 자주 접했기 때문일 것이다. 그녀와 남편은 일찍부터 빈민들과 함께하는 삶을 살았다. 중산층 지식인 집안에서 태어나고 성장해 빈곤한 생활과는 거리가 있었지만, 가족 가운데 사회주의 사상을 적극적으로 받아들인 사람이 꽤 있어서 가난하거나 억압받는 사람들의 처지에 공감하고 개선하려는 의지가 강했기 때문이다.

〈죽음에의 초대, 자화상〉_케테 콜비츠, 1935

남편 카를 콜비츠도 이상적인 꿈을 지닌 사회주의자로서 빈민 구호를 하는 의사였다. 결혼 후에도 재물이나 신분 상승보다는 노동자와 도시 빈민 주거 지역에 자선병원을 세워 가난한 이웃을 보살피는 일에 평생을 바친다. 케테 콜비츠는 자선병원에서 남편을 돕기도 하면서 고통받는 민중을 만난다. 고통에 공감하며 그들이 미래의 희망이 될 것이라는 희망을 품고 작품 활동에 반영한다.

나는 노동자들이 보여주는 단순하고 솔직한 삶이 이끌어주는 것들에서 주제를 골랐다. 나는 거기에서 아름다움을 찾았다. (…) 부르주아의 모습에는 흥미가 없었고, 중산층의 삶은 모든 게 현학적으로만 보였다. 그에 반해, 노동자에게는 뚝심이 있었다.

하지만 빈민 지역에서의 삶은 무력한 심정으로 많은 죽음을 목격해야 하는 나날이기도 하다. 질병과 굶주림으로 죽어나가는 사람들의 일상을 늘 안타까운 심정으로 지켜봐야 한다. 특히 후발 자본주의 국가인 독일은 영국이나 프랑스에 비해 빈부 격차가 더 극심해 사실 기아 상태로 삶과 죽음의 경계에 있는 사람이 적지 않았다.

엎친 데 덮친 격으로 두 차례 세계대전을 겪으면서 무작위적인 대규모 죽음을 목격한다. 식민지 쟁탈전을 본질로 하는 추악한 전쟁으로 최소한의 존엄성마저 짓밟히며 죽어가는 수많은 인간을 무력하게 바라본다. 무엇보다 결정적으로 그녀를 죽음의 문제에 몰두하게 만든 것은 추상적 인간의 죽음이 아닌, 항상 같이 호흡하며 자기

생명처럼 여기던 아들의 죽음이다.

전쟁이 일어나자 많은 청년이 자원입대했고, 부부의 둘째 아들도 그 대열에 합류한다. 콜비츠 부부가 적극 만류했으나 아들의 결심을 꺾지 못한다. 열여덟 살 청년은 플랑드르의 전투에 참여했다가 입대 20일 만에 전사 통지서로 돌아온다. 그녀는 전쟁으로 아들을 잃은 슬픔과 자신에 대한 각오를 일기에 남긴다.

사랑스러운 나의 아들아. 네가 그렇게 황급히 떠난 지도 두 달이 되었구나. 나는 계속 너의 뜻에 충실하련다. 너의 뜻을 잊지 않고 지켜가련다. 그렇다면 내가 할 일은? 그것은 나의 조국을 사랑하는 일이다. 네가 너의 방식으로 조국을 사랑했듯이 나도 나의 방식으로 조국을 사랑하련다.

가족의 죽음이라는 끝 모를 고통 체험도 그녀의 신념을 바꿔놓지 못한다. 자신이나 아들 모두 형식적으로는 같은 뜻을 지녔다고 여긴다. 조국을 사랑하는 마음은 다를 바 없지만 무엇을 조국이라고 보는가는 서로 다르다. 아들에게는 조국이 전쟁에서의 승리를 포함해 강한 힘을 가진 국가인 반면, 그녀에게는 조국이 사회 구성원 대다수를 이루는 노동자·농민·빈민 등의 민중이다. 민중과 함께하며 그들의 삶을 개선하는 방식으로 조국을 사랑하겠다는 의지다.

하지만 그렇다고 해서 슬픔이 사라지지는 않는다. 아들의 전사 통지서로 인한 충격이 이후 인생 전체에 걸쳐 사라지지 않는다. 계속 왕성한 작품 활동을 이어갔지만 그녀가 "삶에서 가장 참기 힘든

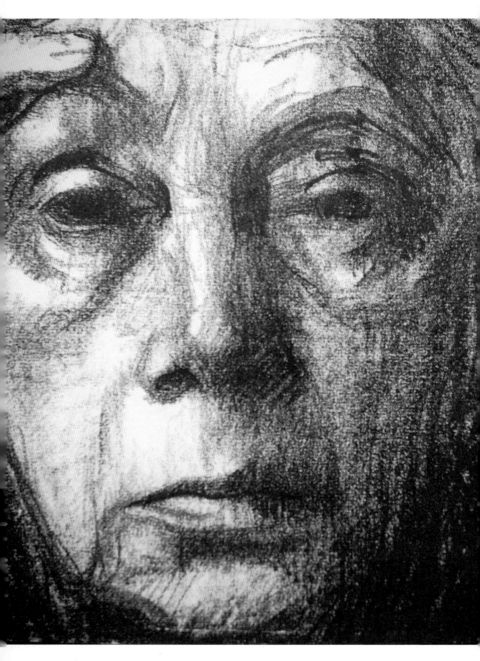

〈자화상〉_ 케테 콜비츠, 1934

충격"이라고 회상할 정도로 고통이 지속된다.

그때부터 나는 늙기 시작하여 죽을 날만 기다리게 되었다. 그것은 내 인생에서 하나의 획을 긋는 사건이었다. 더는 똑바로 일어설 수 없을 정도로 나는 꺾여버렸다. 이제는 어쩔 수 없이 저 아래로 가고 있나 보다.

의식 속에 늘 죽음의 그림자가 따라다닌다. 기아나 전쟁으로 죽어가는 다른 사람들의 죽음과는 다른 의미로 끊임없이 삶의 일부분을 차지한다. 단지 타인의 죽음만이 아니다. 자기 자신의 삶이 죽음과 항상 대면하고 있다는 생각이 스며든다. 한순간에 늙어버린 자신을 발견하고 죽음의 그림자를 감지한다.

허무주의에 빠지거나 맥없이 작품 활동에서 손 놓고 무력한 나날을 보냈다는 의미가 전혀 아니다. 대규모로 죽음을 전파하는 전쟁을 몰아내기 위한 몸부림을 그림으로 담아낸다. 반전화反戰畵의 대명사로 꼽힐 정도로 왕성하게 작품을 쏟아낸다. 당시 독일의 많은 화가가 현실을 외면하거나 표현주의 미술처럼 흔들리고 변형된 현실 묘사를 통해 고통을 드러낼 때 그녀는 전쟁이라는 문제를 정면으로 다룬다. 전쟁의 참상과 그에 따른 고통, 나아가서는 전쟁 반대 메시지를 담은 〈전쟁〉 연작을 내놓는다.

그렇지만 여전히 죽음에 대한 상념이 의식에서 떠나지 않는다. 1934년작 〈자화상〉처럼 그녀의 표현대로 "어쩔 수 없이 저 아래로 가고" 있는 자신, 이미 노년기로 접어들면서 죽음을 향해 걸어가는

자신을 응시한다. 얼굴에 가득한 주름과 생기를 잃어버린 무표정 속에서 죽음의 그림자를 느끼는 것일까? 한 손을 이마에 대고 있지만 동적인 느낌은 없다. 시간이 얼마나 흐르는지 모를 정도로 고정된 자세로 오래도록 자신을 응시하고 있는 듯하다. 어떤 면에서는 죽은 사람의 얼굴을 석고로 떠놓은 데스마스크 느낌마저 든다.

주변 상황도 타인을 넘어 자신의 죽음을 생각하도록 부채질한다. 이 〈자화상〉과 다음 해에 그린 〈죽음에의 초대, 자화상〉은 1933년에 나치를 이끄는 히틀러가 수상으로 취임한 직후의 작품이다. 히틀러는 취임 연설에서 "우리가 독일의 권력을 얻었습니다. (…) 당신은 복종해야만 합니다. 당신은 이 압도적인 지배의 필요에 복종해야만 합니다!"라며 전체주의의 기운을 노골적으로 드러낸다. 며칠 후 의회 해산령을 내리고, 새로운 선거에서 곧바로 나치즘의 걸림돌을 제거하기 위해 '마르크스주의 타도'라는 선거 구호를 제시한다. 나치가 총선거에서 43.9퍼센트를 획득하자 히틀러에게 전권을 부여하는 법안이 국회에서 통과돼 히틀러가 독일의 독재자로 등극한다.

히틀러가 집권한 직후 그녀는 아카데미 탈퇴를 강요당하고, 결국 자리에서 물러난다. 이들 부부가 사회주의자인 것은 공공연한 사실이었는데, 사회주의는 물론이고 심지어 자유주의까지도 국가의 적으로 규정하는 나치 세력에 노골적인 탄압 대상이 될 것은 분명했다. 게슈타포가 반나치 활동 혐의로 콜비츠 내외를 조사했지만 국제적 명성 덕분에 겨우 구속은 면한다. 이미 국가의 반역자로 낙인찍힌 그녀는 자연적 생명과는 무관하게 언제든지 죽음이 찾아올 수 있

다는 두려움을 갖고 있었는지도 모른다.

　현실에서 죽음을 정면으로 마주하면서 죽음이라는 주제에 더욱 몰두한다. 그 결과 당시에 그린 많은 자화상에서 죽음의 흔적이 짙게 배어나온다. 죽음을 매개로 시선이 타인에서 자신으로 돌아온다. 자신에게 가장 솔직해지고 삶에 대한 애착을 가장 크게 느낄 때가 바로 죽음을 마주한 순간이기 때문이리라. 진실로 자신의 벌거벗은 모습을 송두리째 확인할 수 있으니 말이다.

　나치 정권 아래에서 그녀를 둘러싼 상황은 갈수록 악화된다. 미술가로서의 창작과 전시의 자유도 박탈당한다. 나치는 모든 전시장에서 그녀의 작품을 철거한다. 심지어 '퇴폐미술전'을 열어 공공연하게 사람들의 비난을 유도한다. 게다가 대규모 죽음을 초래한 제1차 세계대전의 악몽이 점차 현실로 되살아나기 시작한다. 히틀러와 나치가 맹렬한 속도로 전쟁 준비에 박차를 가하면서 점차 유럽 전체에 전쟁의 어두운 기운이 감돌기 시작한다. 케테 콜비츠가 지속적으로 죽음에 천착한 이유이기도 하다.

죽음과 친숙해지는
시간

　〈카를 콜비츠와 함께한 자화상〉은 죽음에 응대하는 느낌을 넘어 죽음을 기다리는 듯한 생각마저 들게 한다. 허리가 꽤 굽어

쇠약해진 노년기의 신체를 보여준다. 남편과 나란히 앉아 물끄러미 어딘가를 바라보는 중이다. 관심을 끄는 사물이나 흥미로운 사건이 있어 잠시 눈길을 주는 것 같지는 않다. 특별히 어떤 현상에 초점을 맞추기보다는 그저 허공의 어느 지점에 멈춰 있는 듯하다. 이 자세 그대로 벌써 상당한 시간이 흘러가지 않았을까 싶다.

희망이 넘치는 분위기와는 거리가 멀다. 두 사람 모두 이목구비가 어둠에 묻혀 제대로 보이지 않는다. 새로운 기대를 안고 나아가기보다는 인생을 정리하는 분위기가 강하다. 젊은 시절부터 세상에 대한 진보적 신념을 함께하며 사회적 실천에서도 보조를 맞추던 남편 카를이 1940년에 세상을 떠난다. 아마 이 자화상을 그리고 얼마 지나지 않아 영원한 이별을 했으리라. 사고로 인한 죽음이 아니었으니 이 자화상을 그릴 당시에 이미 남편의 삶이 그리 오래 남지 않았음을 직감하지 않았을까? 그래서인지 남편의 죽음을 예감하고 기다리는 분위기다.

평생의 동지이자 반려자였던 남편까지 떠난 후 가족의 급작스러운 죽음으로 다시 큰 슬픔을 겪는다. 제1차 세계대전으로 아들을 잃고, 유럽을 비롯해 전 세계를 공포로 몰아넣은 제2차 세계대전에서는 큰손자를 잃는다. 이래저래 죽음이 한발 더 바짝 다가온 기분으로 살아간다. 하지만 더는 충격이나 공포로 다가오지 않는다. 1942년 일기에서는 "죽는다는 것. 오, 그것은 나쁘지 않다"라고 적었다. 70대 중반에 이르러 자신의 죽음도 목전에 다가왔음을 직감한 그녀는 가족들에게 유언을 남긴다.

〈카를 콜비츠와 함께한 자화상〉_ 케테 콜비츠, 1940

너희와 작별해야만 한다고 생각하니 몹시 우울하구나. 그러나 죽음에 대한 갈망도 꺼지지 않고 있다. 그 고난에도 불구하고 내게 줄곧 행운을 가져다주었던 내 인생에 성호를 긋는다. 나는 내 인생을 헛되이 보내지 않았으며 최선을 다해 살아왔다. 이제는 내가 떠나게 내버려두렴. 내 시대는 이제 다 지났단다.

죽음을 반갑게 맞이할 리는 없겠지만 적어도 담담한 마음이다. 삶을 돌아보기도 하고 자신에게 격려를 보낸다. 초연함까지는 아니더라도 불안이나 두려움에서는 확실히 벗어난다. 히틀러가 자살하고 나치 독일이 무조건 항복을 선언하기 2주 전에 사회적으로든 개인적으로든 치열했던 삶에 마침표를 찍는다.

케테 콜비츠와 비슷하게 독일 문학에서 나치 통치와 세계대전을 겪으며 전체주의와 전쟁에 저항하는 한편으로, 삶과 죽음이라는 주제에 천착했던 여성 작가로 루이제 린저Luise Rinser(1911~2002)가 있다. 특히 대표작《생의 한가운데》는 케테 콜비츠의 자화상에서 보이는 죽음의 수용 태도가 비슷한 문제의식으로 나타난다.

그녀는 초등학교 교사로 활동하던 중 1939년 나치당에 가입하라는 독촉을 받자 교단을 떠난다. 히틀러 정권에 반발했다는 이유로 출판금지를 당하고 게슈타포의 감시를 받는다. 나치에 대한 저항 활동을 한 이유로 투옥되어 1944년에 사형선고를 받으면서 죽음의 문턱에 서는 경험을 한다. 하지만 다음 해 전쟁이 끝나 가까스로 목숨을 구한다. 종전 후에도 나치에 의한 전쟁과 학살을 고발하는 작품

을 연이어 내놓는다. 《생의 한가운데》도 그 연장선상에 있다.

《생의 한가운데》는 루이제 린저의 자전적 색채가 짙은 소설인데, 편지와 일기 형식의 글이 대부분이다. 암에 걸려 죽음을 앞둔 대학교수이자 의사인 슈타인이 18년에 이르는 동안 사랑의 감정을 품어온 여주인공 니나에게 보낸 글이다. 그녀가 갖고 있는 삶의 태도, 그녀와 만나면서 나눈 대화를 통해 변화 과정을 겪는 자신의 세계관과 인생관을 드러낸다. 생의 한가운데 서서 삶은 물론 죽음조차 두려움 없이 받아들이는, 삶과 죽음을 하나의 고리 안에서 바라보며 충만한 의지로 시대를 헤쳐나가는 니나의 문제의식이 인상적으로 나타난다.

18년간의 대화 속에 다양한 주제와 소재가 등장하지만 특히 죽음을 매개로 삶을 논하는 대목이 시종일관 저변에 흐른다. 언제나 계기는 루이제 린저의 분신이라 할 수 있는 니나의 문제의식이다. 그녀와 만난 초기부터 죽음에 대한 남다른 태도가 슈타인을 당황케 하고 새로운 통찰에 이르도록 이끈다. 그녀는 자신의 죽음을 늘 뚜렷하게 의식하며 살아가고자 한다.

내가 죽어야 한다면 알고 싶습니다. 죽음은 중요한 일이에요. 그리고 우리는 그것을 단 한 번밖에 체험하지 못하는데 왜 의식 없이 받아들여야 해요? 마치 도살당하기 전에 머리를 얻어맞은 짐승과도 같이…. 나는 깨어 있고 싶어요. 나는 그것을 알고 싶어요.

슈타인이 통념적으로 갖고 있는 죽음에 대한 인상은 대부분 사람

들이 그렇듯이 비참하거나 두려운 느낌이 강하다. 고통을 겪다 죽어
가는 사람들의 일그러진 표정과 비틀어진 몸짓이 떠오른다. 그렇기
때문에 위신이나 수치를 생각하기보다는 삶 자체에 집요하게 집착
한다. 죽음은 오직 기피나 배제의 대상일 뿐이다. 수용은커녕 기본
적인 이해조차 하지 않으려고 한다. 하지만 니나는 일단 죽음에 대
해 알려고 한다. 삶이 소중한 만큼 죽음도 떼려야 뗄 수 없는 의미를
지니기 때문이다. 죽음을 생각하지 않는다면 어느 순간 불현듯 나타
난 불청객에 자신의 모든 것을 맡겨야 한다. 그녀에 따르면 죽음을
의식하지 못하고 살아가면 불시에 도살당하는 가축과 다를 바 없다.
인간의 삶이 정말 중요하다면 갑자기 닥쳐온 타격에 정복당하는 죽
음이어서는 안 된다. 스스로 인지하고 마음의 준비를 해야 한다.
　그녀에게도 처음에는 늙음이나 죽음이 최대한 멀리 떨어져 있어
야 하는 기피 대상이었다. 특히 어린 시절에 접한 끔찍한 첫인상이
오래도록 편견으로 남았다.

　죽음이 빠른 걸음으로 왔어요. (…) 나는 할머니를 보고 생각했어요. 생
이란 얼마나 끔찍한 것인가 하고. 나는 아주 옛날 사진을 발견하고 할머
니가 언젠가 한때 예쁜 소녀였고 아름다운 신부였다는 것을 알았어요.
그런데 지금은 늙고 무섭게 추악해지고 냄새를 피우면서 앉아 있었어
요. 할머니는 거의 살아 있지 않았고, 완전히 고독했어요.

　할머니의 노년기 증상에서 생전 처음 죽음의 냄새를 맡는다. 소

녀 시절의 싱그러운 아름다움과 노파의 쭈글쭈글해지고 퇴락한 모습이 극적으로 대비된다. 당장은 숨을 쉬고 살아가지만 이미 죽음이 코앞까지 다가와 있는 노인의 삶은 죽음과 다를 바 없는 느낌이다. 죽음은 그저 젊음이나 활기와 대비되는 고갈 상태에 불과하다는 생각이 지배한다. 오직 추함과 두려움으로만 다가온다.

하지만 스스로 인생을 경험하면서 삶과 죽음에 대한 새로운 시각에 눈을 뜬다. 죽음과 삶이 별개의 상태라거나 심지어 서로 대립하는 속성을 지닌다는 사고방식에 변화가 찾아온다. 어쩌면 동전의 양면처럼 늘 함께 가는 동반자인지도 모른다.

인생은 어떤 계산도 들어맞는 법이 없고 아무런 결말을 갖고 있지 않아. 결혼도 결말이 아니고 죽음도 다만 외관상 결말에 불과해. 생은 계속해서 흘러가는 거야. 모든 것은 그렇게도 혼란하고 무질서하고 아무 논리도 없고 즉흥적으로 생성되고 있어.

흔히 삶은 규칙과 질서 안에서 조화롭게 이루어지는 과정이라고 생각한다. 태어나서 부모의 보살핌을 받으며 성장하고, 일정한 나이가 되면 독립해 의지대로 삶을 영위하는 과정이 일정한 법칙 안에서 이루어진다고 생각한다. 그러므로 생을 일련의 법칙 안에서 순서에 따라 마치 기차가 철로 위를 달리듯이 살아가는 과정으로 여긴다.

반대로 질병이나 사고, 최종적으로 죽음은 이와 극적으로 대비되는 무질서로 규정한다. 삶의 법칙이 무너지고 오직 우연만이 지배하

는 상태라는 식이다. 하지만 그녀가 보기에 생과 죽음 모두를 포함한 인생은 예측이나 계산이 통하지 않는 우연과 무질서의 세계다. 어느 순간 생이었던 것이 다른 순간 죽음과 맞물린다.

만약 죽음과 분리된 생을 사고한다면 사람들은 오늘이 내일로 영원히 이어진다는 착각을 갖고 살아간다. 죽음이라는 단절의 순간이 현재의 삶과 관련 없다고 생각하기 때문에 정말 소중한 것을 오늘 누리려 하지 않는다. 오늘의 행복을 찾기보다는 막연한 미래를 위해 오늘을 희생하는 생활을 반복한다.

니나가 보기에 죽음을 수용하지 않는 생활, 내일을 위해 일상의 반복에 의지하는 생활은 진정한 삶이 아니다. "공부하고 먹고 자고 직업을 갖고 결혼하고 아이를 낳고, 그게 뭐예요? 그것만으로는 부족해요. 사람은 그것이 습관이 되어버리고 마치 그것에 의의가 있는 것처럼 스스로 타이르는 거예요." 그렇게 고정된 질서처럼 여기는 일상의 반복이 계속 이어지리라는 착각을 갖고 살아가다 어느 순간 죽음이 자기 앞에 불쑥 찾아올 때 화들짝 놀라며 그동안의 삶 전체를 후회한다. 진정한 삶을 살고자 한다면 죽음이 항상 곁에 다가와 있음을 인지하고 수용하며 살아가야 한다. 그래야 진정 소중한 오늘을 살며, 오늘 행복해야 내일도 행복할 수 있다는 것이다.

그녀를 사랑하고 생각을 존중하면서 슈타인에게도 변화가 찾아온다. 세계대전이 끝나고 몇 년 지난 후 슈타인은 질병 때문에 죽음이 임박했음을 알지만 당황하기보다는 담담하게 받아들이고 이별을 준비한다. "이제 나는 몇 달 안에 죽을 것을 안다. (…) 9월 9일을

내 죽음의 날로 선택했다." 죽음에 떠밀려 마감하기보다는 스스로 마지막 날을 선택한다. 물론 니나도 슈타인이 아프고 얼마 남지 않았음을 안다. 하지만 슬픔으로 보내기보다는 서로에게 찾아온 영원한 작별을 인정하며 축하한다.

죽음을 인식하고 수용하며 현재의 삶에 보다 적극적인 의미를 부여하려는 케테 콜비츠나 루이제 린저의 태도는 현재의 한국인에게 더 큰 의미로 다가온다. 학교나 직장에서의 경쟁에 모든 가치를 걸고 살아가기에 반복되는 당장의 일상을 삶의 전부처럼 여긴다. 막연하게 더 나은 내일을 기대하며 끊임없이 오늘을 희생하는 인생이 대부분 사람에게 고착되어 있다. 죽음이 언제든 찾아올 수 있고, 좀 더 나아가 항상 곁에 있다는 문제의식을 가지면 일상의 반복에서 벗어나 오늘이 더 특별한 날로 다가온다. 그러할 때 어제와 다른 오늘을 향한 첫걸음이 시작된다.

우 월 　 뒤러,

　　　인간
　　　　세상을
　　　꿈꾸다

〈장갑을 낀 자화상〉
뒤러
+
《파우스트》
괴테

우월감에서 오는
과시 욕구

누구나 어느 정도 우월감이나 열등감을 갖고 살아간다. 상대적으로 열등감을 가진 경우가 보다 일반적이다. 다른 사람보다 뛰어나다는 인식에 기초하는 게 우월감인 이상 아무래도 소수에 해당하기 때문이다. 물론 열등감과 우월감의 경계가 모호한 경우도 얼마든지 있다. 우월감이 실제로 뛰어난 능력에 기초해 드러나는 경우도 있지만, 반대로 열등감을 숨기기 위한 목적으로 나타나는 우월감도 있다. 약자의 강자 행세다.

후자를 빼면 실제로 남다른 재능과 노력이 우월감과 그대로 일치하는 경우는 극소수에 불과하다. 또한 애초에 능력이라는 것이 상대적인 성격을 갖기 때문에, 설사 어느 정도 능력을 갖춘 경우라

하더라도 대부분 열등감과 혼재된다. 상대적 열세를 가리기 위해 다시 우월감으로 위장한다. 그러고 보면 우리가 주변에서 흔히 볼 수 있는 우월감은 정도의 차이가 있긴 하지만 대개 열등감의 다른 표현이다.

미술은 다양한 표현방식을 구현하기에 곧바로 능력을 비교하기가 용이하지 않다. 하지만 해당 시대에 요구되는 능력이 있고, 이에 따라 평가가 엇갈리기 때문에 우월감과 열등감의 굴레에서 자유롭지 못하다. 대체로 후대에 알려진 화가들이 당대에 이름깨나 날렸다는 점을 고려할 때 자화상에서 일정 부분 우월감이 비치곤 한다.

당시에는 아직 예술의 변방 취급을 받던 북유럽 화가로서, 유럽 르네상스 미술에서 누구도 부정할 수 없는 뚜렷한 족적을 남긴 알브레히트 뒤러Albrecht Dürer(1471~1528)도 우월감을 내비치는 자화상으로 빠지지 않는다. 개인적인 자부심만이 아니라 능동적 주체로서 인류의 우월감까지 묻어난다는 점에서 더욱 흥미롭다.

〈장갑을 낀 자화상〉은 그를 대표하는 자화상 가운데 하나다. 작품 속 인물은 날카로운 눈매로 감상자를 쳐다본다. 굳게 다문 입은 좀처럼 벌어지지 않을 듯 긴장감마저 흐른다. 머리에서 어깨를 거쳐 팔에 이르기까지 전체적으로 힘이 잔뜩 들어가 상당히 경직된 분위기다. 이목구비 어디 한 군데 이완된 기색을 찾아볼 수가 없다. 심지어 곱슬거리는 머리칼 한 올, 수염 한 가닥까지도 놓치지 않겠다는 듯 생생해서 날이 선 느낌이다.

몸을 꾸미고 있는 옷과 장식 또한 권위를 풍기는 표정과 자세만큼

〈장갑을 낀 자화상〉_ 뒤러, 1498

이나 신경 쓴 느낌이다. 귀족이나 지식인이 입었음 직한 복장으로 한 껏 멋을 낸 차림이다. 흰 바탕에 검은 띠로 효과를 낸 옷과 모자가 한 눈에 들어온다. 속에 입은 옷의 앞섶 둘레를 황금색으로 장식해 화려 한 느낌을 살리고, 여기에 고동색 망토와 청색과 백색으로 꼰 줄까지 더해 화려함을 배가시킨다. 밝은 색 가죽장갑도 멋을 더한다.

자화상을 구성하는 각 요소가 예술적 측면뿐 아니라 사회적·지 적 측면에 이르기까지 우월감을 드러내는 장치 역할을 한다. 어디 한군데 흐트러진 곳을 찾기 어려울 정도로 정교한 묘사는 이탈리아 르네상스를 대표하는 미술가들에 견줘도 전혀 뒤지지 않을 만큼 뛰 어나다는 점을 자랑한다. 경직된 표정은 아직 청년이긴 하지만 미술 의 대가들 틈에 끼여도 부족함이 없다는 자부심으로 가득하다.

옷도 은근히 우월감을 드러내는 도구로 사용된다. 15세기 남유럽 에서 유행하던 흑백 줄무늬 의상과 모자여서 당시 미술의 본고장이 던 이탈리아에서 갈고 닦은 실력을 보유한 인물이라는 암시를 준다. 여기에 단지 기능인이 아니라 귀족이나 지식인 수준에 도달한 능력 이나 위치를 부각시킨다.

뒤러의 자화상에 나타나는 우월감 역시 열등감이 저변에 일정하 게 깔려 있다. 뛰어난 재능은 누구도 부정할 수 없으나 지역적·태생 적 한계에서 오는 열등감에서 자유롭지 않다. 뒤러는 북유럽에서 헝 가리인 금 세공업자의 아들로 태어났다. 부모의 지원을 받았지만, 신분상의 이점을 누리지 못했고 유명한 화가 집안도 아니어서 배경 이 좋은 편은 아니다. 게다가 북유럽은 아직 서양 미술의 변방이어

서 제대로 인정받지 못했고, 나아가 북유럽 내에서도 이탈리아 회화를 기준으로 삼고 있어 화가들은 더욱 소외감을 느껴야 했다.

〈장갑을 낀 자화상〉은 남유럽을 여행하면서 이탈리아 미술을 익히던 스물일곱 살 때 그린 것이다. 당시엔 자화상이 흔하지 않은 시도였다. 이 자화상보다 5년 전쯤 손에 엉겅퀴를 든 모습으로 그린 뒤러의 자화상이 흔히 서양 미술에서 본격적인 회화로 그려진 최초의 독립 자화상이라는 평가를 받는다. 그전까지는 그림 속 인물 중 한 사람으로 묘사하거나 드로잉 정도로 다루는 경우가 많았다.

동네에 살던 화가에게 미술을 배우다 알프스를 건너 베네치아로 여행 겸 미술 수업을 떠난다. 당시 북유럽 화가가 종교와 미술의 본산인 이탈리아로 미술 여행을 떠나는 것은 극히 드물 정도로 굉장한 일이었다. 뒤러 스스로 더 넓은 세상을 접하고 싶은 욕구가 강했기에 결단을 내린 일정이었다. 〈장갑을 낀 자화상〉에는 선진 미술을 직접 경험하고 나름대로 흡수하고 온 자부심이 가득하다.

르네상스 미술의 변방에서 활동하던 열등감이 반영된 권위가 아닐까 싶다. 나중에 남유럽 미술에서 더 많은 것을 배우기 위해 다시 한 번 베네치아 여행을 한다. 이때 친구들에게 보낸 편지를 보면 열등감과 뒤섞인 묘한 우월감이 보다 분명하게 드러난다.

대부분 이탈리아 화가들은 교회건 어디건 내 작품이 있는 곳이면 어디에서나 그것들을 모사하고는 내 작품이 고전적인 양식으로 그려지지 않았기 때문에 좋지 않다고 비난을 한다네. 그러나 조반니 벨리니는 많은

〈모피 코트를 입은 자화상〉_ 뒤러, 1500

귀족 앞에서 나를 높이 평가해주었네. 그는 내가 그린 작품을 가지고 싶다고 직접 나를 찾아와서 무엇인가 하나 그려달라고 부탁했네.

친구들에게 자신이 베네치아에서 얼마나 인정받고 있는지 자랑하는 내용이다. 이탈리아 화가들이 자신의 작품에 대해 르네상스 시대에 그림을 평가하는 기준이었던 고전적 양식에 서툰 것을 지적하지만 이는 시샘에 불과하다는 것이다. 무엇보다도 이탈리아 베네치아 화파 최전성기를 대표하는 화가 조반니 벨리니Giovanni Bellini가 인정해주었으니 이미 상당한 경지에 이른 게 아니냐며 으스댄다. 이어서 "여기서 나는 왕인데 고향에서는 한낱 식객에 지나지 않을 것이네"라고 불만을 늘어놓는다. 이탈리아의 선진화된 미술을 습득하고 회화의 본고장에서 최고의 미술가로부터 찬사를 듣는 마당에 정작 북유럽에서는 제대로 인정해주지 않으니 한심하다는 투다.

〈모피 코트를 입은 자화상〉은 또 다른 면에서 우월감을 드러낸다. 기본적으로는 화가로서의 이름을 얻고 자신감과 자부심이 가득한 표정이다. 하지만 화려함으로 가득한 최신 유행 옷으로 치장하며 자신의 성공을 노골적으로 드러낸 〈장갑을 낀 자화상〉과는 다른 느낌이다. 권위에 가득 찬 모습이긴 하지만 강조점이 외모보다는 내면을 향한다.

마치 성화에서 볼 수 있는 그리스도처럼 신성하고 위엄이 서린 분위기다. 측면을 부분적으로 담은 자화상과 다르게 정면으로만 채운다. 그리스도의 얼굴을 완벽하게 좌우 대칭으로 표현하는 전통적

인 초상화 방식을 자화상에 반영함으로써 다분히 자신을 성스럽게 보이는 효과를 낸다. 평소에 "모든 세상의 가장 아름다운 상은 그리스도"라는 말을 했는데, 이를 자신에게 적용한 듯하다.

옆에는 라틴어로 "나 뒤러는 스물여덟 살의 나이에 지워지지 않는 물감으로 내 모습을 그렸다"라고 씌어 있다. 굳이 지워지지 않는다는 표현을 쓴 데서도 나름의 의미심장함을 찾을 수 있다. 기독교 문화에서 그리스도는 절대성과 영원성을 상징한다. 대리석으로 교회를 세우는 이유도 돌이 갖는 영원성을 나타내려는 의도를 반영한다. 그만큼 자신이 도달한 경지를 서양 미술사에 영원히 이름을 남길 대가의 지위로 올려놓는다.

또한 예수의 모습은 단순히 높은 지위만이 아니라 정신성에 대한 자부심까지 포함한다. 변함없이 높은 정신 수준을 유지하고 있음을 드러낸다. 뒤러는 실제 삶에서도 늘 진지하고 확신에 찬 모습을 견지한다. 충동에 휩싸이지 않는 이성적이고 합리적인 정신을 중시한다. 화가란 교양 있는 신사이자 학자여야 한다고 강조한다.

뒤러는 다수의 이론서를 집필했는데, 미술뿐만 아니라 고도의 지식이 필요한 기하학 연구도 했다. 미술 작업 역시 이성에 의존하는 방식이었다. 나아가 기하학 원리를 건축, 공학, 인쇄 및 서체에 적용한다. 공간의 측정과 구조를 지배하는 수학적 원리와 인체의 완전한 비례를 과학적으로 확립하는 데 상당한 관심을 기울인다. 과학을 통한 예술에의 믿음과 열정으로《도시와 성의 요새화론》과《인체비례론》같은 저작을 펴낸다. 레오나르도 다빈치도 미술가로서의 성취

에 머물지 않고 다양한 분야의 학문을 섭렵하며 상당히 전문적인 지식을 자랑했다. 르네상스 시기의 예술가나 학자들이 지닌 전인적 인간상, 즉 특정 분야에 한정되지 않고 인간과 자연 전반에 대한 관심을 표명하는 특징이기도 하다. 진지한 학구열과 통찰력에 근면한 태도까지 갖추면서 일관된 삶의 태도를 지닌다.

그러한 의미에서 르네상스 예술가와 지식인들은 단순히 개인의 능력에서 오는 우월감만이 아니라 인간 자체의 우월감에 주목한다. 중세 내내 신과 존재와 신에 대한 믿음의 정도를 모든 판단의 기준으로 삼고, 이에 비해 인간은 본질적으로 피조물에 불과한 열등한 존재로 치부하는 사고방식이 지배했다. 특히 아담과 이브가 신의 명령을 어기고 선악과를 따먹은 후 모든 인간은 죄인이라는 인식이 신학의 토대를 이루기 때문에 인간은 스스로 열등감을 갖고 살아갈 수밖에 없었다.

르네상스 시기에는 중세의 사고방식에서 움츠려 있던 인간에 대한 인식이 바뀐다. 르네상스를 상징하는 '인간과 자연의 재발견'은 고대 그리스 철학에서 중시했던 이성의 힘과, 이를 통한 자연 탐구의 재발견 성격이 강하다. 이성을 통해 판단과 결정의 주체로서 인간을 세운다. 인간을 능동적 존재로, 그러한 의미에서 우월한 존재로 정립하려는 시도를 포함한다. 뒤러 역시 르네상스 지식인들이 일반적으로 갖고 있던 문제의식을 일정한 범위 내에서 수용한 듯하다. 그러한 의미에서 예수를 대신한 자화상 속 인물은 뒤러 자신이면서 동시에 인류의 모습이기도 하다.

내면적 자화상을 통해 보는
정신의 갈등

　　뒤러는 정신을 이성의 반석 위에 세우는 데만 골몰하지 않
았다. 오히려 이성의 중요성만큼이나 한계에 대해서도 고민이 깊어
내적인 갈등을 일으킨다. 신학과 관련해서도 이성에 기초해 정교한
이론적 체계를 갖춘 스콜라 철학에 매우 비판적이던 루터에 감화한
다. 뒤러와 루터는 서신 왕래를 통해 생각을 교환하는 등 직간접적
으로 교감을 나눈다.

　　그는 또한 수학과 기하학에 매료되고 이를 미술을 통해 실현하려
는 현실적인 신념과 스콜라적인 이성의 한계를 비판하고 믿음의 신
학으로 회귀하려는 신앙심 사이에서 동요한다. 이것은 뒤러 개인의
고민은 물론, 더 나아가 르네상스 시대 모든 지식인의 고민이기도
하다.

　　뒤러의 〈멜랑콜리아 I〉은 이러한 정신적 갈등을 담은 내면적 자
화상이라 할 만하다. 화면의 거의 절반 가까이를 날개 달린 여신이
차지한다. 한 손에는 펜을 들고 다른 손으로는 턱을 괴고 앉아 있다.
펜은 이성적인 작업을 상징한다. 턱을 괴고 있는 모습은 골똘히 상
념에 잠겨 있는 상태를 상징한다. '멜랑콜리아'라는 제목을 달고 있
지만, 날카롭게 응시하는 여인의 눈빛을 볼 때 단순히 좌절이나 실
의로서의 상념이 아니다.

　　이성이 처한 상황을, 좀 더 정확하게는 당시 자신 안에서 이성이

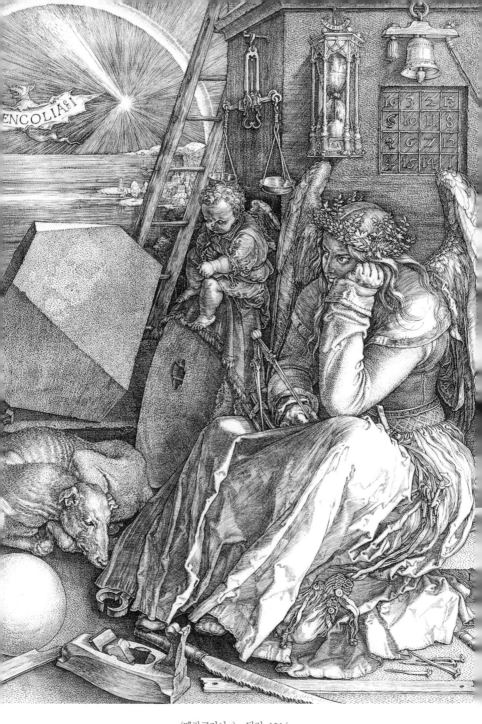

〈멜랑콜리아 I 〉_ 뒤러, 1514

처한 모순을 '우울'을 의미하는 '멜랑콜리'라는 말을 통해 묘사한다. 기대와 집념이 좌절과 함께 공존하는 모순적 상황이다. 당시 뒤러의 정신적 갈등을 담고 있다는 점에서 여신이 곧 그 자신이라고 봐야 한다. 그러한 의미에서 내면적 자화상이다. 뒤러의 모습인 그림 속 여신의 모순적인 우울은 어디에서 비롯되는가?

인물 이외에 가장 먼저 눈에 띄는 것은 주변에 널려 있는 온갖 도구다. 자세히 보면 도구들은 대체로 이성과 직접 연관된다. 컴퍼스와 수평계, 도형 등은 기하학과 연관성을 갖는 장치다. 벽에 새겨져 있는, 가로·세로·대각선의 합이 모두 34가 되도록 수가 적혀 있는 마방진은 수학을 암시한다. 톱·자·못·망치 등의 목공도구들은 인간의 다양한 제작 행위를 의미한다. 저울과 시계는 혼돈에 질서를 부여하는 역할이다.

이것들은 이성의 특징 가운데 하나인 과학적 사고 영역을 가리킨다. 이후 데카르트를 비롯한 합리주의 철학이 강조할 서양의 근대적 사고방식, 즉 일체의 감각적·감성적 사고방식을 배제하고 철저히 수학적·과학적 사고방식을 추구하는 경향이 이미 르네상스 시대에 맹아적으로 출현하고 있었다. 수학과 기하학에 매료되어 연구 성과를 책으로 남길 정도였으니 뒤러의 의식 안에서 적지 않은 부분을 차지한 것이다.

하지만 여신의 상념은 이성을 중심으로 한 인간 정신의 우월성과 다른 결을 보여준다. 이성에 전적으로 의존하는 정교한 이론적 장치가 인간의 행복을 가져다줄 것인가에 대한 의문이 멈추지 않았다.

중세 초기나 중기처럼 신에 대한 무조건적인 믿음도 문제겠지만 신에 대한 증명을 이론적인 차원에서 열중하거나, 나아가서는 이성으로 신을 대체하는 흐름에 대해서도 비판적이었다. 그렇지만 이 모든 한계를 넘어설 대안을 스스로 제시하지 못하는 상황에서 정신은 우울한 상태에 빠진다.

뒤러의 우울은 독일 문학을 세계적 수준으로 끌어올린 작가로 알려진 요한 볼프강 폰 괴테Johann Wolfgang von Goethe가《파우스트》에서 풀어놓은 주인공 파우스트의 고민과도 일정 부분 연관성을 갖는다. 물론 서로 다른 시대를 살았고, 그만큼 갈등 양상도 다르다. 뒤러가 인간의 재발견 차원에서 이성의 힘을 재정립하고 근대적 이성의 단초를 마련하던 시대를 살았다면, 괴테는 이미 프랑스의 합리주의와 영국의 경험론을 비롯해 근대적 이성이 만개한 시대를 살았다.

수학적·과학적 사고방식이 초래한 문제가 현실에서 드러난 상황에서 이성의 문제점을 여러 측면에서 목격한 후이기 때문에 괴테에게는 보다 구체적인 고민의 재료가 마련된 상태였다. 비록 동일한 성격은 아니지만, 그럼에도 불구하고 르네상스에서 근대에 이르기까지 유럽의 정신적 갈등을 담고 있어 충분히 의미 있게 비교 검토할 만하다. 파우스트는 먼저 오랜 기간 몰두했던 이성적 탐구에 회의적인 시선을 보낸다.

나는 철학도, 법학도, 의학도, 게다가 신학까지 열심히 공부하고 철저히 연구했다. 그 결과가 가엾은 바보 꼴이구나. 조금도 현명해지지 않았다.

(…) 안 것은, 우리는 아무것도 알 수 없다는 것뿐이다. 그것을 생각하면 가슴이 터질 것만 같다. 그야 나는 박사니, 석사니, 법관이니, 목사니 하는 세상의 바보들보다는 영리할지 모른다. 나는 미망이나 의혹으로 괴로워하지는 않는다. 지옥도 악마도 두렵지 않다. 그 대신 모든 기쁨을 잃어버렸다.

파우스트는 오랜 세월 이성의 세례를 받으며 학문을 쌓았고, 10년 이상 석사니 박사니 하는 칭호를 들어가며 학생들을 가르쳤다. 철학·법학·의학은 물론 신학조차 지식의 견지에서 연구했지만 진리로 인도하지 못했다고 한다. 물론 이성적 탐구에서 확실히 얻은 것은 있다. 감정의 함정에 빠져 미망이나 의혹에 시달리지 않아도 된다. 또한 기존 맹목적 차원의 종교가 퍼뜨리던 지옥이나 악마의 공포에 시달리지도 않기에 마음의 평화를 누린다. 그런 면에서 학자의 권위를 내세우는 세상의 지식인들이나 일체의 의문을 죄악으로 간주하고 오로지 믿음만을 요구하는 성직자들보다는 지혜롭다고 자부한다.

문제는 무지와 미망에서 벗어나긴 했지만 특별히 세상의 원리나 인간 삶의 원리를 제대로 알려주지 못한다는 점이다. 보다 심각한 문제는 이성의 증가가 기쁨의 증가를 낳지 못한다는 점이다. 파우스트가 보기에 철학이나 학문이 필요한 이유 가운데 인간의 행복 증진을 빼놓으면 앙상한 뼈대만 남는다. 인생 대부분을 이성 탐구에 바쳤지만 과연 스스로 더 행복해졌는가 생각해보면 전혀 아니라는 것

이다.

개인의 만족만을 위한 갈등이 아니다. "지식욕을 후련하게 벗어
난 내 가슴은 앞으로 어떤 고통이든 맞아들여 인간 전체가 받아야
하는 것을 나의 자아로 음미하고 싶다." 자신의 자아를 인류의 자아
로 확대해 보편적 의미의 만족과 행복으로 나아가려 한다. 먼저 이
성과 욕망이라는 두 가지 욕구 사이에서 갈등을 겪는다.

아, 내 가슴에는 두 개의 영혼이 깃들고 있다! 그 하나는 나머지 하나에
서 떨어져 나오려고 한다. 하나는 심한 정욕을 불태우며 현세에 매달려
떨어지지 않는다. 또 하나는 어떻게든 먼지 낀 속세를 피해 선현이 사는
높은 영의 세계로 떠오르려 한다. (…) 나를 새롭고 찬란한 삶으로 인도
해다오!

지적 탐구에서 오는 실망만큼이나 육체적 욕망을 통해서도 허망
함을 느낀다. 파우스트는 더는 전망을 열기 어렵다는 것을 절감하고
악마 메피스토펠레스와 영혼을 건 계약을 한다. 생명을 연장해가며
세상이 줄 수 있는 온갖 욕망을 직접 체험한다. 메피스토펠레스가
"당신은 이 지구상에서 마음에 드는 것이 없었습니까? 당신은 헤아
릴 수 없이 널리 세상 온갖 나라와 영화를 돌아보고 왔습니다"라고
할 정도로 세상이 줄 수 있는 거의 모든 경험을 하지만 회의감에서
벗어나지 못한다. 학자든 예술가든 세상이 주는 명성조차 갈망을 멈
추지 못한다.

최종적으로는 "지배하고 싶고 소유하고 싶은 것"에서 대안을 찾는다. 간척사업처럼 자연을 개조하는 일이 여기에 해당한다. 정신을 통해 수립한 계획을 인간의 협동을 통해 실현함으로써 만인의 유용함을 이루고자 한다. 인간의 의지와 계획을 통한 지배가 없다면 자연 자체는 무의미한 반복에 불과하다. 바다의 파도는 영원에 가깝게 밀려오고 밀려가지만 아무것도 성취하지 못한다. "제어되지 않은 자연의 맹목적인 폭력이다! 그래서 내 정신은 나 자신을 뛰어넘는 일을 감히 하고자 한다." 자연과 싸우고 정복함으로써 만인에게 유익하도록 만드는 일에서 인간의 우월성을 입증하려고 한다.

나는 몇백만 명을 위해 토지를 개척해 일하며 자유로이 살게 해주려 한다. (…) 밖에서는 파도가 벽을 치더라도 그 안은 낙원과 같은 나라. 만일 바닷물이 흙을 갉아 침입하려 하면, 모두 힘을 합쳐 구멍을 막는다. 그렇다! 협력 정신에 모든 것을 바친다.

그에 따르면 인류 전체의 이익을 위한 자연 지배야말로 진정 가치 있는 일이다. 이성에 기초한 협력의 힘으로 자연의 맹목적인 반복과 저항을 극복하는 과정에서 충만한 기쁨을 누린다. 의지와 정신의 힘을 통해 인간에게 유용하도록 부단히 자연을 개조할 때 진정한 자유가 실현된다. 인류의 가치와 함께 개인의 행복도 충족되는 것이다.

뒤러는 이성에 대한 기대와 회의 사이에서 갈등할 때 여전히 종교와 신학의 틀에서 벗어나지 못한 한계를 지닌다. 이에 비해 괴테

는 상대적인 차원이긴 하지만 종교의 속박에서 훨씬 더 떨어져 있다. 그렇기 때문에 뒤러는 중세의 늪을 넘어 인간을 주체로 세우려는 나름의 의도를 갖고 있으면서도 기본적으로 교회의 권위를 흔드는 데 상당히 소극적이다. 시대적 한계를 포함해 과거로부터 오는 관성의 흔적 안에서 제한적으로 인간의 우월감을 찾는다.

이에 비해 괴테는 보다 적극적으로 인간을 세상의 중심에 세운다. 다만 자연에 대한 지배 욕구에서 인간의 우월성을 구하는 결론은 근대의 한계에 상당히 묶여 있음을 보여준다. 차라리《파우스트》의 앞부분에서 비친 "인간은 노력하는 한, 방황하기 마련"이라는 문제의식을 끝까지 밀고 나가는 쪽이 더 현대적인 통찰에 가까울 것이다.

울 분 아르테미시아,

복수를
승화시키다

〈류트를 연주하는 자화상〉
아르테미시아
+
《테스》
하디

성폭행의
잔인한 기억

화가 나는 감정은 정도나 성격에 따라 순간적으로 부풀었
다가 사그라지기도 하고, 마음속에 불씨가 계속 살아남아 장기간 지
속적으로 끓어오르기도 한다. 당연히 후자의 경우는 순간적인 분노
를 넘어 지워지지 않는 상처로 남을 정도로 큰 충격을 받았을 때 생
겨난다. 그래서 울분이라는 말로 이를 대신하기도 한다.

그렇기 때문에 일반적으로 '화를 내다'라고 하지만 울분의 경우
에는 '내다'가 아니라 '터뜨리다'라거나 '토하다'라고 표현한다. 억울
하고 화가 나는 마음을 '분'이라 하고, '울'은 답답하다는 뜻을 지닌
다. 결국 답답하고 억울해 화가 나는 마음을 '울분'이라고 한다. 답답
하고 억울한 마음은 그만큼 화가 감정의 표면에 있는 것이 아니라

가슴 가득 켜켜이 쌓여 있는 상태를 의미한다.

서양 최초의 여성 화가로 일컬어지는 이탈리아 아르테미시아 젠틸레스키Artemisia Gentileschi(1593~1652)의 작품에는 곳곳에서 울분의 감정이 배어난다. 그녀는 바로크 화풍의 대가들 틈바구니에서 직업 화가로서 독자적인 세계를 구축했다. 지금이야 별로 놀라운 일이 아니지만, 여성에 대한 시민권도 보장되지 않았던 17세기의 시대적 조건을 고려할 때 유일한 여성 직업 화가였다고 해도 과언이 아니다. 게다가 흔히 여성 화가라고 하면 정물화나 풍경화 등 정적인 그림을 떠올리지만, 그녀는 빛과 그림자의 강한 대조 속에서 인간 신체의 역동적인 동작을 표현하는 작품을 쏟아낸다. 나아가 내면에 쌓인 울분을 회화적 상황을 통해 담아내기도 한다.

〈류트를 연주하는 자화상〉도 평범하지만은 않다. 언뜻 보기에는 르네상스 시기부터 18세기에 이르기까지 유럽에서 널리 유행했던 현악기 류트를 타는 평범한 모습이다. 그런데 상식적으로 악기를 연주하는 여인이라면 흥겨운 기분을 느껴야 자연스럽다. 얼굴에 미소까지는 아니더라도 최소한 부드러운 분위기를 풍기기 마련이다. 하지만 이 자화상에서 아르테미시아는 무엇엔가 대단히 화가나 있는 경직된 표정이다.

살짝 옆으로 비켜선 모습으로 쳐다보지만 온화한 눈길이 아니다. 부드럽고 이완된 느낌으로 악기의 현을 잡고 있는 손가락과 달리 상당히 도전적이다. 감상자를 쳐다보는 게 아니라 노려본다고 해야 적합할 정도로 강렬한 눈빛이다. 굳게 다문 입과 어우러져 분노가 서

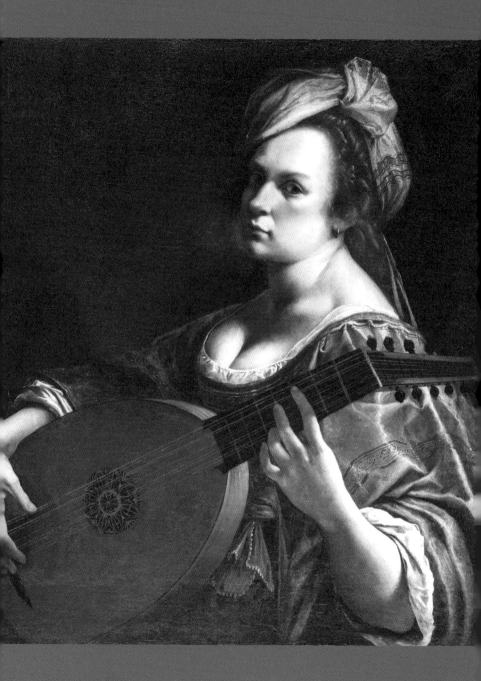

〈류트를 연주하는 자화상〉_아르테미시아, 1615~1617

린 인상으로 다가온다.

사실 악기를 든 모습은 인위적인 연출이다. 그녀는 악기를 다룰 줄 몰랐다고 한다. 열두 살 되던 해 어머니가 출산 과정에서 세상을 떠난 후 화가였던 아버지 오라치오는 그녀를 작업실 심부름꾼처럼 부리면서 그림을 가르친다. 여성이 그림 그리는 것을 인정하지 않던 사회 분위기 때문에 아카데미 입학이 거절당한 후 아버지의 작업을 도우면서 지낸다. 이 과정에서 아버지는 글을 가르치지 않았다. 그래서 그녀는 그저 글자 몇 개만 읽을 수 있었을 뿐이다.

게다가 음계도 몰랐고 악기를 다룰 기회도 전혀 없었다. 결혼할 나이가 되었음에도 적극적으로 독립시키기보다는 보조 일꾼으로 잡아놓으려 했다. 제대로 된 교육 한 번 시켜준 적 없고, 거의 자신의 필요에 따라 딸을 이용했던 아버지에 대한 불만이 가득했기에 악기를 잡는 순간 억울한 기분이 불현듯 떠올랐을 수도 있다.

하지만 그녀의 울분은 성장 과정에서 부모에 대한 불만보다 훨씬 깊은 곳에서 강렬하게 올라왔다. 그림을 시작하기 불과 4년 전 끔찍한 강간을 당하고, 다음 해에는 그 이상으로 치가 떨리는 재판을 경험한다. 열일곱 살이던 1611년 5월 9일 아버지의 친구이자 꽤 이름 있는 화가였던 타시Agostino Tassi에게 겁탈을 당한 것이다. 당시 상황에 대해 그녀는 1612년 3월 재판에서 다음과 같이 증언한다.

나를 침대 위로 던졌습니다. 내 젖가슴에 손을 넣고, 뒤집힌 나를 내리누르면서 움직이지 못하게 했습니다. 다리를 오므리지 못하도록 한쪽 무

룹을 내 사타구니 사이로 집어넣었습니다. 그리고 치마를 위로 잡아당 겼습니다. 나는 몸부림쳤습니다. 소리가 나지 않도록 내 입에 손수건을 물렸습니다. 내 다리 사이에 자기의 두 무릎을 쳐넣고 성기를 밀어 넣으 면서 들이치기 시작했습니다. 나는 엄청난 불로 지져대는 것 같았고, 너 무 아팠습니다.

그는 집에 그녀 혼자 있는 것을 확인하고는 갑자기 문을 열어 그 녀를 방 안으로 밀어 넣고는 빗장을 건다. 주위에 도움을 청하기 위 해 소리를 지르려 했으나 입에 재갈을 물린다. 머리끄덩이를 잡아당 기고 얼굴을 할퀴었지만 멈추게 하지는 못한다. 몸속에 성기를 집어 넣은 채 오랫동안 욕구를 채운 그는 일을 다 본 다음에야 물러났고, 그녀가 "죽여버릴 거야. 날 능욕했어, 난 끝장났어!"라며 절규했지만 셔츠를 열고 "해봐!"라며 조롱할 뿐이다.

대부분의 성폭행 관련 재판에서 당사자인 남성의 공통된 주장처 럼 타시도 강제 행위가 아니었다고 반박한다. 보통은 억지로 하거나 폭행 사실이 전혀 없다는 주장이다. 반대로 여자가 자신을 유혹했기 에 응했을 뿐이라고 일관한다. 이를 위해 원래 성적으로 방만한 여 자, 창녀 같은 여자였음을 입증하는 데 치중한다. 재판 기록에 따르 면 타시도 여기에서 벗어나지 않는다.

저는 아르테미시아 양이 말한 모든 것이 거짓말이라고 말하겠습니다! (…) 그녀 집의 스칼페리노라는 견습생은 암고양이 한 마리도 맡겨서는

안 될 위인이었습니다. 그는 사람들 앞에서 그녀를 가졌다고 떠벌렸습니다. 저는 친구 집이면 의당 갖추어야 할 체면과 존경을 깍듯이 차리며 드나들었습니다.

재판이 시작되자 관련된 조각가들과 견습생들, 모델들이 속속 법정에 나와 진술했지만, 여성에게 유리한 방향으로 돌아가지 않는다. 어쨌든 성적인 문제가 생기면 여성에게 책임을 묻는 사고방식이 일반적인 경향이었고, 타시가 나름대로 비중 있는 화가였기에 그의 편을 드는 사람이 많았다.

견습생 중 한 사람은 "타시가 아르테미시아라는 여자와 사랑에 빠졌다"라는 점을 증언해 강간이 아니라는 정황 증거를 제시한다. 오라치오의 하인이자 견습생이라고 주장하는 한 소년은 "자신의 정부들을 집으로 불러들이는 연애편지를 전하도록 저를 여기저기 보냈습니다. 그 여자의 추잡한 짓들을 다 보고 들었습니다"라며 그녀가 창녀나 다름없다는 식으로 진술한다. 아르테미시아는 글을 쓸 줄 모르기 때문에 여러 통의 연애편지를 작성할 수 없음을 증명해도 소용없다.

게다가 타시를 옹호하는 동료 화가들의 발언이 이어지고, 타시가 작업하던 주요 극장의 그림이 지연되는 점도 불리한 조건이다. 타시의 '무죄 석방'을 요구하는 피렌체 궁정의 편지들이 교황청에 도착한 점도 상황을 갈수록 어렵게 만든다.

더 황당한 것은 성폭행 증언이 신뢰할 만하다는 점을 증명하기

위해 여성을 고문하는 법정의 관습이다. 고문을 받아도 똑같은 진술을 하겠느냐는 식이다. 당시 재판소 서기는 이와 관련해 위증 혐의를 완전히 제거하기 위해 "재판관은 아르테미시아에게 피고인과 대질 상태에서 '시빌레' 고문을 명한다"라고 적는다.

시빌레는 사실을 말하지 않고는 못 배기게 만드는 고문 기술이다. 형리가 그녀의 손가락 마디마디 사이에 매듭을 지어 묶은 가는 끈들을 끼운다. 여기에 막대기를 끼워 비틀면 줄이 손가락을 조이고 매듭이 마디를 파고들어 뼈를 짓이긴다. 손가락이 부서지는 듯한 극심한 통증을 느끼면서도 아르테미시아는 사실만 말했다고 주장한다.

결정적으로 타시의 여동생이 나와서 그에게 불리한 진술을 한다. 앞에서 아르테미시아가 수많은 남자에게 연애편지를 보내라 했다고 진술한 "베디노는 절대로 오라치오의 하인도, 견습생도 아니었다"고, 오히려 제 오빠를 그림자처럼 따라다녔다고 증언한다. 증인을 매수했다는 의심을 살 수 있는 증언이다.

무엇보다도 "제 오빠는 그 처제 코스탄차와 동거했기 때문에 더욱 오라치오의 집에 묵을 수 없었어요"라고 한다. 처제와의 애정 행각은 법에 위배되는 것이어서 모든 사람에게 충격을 준다. 당시 아내의 여동생과 자는 것은 친동생과 자는 것과 같은 근친상간의 죄에 해당했기에 도덕적·종교적으로 타시에게 타격을 주고, 재판관의 유죄 확정을 미룰 수 없게 한다.

결국 오랜 재판 끝에 강간과 증인 매수 혐의로 투옥된 화가 타시

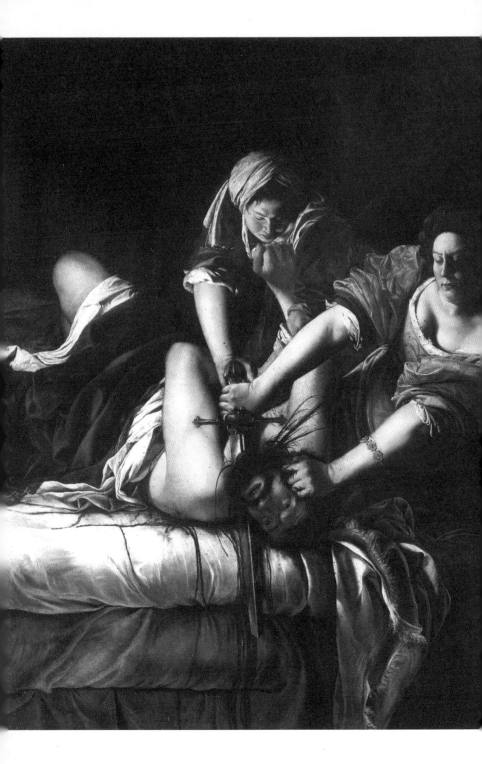

에게 유죄 판결을 내린다. "5년간 갤리선을 젓는 형벌과 로마에서의 추방 중에서 선택할 것을 명한다. 타시가 유배를 선택할 경우 (…) 오늘 석방되어 도시의 관문에서 추방될 것이다." 타시는 유배를 선택한다. 한 여인에게 죽음과 같은 고통을 준 행위였고, 정작 피해자인 여성을 고문까지 했음에도 고작 몇 년의 유배로 끝난다. 게다가 그나마도 타시는 추방당한 지 몇 달 뒤 힘깨나 있는 지인들의 도움으로 로마로 돌아온다.

대표작에 속하는 〈홀로페르네스의 목을 치는 유딧〉에도 아르테미시아의 울분이 담겨 있다. 치욕스러운 재판이 진행 중이던 시기에 그렸다는 점에서 유심히 볼 필요가 있다. 일단 소재 자체는 성서에서 나온 것이다. 이스라엘의 과부였던 유딧이 침략군 아시리아의 적장 홀로페르네스를 유혹해 만취한 그의 목을 베어버린 이야기다.

험악한 인상의 홀로페르네스는 자다가 느닷없이 벌어진 일이어서 맥없이 당하는 중이다. 이미 날카로운 칼날이 목 깊숙이 파고 들어와 사방으로 분수처럼 피를 뿜어댄다. 아래로는 침대 시트를 흥건하게 적시며 피가 흐르고, 위로는 유딧의 가슴까지 핏자국이 튀어 있다. 하지만 절명의 순간에 처한 적장보다 유딧이 더 눈에 띈다.

유딧의 풍모가 온갖 전쟁터를 누비며 수많은 전투로 다져진 몸을 지닌 적장만큼이나 당당하다. 목을 베는 팔과 어깨에서 범접하기 어려운 강인함이 느껴진다. 적장의 팔과 비교해도 손색이 없을 정도로 힘이 넘친다. 머리를 움켜쥐고 있는 손이나 칼을 쥐고 있는 손도 거침이 없다. 그런데 그녀의 표정이 더 압권이다. 두려움에 떨거나 목

〈홀로페르네스의 목을 치는 유딧〉_ 아르테미시아, 1612 2 3 1

에서 튀는 핏줄기에도 무서워하는 기색이 전혀 없다.

유딧의 모습에는 어느 정도 개인적 분노도 담겨 있는 듯하다. 재판 과정에서 강간 이상의 치욕을 당한 울분이 표현된 느낌이다. 1차 적으로는 자신을 지옥의 구렁텅이로 떨어뜨린 타시, 나아가서는 재판 과정에서 드러났듯이 여성에게 모든 책임을 떠넘기는 남성 중심 사회에 대한 분노의 심정을 실어 표현한 것 아닌가 싶다. 그러고 보면 적장의 목을 치는 유딧의 얼굴이 아르테미시아의 자화상에서 보이는 모습과 닮아 있는 게 우연은 아닐 듯하다.

성폭행의 상처는 재판으로 끝나지 않는다. 가부장제 요소가 훨씬 강했던 전통 사회에서는 천형처럼 평생 붙잡고 늘어진다. 피해 여성에게 계속 의혹의 눈길을 보내고, 심지어 부도덕하다는 딱지까지 붙여 상처가 계속 덧난다. 상처만 남은 아르테미시아는 재판이 끝난 뒤 피렌체 화가와 결혼해 로마를 떠나지만 고통은 지속된다. 함부로 대해도 된다고 여겼는지 남편은 도박에 빠져 피해를 몽땅 떠넘긴다.

1613년에서 1616년까지 불과 3년 사이 채무 문제로 피렌체 동업 조합 재판소에 열한 번이나 소환된다. 목수, 옷감 상인, 약제사, 협동조합 등이 남편의 빚 때문에 그녀를 상대로 고소장을 제출한다. 남편이 도박 빚을 포함해 부채를 끌어다 썼지만 그녀만이 그림을 그려 돈을 마련할 능력이 있었기 때문에 부인을 상대로 소송을 벌인 것이다. 끊임없이 작업해도 사실상 재정 파산 상태로 살아갈 수밖에 없었다.

성폭행에 의한 고통과 울분, 피해 여성에 대한 전통 사회의 왜곡

된 편견을 보여주는 대표적 소설이 19세기 영국의 소설가 토머스 하디Thomas Hardy의《테스》다. 금방이라도 터져버릴 것 같은 함박꽃 입술과 커다란 눈동자를 지닌 아름다운 소녀 테스는 어려움에 처한 집안의 재정을 돕기 위해 다른 마을 부잣집에 일하러 갔다가 날건달 같은 그 집 아들 알렉에게 강간을 당한다.

알렉은 세상물정 모르는 순진한 소녀를 범하기 위해 온갖 술수를 동원한다. 어느 날 깊은 숲 속으로 말을 몰아 길을 잃는다. 밤이 되도록 숲길을 헤맨 그녀가 피곤에 지쳐 낙엽 더미 위에서 쉬다가 잠든 틈을 노려 강제로 덮친다. 하디는 "어째서 운명은 비단결처럼 순결한 이 처녀의 몸에 추악한 낙인을 찍어야만 했을까"라고 탄식하지만 한 번 찍힌 성폭행 낙인은 평생 따라다닌다.

그날의 일로 원치 않는 임신까지 한 상태에서 집으로 돌아오지만 정작 가장 위로해주고 감싸주어야 할 부모조차 피해자인 여성을 탓한다. 테스는 엄마의 가슴에 얼굴을 묻고 그동안 있었던 일을 빠짐없이 이야기하지만 전혀 예상치 않은 반응을 맞이한다.

"아니, 그런 일을 당하고서도 결혼하자고 매달리지 않다니, 넌 대체 어떻게 된 아이니? 그런 일을 당하고도 순순히 물러나는 여자는 너밖에 없을 거다."
"다른 여자 같으면 그랬을 테지요. 하지만 난 그럴 수가 없었어요." (···)
그녀는 자신의 이름을 더럽히지 않기 위해 그와 결혼할 생각은 추호도 없었다.

"결혼할 생각이 없었다면 몸가짐을 좀 더 조심하지 그랬니?"

오히려 강제로 당한 딸을 탓한다. 몸가짐이 정숙하지 않았기 때문에 생긴 문제라는 식이다. 그리고 강간을 당한 이상 그 남자를 어떻게 해서라도 붙잡아 결혼했어야 했다고 야단친다. 테스에게는 오직 괴물로밖에 여겨지지 않는 그 날건달과 말이다. 부모가 이 정도이니 마을 사람들이 의혹의 눈초리를 보내거나 편견을 갖는 건 더 말할 나위가 없다. 오랜 기간 두문불출하며 죄인이 된 기분으로 집 안에서만 지낸다.

어떻게든 살아야 한다는 생각으로 마음을 추스른 뒤 다른 마을로 일을 찾아 떠난다. 그곳에서 가난한 목사의 막내아들로 여기저기 돌아다니면서 농사 기술을 배우는 청년 에인절을 만난다. 낙농 기술을 배워 식민지로 진출하거나 아니면 국내에서라도 농장을 경영하려는 계획을 가진 건실한 남자다. 그는 "알다시피 난 농부니까 농사일을 잘하는 아내가 필요해요. 당신이 내 아내가 되어줄 순 없을까?"라며 청혼한다.

테스는 강간 경험과 세상 사람들의 따가운 눈초리 때문에 둘의 결합이 불행으로 치달을 것이라 예감하고 거듭 거절하지만 끈질긴 구혼에 감동해 승낙한다. 무엇보다 그의 진실한 마음을 접하면서, 다른 남자들은 어떨지 모르지만 환경의 변화나 남의 이목에 상관없이 자신이 어떤 비밀을 털어놓더라도 여전히 사랑하고 동정하며 보호해줄 것이라 생각한다.

하지만 이 역시 대단한 착각이었음이 곧바로 드러난다. 진실하고 성실한 사람이라고 여겼던 사랑하는 남자조차 성폭행당한 여성에 대한 편견으로 가득 차 있음을 확인한다. 그것도 남자가 한때의 성적 방탕을 고백하고 그녀로부터 용서받은 직후에 말이다. 그는 런던에서 회의와 번민에 시달려 방황하다가 낯선 여자와 방탕한 생활에 빠졌던 경험을 고백하고 테스에게 용서를 구한다. 그녀는 당연히 용서하고 자신의 성폭행 경험을 털어놓는다. 하지만 그는 편견을 넘어 상당히 폭력적인 반응을 보인다. 테스가 용서해달라고 매달리며 간청했지만 외면한다.

내가 그 말을 꼭 믿어야 하나? 당신의 태도로 보면 사실인 것도 같고…. 설마 당신이 미친 건 아니겠지. 미치지 않고서야 어떻게 그럴 수가! (…) 당신은 용서받을 수 없어. 지금의 당신은 이미 예전의 당신이 아니야. 어떻게 용서라는 말이 그따위 괴상망측한 요술에 적용될 수가 있겠소.

테스의 이야기가 끝나기 무섭게 사랑스러운 속삭임은 흔적도 없이 사라지고 원망이 터져나온다. 자신은 방탕한 생활을 했고 여자는 성폭행 피해자임에도 불구하고 용서의 대상이 될 수 없다. 여태까지 사랑한 그녀와 고백한 후의 그녀는 전혀 다르다고 한다. "날 모욕하거나 당신을 모욕하지 않고서 일반적인 상식으로는 난 당신과 함께 살 수 없어"라는 말을 남기고 브라질로 떠난다.

황폐해진 마음으로 테스는 고향을 뒤로하고 날품팔이를 하며 하

루하루를 보낸다. 어느 날 우연히 소녀 시절 자신을 강제로 범한 알렉과 마주친다. 그는 다시 그녀에게 집착을 보인다. 유혹에 빠져 신앙을 버렸으니 "죄는 당신에게 있는 거요"라며 오히려 적반하장의 태도를 보인다. 테스의 얼굴이 분노로 빨갛게 달아올랐지만 막무가내로 집요하게 자기 삶으로 끌어들인다.

그러던 중 브라질로 떠났던 남편 에인절이 마음을 고쳐먹고 고향으로 돌아온다. 경솔함과 과오를 반성하고 용서를 구한다. 테스는 삶을 송두리째 망쳐놓은 알렉을 칼로 찔러 죽이고 남편을 따라나선다. 다른 사람이 이상한 낌새를 느끼고 방문을 열었을 때 이미 알렉은 침대에 시신으로 널브러져 있고 방바닥은 온통 피투성이다. "철없는 날 유혹해 망쳐놓고도 모자라 또다시 내 앞에 나타나 우리 사이를 갈라놓은 그 남자를 언젠가는 죽이게 될지도 모른다"는 생각을 해왔다며 남편과 함께 도망자의 길을 선택한다. 하지만 결국 체포돼 사형당하는 비극적 종말을 맞는다.

자기 처지와 현실에 대한
울분을 예술로 승화

아르테미시아는 울분과 살의를 사적인 복수보다는 예술로 승화시켜간다. 〈홀로페르네스의 목을 치는 유딧〉도 그 일환이다. 미술사에 길이 남을 작품을 통해 타시를 역사에 고발하고 화가로서의

명성도 얻는다. 고객에게 보낸 편지 중 한 구절을 보면 그녀의 각오가 어땠는지 짐작할 수 있다.

나는 여자가 무엇을 할 수 있는지 보여줄 것이다. 당신은 시저의 용기를 가진 한 여자의 영혼을 볼 수 있을 것이다.

성폭행의 상처에 아파하며 분노만 갖고 살았다면 최초의 여성 화가라는 평가에만 머물고 그 시대의 남성들과 어깨를 나란히 한 화가로서는 이름을 얻지 못했으리라. 움츠러들기보다는 능동적으로 미술 작업에 나섬으로써 점차 뛰어난 로마의 화가로 인정받는다. 영향력 있는 고위 성직자들을 비롯해 부유한 계층이 그녀의 후원자가 되면서 존경받는 화가로 자리 잡는다. 후원자 중에 스페인의 펠리페 4세나 영국의 찰스 1세 같은 국왕이 있어서 성공한 화가의 반열에 오른다.

사회적으로 비중 있는 화가가 된 그녀는 나폴리로 이사 가서 남은 기간의 대부분을 보낸다. 특히 1630년대에는 나폴리에서 활동했는데, 그녀의 그림들이 왕가의 살롱들과 추기경들의 예배당을 장식하면서 더 큰 유명세를 탄다. 나중에는 아르테미시아의 화실을 방문하는 것이 나폴리를 찾아온 여행자들과 외국인들에게 빼놓을 수 없는 일정이 되었을 정도다.

〈회화의 알레고리로서 자화상〉은 이즈음 그린 작품이다. 앞서 그린 그림에서 보이는 울분의 분위기는 찾아보기 어렵다. 상념에서 벗

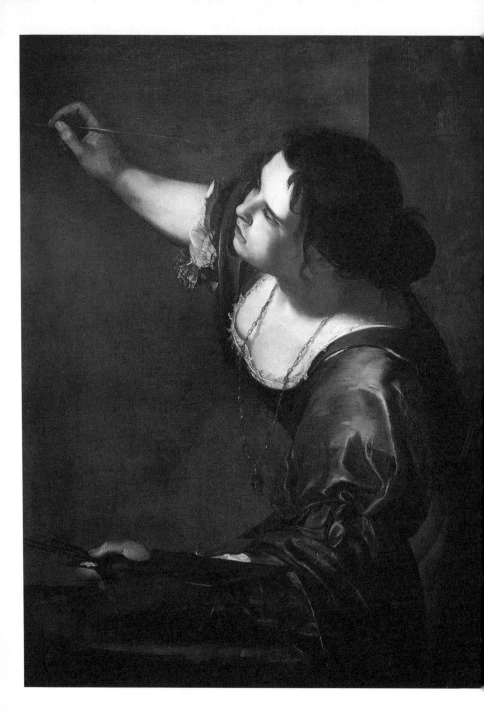

〈회화의 알레고리로서 자화상〉_ 아르테미시아, 1639

어나 미술 작업에 열중하는 중이다. 사람들을 향한 원망의 시선보다
는 예술에서 삶의 전망을 찾는 희망의 시선이다. 양손에 붓과 팔레
트를 들고 캔버스를 향한 모습이 상당히 역동적인 느낌을 준다.

울분의 감정 자체만으로는 미래를 열어나가는 정신적 에너지가
생기기 어렵다. 울분은 특성상 시선이 과거로 향하기 때문이다. 분
명 과거의 문제에 대한 각성 효과는 있다. 그러한 의미에서 문제를
해결하기 위해 중요한 출발점 역할을 한다. 하지만 대안적인 방향으
로 나아가기 위해서는 예술이든 학문이든, 사회적 활동이든 미래 지
향적인 승화가 필요하다.

뒤엉킨

3

감정을　　　　　　　　보듬다

인내 : 로쿠아이토, 교류 속에서 꽃을 피우다

열패 : 도가, 불화의 길을 걷다

열망 : 교생, 낯선 원시를 꿈꾸다

상 실 이중섭,

갈증의
 나날을
보내다

〈연필로 그린 자화상〉
이중섭
+
《광장》
최인훈

시대가 만들어낸 상실감을
안고 살다

상실감은 응당 있어야 함에도 부족하거나 사라져버린 상태를 마주할 때 생긴다. 상실감이 얼마나 강하게 나타나는가는 몇 가지 변수의 영향을 받는다. 먼저 잃어버린 정도가 깊고 넓다면 그만큼 상실감의 강도도 높아진다. 또한 회복하고자 하는 대상이 인간에게 가장 기본적인 욕구에 해당하는 경우에도 상실감이 커진다.

한국의 화가 가운데 이중섭李仲燮(1916~1956)만큼 극심한 상실감 속에서 살아간 화가도 아마 찾기 힘들 것이다. 그 정도를 결정할 각 변수가 그에게 모두 해당할 뿐만 아니라 이중 혹은 삼중으로 덧씌워져 있다. 개인 사정 때문이라면 어찌해볼 여지라도 있겠지만, 한국사를 관통하며 사회적으로 강제된 상실감이기에 더 깊고 넓다. 나아

가 주체가 누구인가에도 적지 않은 영향을 받는데, 예민한 감수성을 지닌 예술가라면 더 말할 나위가 없다.

〈연필로 그린 자화상〉은 결핍으로 점철된 인생이 막바지에 다다랐을 때 그린 것이다. 세상을 떠나기 불과 1년 전의 모습이다. 우리가 익숙하게 알고 있는 그의 작품과는 상당히 다르다. 대부분 사람은 소나 까마귀처럼 거칠게 묘사하거나 은박지나 종이에 어린아이처럼 그린 그림을 떠올린다. 하지만 이 자화상은 색 바랜 사진처럼 느껴질 정도로 매우 사실적이다.

머리카락이나 눈썹, 수염 한 가닥까지 세심하게 신경 쓴 흔적이 역력하다. 눈도 검은자위와 주변 홍체를 구분할 정도로 극사실주의에 가깝다. 나머지 얼굴도 정교한 데생 실력이 유감없이 발휘되어 있다. 왜 일본에서 유학하던 청년 시절 이래 유지하던 화풍과 이토록 다르게 그렸을까? 평소의 이중섭이었으면 분명 대상을 있는 그대로 재현하듯이 묘사하는 방법에 혐오감을 가졌을 텐데 말이다.

이 자화상은 술자리에서 시비가 붙어 정신병원에 보내진 사건이 계기가 되어 주변에 정신이상이라는 소문이 퍼지자 친구인 소설가에게 지극히 정상이라는 점을 증명하기 위해 그렸다. 그렇기 때문에 누가 봐도 아무런 이상을 느낄 수 없을 만큼 극도로 정교한 묘사 능력을 드러낸다. 충만한 사실성이 오히려 휑하게 비어 있는 그의 마음을 드러내 보이는 느낌이다.

그에게 상실감을 안겨준 시대적 굴레는 먼저 일제강점기라는 역사적 조건에서 온다. 일제 식민 지배 초기인 1916년에 평안남도 평

〈연필로 그린 자화상〉_ 이중섭, 1955

원에서 태어난 그는 고등학교 미술교사의 영향으로 미술가의 꿈을 키운다. 스무 살 즈음에 일본으로 유학을 떠나 사립 제국미술학교에 입학한다. 그리고 이쾌대를 비롯해 먼저 일본에 온 미술 유학생들과 교류를 갖기도 한다.

일본 유학 시절엔 당시 유행하던 유럽 문학에 큰 관심을 기울인다. 보들레르, 발레리, 릴케 등 유럽 시인들의 시에 매료되어 프랑스 유학을 꿈꾼다. 이즈음 2년 후배인 일본인 여성 마사코와 사랑에 빠져 그녀에게 시를 암송해 들려준다. 상투적이고 인습적인 주제나 표현방법에서 벗어나 격렬하고 자유분방한 시를 쓴 보들레르에 심취할 만큼 자유로운 예술세계를 지향했다.

하지만 조선인이라는 제약 때문에 한편으로는 식민지 백성으로서의 억압, 다른 한편으로는 여전히 맹위를 발휘하던 봉건적 잔재의 덫에서 벗어나지 못한다. 그가 추구하는 솔직한 감정을 자유로운 형식에 실어 표출하고픈 예술적 지향은 근본적인 한계 안에 머무를 수밖에 없다.

당시 그가 속한 도쿄 미술 유학생 그룹 '백우회白牛會'가 조선의 '흰옷'과 '소'라는 민족적 상징을 뜻한다는 일본의 탄압 때문에 명칭을 바꾼 것도 그러한 한계를 반영한다. 여전한 봉건적 잔재도 전통적인 도덕률에서 자유롭지 못하도록 사고를 옥죈다. 미술가로서의 길을 걷는 첫 순간부터 갈증에 빠진다. 1945년 해방을 맞이할 때까지 청년 시절 내내 그 안에서 허덕인다.

그러나 오히려 어떤 면에서는 해방 이후 더 큰 상실감을 강요당

한다. 해방되기 몇 달 전 일본에서 천신만고 끝에 원산으로 찾아온 연인 마사코와, 부모의 반대를 무릅쓰고 결혼하는데, 이때 마사코에게 '따뜻한 남쪽 나라에서 온 덕이 많은 여자'라는 뜻으로 '남덕'이라는 이름을 지어준다. 결혼하고 얼마 안 되어 민족해방을 맞았으나 곧 분단과 전쟁의 어두운 그림자가 덮쳐온다.

일본의 두 도시에 원자폭탄이 투하되고 천황이 연합국에 무조건 항복한 직후 일본군의 무장해제를 위해 소련군이 진주한다. 공산주의 체제에서 형 이중석은 지주계급이라는 이유로 죽임을 당한다. 이중섭은 조선예술가동맹 산하의 미술동맹 원산지부 회화부원으로 활동한다. 살얼음판을 걷던 해방 정국은 결국 전쟁으로 치닫는다.

전쟁 과정에서 원산은 폭격으로 잿더미가 된다. 중국군 개입 이후 미국이 북에 원자폭탄을 투하한다는 소문으로 공포 분위기가 조성된 상황에서 "다시는 네 형과 같은 죽음을 보고 싶지 않다. 네 처와 아이들을 데리고 남쪽으로 가거라"라는 어머니의 권유에 따라 후퇴하는 국군 후송선을 겨우 얻어 타고 월남한다. 부산에 도착한 뒤 피난민 수용소에 머물다 곧 제주도 서귀포로 옮겨 1년 남짓 네 식구가 1평 조금 넘는 좁은 골방에서 지낸다.

1952년에 아내가 폐결핵에 걸려 각혈을 하고, 아이들이 병에 걸리는 등 곤란한 일이 이어진다. 또한 아내의 아버지가 사망한 뒤 유산 문제를 해결하기 위해 아내는 두 아이와 함께 송환선을 타고 일본으로 떠난다. 당시는 조선인이 일본으로, 일본인이 조선으로 넘어오기가 어려운 상황이었기에 재회는 번번이 좌절되고 이중섭은 가족

〈시인 구상의 가족〉_이중섭, 1955

과 생이별 상태에서 한국에 홀로 남아 외로운 나날을 보낸다.

이중섭은 분단으로 부모를 비롯해 친척들과 이별하고, 국교 정상
화가 이루어지지 않은 상황에서 아내와도 떨어져 지내게 되어 극심
한 상실감을 다시 겪는다. 당시엔 어머니와도 잠시만 이별할 뿐이
라 여겼고, 아내나 자식과도 몇 달 지나면 만날 수 있으리라 생각했

지만 현실은 기대와 정반대 방향으로 흐른다. 이후 가족과 재회하고 싶은 애달픈 감정이 그의 삶 전체를 지배한다.

〈시인 구상의 가족〉에는 가족을 향한 그리움이 담겨 있다. 오른 쪽 평상에 앉아 아이에게 손을 건네는 이가 이중섭이고, 가운데 세 발자전거를 타는 아이와 즐거운 한때를 보내는 이가 친구인 시인 구 상이다. 구상은 얼굴 가득 환한 웃음을 머금고 작은아들과 함께 놀 이를 즐기는 중이다. 뒤에서 두 손을 모으고 사랑이 가득 담긴 표정 으로 부자의 흐뭇한 광경을 지켜보는 여인은 구상의 부인이다.

구상의 가족은 어른이나 아이 할 것 없이 모두 행복한 표정이다. 하지만 단 한 사람 이중섭은 거의 무표정에 가깝다. 아이에게 손을 내밀고 있지만 무언가 허전함이 느껴진다. 구상의 집에서 더부살이 하던 시기다. 자식과 즐거운 시간을 보내는 친구와 그의 아내를 보 면서 당연히 몇 년째 헤어져 살아가는 일본에 있는 아내와 자식이 떠올랐을 것이다. 그래서 가족에 대한 그리움을 고스란히 담아 그리 지 않았나 싶다. 친구의 아들이 타는 자전거를 보면서 더욱더 가슴 이 아려왔으리라. 그는 가족과 헤어져 있던 기간 내내 일본에 있는 아내와 두 아들에게 편지를 보낸다. 편지 내용 중에는 얼른 일본으 로 가서 아들에게 '자전거를 사주겠다'는 약속이 반복된다.

이번에 아빠가 가면 자전거를 꼭 태현이에게 한 대, 태성이에게 한 대씩 사줄 참이란다. 건강하게, 싸우지 말고 기다리고 있거라. (…) 자전거 잘 탈 수 있게 연습 많이 했니? 빨리 태현이가 자전거 타는 걸 보고 싶구나.

내 훌륭한 일등 아들 태현아, 종이가 모자라 한 장에다만 쓴다. 다음엔 길게 써 보내마.

아들이 보내준 편지를 하루에도 몇 번씩 읽고, 아내가 보내준 아들 사진도 틈만 나면 꺼내 볼 정도로 그리움이 컸다. 편지 곳곳에 아이들에게 하루빨리 자전거를 사주러 가겠다는 내용이 담겨 있다. 아내에게 쓴 마지막 편지에서도 "태현이와 태성이에겐 꼭 자전거 한 대씩 사주겠다고 분명히 일러주시오"라고 거듭 강조한다. 그런 심정이었으니 구상이 자전거를 타는 아들과 행복한 시간을 보내는 모습을 보며 감정이 얼마나 복잡했을지 충분히 짐작이 간다. 그림을 통해 그 심정이 고스란히 전달된다.

사실 일본으로 직접 건너가지 못하더라도 돈을 보내 자전거를 사라고 해도 되지만 "종이가 모자라 한 장에다만 쓴다"라고 말할 정도로 궁핍한 생활이었다. 편지를 보면 가난 때문에 온갖 고생을 하는 내용이 자주 나온다. 요행으로 두 끼 먹는 날도 있지만, 우동과 간장으로 하루에 한 끼 먹는 날이 빈번했다. 겨울이면 불을 뗄 수 없는 냉방에서 혼자 자야 하기에 지인이 준 개털 외투를 입은 채 매일 밤 새우잠을 잤다. 그럼에도 불구하고 편지는 아내를 얼마나 사랑하는지, 아내와의 만남을 얼마나 갈망하는지 절절한 내용으로 가득하다.

우리들 부부보다 강하고, 참으로 건강한 부부는 달리 또 없을 게요. 나는 남덕이를 믿고 남덕이는 나를 또한 믿고 있지 않소? 세상에 이처럼 분명

한 사실이 또 어디 있겠소. 나는 지금 남덕이를 포옹하고 나의 큰 가슴은 울렁이고 있소. 어떤 일이 우리들 네 가족 앞에 닥치더라도 조금도 염려할 것은 없소.

네 명의 가족이 손을 잡고 모든 어려움을 극복해나가자는 다짐도 잊지 않는다. 비록 가난하더라도 절대로 동요하지 않는 확고부동한 부부의 사랑으로 이겨나가자고 한다. 1956년에 세상을 떠날 때까지 편지와 그림을 통해 쉬지 않고 가족을 향한 그리움을 토해낸다.

남한과 북한으로는 어머니와의 단절, 한국과 일본으로는 가족과의 단절이라는 최악의 상황에 더해 재정적으로도 극심한 곤란을 겪었지만 예술에 대한 열정은 조금도 줄어들지 않는다. 오히려 미술 작업을 통해 고통을 잊기라도 하려는 듯 창작 혼을 불태운다. 옆에서 친구의 사정이나 작업을 늘 지켜보던 구상은 이 무렵의 이중섭에 대해 다음과 같이 전한다.

중섭은 판잣집 골방에서 시루의 콩나물처럼 끼여 살면서도 그렸고, 부두에서 짐을 나르다 쉬는 참에도 그렸고, 다방 한구석에 웅크리고 앉아서도 그렸고, 대폿집 목로판에서도 그렸다. 캔버스나 스케치북이 없으니 연필이나 못으로 그렸다. 잘 곳과 먹을 것이 없어도 그렸고, 외로워도 슬퍼도 그렸고, 표랑전전하면서도 그저 그리고 또 그렸다.

그럼에도 불구하고 상황은 더욱 어려워지고 상실감도 갈수록 커

진다. 가족과 생이별한 지 3~4년이 지나도록 아내나 아이들과 함께 살 희망이 생기지 않는다. 그나마 예술 작업이라도 인정받아 생활이 나아진다면 버텨보겠는데, 호전될 기미가 보이지 않는다. 1955년 1월에 열린 서울 개인전에 상당한 기대를 걸었지만 최악의 재정 상황에 보탬이 되지 못한다. 절박한 심정으로 5월의 대구 전시회에 다시 한 번 희망을 걸지만 결과는 마찬가지로 실망스럽다. 고통이 감내할 정도를 넘어섰는지 거식증까지 보이기 시작한다.

그림 작업에 대해서도 회의가 찾아온다. "나는 그림을 그린답시고 세상을 속였어. 놀면서 공밥만 얻어먹고 뒷날 무엇이 될 것처럼 말이야"라면서 참혹한 심정을 토로한다. 심지어 이때부터는 그토록 간절히 사랑하던 아내의 편지조차 뜯어보지 않는다. 〈연필로 그린 자화상〉과 〈시인 구상의 가족〉에 비친 그의 모습에는 이때의 고통이 그대로 녹아 있다. 워낙 깊은 실의에 빠진 데다가 영양 부족까지 겹쳐 신경쇠약 증세를 일으킨다. 이로 인해 다음 해 정신병원에 갔다가 간염 판정을 받고 입원 치료를 받던 중 사망한다.

아무것도 할 수 없다는
무력감

그의 상실감은 시대의 영향을 받은 개인사로 머물지 않는다. 분단으로 초래된 이념 갈등 속에서 예술 표현에서도 갈증을 겪

〈황소〉_ 이중섭, 1953

는다. 앞서 언급했듯이 그는 문학이든 미술이든 유럽에서 불던 자유
로운 미적 표현에 감화를 받았다. 자신의 작품에도 가슴속에 출렁이
던 자유로운 표현 욕구를 실현하고 싶었음은 당연하다. 하지만 분단
이라는 경직된 상황에서 상당한 제약을 떠안아야 했으니 목이 타는
갈증을 느꼈음직하다.

　이중섭을 대표하는 소 그림도 그러한 사연을 안고 있다. 〈황소〉
는 붉게 타오르는 노을을 배경으로 황소의 머리를 가득 채운다. 마
치 호랑이나 사자 같은 맹수처럼 포효하는 모습이다. 황소의 머리와
몸까지 물들인 붉은색의 강렬함만으로도 꿈틀거리는 힘이 느껴지
는데, 여기에 굵고 거친 붓질까지 더해 역동적인 느낌이 배가된다.

이중섭에게 황소는 자화상이기도 하다. 물론 흔히 평가하듯이 민족의식의 발로라는 면도 있다. 일본 유학 시절 유학생들의 고민 중 하나가 민족의식을 어떻게 회화적으로 반영할 것인가였다. 재동경 한국인 유학생 그룹을 '백우회'라고 했고, 이 명칭이 일본 당국에 의해 문제가 되었던 점도 이를 반영한다. 여기에 더해 이중섭은 자신의 감정을 소에 투영한다. 월남 직후 피난지였던 제주도 서귀포의 방에 붙어 있던 이중섭의 시 〈소의 말〉을 봐도 그러하다.

높고 뚜렷하고 참된 숨결
나려 나려 이제 여기에 고웁게 나려
두북 두북 쌓이고 철철 넘치소서.
삶은 외롭고 서글프고 그리운 것,
아름답도다. 여기에 맑게 두 눈 열고
가슴 환히 헤치다.

북과 남을 오가며 고통을 겪고 있는 자신의 심정을 "삶은 외롭고 서글프고 그리운 것"이라는 내용에 담는다. 제목은 '소의 말'이지만 자신이 하고 싶은 말을 대신한다. 어린 시절부터 소를 즐겨 그렸다는 점도 민족의식과 또 다른 의미를 짐작하게 한다. 중등학생 시절 내내 소를 그리는 데 매달려 학생들과 하숙생 사이에서 소에 미쳤다는 평을 들었다고 한다. 나중에 직업 작가로 활동할 무렵에는 소를 하루 종일 관찰하다 소 주인에게 고발당했을 정도다.

소 그림으로 곤욕을 치르기도 한다. 해방 이후 어렵게 귀향해 원산에서 작업할 때다. 원산에 온 소련의 미술가와 평론가 세 사람이 이중섭의 그림을 보고 천재이기 때문에 '인민의 적'이라고 했다. 당시 그들이 본 그림은 성난 소와 닭, 까마귀 등을 굵은 선과 속도감 있는 필치로 그린 것이었다. 소련식 사회주의 리얼리즘으로 무장된 소련의 미술가들에게는 이중섭의 소 그림조차 사실주의에서 벗어난 위험한 작품이었던 것이다. 이후 이중섭은 이러한 압력을 피해 소련식 사회주의 리얼리즘 형식으로 그림을 그려야 했다.

그것은 스탈린 치하 소련 예술의 경직성 때문에 생긴 억압이다. 러시아 사회주의혁명 직후 레닌 통치 시절에는 예술적 자율성이 폭넓게 인정됐다. 미래파, 큐비즘, 구성주의, 절대주의 등 이른바 러시아 아방가르드가 만개하며 예술적 에너지가 폭발하던 시기였다. 당시 기존의 낡은 질서를 부정하고 사회주의 혁명의 분위기가 솟구치는 상황에서 이에 부응하며 새로운 것을 창조하고자 하는 예술적인 욕구와 실험이 분출했다. 시인 마야콥스키Vladimir Vladimirovich Mayakovsky는 "거두는 우리의 붓, 광장은 우리의 팔레트"라고 부르짖으며 혁명적 분위기를 고취시켰다.

무엇보다 추상회화에 대한 레닌과 트로츠키의 적극적인 태도가 큰 영향을 미쳤다. 레닌은 아방가르드적인 예술사조에 관대했다. 정치적인 영역만이 아니라 예술에서도 '새 술은 새 부대에' 담으려는 노력이 필요하다는 태도를 지녔다. 이러한 분위기에 힘입어 칸딘스키Wassily Kandinsky를 비롯해 실험적인 예술을 지향하는 작가들이 러

시아로 대거 몰려들고 러시아 미술의 일대 부흥이 일어났다.

하지만 1924년 레닌이 병으로 사망한 후 스탈린이 정권을 잡으면서 소련의 미술 정책은 정반대의 길을 걷는다. "사회주의 리얼리즘은 소비에트 예술의 기본적 방법이며 현실을 그 혁명적 발전에 있어 정확히 역사적 구체성으로 그릴 것을 예술가에게 요구한다"라며 여기에서 벗어나는 미술은 가차 없이 탄압했다. 억압 속에서 칸딘스키를 비롯한 많은 미술가가 서유럽으로 망명했다. 인상주의 미술조차 대학 강의가 금지되고 작품들이 미술관에서 철거되는 상황에서 추상회화가 설 자리는 더더욱 없었다.

스탈린 통치기에 소련에서도 이중섭처럼 소 그림 때문에 고초를 겪은 화가가 있다. 우즈베키스탄의 누쿠스 미술관에는 구소련 시절의 전위미술·비공인미술 작품으로 일반에 공개되지 않았던 3만여 점이 전시되어 있다. 이 미술관의 벽에는 미친 듯한 소 한 마리가 관람객을 노려보는 그림이 있다고 한다. 리센코라는 화가의 작품인데 미술사가들도 그의 성밖에 모른다. 이 그림 때문에 정신병원에 강제 수용됐다는 사실 외에는 아무것도 알려져 있지 않다. 하늘색으로 그린 소가 '사회주의적 리얼리즘'에 맞지 않았기 때문이다.

이 작품만이 아니라 누쿠스 미술관에 전시된 수용소 시대의 작품에는 거의 모두 슬픈 일화가 있다고 한다. 소련을 탈출하다 검거된 화가는 수용소로 보내졌다. 바실리 슈차에프도 그중 한 명이었는데, 그의 재능은 수용소의 정치 극장을 장식하는 데 쓰였다고 한다. 그는 수용소에서 10년을 보내는 동안 우표 크기로 그림을 그렸다. 그

림이 작아야 숨길 수 있기 때문이었다. 어떤 화가들은 수용소에서 음식을 싸는 두꺼운 종이에 그림을 그리기도 했다. 이 작품들이 우즈베키스탄에 있는 이유는 우즈베키스탄은 스탈린 정권의 감시에서 멀리 벗어난 곳이었기 때문이다. 물론 전시회는 꿈도 꾸기 어려웠고 그저 보관되어왔다고 해야 정확할 것이다.

왜곡된 사실주의가 빚어낸 예술에 대한 억압은 당시 소련만이 아니라 동유럽, 중국, 베트남 등 전 세계 사회주의 국가의 공통된 현상이었다. 중국의 문화대혁명기에는 더 극단적인 형태로 나타나 새로운 형식을 추구했던 미술품들이 파괴되기도 했다. 심지어 음악이 부르주아적이라고 해서 피아니스트의 손가락까지 자른 일이 있었으니 그 광기를 짐작할 만하다. 이러한 상황을 보면서 1934년 나치 독일이 많은 독일 표현주의 미술작품을 '퇴폐미술'로 낙인찍고 불태운 사례를 떠올린다면 지나친 상상력일까?

경직된 방식으로 '사회주의 리얼리즘'이 강요되던 시절이니 이제 막 식민지에서 해방된 조선에 소련식 사회주의를 이식하려던 그들이 보기에 이중섭의 자유분방한 표현방식은 '인민의 적'이라는 인상을 주기에 충분했을지 모른다. 게다가 그림의 소재도 지주나 자본가에 대한 저항, 노동자나 농민의 의지를 직접 드러내는 것도 아니고 일상의 소와 닭, 까마귀 등에서 가져왔으니 더욱 소련 미술가와 평론가의 심기를 불편하게 만들었을 것이다.

전쟁 와중에 월남을 선택한 데는 어머니의 권유 외에 예술적 갈증도 어느 정도 영향을 미쳤을 것으로 보인다. 하지만 남한이라고

해서 그에게 충분한 예술적 자유를 보장하지는 않는다. 국방부 종군
화가단에 가입해 작품 활동을 계속하던 중 '신사실파전'이라는 전시
회에 〈굴뚝〉 등의 작품을 출품했다가 장욱진의 그림과 함께 계엄기
관의 조사를 받는다.

더 황당한 제약도 경험한다. 잔뜩 기대를 품고 있던 1955년의 서
울 개인전 출품작 중 몇 작품이 춘화라는 이유로 철거된 것이다. 널
리 알려진, 그리운 가족들을 소재로 그린 은종이 그림 말이다. 자신
의 두 아들을 포함해 아이들, 그리고 여성의 모습을 알몸으로 표현
한 것이 문제가 된다. 사실적인 묘사도 아니고 간단한 선으로 동심
을 담아 표현한 작품임에도 춘화의 딱지를 붙인다. 이중섭은 은종이
그림 철거 소동으로 큰 충격을 받는다. 당시 남한이든 북한이든 이
념이 예술을 구속하는 사회여서 예술가는 자신의 예술정신조차 스
스로 검열을 강제받는다.

이중섭이 남과 북에서 겪은 억압과 이로 인한 정신적 상실감에
가장 잘 비교될 수 있는 소설이 최인훈의 《광장》이다. 그도 해방 이
후 한국전쟁을 거치면서 가족과 함께 월남했다는 점에서 이중섭과
비슷한 시대적 경험을 갖는다. 남한의 자본주의와 북한의 사회주의
라는 이질적 체제 속에서 서로 다른 성격의 통제와 억압을 받아 깊
은 상실감을 느낀 점도 비슷하다.

소설에서는 정치적·경제적·문화적 측면 모두에서 나타나는 문제
를 비판적으로 드러내지만, 여기에서는 가급적 문화적·예술적 측면
에만 국한해서 주인공의 상실감을 만나보자. 주인공 이명준이 북한

에서 겪은 문화·예술 정책은 이중섭을 숨 막히게 했던 바와 매우 흡사하다. 그가 일하던 곳의 편집장 시각은 이중섭의 그림에서 '인민의 적'을 발견한 편협한 사고방식의 복제판이다. 먼저 이명준이 진정한 리얼리즘의 의미를 제기하자 편집장이 이를 반박한다.

"리얼리즘이란 사실을 사실대로 옮기는 것이라고 믿습니다."
"그것이 동무의 위험한 반동적 사상입니다. 사회주의 리얼리즘은, 인민의 적개심과 근로의 의욕을 앙양시키고 고무시키는 방향으로 취사선택이 가해져야 합니다. 무책임한 사실의 나열을 일삼는 자본주의 신문의 생리와 다른 것입니다."

어떤 원고든 몇 번이나 당 선전부의 뜻을 받아 고쳐야 한다. 최종 결재가 난 원고는 작가의 창의성이 죽어버린 글이다. 굳이 작가 개인의 입을 빌릴 까닭도 없는 상투적인 말로 둔갑해버린다. "당이 명령하는 대로 하면 그것이 곧 공화국을 위한 거요. 개인주의적인 정신을 버리시오"라는 비판을 반복해서 듣는다. 글조차 작가가 주인공이 아니고 '당'이 주인공이 되어버린다.

그들이 강조하는 리얼리즘이란 "태백산맥에서 이승만 괴뢰 정권과 피비린내 나는 투쟁을 지금도 계속하고 있는 우리 영용한 빨치산 이야기"라든가 "지주 놈들에게 수탈당하는 농민의 참상"이 실려 있을 때만 의미를 갖는다. 이중섭의 소와 닭, 까마귀 그림이 비난의 표적이 되었던 바와 마찬가지로 영웅적 투쟁이 빠져버린 일상의 묘사

는 무의미하거나 심한 경우 퇴폐적인 글로 지적받는다.

개성적 표현은 없고 집단적 가치만이 중시된다. 어떤 글을 쓰든 "일찍이 위대한 레닌 동무는 제×차 당대회에서 말하기를……"이라는 식으로, 눈앞에 일어나는 현상의 생생함보다는 그 기준을 또박또박 《소련공산당사》나 마르크스와 레닌의 저작 속에서 찾아내야 한다. 숨 막히는 공기 속에서 이명준은 무력감과 갈증을 거듭 느낀다.

이명준이 남한에서 겪은 문화와 예술의 현실도 결핍의 성격이 다를 뿐 북한에 비해 더 낫다고 할 수 없다. 타락하고 부조리한 남한 사회의 현실이 문화나 예술 분야에서도 어김없이 치부를 드러낸다.

바와 카바레에서는 부정하게 얻은 돈이 마구 뿌려지고, 문간에서 바이올린을 켜는 비굴한 예술가의 낯짝에 지폐 뭉치가 뿌려집니다. 발레리나들은 스커트를 한 번씩 들어줄 때마다 지폐 한 장씩 다투어가며 주워 모아서는 핸드백에 소중히 간직합니다. 그 핸드백의 무게가 그녀들의 명성의 바로미터이지요. (…) 시인들은 알아볼 수 있는 막끝까지 말을 두들겨 패서 사디즘 충동을 카타르시스합니다.

소비문화의 굴레 속에서 돈과 향락, 허위의식이 지배한다. 정치나 경제의 광장에서 도둑질해 얻은 돈으로 향락을 즐기는 곳이 바로 문화의 광장이다. 남한에서 예술가들이란 부패한 돈의 떡고물로 살아가는 인간에 불과하다. 예술적 지위도 결국 돈과의 연관에 불과하고 예술이라는 이름으로 성이 상품화되기도 한다. 그나마 자신을 상

품화할 수 있는 분야나 그러한 예술가는 부패한 떡고물 맛이라도 볼 수 있지만 돈을 벌기 힘든 시인이나 비평가는 공허한 말의 폭력만 일삼아 자기만족에 빠진다. 허위의식의 노예로 살아가는 집단이다.

이명준이 보기에 교조적인 해석만 허용되는 북한이든 타락하고 부조리한 남한이든 자율적인 선택과 표현, 그리고 행동이 막혀버린 폐쇄적인 사회이긴 마찬가지다. 한국전쟁이 터져 밀고 밀리는 전투 속에서 포로가 된 이명준은 포로 교환이 있을 때 남한도 북한도 아닌 중립국을 선택한다. 그리고 중립국인 인도로 가는 도중 배 위에서 투신자살로 생을 끝낸다.

이중섭이든 소설 속 주인공 이명준이든 당시 지식인이나 예술가들은 구속하는 사회적 족쇄에 발이 묶여 무력감 속에서 살아간다. 특히 이들처럼 북한과 남한 모두에서 정신적 활동 경험을 가진 사람은 더욱 무력감이 컸다. 예술가들은 감수성이 예민해 해당 사회의 자유나 억압을 측정하는 촉수 역할을 한다. 예술가들이 갈증과 상실감을 느낀다면 그 사회 구성원들 역시 시기와 정도의 차이만 있을 뿐 결핍하게 살아가고 있음을 감지할 수 있다.

현재 한국의 예술가들은 어떨까? 과연 자신이 표현하고 싶은 바를 외적인 통제 없이 자유롭게 표출하고 있을까? 아무런 사회적 제약 없이 자기 검열의 강박관념을 느끼지 않고 창의적인 작업에만 몰두하고 있을까?

고 독 고야,

정적
속에서
　희망을
찾다

〈자화상〉
고야
+
《양철북》
그라스

어느 날 절대 고독에
빠지다

　고독은 사전적인 의미로 보면 세상에 홀로 떨어져 있는 듯 매우 외롭고 쓸쓸한 느낌을 의미한다. 타인과 단절된 상태가 지속될 때 생기는 감정이다. 일반적으로는 소통의 대상이 없이 혼자만의 시간과 공간에 고립되어 있다고 느끼는 상태다. 사교성이 떨어지는 성격이거나 의도하지 않게 형성된 주변 조건 때문에 생긴다.

　성격이나 조건은 노력이나 상황 변화에 따라 일정한 변화가 가능하기 때문에 고독이 '절대적'인 수준으로 악화되지 않도록 관리할 수 있다. 하지만 소통을 위해 기본적으로 필요한 신체적 능력 자체를 상실했을 때는 이야기가 달라진다. 다른 요인들이 다 충족된 상황이라 하더라도 관계를 맺는 데 필요한 전제가 결여되어 있다면,

노력이나 조건의 개선만으로는 어찌할 수 없기 때문이다.

스페인이 자랑하는 화가 프란시스코 고야Francisco Goya(1746~1828) 의 〈자화상〉은 평생 따라다닐 절대 고독의 입구에 서 있는 모습을 담는다. 캔버스 밖을 뚫어지게 노려보는 화가의 시선이 심상치 않다. 전체적으로 사물이나 이목구비의 경계가 선명하지 않고 흐릿하지만 눈이 그림을 뚫고 나올 듯 강렬하다. 미간을 잔뜩 찌푸린 이마에 빛이 쏟아지고, 오히려 눈 아래는 그늘 속에 배치되어 있어 거친 느낌이 더하다. 일시적인 감정 표출이 아니다. 이 자화상을 그리기 몇 년 전인 1792년, 콜레라에 걸린 고야는 고열로 청력을 잃는다. 처음에는 사지를 움직일 수 없을 정도로 심각한 고통에 휩싸인다. 이후 몇 년에 걸쳐 호전 기미를 보이기는 하지만 청력을 잃고, 머리가 윙윙 울리는 이상한 소음에 시달리며 신경쇠약에 걸린다. 건강이 회복되면 청력도 함께 되살아나리라 기대했지만 결국 치유불능 상태에 빠진다. 이후 고요하고 괴괴한 정적靜寂 속에서 살아간다.

청력 상실은 말 그대로 인간을 절대 정적에 빠뜨린다. 절대 고독의 늪으로 빨려들어간다. 상대의 말을 들을 수 없기 때문에 대화를 회피하게 된다. 그 자리에 끼어들어봐야 참석자들에게 답답함을 안겨주거나 스스로 놀림감이 되기 일쑤이기 때문이다. 고야처럼 이미 상당한 이름을 얻은 화가라면 극심한 자괴감에 빠지고도 남을 일이다. 몇 년 경험하면서 고야는 날이 갈수록 사람들이 모인 자리를 피한다. 그림 주문과 관련해 꼭 필요한 만남 외에는 교류를 피하고 스스로 유배에 가까운 생활을 선택한다. 절대 정적이 절대 고독을 낳

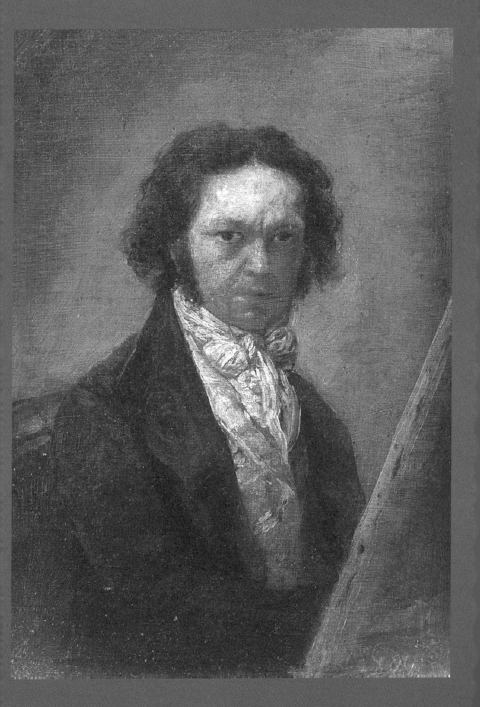

〈자화상〉_고야, 1795

는다.

1795년작 〈자화상〉은 감상자에 대한 시선이 아니라 강제된 정적 속에서 살아가는 자신에 대한 응시이리라. 이즈음 먹물로 그린 또 다른 자화상도 비슷한 분위기를 풍긴다. 마치 악몽에 시달리는 듯 흐트러진 모습으로 자신을 노려본다. 타인과의 대화가 단절된 시간과 공간을 자신과의 대화로 채워 넣는다.

아마 처음에는 누구나 그렇듯이 고야도 자신을 정신적 유배로 처넣은 운명을 원망했을 것이다. 하던 일에서 손을 떼고 절망하거나 허공에 떠 있는 듯 부유하는 나날을 보내기 십상이다. 하지만 고야는 비록 청력은 잃었으나 손과 발을 움직일 정도로 회복하자 묵묵히 자신의 길을 간다. 1795년작 〈자화상〉의 모습처럼 다시 캔버스 앞에 앉아 화가로서의 일상에 치열하게 뛰어든다.

그러고는 이전과 다른 작품을 남긴다. 만약 청력을 잃고 절대 정적 속에서 살아가지 않았다면 서양 미술 역사에서 그저 그런 궁정 화가로서 왕족과 귀족의 초상화를 꽤나 잘 그린 화가로만 기억되었을지도 모른다. 하지만 타인의 목소리를 비롯해 세상의 소리가 들리지 않는 정적 속의 삶은 기존과 전혀 다른 세계관과 인생관, 나아가서는 예술적 감수성을 만들어내 미술 역사상 유례없는 독특한 작품을 쏟아낸다. 어떤 화풍이나 범주로 묶기 어려울 정도로 새로운 길을 걷는다.

고야가 세상을 떠나고 30년 가까이 지난 1857년 프랑스 시인이자 비평가인 보들레르Charles Baudelaire는 잡지 《르 프레장》에서 다음과 같이 고야를 소개한다.

고야는 언제 봐도 위대한, 가끔은 무섭기까지 한 화가다. 고야는 세르반 테스 시대에 절정에 달했던 유쾌하고도 익살맞은 풍자정신을 바탕으로 그 위에 대단히 현대적인 요소, 즉 현대로 넘어와서야 집중적으로 추구 하는 한 특성을 추구했다. 그것은 설명할 수 없는 것에 대한 사랑, 극단 적으로 대조되는 것들에 대한 느낌, 본질적으로 공포스러운 것에 대한 느낌, 외부환경의 영향으로 짐승 같은 성질을 가지게 된 인간의 모습에 대한 느낌이다.

시인에 따르면 고야는 시대를 초월한 화가다. 현대 회화에서야 비로소 나타나는 실험적 경향이 한참 전, 그것도 당시 예술에서 유 럽의 변두리 취급을 받던 스페인 화가에 의해 나타났기 때문이다. 실제로 나중에 마네를 비롯해 현대 회화의 새 장을 연 많은 화가가 스스로 고야의 영향을 언급한다. 당시 새로운 경향이었던 낭만주의 만이 아니라 인상주의나 표현주의처럼 아직 맹아도 나타나지 않던 미술 경향까지 발견되니 그의 경탄이 과장이라고 치부하기 어렵다.

그렇기에 연구자들은 고야의 중기나 후기의 작품을 평가하면서 서양 미술사의 시기나 유형을 구분하는 데 골치 아파한다. 기존의 바로크나 로코코 형식은 물론이고 새롭게 대두되는 신고전주의에 서 탈피하려는 시도를 감지하긴 어렵지 않지만 불쑥 튀어나오듯이 던져진 새로운 소재나 형식을 어떻게 자리매김해야 할지 난감하게 만든다. 여기에 더해 미술의 전통을 무의미하게 만들 정도로 기괴하 고 엉뚱한 소재들로 당황스럽게 한다.

〈자화상〉_ 고야, 1771~1773

고야의 성장기와 청년 시절은 다른 화가와 큰 차이가 없었다. 전통적인 미술 교육에 반발하긴 했다. 1763년 열일곱 살에 여느 미술 학도와 마찬가지로 아카데미에 지원했으나 석고상에 취미가 없어 석고 데생 시험을 통과하지 못한다. 3년 후 아카데미 시험에서도 전통적이고 학구적인 경향에서 벗어난 고야의 그림은 서툰 느낌을 주어 낮은 평가를 받아 다시 고배를 마신다.

이후 패기 있는 청년 화가로서 경력을 쌓으면서 점차 실력을 평가받는다. 1770년대 초중반의 작품으로 추정되는 〈자화상〉은 청년 화가 고야의 야심만만한 모습을 보여준다. 청력을 잃고 잔뜩 찌푸린 얼굴을 한 1795년작 〈자화상〉과는 사뭇 다르다. 물론 보다 젊은 시절이기 때문에 훨씬 말끔하기는 하다. 얼굴의 주름 여부와 상관없이 번뇌의 그림자를 발견하기 어렵다. 눈초리는 번민보다는 희망에 차 있는 느낌이고 입가에는 미소도 살짝 비친다.

그의 사실주의적 화풍이 처음에는 문제가 됐다. 실물에 가까운 초상화가 자기 용모를 미화하거나 변조하기를 원하는 귀족과 왕족의 요구에 어긋났기 때문이다. 하지만 점차 사실적 묘사력이 주는 감동이 인정받으면서 귀족의 초상화 주문이 늘어난다. 1780년대로 접어들어서는 귀족만이 아니라 왕자와 그 일가의 초상화 주문이 늘어나면서 초상화가로서의 명성이 높아진다.

드디어 1789년에는 화가의 길로 들어선 10대 청소년기 이래 가장 큰 꿈이었던 궁정 화가에 임명되고 금전적으로도 큰 성공을 거둔다. 하지만 궁정 화가로서의 지위와 신망을 얻자마자 콜레라가 발병

해 청력을 상실했다. 그 절대 정적 속에서 혼란스러운 몇 년을 보내는 동안 고야는 몇 년 전부터 프랑스와 유럽을 휩쓸고 있던 프랑스 대혁명에 감화를 받는다.

신분제를 비롯해 구체제의 억압을 뿌리부터 흔들어버린 프랑스 대혁명의 이상에 이끌리면서 관련 서적을 탐독한다. 그는 30대에 들어서면서 사회문제에 어느 정도 관심을 갖고 있었다. 따라서 궁정화가로서 왕족의 모습을 화폭에 담는 한편, 부패하고 비효율적인 절대군주제에 대한 반감을 품은 학자·작가들과 교류한다. 그러던 중 프랑스 대혁명의 파도가 유럽으로 퍼지고, 비슷한 시기에 몇 년간 병 때문에 정상적인 활동을 못 하면서 본격적으로 비판적 문제의식을 쌓는다. 화가로서 승승장구하는 세월만 보냈다면 사고방식이든 그림이든 다른 방향으로 향했을지도 모른다.

고야의 작품에도 변화가 나타나 1799년에는 몇 년간의 성과를 모아 〈카프리초스Caprichos〉라는, 82점에 이르는 연작 동판화를 발표한다. 이는 '변덕'이라는 의미를 갖는데, 이 판화집에 '이성이 잠들면 괴물이 깨어난다'라는 부제를 붙인다. 고야는 이러한 제목을 붙인 까닭을 다음과 같이 밝힌다.

모든 문명사회는 수없이 많은 결점과 실패로 가득 차 있다. 이는 악습과 무지, 당연한 것이 되어버린 이기심으로 인해 널리 퍼진 편견과 기만적 행위에 의한 것이다.

프랑스 대혁명을 매개로 유럽에 합리적 이성의 큰 흐름이 도도히 흐르기 시작함에도 불구하고 아직 전근대적 사고방식이 맹위를 떨치는 스페인에 대한 비판적 문제의식이 밑바탕에 깔린다. 마녀와 악마에 대한 미신과 함께 마녀재판을 비롯해 여전히 중세 봉건사회의 부정적 행태가 대규모로 자행되고, 군주제 폭정까지 겹쳐 나타나는 스페인의 후진성을 폭로한다. 봉건적 무지몽매와 억압을 '괴물'로, 프랑스 대혁명으로 상징되는 합리적 사고와 새로운 체제를 '이성'으로 비유한 것이다. 이 판화집 판매 행사는 불과 이틀 만에 이단 심문소의 요청으로 철수하고 만다.

본질적으로 프랑스 대혁명에 대한 배신임에도 불구하고, 당시에는 혁명 정신을 유럽에 전파하는 화신처럼 여겨지던 나폴레옹과 그의 군대가 전쟁에서 자행하는 짓을 보면서 또 다른 좌절감을 맛본다. 1807년 스페인을 공격한 프랑스군은 처음엔 고야를 비롯해 스페인의 자유주의 경향 지식인, 봉건 착취에 허덕이던 민중의 환영을 받는다. 나폴레옹을 자유를 위한 해방군으로 여겼기 때문이다.

그들이 정복자이고 학살자임을 깨닫는 데는 그리 오랜 시간이 걸리지 않는다. 6년 남짓 되는 전쟁 기간 동안 나폴레옹군에 의한 학살과 만행이 줄을 잇는다. 고야는 전쟁의 참상과 이에 대한 분노를 다시 그림에 담는다. 프랑스군의 스페인 민중 학살을 다룬 〈1808년 5월 3일의 처형〉도 이때의 작품이다. 또한 '전쟁의 재난'이라는 제목으로 전쟁 중에 일어난 학살과 비인도적 행위를 고발하는 판화집을 내놓는다. 고야는 나폴레옹 군대의 만행만이 아니라 스페인 측에서

프랑스에 협력한 자국민에게 벌인 대규모 학살도 고발한다.

1814년 프랑스군이 물러가고 전쟁이 끝났지만 고야는 왕궁으로 복귀하지 않는다. 군주제에 대한 고야의 비판적 활동으로 왕가의 신임을 잃은 사정도 있고, 전쟁 이후의 왕정이 개혁은커녕 구체제의 폭정을 여전히 자행하는 현실도 그를 실망시킨 것으로 보인다. 독재, 반계몽주의, 인권 박탈 등 아무것도 변한 게 없었다.

세상과의 거리에서
세상에 눈을 뜨다

1815년작 〈자화상〉은 거듭되는 정치적 절망과 분노에 휩싸여 있던 이 시기 고야의 모습이다. 1795년의 자화상이 격정적인 분노를 담고 있다면, 여기에서는 사회와 인간에 대한 보다 깊어진 통찰이 느껴진다. 눈빛이 밖으로 강렬하게 발산되기보다는 내면을 향해 천착해 들어간다. 그러면서도 여전히 저항의 기운을 잃지 않는다. 20년에 이르는 기간 동안 구체제의 봉건적 퇴행이라는 괴물만이 아니라, 이성과 계몽을 표방하며 나타난 근대국가라는 새로운 괴물에 분노하면서 축적된 저항의 기운인 듯하다.

몇 년 후 고야는 전원주택을 한 채 구입하고 세상과 거리를 둔 생활을 한다. 입헌군주제를 지향하는 움직임이 패배하고 반동 움직임이 팽배한 정치 상황은 고야에게 더 큰 좌절감과 저항감을 불러일으

〈자화상〉_고야, 1815

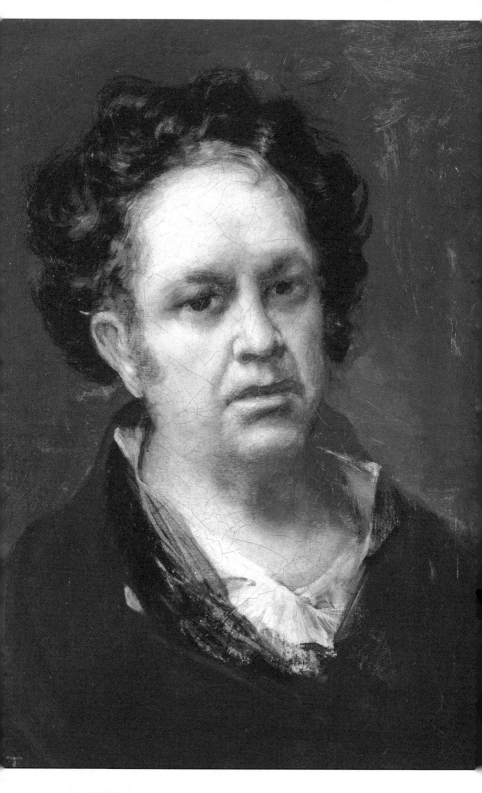

킨다. '귀머거리의 집'이라고 이름 붙인 집에서 '검은 그림'으로 알려진 연작을 그린다. 검은색을 주로 이용해 벽에 사회의 온갖 악과 깨어나지 못한 민중의 무지와 어리석음을 고발하는 그림을 남긴다. 노년기가 깊어가면서 몸에는 노화현상이 나타나지만 "나에겐 시력도 힘도 펜도 잉크스탠드도 없다. 하지만 모든 것이 없다고 해도 내 의지력만은 남아 있다"면서 마지막까지 예술혼을 불사르다가 1828년에 여든두 살을 일기로 세상을 떠난다.

고야는 청력 상실로 세상과 거리를 두면서 오히려 세상을 더 객관적·비판적인 눈으로 볼 기회를 얻은 듯하다. 우리는 문학적인 설정을 통해 세상과 자신을 구분하면서 비판적 사고를 유지하는 이야기를 노벨문학상 수상작이기도 한 귄터 그라스Gunter Grass의 《양철북》에서 발견할 수 있다. 영화로도 제작되어 많은 사람에게 익숙한 내용이다.

주인공 오스카는 두세 살 무렵에 상당한 지적 능력을 갖춘다. 어른들의 추악한 세계에 혐오감을 느끼고 세 살이 되던 해, 더 이상의 성장을 거부하고 높은 곳에서 일부러 떨어져 성장이 멈추게 한다. 나이는 계속 들어가지만 세 살 때 모습 그대로 살아가던 오스카는 늘 양철북을 메고 다니는데, 사회에 대한 순응 거부나 비판 방법으로 북을 두드린다. 혹은 소리를 지르면 주변의 유리가 깨지는데, 이 역시 부조리한 세상에 대한 저항의 의미를 갖는다. 고야가 청력 상실이라는 외적인 조건에 의해 세상과 거리가 생겼다면, 소설 속의 오스카는 자발적으로 성장을 멈춤으로써 세상과 일정한 거리를 유

지한다. 그리고 이 거리에 의해 더욱 냉철하게 세상을 보는 눈이 생긴다. 나아가 고야는 미술, 오스카는 양철북과 소리라는 서로 다른 방법에 의존해 사회의 억압과 부패에 저항한다.

오스카는 소년 시절 학교에서 느낀 억압에 대해서도 북과 소리로 저항한다. 학교에 가자마자 여교사는 월요일부터 토요일까지 종교·작문·산수·습자·향토연구·음악 등으로 이어지는 시간표를 엄격히 강조하며 줄줄이 늘어놓는다.

"오스카, 내 말을 잘 들어요. 목요일: 향토 연구." 나는 목요일이라는 말은 무시하고 향토 연구를 위해서 네 번 북을 쳤다. 산수와 작문은 각각 두 번을 두드렸고, 종교는 보통 때라면 네 번 두드려야 마땅하지만 삼위일체의 유일신을 위해 세 차례 두드렸다. (…) 그녀는 북을 붙잡으려고 했다. 그러나 그녀의 손이 내 북에 닿기 전에 유리를 파괴시키는 소리를 질렀다. (…) 그녀의 두 안경알을 정말이지 가루로 만들어버렸다.

소년을 어른의 축소판 정도로 여기고 지식을 기계적으로 주입하는 방식의 교육에 오스카는 거부감을 드러낸다. 게다가 소년마다 개성이나 취향, 꿈도 다르기 마련인데, 동일한 프로그램을 모든 학생에게 획일적으로 강요하는 교육 방식은 학생의 꿈을 실현하는 것이 아니라 사회적 필요에 의한 주입 기능이 되어버린다. 거부감을 드러내거나 따르지 않으면 바로 문제 학생으로 지목되어 낮은 평가나 벌을 받기 일쑤다.

오스카는 학교에 순응하기보다는 거리를 둠으로써 자신의 개성과 생각을 지키고자 한다. 북을 두드리고 소리를 질러 권위에 저항한다. 고야가 획일적인 방식으로 데생과 고전적 주제만 강요하는 미술 아카데미의 기준에 반발해 자기만의 그림을 그려 몇 차례 낙방한 것도 큰 맥락으로 보면 전통적 교육에 대한 저항이라는 점에서 유사하다.

또한 《양철북》의 배경이 되는 시대는 히틀러가 나치당과 정권을 장악하고 주변 국가를 상대로 침략 전쟁을 벌이기 시작하던 때다. 오스카가 사는 폴란드는 일찍부터 히틀러의 먹잇감이었고 이미 사회적으로 나치에 추종하는 흐름이 상당했다. 나치와 독일의 전쟁 정책에 참여하라고 선동하는 집회가 빈번하게 열린다. 어린 모습의 오스카는 의심받지 않고 집회에 참여해 저항의 북을 두드린다.

나치는 선동 목적으로 고적대를 동원해 집회 분위기를 북돋운다. 군가풍의 힘찬 행진곡을 연주해 군중에게서 전쟁 분위기에 호응하는 집단적 광기를 유도하기 위한 목적이다. 오스카는 연단 아래에서 북을 두드린다. 하지만 집회 주최 측과는 전혀 다른 목적이다.

나는 밝은 왈츠 리듬을 양철북으로 연주했다. 비엔나와 다뉴브강의 리듬을 두드리면서 점점 효과적으로 소리를 강하게 했다. 그 결과 내 머리 위의 제1북과 제2북들이 나의 왈츠에 호의를 느꼈고, 비교적 나이 든 소년들이 치는 단조로운 북도 다소간의 솜씨를 드러내면서 나의 전주에 동조하고 말았다. (…) 군중이 나의 왈츠에서 기쁨을 느껴 열광적으로 뛰기도 하고 다리를 움직이고 있음을 알았다.

나치가 바란 것은 직선적인 행진곡으로 국가에 대한 충성과 전쟁에 대한 열렬한 복종이었다. 이에 따라 팡파르대나 고적대의 대장들은 명령대로 하라고 외치고 욕설을 퍼붓지만 오스카는 명령을 묵살하고 계속 왈츠 리듬으로 북을 친다. 다른 악기들도 왈츠에 동화되면서 흥겨움에 취해 북을 치고, 플루트와 나팔을 불어댄다. 집회에 모인 군중도 왈츠 리듬에 맞춰 즐겁게 춤으로 호응한다. 엄숙하게 연출하려던 나치 행사를 망쳐버린 것이다.

돌격대와 친위대의 대표들이 교란 분자를 찾으려 한 시간 이상이나 장화를 뚜벅거리며 연단을 살피지만 오스카가 워낙 어린 모습이어서 전혀 눈치를 채지 못한다. 그렇게 몇 년에 걸쳐 나치 집회에서 북을 쳐 행진곡이나 찬가를 왈츠로 변형시키고, 연설자를 더듬거리게 만들거나 군중집회 자체를 와해시킨다.

고야나 오스카가 세상과 일정한 거리를 두면서 비판적 시각을 유지한 것은 그들만의 특별하거나 우연한 현상이 아니다. 본래 빠르게 움직이는 거대한 물체에 몸을 싣고 있을 때는 속도감을 제대로 느끼지 못하기 마련이다. 우리가 엄청난 속도로 자전과 공전을 하는 지구에서 속도를 느끼지 못하듯 말이다. 빠르게 오르내리는 엘리베이터에서 움직임을 느끼지 못하는 이유는 같은 속도로 움직이기 때문이다. 마찬가지로 세상의 흐름에 순응해 자신을 온전히 내맡길 때는 관성이 삶을 지배한다. 일정한 거리를 유지해야 사태의 본질을 보다 객관적이고 비판적으로 인식할 기회가 늘어난다.

공 포 누스바움,

두려움에
몸서리치다

〈유대인 증명서를 든 자화상〉
누스바움
+
《운명》
케르테스

집단적 광기 속의 공포

　공포는 인류가 출현한 이래 끊임없이 시달려온 감정이다. 본래 가장 극심한 공포는 당장 눈앞에 닥친 어떤 상황보다는 미지의 것에서 온다. 1차적으로 원시인류는 자연이 초래하는 온갖 위험을 직접 경험하면서 두려움에 떤다. 그 공포는 가뭄이나 홍수, 느닷없이 찾아오는 혹한 등으로 인해 굶주리거나 죽음의 위협을 마주했을 때 찾아온다. 하지만 더 큰 공포는, 눈앞에 보이지는 않지만 왜 질병에 걸리는지, 정글 속에 무엇이 있는지, 깊은 바다나 먼 바다에 어떤 상황이 기다리고 있는지 등과 같이 미지의 세계가 주는 것이다.

　문명이 발전하고 확대되면서 공포도 성격 변화를 겪는다. 과학 발달에 따라 점차 자연의 원리를 체계적으로 이해하기 시작하면서

자연에서 오는 공포는 상당히 줄어든다. 이에 비해 문명에 의해 인위적으로 만들어진 특정 상황이 주는 공포가 비약적으로 증가한다. 인류는 무엇보다 국가가 확대되는 과정에서 일반적으로 나타나는 계급적 억압과 전쟁이 초래하는 위협에 몸서리친다. 대부분 전쟁은 집단적인 광기를 조성하고 대규모 학살극을 만들어낸다.

인류가 경험한 전쟁 가운데 아마 가장 폭넓고 깊은 공포감을 조성한 것은 제2차 세계대전일 것이다. 특히 나치가 저지른 유대인 대학살은 유럽은 물론이고 전 세계적으로 유례없는 충격을 주었다. 아우슈비츠를 비롯한 나치의 유대인 수용소는 인위적으로 만들어진 공포의 상징으로 자리 잡았다. 펠릭스 누스바움Felix Nussbaum(1904~1944)의 〈유대인 증명서를 든 자화상〉은 그 일단을 잘 보여준다.

그림 속 인물은 제목 그대로 유대인임을 증명하는 신분증을 든 모습이다. 증명서에는 일련번호와 누스바움의 이름이 적혀 있고, 흑백사진이 보인다. 빨간색으로 유대인임을 가리키는 'Juif-Jood' 표기가 선명하다. 외투의 가슴 쪽에는 노란색 별을 붙이고 있는데, 유대인을 쉽게 구분하기 위해 나치가 강제로 달게 한 표식이다.

전체적으로 언제 유대인 수용소로 끌려갈지 모르는 상황에서 시시때때로 옥죄어오는 공포감에 사로잡힌 모습이다. 흔들리는 눈빛으로 주위를 살핀다. 궁지에 몰려 결정적으로 닥쳐올지 모르는 최악의 경우를 떠올리며 극도의 불안을 드러낸다. 얼굴을 가리듯 코트 깃을 잔뜩 치켜올린 모습에서 얼마나 두려움 속에서 경계하고 있는지 느껴진다. 옷에서 유대인 증명서를 꺼내 든 모습으로 보아 경찰

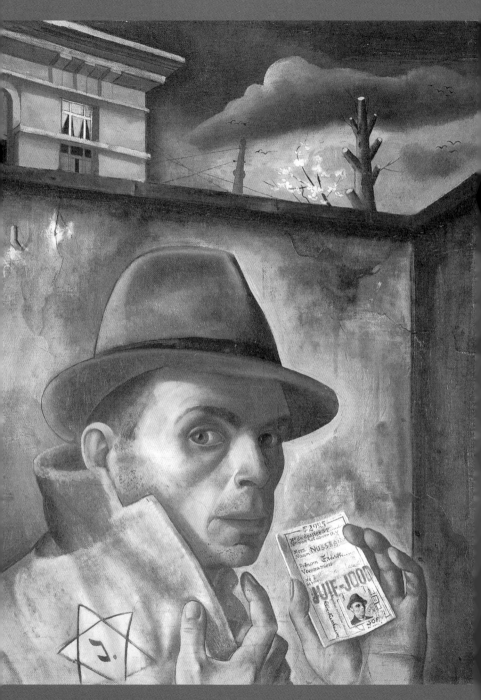

〈유대인 증명서를 든 자화상〉_누스바움, 1943

이나 관리에게 검문당하는 장면을 묘사한 듯하다. 신분증을 제시하라는 위압적인 명령에 심장이 멎어버릴 듯 잔뜩 긴장하며 두려움에 가득 찬 눈빛과 떨리는 손으로 증명서를 꺼낸다.

뒤로 높게 쳐진 담으로 막혀 있는 장면은 더는 갈 곳이 없는 막다른 골목에 선 심정을 드러낸다. 벽 너머로 가지가 온통 잘려나간 나무가 빠끔하게 고개를 내밀며 최악의 구렁텅이로 떨어진 유대인의 현실을 전한다. 하늘에 짙게 낀 먹구름도 호전될 기미는커녕 더 깊은 수렁으로 빠져들어가는 공포를 반영한다. 먹구름 사이로 살짝 모습을 드러낸 파란 하늘과 몇 마리 새가 현실에서 탈출하려는 마음을 대변하지만 전반적인 분위기는 비관적이다.

이 작품은 화가 개인의 경험과도 상당 부분 맞닿아 있다. 누스바움 자신이 유대인으로서 제2차 세계대전에서 홀로코스트라는 폭력의 잔인함을 온몸으로 겪었다. 그는 전쟁 이전에도 유대인 차별을 경험한다. 학창 시절에는 기독교 학생들에게 "유대인 자식이 강가로 내려왔다네. 돼지 새끼를 목욕시키러"라는 조롱 섞인 노래를 들으며 자란다.

히틀러가 정권을 잡고 몇 년 지난 후 유대인 탄압을 피해 벨기에에서 사실상 난민 생활을 한다. 그러던 중 벨기에가 독일에 점령당하고 1940년 유대인 등록령이 내려진 뒤, 그다음 해에는 국외 독일 국적 유대인의 시민권을 박탈하는 조치가 취해지면서 무국적자 신세가 된다. 누스바움은 위조한 신분증명서를 지니고 도피 생활을 한다. 〈유대인 증명서를 든 자화상〉은 이 시기에 은신처에서 숨죽여가며 그린 작품이다. 그러니 언제 체포되어 수용소로 끌려갈지 모르는

불안과 공포가 절실하고 생생하게 담길 수밖에 없다. 하지만 결국 1944년 누군가의 밀고로 아내와 함께 은신처에서 체포된다. 호송열차에 태워져 죽음의 그림자로 뒤덮인 아우슈비츠 수용소로 강제 이송되고, 결국 그해를 넘기지 못하고 처형당한다. 벨기에에서 추방당해 아우슈비츠로 강제 이송된 유대인이 2만3000여 명이었는데, 전후까지 살아남은 사람은 고작 615명이었다고 한다. 누스바움은 그렇게 학살당한 수많은 유대인 중 한 사람이다.

나치의 유대인 탄압 및 수용소 감금과 관련해 가장 잘 알려진 소설은 노벨문학상 수상자인 헝가리 소설가 임레 케르테스Imre Kertesz의 《운명》이다. 그 역시 유대인 수용소에서 지옥 같은 시간을 보낸다. 열다섯 살이던 1944년에 다른 헝가리 유대인과 함께 아우슈비츠를 비롯한 몇 군데 수용소로 끌려간다. 1년 남짓 수용소 생활을 하다 다행히 전쟁이 끝나 부다페스트로 돌아온다. 하지만 주변 사람들은 수용소에서 벌어진 끔찍한 일들을 믿으려 하지 않았고, 참상을 고발하기 위해 경험을 담아 자전적 소설을 쓴 것이다.

소설 속 주인공도 열다섯 살 소년이다. 수용소로 끌려가기 전부터 어린 소년들까지 강제 노동에 동원된다. 공장을 비롯한 각종 시설에서 열다섯 살 내외 소년들이 매일 의무적으로 노동을 한다. 모든 유대인이 가슴에 노란 별을 달고 살아야 한다. 1944년 어느 날 수용소로 가는 열차에 태워진다. 나치의 유대인 수용과 대규모 학살이 정점을 향해 치닫던 시기다. 무더기로 열차에 태워져 아우슈비츠로 이동하는 순간부터 죽음의 공포가 시작된다.

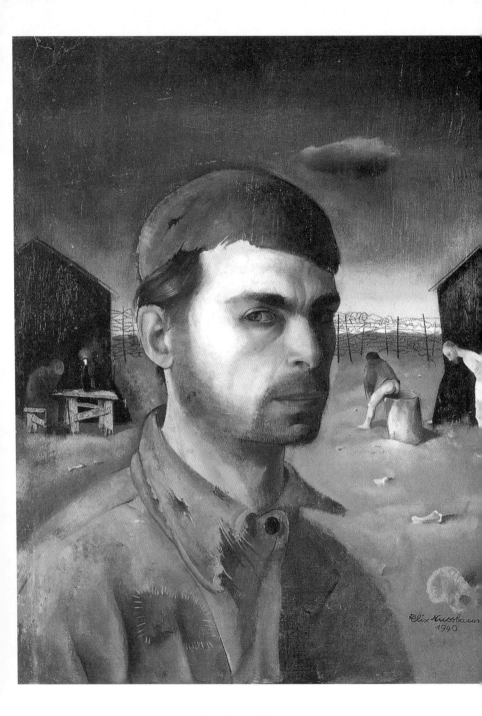

〈자화상〉_ 누스바움, 1940

열차에서 제일 부족한 것은 물이었다. (…) 정말 고통스러웠다. 열차에 탄 사람들은 한결같이 첫 번째 갈증의 고통은 금세 지나간다고 말했다. 그러나 거의 잊을 만하면 고통이 다시 찾아오는데, 이때부터는 도저히 참을 수 없는 상태가 된다.

열차에 타는 순간 인간에게 필요한 최소한의 여건조차 무시된다. 수용소까지 열차로 이동하는 데 일주일 이상 소요되지만, 생존에 가장 기본적인 식수조차 제대로 제공하지 않아 타는 갈증에 시달린다. 물 없이 견딜 수 있는 한계치를 넘나들기 때문에 사람들은 언제라도 죽을 수 있다는 두려움에 떤다.

1940년작 〈자화상〉은 누스바움이 수용소에 갇혀 있는 자신을 상상하며 그린 자화상이다. 유대인들 사이에 수용소의 참상이 조금씩 전해지기 시작해 자신에게 닥쳤을 때 겪을 두려움이 가득 담겨 있다. 매일 수용소에 갇히는 꿈을 꾸었을지도 모를 일이다.

유대인 특유의 모자를 쓰고 표정 없는 얼굴이 감상자를 향한다. 입을 꽉 다물고 있지만 결연한 의지가 보이지는 않는다. 상상도 못 했던 상황에 처해 말을 잃은 사람에 가깝다. 모자는 구멍이 나고 여기저기 실밥이 터져 있어서 유대인의 고초를 상징하는 듯하다. 옷도 해질 대로 해져 누더기 차림이다. 단추가 제대로 맞지 않는지 남의 옷을 급하게 걸친 느낌이다. 수염은 제대로 깎지 못해 덥수룩하다.

뒤로 수용소 풍경이 보인다. 철조망이 흉측한 몰골로 둘러쳐져 있고, 그 옆으로 칙칙한 분위기의 수용소 건물이 늘어서 있다. 건물

이라기보다는 폐기물을 잔뜩 쌓아두는 창고에 가깝다. 오른편으로 드럼통 하나를 덜렁 갖다 놓은 간이 화장실이 보이고, 막 한 사람이 일을 보는 중이다. 뒤로는 갈비뼈가 앙상하게 보이는 또 다른 유대인이 다음 차례를 기다린다. 최소한의 존엄성도 보장되지 않는 인간 이하 취급이다. 왼편에 있는 사람은 거의 쓰러지기 직전인 나무 탁자에 앉아 두 손으로 머리를 감싸고 있다. 곧 닥칠 죽음을 생각하며 몸서리치는 감정에 휩싸여 있겠지.

누스바움이 실제로 수용소에 갇힌 시기는 이 자화상을 그리고 몇 년 지난 1944년이다. 천장과 지붕 사이의 빈 공간에 숨어 지내던 그와 아내가 체포되어 아우슈비츠로 향하는 열차에 오른다. 벨기에에서 출발한 이 열차에는 563명의 유대인이 타고 있었는데, 불과 일주일 사이 누스바움을 비롯해 207명이 독가스로 살해당한다. 뒤이어 잡혀온 남동생과 그의 아내, 그리고 조카딸까지 살해당한다. 몇 달 후에는 하나 남은 다른 남동생까지 수용소에서 죽는다.

유대인 수용소의 현실은 케르테스의 《운명》에 더욱 생생하게 담겨 있다. 1940년작 〈자화상〉에 상당히 허술하게 그려져 있지만 실제 철조망은 탈출이 불가능하도록 견고했고, 감시의 눈길이 항상 번득였다.

가시철조망이 쳐져 있었다. 전기까지 흐른다는 이야기를 듣는 순간 나는 충격을 받았다. 실제로 시멘트 기둥들 옆에, 밖에서는 보통 전신주나 전깃줄 옆에서나 볼 수 있는 두꺼비집이 수도 없이 달려 있었다. 감전되

면 목숨을 잃을 정도로 강한 전류가 흐른다고 했다. 하지만 거기까지 갈 필요도 없었다. 철조망을 따라 죽 이어진 좁은 모래밭 길에 발을 들여놓는 순간 감시탑에서 가차 없이 총을 난사한다고 들었기 때문이다.

제공된 물품은 형편없다. 옷은 누스바움의 그림에 나온 죄수복과 마찬가지로 몸에 맞지 않고 용도에도 전혀 맞지 않는다. 게다가 부실하고 해진 데가 많아 불편하기 짝이 없다. 나무로 만든 신발은 수용소 진흙탕에서 거의 무용지물에 가깝다. 비라도 오면 한동안 걸음을 옮길 때마다 발이 장딴지까지 빠지는데, 나무 신발이 제대로 보존될 리 만무하다.

식사는 더 말할 필요도 없다. 아침에는 커피 비슷한 마실 것이 제공되고, 점심 식사가 아침 9시경에 제공되는데 멀건 수프가 전부다. 고작 수프 한 그릇으로 때운 채 허기진 배를 끌어안고 해가 지는 시간에 먹을 저녁 식사까지 기다려야 한다. 저녁 식사라고 해봐야 점호 직전에 나오는 빵 한 조각과 마가린이 고작이다. 수용소 생활을 시작한 지 불과 3일 만에 배고픔의 고통을 절실히 깨닫는다.

연단같이 약간 높게 지은 세 개의 간이 화장실이었는데, 각각 두 개씩, 총 여섯 줄의 구멍이 있었다. 사람들은 이 구멍 위에 주저앉아 일을 보거나, 그 구멍에 조준을 해서 오줌을 쌌다. 어쨌거나 일을 보는 데는 많은 시간이 걸리지 않았다. 얼마 지나지 않아 한 죄수가 나타나서 꾸물대는 사람들을 향해 호통을 쳤기 때문이다. 팔에 검은 완장을 두른 사람이었

는데, 손에는 단단한 몽둥이를 들고 있었다.

수용소의 공중변소도 그림에 나온 바와 별반 다를 게 없다. 드럼통은 아니지만 제대로 가려지지 않은 공간에 구멍만 몇 개 뚫려 있다. 게다가 조금만 지체했다간 몽둥이찜질을 당하기 때문에 부랴부랴 일을 끝마쳐야 한다. 일하던 중 갑자기 설사라도 나면 낭패다. 근처에 간이변소나마 없으면 제때 해결하기도 어렵다. 그러므로 인내심이 바닥날 때까지 이를 악물고 용변을 참아야 하는 날이 많다.

모든 면에서 최악의 조건이라 건강이 급격히 악화된다. "이곳에서는 내 몸이 말을 듣지 않는 데 3개월이면 충분했다. 몸이 많이 무감각해졌다는 것을 날마다 확인하고 생각하는 것보다 더 고통스럽고 낙담할 만한 일은 없다고 말할 수 있다." 평소 건강했던 사람도 몇 달만 지나면 성한 데가 없는 환자로 변한다. 몸의 각 기관은 물론이고 피부도 늘어지고, 상처와 부스럼 등으로 극심한 고통을 겪는다.

나치가 만든 지옥과
공포의 역할

나치는 왜 유례를 찾아보기 힘들 정도로 대규모적이고 끔찍한 유대인 학살극을 벌였을까? 전쟁에서 상대 국가의 군인이나 민간인을 학살하는 경우는 비일비재하다. 하지만 유대인 학살은 경

우가 다르다. 유대인이 별도의 국가를 구성하고 있는 것도 아니고 위협적인 군대를 갖고 있는 것도 아니다. 특정 국가를 점령하기 위한 학살은 보통 해당 국가에서 집중적으로 자행된다.

하지만 유대인 학살은 나치 본토인 독일에서도 광범위하게 벌어진다. 엄밀히 말하자면 자국민까지 대상으로 삼는다. 나아가서는 개별 국가를 넘어 유럽 전역에 걸쳐 자행된 참극이다. 상식적으로 생각할 때 독일과 나치에 대한 증오를 불러일으킬 만한 무리한 행위인데, 왜 브레이크 없는 가속페달을 밟았을까?

공포의 힘이 군사적 폭력의 힘보다 훨씬 강하고 폭넓게 영향을 발휘하기 때문이다. 따지고 보면 군사적 폭력조차 공포 확대라는 목표를 위한 수단에 가깝다. 공포가 유럽에 확산될 때는 나치에 저항하고자 하는 시도를 무력화시키기 쉽다. 그런데 학살 대상이 직접 개별 국가로 향하면 자칫 그 국민에게 공포 이상의 증오가 형성되고 저항 심리를 만들어낸다. 하지만 유대인은 국가도 없고 유럽 전역에서 차별과 조롱의 대상이 되어왔기에 반발이나 저항 없는 공포감을 유지하기에 용이하다.

학살 결과 1차적으로는 유대인에게 공포 심리가 확산된다. 누스바움의 〈불안, 자화상〉도 앞의 두 자화상과 마찬가지로 유대인이 지녔을 감정을 대변한다. 마찬가지로 체포를 피하기 위해 도망자 생활을 할 때의 그림이다. 음산한 기운이 감도는 밤을 배경으로 두 명의 도망자, 즉 자신과 아내의 모습이다. 체포 직전의 불안감이 캔버스에 가득하다. 앞의 두 그림과 달리 입을 벌리고 있어서 극단적 두려

움을 견딜 수 없어하며 신음을 토해내는 느낌이다. 아내의 뺨을 감싸고 있어 아내 역시 죽음의 그림자 안에 있는 현실을 반영한다. 가로등 불빛도 금방 꺼질 듯해 화가와 아내에게 곧 닥칠 운명을 예감하게 한다.

그는 벗들이 제공한 은신처를 바꿔가면서 끊임없이 그림을 그렸다고 한다. 하지만 체포될 것을 예상했는지 작품들을 친구들에게 맡긴다. 수용소에 끌려가 죽더라도 작품만은 남기고 싶었던 것이다. 누스바움은 "내 그림을 발견하면 병에 넣어 바다에 띄워 보낸 메시지라고 생각하라"며 자신의 처지를 한탄하는 일기를 남긴다. 나치 독일을 고발하고 유대인이 가졌던 공포를 후대에 전하려 한다.

자화상은 신경 불안 증세에 시달리던 누스바움의 심리 상태를 보여준다. 누스바움만이 아니라 당시 유대인들이 집단적으로 정신적 장애를 겪지 않았다면 그게 더 이상할 지경이다. 자신과 주변에 직접 닥친 극도의 공포감이 장기간 지속되고, 유대인 이외의 사람들도 이들에게 공감하거나 옹호하지 않을 때 무력감이 지배한다.

유대인 학살극이 조성하는 공포감은 유대인에게만 한정되지 않는다. 자신에게 당장 동일한 참극이 그대로 적용되지는 않는다고 하더라도, 상황이 바뀌면 언제든 아우슈비츠 가스실 문이 자신에게 열릴 개연성을 생각하게 된다. 한편으로는 자기에게 닥친 참극이 아니기에 안도의 한숨을 내쉬고, 다른 한편으로는 자신도 모르게 두려움이 스며든다.

유대인의 공포와는 비록 일정한 차이가 있지만 나치 독일을 무서

〈불안, 자화상〉_ 누스바움, 1941

워하고, 반발과 저항보다는 무력감에 휩싸여 순응하게 만든다는 점에서는 동일하다. 집단적으로 공포심에 빠지면 전의를 상실하기 때문이다. 그러므로 고대 국가 이래 현대 국가에 이르기까지 전체주의 세력은 항상 통치의 무기로 공포감을 활용해왔다. 공포감을 조성해 거스를 수 없도록 무력감을 유포함으로써 국가나 세력, 나아가 개인을 통제하는 방식이다. 히틀러는 유대인을 희생양으로 삼아 훨씬 더 영리하게 효율적 장치를 마련한다. 아우슈비츠를 통해 최종적으로 얻으려는 목표는 바로 이것이었으리라.

게다가 독일 내부의 정치적·심리적 기반을 만드는 데도 큰 역할을 한다. 유대인을 내부의 적으로 규정하고 그들을 제거해야만 전체 사회 구성원이 행복해질 수 있다는 생각을 갖게 되면 이를 추진하는 세력에 복종하고 단결하려는 심리가 작용하기 때문이다. 전체주의 통치를 확고히 하는 데 필요한 사회 심리적 조건을 만든다. 여기에 유대인 탄압을 목격하면서 자칫 전체주의 세력에 반대할 때 자신도 비슷한 처지가 될 수 있다는 두려움을 갖는다면 심리적 효과는 훨씬 커진다.

두려움을 방치할 때 억압 체제는 더욱 공고해진다. 내부든 외부든 사회 구성원이 두려움 때문에 집단적으로 현실 회피 태도를 갖게 되면서 전체주의는 자신을 약화시킬 모든 장애물에서 자유로워진다. 그러한 의미에서 영국 철학자 버트런드 러셀Bertrand Russell이《행복의 정복》에서 던진 진지한 충고는 충분히 새겨들을 만하다.

두려움 극복에 잘못된 방법을 사용하는 이들은 두려운 생각이 들 때마다 다른 일을 생각하려고 노력한다. (…) 모든 종류의 두려움은 그것을 직시하지 않으면 더욱 심해진다. 생각을 다른 데로 돌리려고 노력하는 것은 시선조차 마주치고 싶지 않은 무서운 것에 대한 두려움을 오히려 부추기는 꼴이 된다. 모든 종류의 두려움을 극복하는 올바른 방법은 이성적으로 침착하게, 그러나 매우 집중적으로 그 두려움에 대해 생각하는 것이다.

러셀에 따르면 대부분 사람은 두려움을 불러일으키는 어떤 대상이나 상황을 맞이할 때 회피하는 태도를 보인다. 다른 일을 생각하고 다른 방향에서 행복을 찾으려 한다. 문제는 회피가 두려움 극복은커녕 오히려 두려움을 더욱 키우는 역할을 한다는 점이다. 이 상태대로라면 공포를 유발시킨 세력의 의도는 대성공을 거둔다.

두려움의 극복은 두려움을 피하지 않고 직시하는 데서 시작된다. 도망가지 말고 두려움을 일으키는 원인과 본질에 더 집중적으로 파고들어야 한다. 심하게 말하면 두려움에 친숙한 감정이 생길 정도로 정면으로 마주할 때 마침내 두려움의 칼날이 무뎌진다. 강도 높게 자신에게 닥친 두려움이라는 괴물을 생각하고 또 생각해야 한다. 두려움의 근원을 맞닥뜨리고 맞서 싸워 정복하는 수밖에 없다.

<u>인 내</u>　르누아르,

고투
속에서
　꽃을
피우다

〈하얀 모자를 쓴 자화상〉
르누아르
+
《달몰이》
부스케

실의에 빠지지 않는 게
이상한 상황

인간은 신체의 감각을 통해 외부 사물이나 상황을 접하고, 마찬가지로 신체를 사용해 대응한다. 대부분의 활동은 뇌에서 말단 기관에 이르기까지 나름대로 기여하지 않는 부분이 없을 정도다. 그렇다고 해도 어떤 활동을 하느냐에 따라 핵심적으로 사용하는 신체기관이 있기 마련이다. 예를 들어 음악가에게는 소리를 들을 수 있는 귀가 생명이나 마찬가지다. 운동선수라면 다리나 팔이 없는 상태를 상상하기 어렵다.

꿈과 인생이 걸린 활동에 결정적인 신체기관에 장애가 생긴다면 실의에 빠진다. 학창 시절부터 현재까지 최고의 투수가 되는 게 꿈인 야구선수가 사고로 팔을 잃으면 모든 일에 의욕을 잃고 인생 전

체를 비관한다. 일시적인 장애라면 나름대로 노력해 본래 상태로 회복하려 의지를 다지겠지만, 만약 평생 지고 살아야 하는 불구라면 낙담의 크기를 가늠하기 어렵다. 게다가 그 신체기관을 사용하기 어려운 정도를 넘어, 일상적으로 참기 어려운 고통을 동반한다면 더욱 그러하다. 괴로움이나 어려움을 참고 견디는 인내를 가지라고 해도 엄두가 나지 않는다.

인상주의 미술을 대표하는 화가 중 한 사람으로 우리에게 너무나 익숙한 오귀스트 르누아르Auguste Renoir(1841~1919)야말로 인내의 화신이라 할 만하다. 〈하얀 모자를 쓴 자화상〉은 실의에 빠질 수밖에 없는 상황에서도 꿋꿋하게 자신의 길을 걷는 화가의 모습을 보여준다. 그림은 단순하다. 모자를 쓰고 어딘가 응시하는 옆모습이다. 흰 수염이 입과 턱을 덮고 얼굴에 주름이 가득해서 일흔의 나이를 느끼게 한다. 모자 아래로 슬쩍 비치는 눈빛과 약간 구부정한 모습에서는 쓸쓸함이 묻어나온다.

노년에 이른 평범한 화가의 모습처럼 다가오지만 사실은 인고의 세월을 이미 20년째 겪는 중이다. 1888년 이후 만성 류머티즘으로 극심한 통증을 느끼면서 화가로서의 생명에 계속 위협을 느끼며 살아왔다. 손과 발이 마비돼 고통의 시간을 겪었다. 특히 화가에게 생명이라 할 수 있는 손이 뒤틀려져 붓이나 팔레트를 정상적으로 잡지 못한 채 작업했다. 이 자화상을 그리던 때 함께 생활한 아들 장의 기록에 생생하게 담겨 있다.

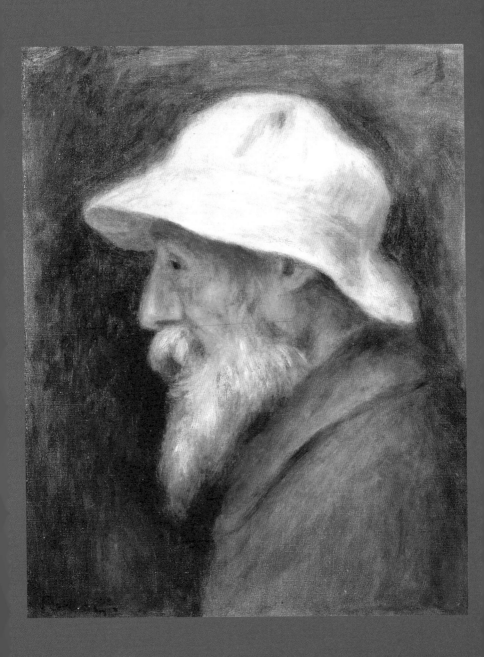

〈하얀 모자를 쓴 자화상〉_르누아르, 1910

손은 끔찍하게 기형적으로 변했다. 류머티즘 때문에 엄지는 손바닥 쪽으로, 다른 손가락은 손목 쪽으로 구부러졌다. 이러한 수족 기형에 익숙하지 않은 방문객들은 손에서 눈을 떼지 못했지만, 한결같이 '이건 불가능해, 이런 손으로는 그림을 그릴 수 없어. 불가사의야'라고 말하는 듯했다. 불가사의는 아버지 자신이었다. 손가락이 안쪽으로 구부러진 손으로 더는 아무것도 잡을 수 없었다.

질병 때문에 프랑스 남부 지방에 살고 있었는데, 작업실을 방문한 사람들은 깜짝 놀란다. 여기저기 몸이 뒤틀어졌기 때문에 실제 나이보다 훨씬 노쇠하고, 무엇보다 한눈에 기형으로 보일 만큼 뒤틀어진 손 때문이다. 상식적으로 아무것도 잡지 못할 것 같은 손으로 섬세한 회화 작업을 하니 놀라는 것도 무리가 아니다.

극심한 류머티즘 때문에 날이 차가워지면 밖에 나갈 수도 없었다. 흐리거나 비가 오는 날도 통증 때문에 괴로운 시간을 보내야 했다. 아들에 따르면 르누아르는 손가락이 뒤틀려서 사실 붓을 잡고 그리지 못하고, 손에 끼워서 움켜쥐었다. 손 떨림을 막기 위해 움츠러드는 손에 붕대를 감고 붓을 잡았다. 게다가 약해진 피부가 붓의 나무 손잡이 부분에 스치며 상처가 생기는 바람에 이를 방지하기 위해 손의 오목한 부분에 조그만 천 조각을 대야 했다.

하지만 일상의 통증도, 마비되고 꼬부라진 손도 예술에 대한 그의 투혼을 꺾지 못한다. 이 자화상을 그리기까지 20년 세월은 물론, 이후 삶을 마감하는 10년 후까지 한시도 작업을 멈추지 않는다. 만

년에 "내가 그림을 그리지 않고 보낸 날은 단 하루도 없었던 것 같다"고 할 정도로 늘 캔버스 앞에 앉아 미술에 대한 열정을 쏟아낸다.

단지 남들이 흉내 내지 못할 인내로 고통을 참을 뿐 아니라 낙천적인 태도를 유지한다. 그랬기에 증세가 심화된 노년기의 막바지에 이르러서도 밝은 주제와 색채의 작품을 이어갈 수 있었다. 한동안 인상주의 화가 에두아르 마네Édouard Manet의 조카인 쥘리 마네Julie Manet가 르누아르 가족과 함께 지낸 적이 있는데, 당시의 일을 적어 놓은 일기를 보더라도 그러하다.

르누아르 씨의 건강은 날에 따라 다르다. 어느 때는 발이, 어느 때는 손이 붓는다. 매우 고통스러울 것이다. 한데, 몹시 힘들 텐데도 엄청난 인내로 참아내고 있는 그는 쾌활한 태도로 우리를 다정하게 대하며 흥미진진하게 이야기를 이끌어간다. 얼마나 지혜로운 분인지! 그는 모든 사물을 명확하고 정확히 꿰뚫어본다.

쥘리에 따르면, 르누아르는 오히려 자신의 어려움에 대해 토로할 게 없다고 한다. "고통받거나 낙담한 이들을 자신과 비교해 자신의 병은 불평할 게 아니라고 한다." 자신보다 더 끔찍한 고통 속에서 살아가는 사람들, "그저 목숨만 부지하며 살아가는 자들", 아예 "모든 즐거움을 박탈당한 삶을 꾸려가는 사람들"도 많이 있음을 잊지 말아야 한다고 충고한다. 인내와 함께 낙천적인 마음을 가져서인지 르누아르는 말년에도 밝은 모습의 여인들과 아이들을 화려한 색채로

묘사한 작품을 많이 그렸다.

일상적 통증을 동반하는 신체적 장애를 30년에 이르도록 인내하며 작품 활동을 한 문학가도 있다. 프랑스 시인이자 소설가인 조에 부스케Joe Bousquet다. 그는 제1차 세계대전에 참전해서 입은 총상으로 평생 침상 생활을 하면서도 문학적 성취를 이루어낸다. 부스케가 생을 마감하기 몇 년 전인 1946년에 발표한 산문시집《달몰이》에는 그가 겪은 고통과 문학적 열망이 담겨 있다.

부스케는 열다섯 살에 작가가 되기로 결심한 조숙한 문학청년이었다. 아버지의 강요로 시작한 경영학 공부에 환멸을 느끼고 열아홉 살이던 1916년에 자원입대한다. 1918년 독일군이 쏜 총알이 척추를 관통하는 큰 부상을 입는다. 병원으로 후송되지만 의사와 간호사들이 침대 맡에서 그의 삶은 이미 끝났다고 소곤거릴 정도로 심각한 부상이었다. 그는 "이렇게 멋진 젊은 몸이 곧 썩어갈 것을 생각하면…"이라며 탄식한다. 결국 하반신 불구가 되어 사망할 때까지 자택의 침실에 갇혀 지낸다. 당시 상황에 대해 부스케는《달몰이》에서 다음과 같이 말한다.

스무 살에 총탄 하나가 나를 꿰뚫었다. 내 몸은 생으로부터 잘려나갔다. 생에 대한 애착으로 나는 처음엔 내 몸을 부수기를 꿈꾸었다. 그러나 불구가 보다 분명해진 몇 해가 내 파멸에의 의지를 땅에 묻어주었다. 상처를 입고서 나는 이미 나의 상처가 되었던 것이다. 나는 내 욕망의 수치였던 살덩이로 살아남았다.

처음에는 시시각각 온몸을 괴롭히는 통증과 불구의 몸 때문에 좁은 침실에서만 살아야 하는 처지를 비관해 삶을 포기하려 자살을 시도한다. 하지만 그렇게 몇 해를 보내고 불구와 고통이 일상화되었을 때 자신을 파멸시키려는 시도를 중지하고 새로운 전망을 만들어나간다. 추악해 보였던 상처투성이 몸뚱이를 현실로 인정하면서 진정한 실존과 자유로운 영혼을 발견한다.

곧 죽을 거라는 주변의 예상을 깨고 30년간 밀폐된 방에서 글을 쓴다. 방의 덧창을 늘 닫아둔 채 자신과의 대화에 몰두한다. 세월과 함께 통증이 줄어든 것도 아니다. 세상을 떠나는 1950년까지 부상 후유증 때문에 늘 극심한 통증에 시달린다. 도저히 견디기 힘들 정도가 되면 아편으로 고통을 달랜다. 모든 노력에도 불구하고 인내를 넘어서는 고통이 찾아오는 순간에 대비해 침대 옆 탁자 서랍에 권총 한 자루를 마련해놓았다고 하니 그 정도를 짐작할 만하다. 하지만 불구와 통증이 육체적 관성을 단절시켜버렸다는 사실을 정면으로 받아들이면서 부스케는 다시 찾아온 새로운 시간을 이용한다.

향수의 조건을 알았어야 했다. 나는 향수로 마음이 쉬어 노는 일을 용서치 않는다. 불꽃처럼 환한 그것은 내 마음속에서 세월과 싸워 구한 젊음의 자유로운 약동이다. 혹은 내 정신이 생각하는 것으로 내 생을 관통하기 위해 내게 필요한 핑계다. 나는 내 육체가 내 생의 구원이 되길 바란다.

더 큰 고통은 자꾸 과거를 떠올리는 향수에서 온다. 정신이 사고

이전의 과거로 향하지 않도록 경계한다. 현실을 과거로부터 찾는 모든 관성에서 벗어남으로써, 불구가 된 현실을 있는 그대로 받아들여 진정한 실존적 의식에 이른다. 평생 짊어지고 가야 하는 육체적 고통이 자신에게 주어진 일종의 구원이라 여긴다.

고통 속에서도 살아 있음을 느끼면서 본래 자신의 꿈이었던 문학가로서의 꿈을 실현한다. 죽음과 같은 고통이 늘 함께하는 순간을 살며, 순간이 하루나 1년보다 더 큰 의미를 지닐 수 있음을 깨닫는다. "생은 순간들의 내용을 이룰 것이기에 이 생은 더욱더 포착될 수 있다"는 문제의식으로 인간이 처한 삶의 위기와 인생의 의미를 시와 소설로 구현한다.

20세기 말의 손꼽히는 철학자 질 들뢰즈Gilles Deleuze는 그에 대해 "그의 몸에 깊이 파인 상처를 절대 순수 사건과도 같은 영원한 진실 안에서 파악한다"라고 소개한다. 그를 진정한 스토아주의자이자 가장 위대한 모럴리스트라고 평가하며 20세기 두드러진 작가 중 한 사람으로 인정할 만큼, 부스케는 뚜렷한 문학적 성취를 이룬다.

인내와 고투 속에서 피어난 예술혼

르누아르에게 평생 불구의 몸을 안겨준 질병은 그가 인상주의 화가로서는 드물게 상당한 인정을 받던 때 찾아왔다. 나름대로

〈자화상〉_ 르누아르, 1876

안정적인 생활 기반 속에서 이제 지속적으로 비상의 날갯짓을 할 날만 남았다고 기대하던 차에 불현듯 덮쳐온 것이다.

소년 시절부터 희망이었던 화가 수업을 위해 스무 살 즈음에 파리에 있는 한 화가의 화실에 들어간다. 르누아르를 비롯해 당시 파리의 몇몇 젊은 미술가들은 전통적인 회화 방식에 회의를 느끼고 새로운 탈출구에 목말라한다. 이들에게는 기존 보수주의 성향의 예술관을 거부하며 프랑스 화가들의 공식 인정 증표인 '살롱전'에 반발하는 마네가 하나의 등불이었다. 마네를 중심으로 나중에 '인상주의'라는 이름을 얻게 되는 화가들이 모여 '살롱 낙선자전'을 통해 새로운 시대를 준비한다.

1865년에 작품 두 점이 살롱전에 입선되지만 별다른 호응을 얻지 못한다. 르누아르는 주로 마네, 피사로, 세잔, 모네 등 인상주의 화가들과 교류한다. 1872년과 1873년에 연속으로 살롱전에서 낙선하고 낙선자전에 출품했으나 여전히 평론가들은 데생 훈련도 되지 않은 서툰 작품이라며 혹평을 안긴다. 하지만 재현보다는 주관적 직관과 자연의 빛을 중시하는 새로운 시도를 멈추지 않는다. 이즈음 르누아르는 자신의 대표작이며 인상주의 미술의 걸작으로 평가받는, 유원지에서의 무도회를 그린 〈물랭 드 라 갈레트〉를 완성한다.

1876년작 〈자화상〉은 바로 이 시기의 작품이다. 전통적 예술관을 가진 당시 미술평론가들이 왜 르누아르를 비롯한 인상주의 미술가들의 그림에 대해 서툴거나 미완성 스케치에 불과하다는 평을 내렸는지 이해가 간다. 눈·코·입이 선명해 보이지만 사실 꼼꼼하게 관

찰하면 경계선이 분명하지 않고 특징적인 부분만 강조해 효과를 낸다. 명암법을 구사하기는 했지만 전반적으로 평면적인 분위기가 강하다. 얼굴을 제외한 나머지 부분은 그리다 만 느낌, 마치 작업을 위해 바탕색을 칠한 상태로 방치한 느낌이다. 정교한 형태와 세부 묘사, 입체감을 중시하는 전통적 평론가 입장에서는 막 그림 수업을 시작한 학생의 습작 정도로 다가왔으리라.

그러나 전체적으로 밝은 색감 속에 활기차게 미래를 향하는 모습이다. 특히 파스텔 색조의 온화한 분위기가 인상적이다. 모자를 쓰고 점잖은 정장 차림이지만 얼굴은 젊음의 싱그러움이 넘친다. 30대 중반의 나이임에도 불구하고 마치 이제 막 예술의 길에 들어선 청년 같은 풋풋함이 느껴진다. 세상의 평가야 어떠하든 내 길을 걸어가겠다는 패기가 묻어나온다.

몇 년 뒤 살롱전에서도 긍정적 평가를 받기 시작해 1879년 살롱전에서는 호평을 이끌어내고 드디어 오래전부터 고대하던 성공을 거둔다. 이를 계기로 많은 후원자가 생겨난다. 꽤 영향력 있는 미술상도 정기적으로 그의 그림을 구입해간다. 여행을 하면서 작품 활동을 할 정도로 경제적 안정을 누린다.

1886년의 인상파전에는 참가하지 않는다. 드가와 피사로를 비롯한 몇몇 초창기 화가들만 참가하고, 주로 더 젊은 화가들이 뒤를 잇는다. 사실 르누아르는 자신이 '인상파'로 분류되는 것을 별로 좋아하지 않았다. "나는 순교자 역할을 맡을 생각이 전혀 없었고, 만일 살롱전에서 내 그림들이 낙선되지 않았다면 분명히 그림을 계속 출

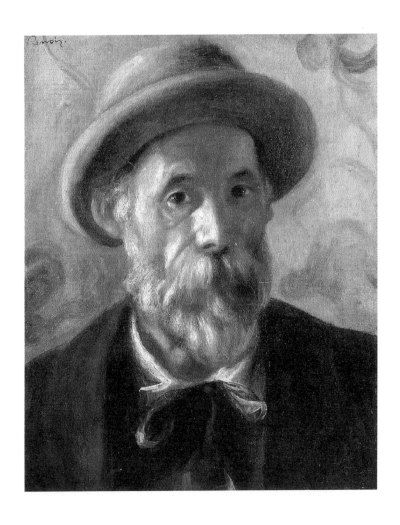

〈자화상〉_ 르누아르, 1899

품했을 것이다." 인상주의 미술이 추구하는 바에 일정한 공감을 갖고 있었지만, 그렇다고 해서 전통적인 회화 방법에 대해 전적으로 부정하고 실험적인 모색에 몰두한 것은 아니다.

자신보다 앞선 화가들이 이룩해놓은 성취 가운데 훌륭하다고 인정하는 바를 늘 계승하고자 했다. 특히 1880년대 들어서는 한계를 절감한다. 주변 사람에게 보낸 편지에서 "나는 인상주의와 더불어 한계에 다다랐고, 나 자신이 그림을 어떻게 그리는지, 데생을 어떻게 하는지도 모르고 있다는 걸 깨달았다"라고 한다. 스스로 막다른 골목에 이르렀다고 토로할 만큼 깊은 고민에 빠진다.

이 시기에 집중적으로 18세기 그림 양식 탐구에 몰두한다. 대표작 중 하나로 평가받는 1887년작 〈목욕하는 여인들〉의 경우는 인상주의에서 다시 기존의 회화 방법으로 돌아간 착각을 불러일으킨다. 인상주의 화가로서 르누아르를 지지하던 사람들 입장에서는 충분히 배신감을 가질 만하다. 그를 아끼고 기대감을 갖고 있던 미술계 사람들은 과거에서 현재와 미래로 돌아가라고 충고했지만 그의 탐구욕을 막지 못한다.

당시 많은 인상주의 화가가 제대로 된 화구조차 구입하기 어려울 정도로 궁핍한 생활을 하던 것과 비교할 때 상당히 안정된 조건에서, 기존 회화의 성과까지 흡수하며 화가로서 전성기를 열어나가던 차에 전혀 생각하지 못했던 인생 최대 복병을 만난다. 아직 예순 살도 되지 않았는데 갑자기 류머티즘이라는 신체적 장애가 찾아온 것이다. 손이 뒤틀어지기 시작해 미술 작업에도 지장을 줄 뿐만 아니

라, 일상생활에서도 지팡이에 의존해 겨우 걸음을 옮겨야 하는 나날을 보낸다.

1899년작 〈자화상〉은 질병이 괴롭히기 시작하던 때의 작품이다. 50대 후반이라고는 믿기지 않을 정도로 노인 분위기를 풍긴다. 입을 덮을 만큼 덥수룩한 수염 때문만은 아니다. 병 때문에 얼굴에 경련이 이는 적이 많았는데, 눈과 입 주변이 쪼그라들어 실제보다 훨씬 더 나이가 들어 보인다. 아직 병의 초기인데도 그 영향이 얼굴에 비교적 뚜렷하게 나타난다.

병은 나아질 기미를 보이지 않고 악화되기만 한다. 10년 정도 지난 후에는 손이 거의 완전히 마비 상태에 이른다. 작업을 지켜보던 가까운 지인 알베르 앙드레Albert André의 말에 따르면 이즈음 거의 초인적인 인내와 노력으로 작업을 이어간다.

그는 이제 작업 도중 붓을 바꿀 수가 없게 되었다. 일단 붓을 선택해 마비된 손가락 사이에 고정시키고 나면, 붓은 캔버스에서 테레빈유 단지, 다시 캔버스로 순환하는 여행을 한다. 피로로 손이 무감각해지면 누군가가 그의 손가락에서 붓을 빼주어야 한다. 그가 스스로 손가락을 벌릴 수 없는 까닭이다.

장애 때문이기도 하지만 평소에 좋아하던 산책도 그만두고 캔버스 앞에서 작품 활동에 매진한다. 정상적인 활동이 불가능한 자기 몸에 맞도록 이젤도 새로 고안하고 주변 사람의 도움을 받아가며 작

업의 고삐를 늦추지 않는다. 가장 고통스러운 나날을 보내야 했던, 1919년에 사망하기 전 마지막 10년 동안 왕성하게 성과물을 쏟아 낸다. 심지어 폐병으로 숨지기 몇 시간 전에도 간병인에게 꽃을 그릴 팔레트와 붓을 가져오라고 할 정도였으니 열정을 짐작하고도 남는다.

조에 부스케도《달몰이》에서 육체적 고통과 불구에서 오는 절망을 절망으로 끝내지 않는다. 절망의 조건에도 불구하고 오히려 더욱 뚜렷하게 자신의 실존을 인식하고 열정적인 작업으로 극복한다.

한 사람의 육체를 절단하는 사고는 그의 현존의 생을 건드리지 않는다. 사고는 습관에서만 치명적일 뿐이다. 육체의 불행은 손상되어야 할 것만 손상시킨다. 이렇게 너의 불구의 침대에 던져진 후, 너는 네 생이 네게로 오는 것을 보았는가?

인간인 이상, 회복 불가능한 고통 앞에서 절망을 느끼는 것은 당연하다. 하지만 삶을 절망에 맡겨버리면 삶의 욕구가 저하되는 것은 물론 예술적 욕구도 급격히 내리막길을 걷는다. 그러나 부스케는 육체의 절단을 삶의 절단으로 연결시키지 않는다. 물론 육체에 의존하며 쌓아오던 생활의 습관은 더 이상 연장될 수 없다. 그러한 의미에서 상실감이나 박탈감이 엄습하는 것은 어쩔 수 없다. 그러나 육체의 단절에도 불구하고 오히려 진정한 의미에서 삶에 대한 통찰은 더 뚜렷해질 수 있다는 것이다.

현실의 사고가 육체를 앗아갔다면 이를 계기로 새로운 삶의 계기를 정신에 돌려준다. 르누아르가 그러했듯이 한계를 설정하려고 조여오는 조건에도 불구하고 초인적 인내를 발휘하며 문학적 성취를 향한 열정을 멈추지 않는다. "시 하나, 콩트 하나, 자신의 비밀을 갖는 글, 그리고 널 보지도 않고 신이 네게 준 것을 신에게 되돌려주는 글, 너무도 완벽하고 죽음처럼 너무도 농축되고 환원 불가능한 글"을 구현하는 데 주목하고, 불구로 지낸 30년 가까이를 결실의 계절로 삼는다.

들뢰즈는 1987년의 〈파리 8대학 강의〉에서 부스케에 대해 다음과 같이 말한다.

도덕이란 결코 '무엇을 해야 하는가'의 문제가 아니다. 그게 아니라, 좋든 싫든 네게 도래하는 것을 네가 어떤 식으로 받아들이는가의 문제인 것이다. 시인 조에 부스케는 가장 위대한 모럴리스트의 한 사람이다. (…) 사건에 걸맞게 존재하는 것, 그것이었다.

우리는 흔히 도덕을 내 안의 양심이나 사회적으로 공인된 기준에 따라 외부를 향해 어떠한 행위를 하는 데 초점을 맞춘다. 그러한 의미에서 도덕은 외부의 상황과 무관하게 자기 내부에 갖고 있는 정신적인 기준이라고 여긴다. 하지만 들뢰즈가 보기에 도덕의 출발점은 자신의 의도와 무관하게 맞닥뜨린 외부의 사건에서 비롯된다. 몰아닥친 우연한 사건에 충격을 받아 자신을 놓아버린다면 도덕의 끈이

끊어져버린다. 그러므로 도덕이란 이미 정해진 상태의 절대적인 결론이 아니고, 갖가지 사건에 대응해 실존을 통찰하고 자신을 세워나가는 역동적인 과정이다. 부스케는 이러한 의미의 도덕에 가장 전형적으로 일치하는 삶을 만들었다는 점에서 진정한 모럴리스트라고 한다.

인간의 삶은 내부에서 마련된 일관된 기준에 따라 계획적으로 살아가는 과정이 아니다. 인간 역시 내부에서 완결적으로 마련되는 존재가 아니다. 사건이 우연적이듯이 인간이라는 존재도 우연에서 자유로울 수 없다. 르누아르나 부스케만이 아니라 누구에게나 인생의 어느 순간 예기치 않은 위험이나 위기가 찾아온다. 이를 존재나 정신의 단절이나 절망이 아니라 새로운 실존을 발견하는 계기로 삼을 때 도덕적·창의적 삶이 시작된다.

결벽 드가,

 불화의
 길을
 걷다

〈참빗살나무문 앞의 자화상〉
드가
+
《젊은 예술가의 초상》
조이스

자신이 정한 틀 안에서
살다

결벽은 나름의 삶이나 생활 기준 안에서 벗어나지 않는 배타적 태도를 말한다. 단순히 자신에게만 적용시키는 질서가 아니다. 먼저 규칙의 범위 안에만 머무르려 하고, 주변의 조건이나 사람들이 여기서 벗어나면 극단적으로 예민한 반응을 보인다. 정돈이나 청결 상태처럼 생활로 제한되지 않고 삶에 대한 태도, 타인에 대한 반응에서도 결벽은 나타난다. 워낙 스스로 긴장을 강제하기에 타인과의 차이에 관대하지 않다. 예민하게 반응하는 과정에서 매몰차거나 배척하는 일이 생긴다.

인상주의 미술을 대표하는 화가 중 한 사람인 에드가르 드가Edgar Degas(1834~1917)는 생활과 예술에서 결벽에 가까운 태도를 보였다.

스물한 살 청년기의 〈참빗살나무문 앞의 자화상〉에서 이미 비슷한 분위기를 풍긴다. 평생에 걸쳐 열다섯 점의 자화상을 그렸는데, 미술가의 길을 걷던 초창기, 수업을 받기 위해 이탈리아로 떠나기 직전의 모습이다.

캔버스 안에서는 앞을 쳐다보고 있지만 관계를 맺으려는 눈빛이나 태도는 아니다. 오히려 타인이나 세상과 자신 사이에 일정하게 벽을 쌓아둔 분위기다. 고개를 돌려 뚫어지게 쳐다보는 눈초리나 굳게 다문 입에서 다분히 주변을 경계하는 마음이 느껴진다. 어디 한군데 흐트러지지 않고 격식을 갖춰 차려입은 정장도 거리감을 갖게 하는 데 일조한다. 복장이나 탁자에 기댄 모습으로 볼 때 그림 작업 중이 아님에도, 손에 붓을 들고 있어서 자기 세계 안에서 발걸음을 옮기지 않으려는 느낌을 전한다.

다른 화가의 자화상에서도 비교적 청년 시절에는 경직되거나 긴장된 모습을 보이는 경우가 드물지 않다. 현실보다는 미래를 향한 포부나 의지가 훨씬 커 몸에 힘이 잔뜩 들어가 거리감이 연출되곤 한다. 하지만 드가의 경우에는 노년에 이르기까지 대부분의 자화상에서 청년기와 마찬가지로 세상이나 타인의 경계가 뚜렷하게 나타난다. 우연한 느낌이나 한때의 감정이기보다는 일관된 하나의 경향이라고 봐야 한다.

자화상에 나타난 분위기만이 아니라, 드가가 뛰어난 데생 실력을 가진 화가로 꼽히는 것도 미술 수업을 하던 시절부터 나타난 비타협적인 태도와 연관이 깊다. 그는 파리의 미술학교 교육 과정, 그리고

〈참빗살나무문 앞의 자화상〉_드가, 1855

이후 이탈리아에서 3년간 공부하는 동안 집요할 정도로 거장들의 작품을 모사하는 데 집중한다.

거장들의 작품은 몇 번이고 거듭 모사해도 지나침이 없다. 누가 보아도 훌륭한 모사화가라는 인정을 받은 연후라야 비로소 자연을 보고 무 한 개라도 제대로 그릴 수 있는 법이다.

대부분의 화가, 특히 새로운 미술을 향한 열망이 꿈틀거리던 19세기 화가들은 미술학교 시절에 루브르 미술관에서 잠시 모사작업을 하고는 곧바로 캔버스 앞에 앉아 고유의 표현 방법을 찾아내는 데 관심을 쏟는다. 이에 비해 드가는 상당히 오랜 기간 루브르 미술관이나 국립도서관의 인쇄실, 파리 박람회의 앵그르Jean Auguste Dominique Ingres 회고전 등을 들락거리며 연필 데생 모사화에 공을 들인다.

나중에 이탈리아에 체류하던 중에도 서양 미술사에 뚜렷한 족적을 남긴 기존 화가들에게서 성과를 뽑아내는 데 집중한다. 1858년 피렌체에서 화가 귀스타브 모로Gustave Moreau에게 보낸 편지에 보면, 조르조네Giorgione의 작품 하나를 모사 스케치하는 데 무려 3주나 걸릴 정도로 심혈을 기울인다. 형태의 정확성이나 세부 묘사를 제대로 익히기 위해 거장의 원화와 같은 크기로 모사화를 그린 적도 많다. 모사화에서 상당한 수준에 이른 후에야 제대로 된 창조적인 작업이 가능하다고 보았기 때문이다. 거장들의 작품을 통해 자기 그림으로

소화할 수 있는 표현의 정확성과 풍부한 기교를 얻을 수 있다고 보았다. 가장 익숙한 발레 무용수나 누드 여인, 혹은 경마장 그림들을 보면 정확한 형태와 세련된 동작, 정교한 세부 묘사에 놀라움을 감출 수 없다. 가깝게는 앵그르, 들라크루아, 멀게는 조르조네, 기를란다요, 만테냐, 푸생, 홀바인 등의 모사에 집요하게 매달려 쌓아올린 내공 덕분이다.

1860년대 초반 들어서는 독립적인 화가로서의 활동을 시작한다. 파리 살롱전에 처음으로 작품을 전시한 것도 이때다. 하지만 평론가들의 주목을 별로 받지 못한다. 동생 르네가 "형은 대단한 기세로 작업을 하고 있고 그의 마음을 사로잡고 있는 것은 오직 그림뿐이다. 잠시도 쉬지 않고 작업에 매달렸다"라고 할 정도로 오직 미술 작업에만 몰두했으나 지독하게 인색한 평가에 불안한 나날을 보낸다. 부유한 사업가 아버지를 둔 덕에 재정적 부담 없이 작업에만 치중할 수 있어서 엄청난 양의 작품을 제작했지만, 주변의 회의적인 반응 때문에 실망한다.

〈모자를 든 자화상〉은 아직 무명 화가지만 파리 미술계에 본격적으로 발을 내딛던 시기의 드가 모습이다. 앞의 자화상과 거의 10년 차이가 있지만, 거리감을 느끼게 하는 분위기는 거의 그대로다. 나이도 서른에 이르고 수염도 나서 앳된 모습은 벗어났지만 여전히 벽을 사이에 두고 접하는 느낌이다. 말쑥한 정장 차림에 더해 격식을 차려 모자와 장갑까지 들고 있는 데다 나머지 한 손을 바지 주머니에 넣고 있어서 더욱 그러하다.

자화상임에도 불구하고 도무지 감정을 내비치지 않는다. 파리 미술계가 호락호락하지 않다는 것도 체험하고, 엄청난 양의 작품 활동에 비해 계속 무시받으면서 회의감이 들 때인데도 불구하고 표정은 스무 살의 자화상에서 변화가 없다. 동생 르네가 드가에 대한 회상을 기록한 글에서 "형은 과연 자신의 감정을 그림으로 나타내려고 하는 것일까?"라고 할 정도로 건조하다.

자화상의 표정만이 아니라 실제로도 주변 사람들에게 냉정한 인상을 보이기로 유명하다. 꽤 오래 만난 사이라 하더라도 퉁명스럽게 대하기 일쑤다. 워낙 예술관에 관한 신념이 확고하기도 했지만, 강박에 가까울 정도의 결벽성까지 가미되어 조그만 차이나 이견도 받아들이지 못하는 경우가 많다. 모든 타협을 거부하다 보니 말속에 뾰족한 가시가 들어 있어서 상대에게 상처를 준다.

타인의 생각을 폭넓게 수용하지 않고 좁은 틀 안에 머무르는 성격이 예술에 대한 태도에서도 날카로운 예각 형태로 나타난다. 1872년 미국에서 화가 로렌츠 프뢸리히Lorenz Fröhlich에게 보낸 편지를 보면 좁고 깊게 파고드는 경향이 보인다.

지금 내가 원하는 것은 내가 세상에서 차지하고 있는 위치를 보고 그곳을 열심히 파는 것뿐이네. 예술은 여러 지류로 퍼져나가 확대되는 것이 아니라 한 점으로 응집되는 거야. (…) 인생을 온통 거기에 쏟아붓는 거야. 두 팔을 넓게 펴고 입을 크게 벌리고 주위에서 일어나는 모든 일을 흡수해서, 거기서 삶의 정수를 추출하는 거지.

〈모자를 든 자화상〉_ 드가, 1863

드가의 생각에서 예술의 본령은 주제든 표현 형식이든 폭을 넓히는 데서 오지 않는다. 여러 분야로 관심을 확대하는 데 들일 시간과 노력을 한 점으로 모아 집중해야 한다. 그것도 날카로운 각을 유지하며 평생에 걸쳐 변함없이 몰입하라고 한다.

발레 연작을 봐도 얼마나 좁고 깊게 파고드는지 느껴진다. 당시 인상파 전람회에 출품된 드가의 그림을 보고 비평가 조리 카를 위스망스Joris Karl Huysmans가 "가볍게 나는 듯한 무희들의 모습이 눈에 익으면 마치 그들이 당장이라도 살아날 것처럼 보이고, 할딱이는 숨결이 느껴지고, 귀를 찢는 듯한 바이올린의 선율 위로 그들의 실수를 지적하는 무용 선생의 날카로운 목소리가 들리는 듯한 완벽한 착각에 사로잡힌다"라고 비평한 게 공연한 과장이 아니다.

그림 속에서 무희가 다리를 들고 있으면 감상자에게도 근육의 긴장감이 전해진다. 무희의 내민 손과 구부린 손가락에서 섬세한 감정 연기가 느껴진다. 생생한 느낌을 전달하기 위해 자주 공연장을 찾은 것은 물론, 오페라 극단에서 연습하는 무희들을 자세히 관찰한 결과다. 무희 지망생들의 긴장감을 접하기 위해, 무용 시험이 진행되는 날 들어가서 볼 수 있도록 관계자에게 부탁해 분위기를 접하기도 한다.

무희든 목욕하는 여인이든, 혹은 말을 타는 기수든 드가의 그림을 통해 마치 현장에 있는 기분을 느끼는 것은 한 화면 안에 대상을 압축적으로 담기 때문이다. 단지 어느 순간 외적으로 드러난 형태를 재현하는 데 머물지 않고 대상의 종합적인 인상과 특징을 집약적으

로 표현해 현장에 있는 착각을 불러일으킨다. 드가가 노트에 써놓은 내용을 봐도 어떤 태도로 작업했는지 느낄 수 있다.

초상화 한 점을 그리기 위해서 화가는 모델에게 아래층에서 포즈를 취하게 하기도 하고 2층에서 작업을 시키기도 하면서 뇌리에 남는 대상의 형태와 표정에 익숙해져야 한다. 즉석에서 데생을 하거나 채색하는 일은 없어야 한다.

형태나 동작 하나도 순간적인 느낌만으로 섣불리 표현하는 식으로 만족하지 않는다. 그러한 의미에서 인상주의 미술가로 분류되기는 하지만 '인상'에 머물지 않는다. 순간 안에 집요한 관찰과 숙고가 담긴다. 친구 다이넬 알레비와 나눈 대화에서 드가는 "우리는 작가가 한 권의 책에서 말하고자 하는 것보다 더 많은 것을 단 한 번의 붓놀림으로 표현해낼 수 있어"라고 말한다. 회화의 특성상 현실적으로 정지한 순간을 담기 마련이지만, 화가의 능력은 책 한 권에 들어갈 만한 이야기와 통찰을 그림 안에 담아야 한다는 생각이다.

문제는 날카롭게 예각을 이루는 예술관을 자기 작업에만 제한하지 않고 동료 화가를 비롯해 타인에게도 그대로 적용했다는 점이다. 당연히 관계는 점차 틀어지고 소원해진다. 지나칠 만큼 까다로운 잣대로 대하기 때문에 오랜 기간 친분을 유지했던 사람들조차 작은 일을 계기로 멀어진다. 심지어 오랜 친분을 가진 화가 모네에 대해서도 잣대에서 벗어나는 순간 진정한 예술가라기보다 영리한 사업가

쪽이라고 혹평을 쏟아낸다. 동료 화가 카미유 피사로Camille Pissarro에 따르면 드가가 모네의 작품에 대해 "오직 팔아먹는 데 목적을 둔 미술품"이고 "그저 아름다운 장식품"에 지나지 않는다고 평했으니, 어색한 관계가 만들어지는 게 전혀 이상할 게 없다.

드가도 인간관계의 곤란이 자신의 강박에 가까운 결벽성 때문임을 누구보다 잘 알고 있었다. 친구인 에바리스트 드 발레른에게 보낸 편지에서 자신의 엄격하고 비좁은 잣대 때문이라고 한다.

나 자신의 불확실성과 짓궂은 유머에서 나온 습관적인 무자비함으로 모든 사람에게 심하게 굴었던 것 같네. 나는 건강한 체질도 못 되고 준비도 부실하고 의지도 박약한 데 반해 미술에 대한 기대는 너무나 당연하게 느껴졌네. 그 못된 성미를 아무한테나 부렸어. 나 자신도 거기 포함되지.

자신의 결벽이 타인에 대한 결벽으로 나타난다. 스스로 엄격한 예술관을 강제하고 모질게 군다. 엄밀하게 적용한 기대치에 스스로 미치지 못할 때 매몰차게 질책한다. 워낙 날카롭게 좁혀놓은 잣대이기에 충족될 리 만무하고 늘 불만스러울 수밖에 없다. 그런데 주변의 화가를 비롯해 타인에게도 동일하게 적용하다보니 갈등과 충돌이 일어나고, 상대의 마음에 상처를 입히고, 사이가 멀어진 것이다.

결벽에 가까운 태도로 일궈낸
독창적 성취

1886년작 〈자화상〉도 50대로 접어든 표시만 날 뿐 꼬장꼬장한 성격에는 변화가 없었으리라는 점을 충분히 짐작하게 만든다. 말끔한 신사 복장이나 넥타이를 단정하게 맨 모습도 여전하다. 담배를 피우고 있지만 흐트러진 분위기와는 거리가 멀다. 입을 다물고 무표정한 얼굴도 그대로다. 지팡이까지 들고 있어서 오히려 더욱 엄격해진 분위기다. 파스텔로 그려 특유의 화사한 색감이나 부드러운 질감을 풍기지만, 드가와 감상자 사이의 거리감이 조금도 좁혀지지 않는다.

여성과의 관계에서도 평생에 걸쳐 결벽에 가까운 태도를 보인다. 몇몇 여성과 교제했으나 결혼에 대해서는 선을 긋는다. 법적인 혼인은 물론이고 동거생활도 하지 않고 평생 혼자 산다. 경제적 곤란 때문이 아니다. 이 자화상을 그렸을 당시에는 이미 화가로서 명성을 얻고 생활에 전혀 불편함이 없을 만큼 안정된 상태였다.

미국 출신 여성 화가 메리 카사트Mary Cassatt, 파리에서 이름을 떨치고 있던 소프라노 가수 로즈 카롱 등과 이성으로서 친근한 만남을 가졌지만 다른 연인들처럼 함께 생활하지는 않는다. 예술에 대한 엄격한 잣대가 중요하게 작용한다. 예술가의 상상력은 고독을 통해 얻어진다는 신념을 가졌던 드가에게 결혼이란 "미적 완벽함을 추구해야 하는 예술가에게 방해가 되는 것"이었다.

〈자화상〉 _ 드가, 1886

혼자 살아가는 생활 자체를 즐겼기 때문이라고 보기도 어렵다. 실제로는 독신 생활을 상당히 고통스러워하고 있었음에도 불구하고 예술 이외의 관계나 생활을 최소화한다. 1877년, 친구인 레옹틴드 니티 부인에게 보낸 편지에서 다음과 같이 고백한다.

가족 하나 없이 혼자 산다는 건 정말이지 너무 힘든 일입니다. 독신 생활이 내게 이렇게 고통을 줄 줄은 미처 몰랐어요. 건강도 좋지 못하고 가진 것 하나 없이 이렇게 늙어가는군요. 내 인생은 아주 엉망이 되어버렸습니다.

1874년에 든든한 후원자 역할을 하던 아버지가 나폴리에서 세상을 떠난 후에는 부쩍 더 외로워한다. 더군다나 친구들과의 불화로 일상적이고 긴밀한 관계를 향한 갈망이 커진다. 그럼에도 불구하고 혼자 꾸려가는 삶을 지속한다. 카사트나 카롱과의 관계가 계속 이어졌음에도 불구하고 고독한 독신 생활을 고집한다. 결국 외적인 조건보다는 화가로서 자신에 대한 강박이 만들어낸 결과라고 봐야 한다.

미술을 향한 드가의 외로운 투쟁은 아일랜드 소설가 제임스 조이스James Joyce의 자전적 소설 《젊은 예술가의 초상》을 떠올리게 한다. 조이스의 분신이기도 한 주인공 스티븐이, 자신이 기준을 설정한 예술관에 충실하기 위해 가족·사회·종교·조국 등 통념적 관계나 사고방식과 거리를 두고 고독한 길을 걷는다는 점에서 그러하다. 주변의 시선으로는 결벽으로 느껴질 만큼 편협한 외고집이기에 타인이나 사회와 불화를 일으키지만, 타협하지 않고 자기 유배의 길을 간다.

주인공이 어려서부터 자주 밀접하게 접한 것은 사회적으로 오랜 기간 유지돼온 고정관념이다. 아버지는 "네가 혼자 힘으로 세상살이를 하게 되거든, 무슨 일을 하든 신사들과 어울리도록 해라. 젊었을

때 나는 정말 즐겁게 살았단다"라며 전통적인 인간관계와 성공의 기준을 되풀이해 주입한다. 나아가서 사회는 끊임없이 종교적 도덕률 안에서만 살아가도록 강제한다.

"지옥이다! 지옥이다!" 그의 옆에서 여러 목소리가 말하고 있었다.
"지옥에 대한 설교였습니다."
"지옥이 어떤 곳인지 너희 머릿속에 잘 주입되었겠구나."
"그럼요. 모두들 그 설교를 듣곤 새파랗게 질렸으니까요."
"너희에게는 그런 설교가 필요하다고. 너희를 공부하게 하려면 그런 설교가 더 많아야지."

대부분 전통 사회에서 사회적으로 요구되는 세계관과 인생관은 종교적 교리 형태로 스며든다. 부모나 학교를 통해 반복적으로 주입해 인생 전체를 좌우한다. 기독교 문화에서 모든 인간은 아담과 이브 이래 죄인이고, 지옥과 천국 사이의 선택 이외에는 다른 삶이 없다는 교리의 반복 속에서 살아간다. 예술 행위도 그 안에서 이루어질 때 의미를 갖는다는 식이다. 창의적 예술의 길로 나아가기 위해 스티븐은 종교의 덫을 거부하고, 현실에서 실현하기 위해 가족의 기대에 균열을 내는 길을 선택한다.

드가의 아버지 역시 처음에는 부의 축적이라는 통념적 성공 기준에서 벗어나 화가를 꿈꾸는 아들을 못마땅해한다. 가족의 기대에 부응해 중등학교를 졸업하고 파리대학 법학부에 들어갔으나 결국 꿈

과 괴리된 학업을 포기하고 예술의 길을 걷는다. 불가피하게 부모를 비롯한 가족과 불화가 발생한다. 의지를 실현하는 과정에서 일상적으로 통념을 강제하는 가족관계와 자신을 구분해야만 하는 경우가 많다.

젊은 예술가 스티븐도 전통적 관계나 사고방식에서 벗어나면서 예술가로서 자립을 시작한다. 물론 가족이나 학교의 굴레에서 벗어난다고 해결될 문제가 아니다. 사회는 보다 광범위한 통로를 통해 통념을 강요하기 때문이다. 스티븐의 다음 말처럼 결국 이 모두와 싸우는 수밖에 없다.

영혼이란 내가 말했던 그런 순간에 처음 탄생하는 거야. 그것은 더디고 어두운 탄생이며 육체의 탄생에 비해 더 신비한 거야. 이 나라에서는 한 사람의 영혼이 탄생할 때 그물이 그것을 뒤집어씌워 날지 못하게 한다고. 너는 나에게 국적이니 국어니 종교니 말하지만, 나는 그 그물을 빠져 도망치려고 노력할 거야.

사회적 도덕률이나 상식의 세계에서 벗어나려는 예술가를 향해 사회는 늘 결벽증을 가진 괴짜나 국외자 딱지를 붙인다. 물론 모든 예술가가 스티븐처럼 세상이나 사람과 불화를 일으키지는 않는다. 예술이 가져야 하는 미적인 목표를 고민하는 그에게 친구는 얼굴을 찌푸리며 "내게 필요한 건 연봉 500파운드짜리 직장뿐이야"라고 퉁명스럽게 말하기도 한다. 과거나 현재나 적지 않은 예술가가 미적인

목표보다는 먹고사는 문제를 해결하는 직업으로서의 활동에 의미를 두기 때문이다.

하지만 스티븐이 생각하기에 진정한 예술가이고자 한다면 상식의 세계를 재현하는 데 머물면 안 된다. 무엇보다 사고방식이나 표현 형식에서 개성적인 도전을 해야 하고, 세상에 순응해 이끌리기보다는 변화의 자극제가 되어야 한다.

예술가의 개성이 처음에는 하나의 외침이요 선율이요 기분에 불과하지만, 다음 단계에는 유동적이고 부드럽게 빛을 내는 서술로 되었다가, 결국 그 자체를 순화해 사라지게 하니, 말하자면 그 자체의 개성을 몰각하게 하는 거야.

그에 따르면 비록 한 사람의 고독한 외침일지라도, 주변의 배척과 조롱 속에서 걸어야 하더라도 헤치고 나아가야 한다. 선구자로서 외로운 도전을 피하지 않았던 예술가들이 있었기에 새로운 경향이 생겨나고 사람들에게 신선한 삶을 사고하도록 만든다. 그때 비로소 개성은 한 사람의 외침에서 벗어나 변화된 사회에 스며들어 신선한 자양분으로 순화된다. 예술가의 미적 창조는 세상을 바꾸고 만드는 힘이다.

어쩌면 예술의 변화는 드가나 《젊은 예술가의 초상》의 스티븐처럼 외로운 늑대들로부터 시작되었다고 봐야 한다. 타협하지 않는 고집으로서의 결벽 때문에 생긴 갈등이나 불화가 전통적 질서에 균열

을 내기 때문이다. 관성은 본래 사회의 모든 장치를 이용해 권위적 지위를 유지하고자 한다. 일반적인 비판 정도로는 자리가 흔들리는 것을 용납하지 않는다.

전통과 관습은 깊고 넓게 퍼진 뿌리를 건드려야 비로소 흔들린다. 전통에 길들여진 사람들로부터는 증오의 반응을, 심지어 비슷한 문제의식을 가진 사람들과도 갈등을 불러일으킨다. 그러므로 창조적인 소수의 결벽은 비록 과도한 면이 있다 하더라도 혁신의 원동력 역할을 한다. 예술이든 역사든 창조적 소수가 변화에서 가장 결정적인 역할을 하는지 여부는 별도로 고민할 문제다. 하지만 적어도 이들의 비타협성이 혁신의 계기를 마련하고 지속적으로 자극제로 작용했기에 변화의 물꼬가 트였다는 점은 부정할 수 없다.

일 탈

고갱,

낯선
 원시를
품다

〈황색 그리스도가 있는 자화상〉
고갱
+
《랭제뉘》
볼테르

야성적이고 원시적인
원류를 찾다

 항상 있던 자리에서 벗어나려면 매우 큰 용기가 필요하다. 게다가 대부분의 사람이 당연하다고 생각하는 틀을 박차고 나아간다면 더 말할 나위도 없다. 만약 일탈의 대상이 사회적으로 다수가 타당하다고 인정하는 도덕률이나 문화라면 반발은 더욱 커진다. 한 사회를 떠받치는 기둥은 사실 눈에 보이는 제도만이 아니다. 발상이나 문화와 같은 사고방식이 어떤 면에서는 더 견고한 토대 역할을 한다.

 그렇기 때문에 일탈이라는 감정은 매우 위험하게 여겨진다. 타인과 그가 속한 공동체에서 손가락질을 받거나 배척 대상이 되기 십상이다. 대부분 아예 일탈의 언저리에 접근하지 않는다. 혹은 현실에

서 벗어나고 싶은 마음이 있더라도 자기 검열 때문에 위축된 상태로 소심하게 표현하고 행동한다.

미술에서는 서양 문화의 전통적 사고방식과 상당히 다른 길을 모색했던 화가로 폴 고갱Paul Gauguin(1848~1903)이 빠지지 않는다. 중세와 르네상스 시기에는 로마나 피렌체가 예술의 중심지였고, 예술가들의 관심은 '어떻게 하면 이탈리아로 향할까'로 모였다. 근대 미술에서는 단연 파리가 동경의 상징이었기에 프랑스에서 벗어나려 하지 않았다. 하지만 고갱은 파리, 나아가서는 유럽으로부터 일탈을 꿈꾼다. 1887년 아내에게 보낸 편지에서 이미 탈출 계획을 전한다.

> 내가 진정으로 바라는 것은 파리를 벗어나는 일이오. 가난뱅이에게 파리는 사막과 다를 바 없거든. (…) 그 의욕을 되살리고 싶소. 파나마로 떠나서 미개인처럼 살려는 것은 그래서요. 태평양에 있는 타보가라는 작은 섬을 알고 있고.

하지만 예상치 않게 이질과 말라리아에 걸려 일시적 체류에 머문다. 충분히 생각하고 준비하지 못한, 다분히 충동적인 일탈이었기에 아쉬움을 뒤로하고 프랑스로 돌아온다. 그럼에도 불구하고 이국적인 풍경이 주는 새로운 감흥은 풍경이나 인물을 묘사하는 데 새로운 발상을 제공한다. 무엇보다 강렬한 색채, 감정과 욕구에 충실한 삶의 기쁨, 자연 그대로 살아가는 원시공동체의 매력이 주는 설렘을 잊지 못한다.

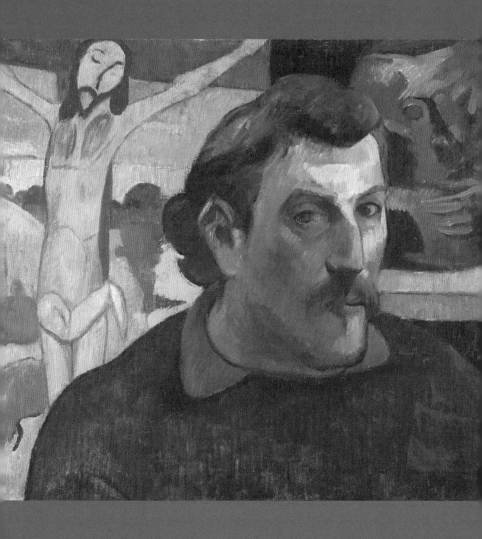

〈황색 그리스도가 있는 자화상〉_고갱, 1891

그래서 선택한 지역이 프랑스 북서부 끄트머리에 있는 브르타뉴다. 그곳은 순수 켈트족이 거주하던 지역으로, 태양신에게 암소를 제물로 바치는 종교의식까지 남아 있어 지배적인 서구 문화와는 적지 않은 거리를 두고 있다. 본래적인 뿌리, 시원으로의 회귀를 꿈꾸던 고갱에게는 유럽에서 찾을 수 있는 몇 안 되는 대안이었다. 1888년에일 슈페네커Emile Schuffenecker에게 보낸 고갱의 편지에서 문제의식을 엿볼 수 있다.

나는 브르타뉴를 사랑하네. 이곳에는 야성적이고 원시적인 무언가가 있어. 내가 신은 나막신이 화강암 대지에 닿을 때 내 귀에는 내가 그림에서 찾고 있는 강하고 둔중하며 어렴풋한 색조가 들리거든.

〈황색 그리스도가 있는 자화상〉은 브르타뉴에서 작업을 시작한 직후에 그린 작품이다. 고갱의 왼쪽 배경에 있는 예수의 모습은 브르타뉴 시기의 대표작 〈황색 그리스도〉의 일부 장면이다. 예수 뒤편으로 펼쳐진 산과 들이 온통 노란색이다. 드문드문 보이는 나무는 선명한 붉은색이어서 불타오르는 느낌이다. 여기에 예수도 노란색이어서 전체적으로 강렬한 원색의 향연이 벌어진다.

거칠고 평면적인 화면 구성과 원색의 지배에서 브르타뉴 시절의 원시주의가 상징적으로 나타난다. 고갱의 오른쪽 배경에 자리 잡고 있는 담배 넣는 항아리도 마찬가지다. 직접 만든 채색 도자기인데, 괴기스러운 모습의 얼굴이 입체적으로 새겨 있다. 자화상 형식이라

고 하는데, 아프리카나 남아메리카의 평면적인 인물 조각 느낌이어서 원시성을 향한 탐구의 연장선에 있다.

두 작품 앞에 자신의 모습을 담은 것은 다분히 의도적인 설정인 듯하다. 캔버스를 꿰뚫을 것 같은 눈초리와 굳게 다문 입술에서 굳은 의지가 느껴진다. 앞으로 헤쳐나갈 예술적 지향을 뒤의 두 작품을 통해 분명히 밝힌 것이다. 일시적이거나 우연한 취향이 아니라 확고한 신념이라는 점을 자화상을 통해 드러낸다.

도자기에 관심을 갖고 상당히 노력을 기울인 것도 소재나 재료 차원의 흥미에 머물지 않는다. 고갱은 '만국박람회 미술 촌평'에서 도자기 작업을 하는 이유에 대해 특별한 의미를 부여한다. "도자기를 빚는다는 것은 한가로운 여흥이 아니다. 태곳적부터 도자기는 아메리카 인디언이 늘 아껴온 물건이다. 신은 한 줌 진흙으로 인간을 만들었다." 근원을 향한 고갱의 탐구 정신을 반영한다.

당시 서양적 사고방식에서 볼 때 원시 문화와 태곳적 정서의 지향은 서구 문화에 대한 비판적 문제의식과 맥을 같이한다. 1890년에 에밀 베르나르Émile Bernard에게 보낸 편지는 그의 생각을 잘 보여준다. "나는 동양의 전부, 그 모두가 연구할 만한 가치가 있다고 봐. 그곳에 가면 나는 새로운 활력을 얻을 수 있을 테지. 서양은 지금 쇠락해 있어." 더는 서구 문화에서 희망을 찾을 수 없고 비서구 문화, 특히 원시적인 토양에서 대안적 모색의 계기를 찾으려는 열망이다.

브르타뉴로 대신할 수 없는 갈증에 사로잡힌 고갱은 다시 원시를 향한 먼 여정을 떠나기로 한다. 그는 1891년에 원시적인 자연과 사

람을 찾아 태평양 타히티섬으로 가는 배에 오른다. 1891년《에코 드 파리》와의 인터뷰에서 고갱의 생각을 접할 수 있다.

나는 평화롭게 살기 위해, 문명의 껍질을 벗겨내기 위해 떠나려는 것입니다. 나는 그저 소박한, 아주 소박한 예술을 하고 싶을 따름입니다. 오염되지 않은 자연에서 나를 새롭게 바꾸고 오직 야성적인 것만을 보고 원주민들이 사는 대로 살면서, 마음에 떠오르는 것을 마치 어린아이처럼 전달하겠다는 관심사 말고는 아무것도 없습니다.

고갱은 원시적인 자연과 함께 살며 원시적인 표현 수단으로 돌아가는 데서 예술의 활로를 찾는다. 이는 궁지에 몰린 선택이 아니라 "그것이야말로 올바르고 참된 수단"이라며 능동적인 대안임을 분명히 한다. 유럽에서 작업할 때는 늘 색채에 자신이 없었는데, 원시적 자연에서는 눈으로 본 사물을 원색으로 담는 게 너무나 자연스럽고 간단한 일이기에 진정한 혁신을 이룰 수 있다고 본 것이다.

원시의 순수성에서
무엇을 찾을 것인가?

〈모자를 쓴 자화상〉은 2년 남짓 타히티 생활을 한 직후의 작품이다. 〈황색 그리스도가 있는 자화상〉처럼 뒤편의 배경 그림을

〈모자를 쓴 자화상〉_고갱, 1893

통해 자신의 생각을 전달한다. 오른쪽 벽에 걸려 있는 그림은 타히티 시절에 제작한 대표작 중 하나인 〈마나오 투파파우〉이다. 고갱이 현지에서 함께 생활한 소녀 테후라가 침대에 옷을 벗은 채 누워 있고, 그 옆으로 악령 모습의 무엇인가가 쳐다보는 장면이다. 테후라는 두려운 눈으로 이쪽을 응시한다. 제목은 타히티어로 '영혼'을 의미한다. 고갱은 타히티에서의 생활과 작업을 기록한 책《노아 노아》에서 이 그림의 배경이 되는 상황을 설명한다.

일이 틀어져서 새벽 1시나 되어서야 돌아올 수 있었다. (…) 방 안으로 들어가니 칠흑처럼 어두웠다. 두려움이 나를 엄습했다. 아니, 의혹이라고 해도 좋았다. 사랑스러운 작은 새가 날아가버렸을지도 모른다는…. 성냥불을 켰다. 테후라는 벗은 채 꼼짝도 않고 엎드려 있었다. 공포에 질려 눈을 치뜬 그녀는 나를 못 알아보는 것 같았다.

그녀가 고갱을 알아보지 못하고 죽은 자들의 영혼을 관장하는 유령이 아닐까 두려워하는 장면이라는 것이다. 부족 사람들을 불면에 시달리게 하는 전설 속의 유령 투파파우스를 말한다. 괴기스러운 악령의 모습도 그 일환인 듯하다. 이 그림을 통해 원주민들의 종교적 관념도 만날 수 있지만, 무엇보다 벌거벗은 원주민 여인을 통해 자연에 동화되어 살아가는 원시공동체의 삶도 보여준다. 타히티 여인들의 구릿빛 알몸에 대해 고갱은 다음과 같이 옹호한다.

살갗은 말할 것도 없이 금빛을 띤 노란색이다. 또 이것이 어떤 사람들에게는 추하게 생각될지도 모른다. 하지만 벌거숭이로 지낼 때 그것이 그토록 보기 흉하겠는가. 더구나 거기에는 뽐냄이라는 것이 거의 없는데 말이다.

흔히 유럽인들은 유색인종을 열등하게 여기거나, 알몸을 부끄러워하지 않는 사고방식을 도덕적인 무지로 규정한다. 하지만 고갱은 자연 상태에 가깝게 살아가는 원주민의 육체를 추하게 여길 이유가 전혀 없다고 한다. 특별히 무엇을 의도해서 몸을 드러내는 것이 아니라는 점에서 관능성의 딱지를 붙이는 태도도 말이 되지 않는다.

고갱에 따르면 벌거벗은 몸은 원초적이고 순박한 느낌을 줄 뿐 음란과는 아무런 연관도 없다. 원주민의 신체를 그린 미술 작품에 대해 도덕적 비난을 퍼부을 이유도 전혀 없다. 오히려 서양 회화에 등장하는 누드야말로 더 음란하다. 《에코 드 파리》와의 인터뷰에서 "그러나 살롱전에 출품된 비너스들은 하나같이 추잡하고 외설적입니다"라고 한다. 꾸밈없는 자연성을 지니고 있는 원주민의 알몸은 그 자체로 순수한 예술성을 자극한다.

종교적인 측면에서도 타히티 생활을 하면서 일탈의 기미를 보인다. 타히티 시절의 또 다른 대표작인 〈이아 오라나 마리아〉, 타히티섬 마오리족의 말로 '마리아여, 당신에게 예배드립니다'라는 뜻을 가진 작품에 주목할 필요가 있다. 날개를 단 천사가 두 타히티 여인에게 마리아와 예수를 가리키고, 두 여인은 두 손을 모아 경배 자세

를 취하는 장면이다.

무엇보다 놀라운 것은 그림 속에 등장하는 아기 예수와 성모 마리아, 그리고 천사가 유럽의 백인이 아닌 구릿빛 피부를 가진 타히티 사람이라는 점이다. 고갱은 이 그림을 설명하면서 "마리아와 예수도 타히티인이고 (…) 인물들은 허리에 적당히 두르는 '파레우'라는 꽃무늬 무명치마만 걸치고 있어"라고 한다. 피부색만이 아니라, 예수의 얼굴 모습도 서구인과 전혀 다른 전형적 원주민의 윤곽을 보여준다. 모두 천으로 몸을 살짝 가리기만 했을 뿐 사실상 몸의 상당 부분을 드러낸 상태다.

당시 서구의 기독교 문화 전통에서는 기겁을 할 일탈이다. 서구인의 확고한 상식에서 보면, 예수는 항상 번듯한 백인 모습이어야 하고 마리아는 동정녀로서 최고의 정숙함을 나타내야 한다. 그런데 예수와 성모 마리아를 황인종으로 그려놓고, 게다가 마리아조차 거의 헝겊으로 몸을 대충 가릴 뿐 팔·어깨·다리 맨살에 가슴골까지 일부 드러나도록 묘사했으니 불경도 이만저만한 불경이 아니다.

타히티에 2년 정도 머물며 약 80점에 이르는 작품을 제작했지만, 재정적인 곤란을 비롯해 여러 어려움 때문에 일단 프랑스로 돌아간다. 무일푼으로 버텨야 하는 날이 지속되다가 그의 표현대로 '막다른 골목'에 봉착해 강요된 선택을 한다. 하지만 유럽으로 돌아가면서도 타히티 생활이 그를 얼마나 긍정적으로 변화시켰는지 잊지 않는다.《노아 노아》에서 자신의 변화를 다음과 같이 설명한다.

여기서 두 살을 더 먹었지만 20년은 더 젊어져서 떠난다. 올 때보다 더 야만인이 되었지만 훨씬 더 현명하게 되어 떠난다. 그렇다, 사실이다. 야만인들은 낡은 문명에서 온 내게 많은 것을 가르쳐주었다. 이 무지한 사람들이 내게 삶의 방법과 행복의 미학을 가르쳐주었다. 그리고 이 가르침은 나 자신을 돌아보게 했고 깊은 진실에 눈뜨게 했다.

낡고 쇠퇴해가는 유럽의 문제를 더 분명하게 인식하고, 서구인이 문명 속에서 고뇌할 때 자신은 원시의 삶에서 생명력을 발견했다고 한다. 사실 원시 문화에서 서구 문명의 문제를 발견하고 새로운 발상을 얻고자 하는 시도는 유럽에서 그 이전부터 부분적으로 있어온 일탈 문화의 하나다. 18세기 대표적인 프랑스 계몽사상가이자 작가인 볼테르Voltaire의 소설《랭제뉘》도 그 일환이다. '랭제뉘l'Ingénu'는 프랑스어로 '순박한 사람'이라는 뜻과 '자유인 신분으로 태어난 사람'이라는 뜻을 지닌다.

이 소설에서 볼테르는 원시공동체인 휴런족 청년 랭제뉘를 통해 '선한 원시인'이라는 문학적·철학적 문제의식의 흐름을 탄다. 문명을 희생시키고 원시적인 삶을 찬양하는 입장은 아니다. 서구 문명의 문제를 인류의 원류에 해당하는 원시와의 대비를 통해 고발하고 성찰함으로써 새로운 계기를 확보하는 데 초점을 맞춘다.

원시부족 청년을 통해 서구의 근대적 합리성이 인간의 풍부한 삶과 자연스러운 감정을 억압한다는 점을 부각시킨다. 오히려 원주민들이 갖는 감정이 자유로운 결정과 행위를 위해 더 적극적인 역할

을 한다. 사랑을 약속한 여인 생티브가 결합을 위한 사회적 절차를 요구하고, 교회의 신부 역시 체결된 협약 없이는 자연법이란 자연의 약탈에 불과하다는 점을 강조하자, 랭제뉘는 다음과 같이 반박한다.

나는 점심 식사를 하고 싶거나 사냥을 하고 싶거나 자고 싶을 때 그 누구에게도 자문을 구하지 않습니다. 사랑에 관해서 자기가 원하는 사람의 동의를 얻는 것은 나쁘지 않지만, 내가 사랑하는 연인이 내 삼촌도 아니고 내 고모도 아니므로 그 문제로 내가 얘기해야 할 상대는 그들이 아닙니다.

랭제뉘에 따르면 둘의 사랑에 대해서는 누구의 동의도 필요 없으며, 자기 할 일을 다른 사람에게 물어보는 것은 굉장히 우스꽝스러운 행위다. 서로 의견이 일치했는데, 제3자가 개입한다면 필요 없는 간섭이고 조화에 대한 억압이다. 서로의 감정에 충실할 때 진정한 약속과 덕성이 실현된다고 주장한다.

감정과 자유에 대해 랭제뉘와 토론한 늙은 신학자는 "나는 신과 인류의 자유에 대해 추론하느라 내 인생을 탕진했다. 그런데도 나의 자유를 잃게 되었다"면서 자책한다. 육체와 감정에서 유리된 이성이나 종교적 도덕률이 즐거움이나 행복을 억압하는 현실을 직시한다. 어처구니없게도 원시부족 청년의 도움을 얻어 진정한 사랑과 자유를 깨우친다.

사랑이란 고해 때 참회하는 죄라고만 알고 있던 신부가 이제는 영혼을 고양시킬 수도 있고 무르게 할 수도 있으며, 때로는 덕성을 초래할 수도 있는 고귀하면서도 부드러운 감정으로서 사랑을 인정하는 법을 배웠다.

사랑이나 욕망이라는 감정은 혼란이나 괴물이 아니다. 서양의 주류 철학이나 기독교 전통에서는 오랜 기간 감정을 악의 근원으로 보았다. 특히 사랑의 감정은 육체적 쾌락을 동반하기에 기피해야 할 1차적인 대상으로 여겼다. 오직 냉철한 이성과 그에 기초한 종교적 도덕률만이 인간을 구원할 수 있다고 보았다.

하지만 원시부족 청년을 통해 감정이야말로 덕을 실현하고 영혼을 고양시킨다는 점을 깨닫는다. 사랑을 하고 그 과정에서 고통을 느끼거나 불행한 경험을 하게 되더라도 인간을 성장시키는 자양분으로 작용한다. 현명한 판단력 형성이나 교육을 통한 발전도 자연 그대로의 원시적 삶을 살았던 사람에게서 더욱 효과적으로 나타난다.

랭제뉘는 학문에서 빠른 발전을 했고, 특히 인간학에서 그러했다. (…) 어린 시절 아무것도 배우지 않아 편견이 전혀 없었기 때문이다. 이해력은 착오에 의해 왜곡된 적이 없기 때문에 고스란히 올바름 속에 머물러 있었다. 우리는 어린 시절 주입된 생각들 때문에 평생토록 모든 일을 실제와 전혀 다르게 보는 반면, 랭제뉘는 있는 그대로 보았다.

어려서부터 이성에 의해 주입된 교육은 우리의 머리에 편견을 가

〈골고다 부근의 자화상〉_ 고갱, 1896

득 채우는 작용을 할 뿐이다. 감각이나 감정과 분리된 이성이 저지르는 과오다. 원시부족 청년처럼 감각과 감정이라는 대지를 딛고 이성이 선다면, 다시 말해 이성을 자연적 인간성과 대립시키지 않는다면, 이성은 정신을 발전시키는 더없이 중요한 역할을 한다. 그러한 의미에서 서양 문명은 잃어버린 순수한 감정, 자연 그대로의 인간성을 되찾는 데서 다시 출발해야 현실의 온갖 부조리에서 벗어날 수 있다는 것이다.

1893년 프랑스로 돌아간 고갱은 결국 유럽의 생활과 건조한 작업 조건에 적응하지 못하고, 1895년에 다시 태평양의 섬으로 향한다. 오랜 항해 끝에 도착해 전통 가옥을 짓고 작업 활동에 몰입한다. 그러나 수중의 돈이 바닥나 궁핍한 나날을 보내고, 1897년에 사랑하는 딸 알린이 죽은 뒤 심한 우울증에 시달린다. 심지어 자살까지 진지하게 생각하지만 작품 활동을 놓지는 않는다. 마르키즈 제도의 히바오아섬에서 살던 집에는 목각 문틀 위에 자신의 생활신조이기도 한 '쾌락의 집'이라는 이름이 새겨져 있었다. 거의 고립 상태로 마지막까지 작업에 매진하다가 1903년에 세상을 떠난다.

〈골고다 부근의 자화상〉은 마르키즈 제도 시절의 작품이다. 골고다 부근에 있는 자신의 모습임을 고려할 때, 예술에 대한 자부심을 한껏 드러낸 것 아닐까 싶다. 예수가 십자가를 짊어지고 골고다 언덕을 올라갔듯이, 자신도 미술의 역사를 관통하며 선구자로서 고통스러운 길을 걷고 있음을 상징적으로 보여준다.

고갱의 타히티 작업을 지극히 부정적으로 평가하는 시각도 있다.

페미니즘 미술사학의 선구자로 불리는 그리젤라 폴록Griselda Pollock
은《고갱이 타히티로 간 숨은 이유》에서 고갱의 이 시절 작품을 식
민주의와 고질적인 남성 중심적 편향으로 규정한다. 고갱의 작품에
나타난 이미지는 "고삐 풀린 성을 통한 개인의 자유화와, 전용과 착
취를 일삼는 다문화주의를 통한 미적 환기, 즉 현대화를 주도하는
유럽인들이 '원시주의'라고 이름 붙인 것은 열대 여행에 대한 신화
의 일부인 셈"이라고 한다. 고갱의 그림에 등장하는 벌거벗은 타히
티 여인의 신체도 "성적 차이와 인종적 차이라는 겹쳐진 심리적 구
조를 통해 이중적으로 형성된 페티시"일 뿐이라는 것이다. 피카소도
고갱에 대한 비판을 거든다. 1893년 고갱 전시회를 보고 아들에게
보낸 편지에서 "그는 항상 누군가의 것을 자기 것인 양 도용하던데
여기서도 오세아니아 원시부족의 것을 훔치고 있구나"라며 못마땅
한 시선을 보낸다.

　이들의 비판을 전혀 근거 없다고 치부할 수는 없다. 고갱의 작품
에서 어느 정도는 그러한 요소가 발견되기도 한다. 하지만 이는 적
지 않은 부분에서 시대적 한계가 섞여 있다고 봐야 한다. 적어도 일
시적이고 비뚤어진 출세 욕구나 그저 신기한 소재로 사람들을 홀리
려 했던 얄팍한 시도로만 규정해선 곤란하다.

　예술가의 길을 걷던 초기부터 도자기 작업을 할 때의 문제의식,
또한 브르타뉴 시절의 문제의식, 몇 번 오가긴 했으나 결국 남태평
양의 섬에서 눈감을 때까지 보여준 일관된 작업 경향 등을 고려할
때 오랜 기간 통찰을 통해 나타난 진지한 시도로 봐야 하지 않을까.

당시 서구의 전통적 사고방식에서 볼 때 일탈에 가까운 파격적 도전을 통해 유럽 문화에 새로운 자극을 주었던 의미 있는 시도로 봐야 하지 않을까.

대부분 일탈이 초기에는 충분히 준비되지 않고, 과거의 관성이나 편견에서 완전히 벗어나지 못한 채 도발적으로 나타나는 경향이 있다는 점을 고려할 때 있을 수 있는 한계로 인정해야 하지 않을까. 그렇게 되면 단지 고갱에 대해서만이 아니라 문화적으로든 사회적으로든 전통과 통념에 반발하며 앞으로 나타날 일탈적 도전에 대해서도 보다 열린 태도로 바라볼 수 있지 않을까.